U0034086

楊淇竹 著

跨領域改編

寒夜

三部曲

及其電視劇研究

Interdisplinary Adaptation:
A Study of the Narrative and TV series of the
Trilogy of Wintry Night

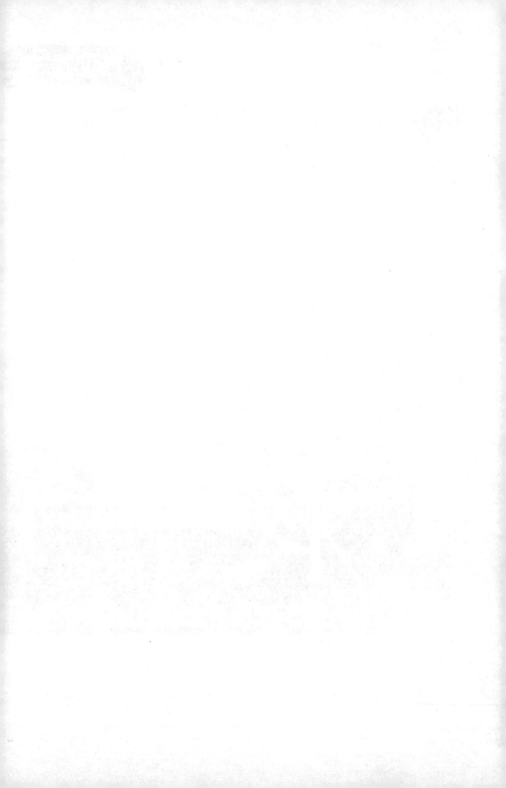

推薦序
《寒夜三部曲》及其電視劇研究

李魁賢

　　李喬著作等身，學界和評論家對其作品的研究，已經積沙成塔。《寒夜三部曲》為李喬代表作之一，2002 年改編拍成連續劇上演時，甚獲好評，惟針對李喬的文學創作與改編戲劇間的互文關係，進行研究的碩論，又能成書出版，當以楊淇竹《跨領域改編——《寒夜三部曲》及其電視劇研究》為嚆矢。

　　《寒夜三部曲》這部長篇小說氣象磅礡、形勢雄偉、故事綿密、主題廣闊，本身可討論的空間和提供的啟示，已經夠多樣化，舉其大者，如歷史與現實、真相與虛擬、族群與認同、語言與習性、抗爭與順應、捍衛與爭奪、在地與漂流等等，莫不牽涉二元對立的掙扎與困局。從文學作品的閱讀文本，偏重思考輸入的接受，轉化成戲劇表演藝術的呈現，訴諸直接視覺衝擊的效應，當然又增加不同載體承擔的接受差異。

　　淇竹的研究採雙管齊下，一方面在前人對李喬文學研究的基礎上，分疏《寒夜三部曲》內涵的重要特質和主題；另方面檢討一般文學原作改編成影像文本牽涉到的不同論證，在影像製作重現文學書寫樣貌與轉型表演藝術創作之間的權衡。然後匯合到《寒夜三部曲》電視劇拍攝的實例，做為個案的深入分析與探討，在淇竹理出的主題線索，加以微分分析，就李喬的文學原作與李英和鄭文堂導演的影像再現，於一些細節上進行觀察。

　　論述牽涉到的問題既多且廣、又複雜，淇竹一一細心縷梳，呈現疊影中的清晰樣貌。文字書寫敘述的策略，和影像記錄處裡的手段，

i

原本就有相當異樣的方式和運用，對文學教育訓練出身的研究生而言，若非透過表演藝術的素養，加上影像製作技術的實習，恐怕不易統合殊途的文藝技巧展現出來的精神層次。淇竹在此書中的比較研究，不但切中肯綮，而且條理分明，論述明白曉暢，引人入勝，確實不容易。

淇竹在《寒夜三部曲》中表達的幾個認同層面，用心最深，很能體會和掌握李喬的反抗哲學，又針對集體記憶的意識源由，有清晰的分析和論述。淇竹既能透視李喬原作者的精神層次內涵，對改編的影像表現又有全面性檢驗的能耐，即使一些細節也會顧及。這樣的成果顯示台灣文學新秀研究者的成長，令人欣慰和充滿期待進一步的發展。

2010.08.02

目次

表目次

圖目次

壹、緒論

一、前言

> 人們將他們的歷史、信仰、態度、慾望和夢想銘記在他們創
> 造的影像裡。
>
> ——Robert Hughes[1]

　　電影工業的發達，導演從時代背景、社會潮流再加上自身的個人
經驗，來記錄時代的歷史、社會與文化，運用各種拍攝影片的技法呈
現出完美的作品。五○年代以後新興崛起的電視傳媒逐漸取代了電影
在人們心中的地位，如「電視戲劇成為日常生活不可或缺的一部分，
由於其出現於生活中龐大的數量，因此產生了人生質性的根本變化，
戲劇模仿人生百態而在電視中演出，再由我們來收看，已經是當代的
一種主要文化類型」[2]，所以，電視之視覺影像成為我們對現實生活
的記憶、認知與價值的主要來源了。

　　進入討論電視劇理論之前，可先來談它的屬性，大致可區分為通
俗連續劇與文學連續劇兩種類型。通俗劇內容相當廣泛，多以都會愛
情、歷史人物、警匪故事等主題，史都瑞（John Storey）認為電視劇
是「左右我們的期待，有時令人頓生諧仿距離，有時令人感同身受，
無時無刻不再打動觀眾。」[3]，所以製作取決於娛樂大眾為目的。主

[1]　路易斯‧吉奈堤引述藝術評論家勞伯‧修斯（Robert Hughes）的話。路易斯‧吉
　　奈堤（L. D. Giannetti）著，焦雄屏譯，《認識電影》（台北：遠流，2005），頁 19。
[2]　林致妤，〈現代小說與戲劇跨媒體互文性研究，以《橘子紅了》及其改編連續
　　劇為例〉（碩士論文，東華大學中國語文學系，2005），頁 26。
[3]　史都瑞（John Storey）著，李根芳、周素鳳合譯，《文化理論與通俗文化導論》
　　（台北：巨流，2005），頁 299。

因於收視率高低是左右了電視台的收益，導演往往為達收視效果，而將現代流行文化帶入影劇情節裡，讓閱聽者引起收看興趣並且容易融入電視劇情當中，正如蔡琰所謂電視劇是「一面再現人類的想像，一面演出人們的刻板意識與心靈中潛藏的故事。敘事者再現的故事，因而往往顯露著社會大眾有興趣的議題與內心的盼望。」[4]。然而，收視率對電視台又有何直接的影響呢？此則取決於背後廣告營收之謀利價值，就像李慧馨分析的：「收視率是一種代表電視或廣播節目流行程度的數據，也可以說是節目所播映廣告的曝露程度，通常由收視率調查公司測定，用以代表某個節目實際收視的家庭或個人的百分比。……商業電視台的生存法則就是靠廣告，而廣告的收入則來自於收視率。」[5]，連續劇拍攝先決條件不在於品質的好壞，其目的是為了吸引廣大的收視群眾，製作方面導向於觀眾觀看戲的慾望，像是紅極一時《惡作劇之吻》偶像劇，就是販賣一種時下年輕人對愛情憧憬、初戀青澀的想望，由於收視好評，2008 年再以同班底演員製作續集——《惡作劇2吻》的播出。

　　不過，也因上述製作環境使然，容易造成劇作拍攝品質低、藝術性不高的缺點，通俗文化學者史都瑞指出後現代論者強烈批評電視媒體淪為廣告商的營利附庸：「不談電視的互文性與強烈的折衷主義顯現符號的複雜，而譴責電視無可救藥的商業取向。」[6]。柯林斯（Jim Collins）就《雙峰（Twin Peaks）》影集來說明「後現代主義與電視之間的複雜關係如何糾結」，從導演大衛・林區（David Lynch）的電影名氣、影集風格特色、以及週邊商品的行銷等方面，無不嶄露電視與其背後經濟效益的掛鉤，彰顯「每一類型的社群都是廣告商的對象。大眾訴求現在包涵了試著把不同的社群結合在一起，以將其銷售到廣

4　蔡琰，《電視劇：戲劇傳播的敘事理論》（台北：三民，2000），頁62。
5　李慧馨，〈電視劇製播與收視率——一個情境和結構取向的探討〉，《藝術學報》71期（2002.12），頁115。
6　同註3，史都瑞，《文化理論與通俗文化導論》，頁298。

告市場不同區段。」[7]。因此，通俗連續劇以通俗化、娛樂化為取向原則，較不重於藝術性質，通常反映出各個時代的流行文化。

台灣在文學劇的製作方面也與英國 BBC 電視相同，走向近似於電影影像的劇作發展，拍攝高成本、富有藝術價值的連續劇漸漸被觀眾接受，最好例子莫過於公共電視近年來所製作一系列「文學大戲」，那為何會取向於製作這些人文藝術電視劇呢？主因於公視經費來源隸屬政府每年編列之預算，不受廣告營收的資金來源，所以，此情況下，公視取得較高的製作費用，當然直接影響了每部電視劇的拍攝品質[8]。在《人間四月天》播出獲好評後，接續拍攝《橘子紅了》等多部文學連續劇。此時藝術價值取勝得電視劇作，內容多屬改編於名家的文學作品，如《橘子紅了》即是琦君的短篇小說而來，《後山日先照》也是源自吳豐秋的同名小說；或是文學作家自傳性質之影劇，像是以徐志摩生平題材的《人間四月天》、張愛玲人生寫照的《她從海上來——張愛玲傳奇》等。

本文探討對象為「寒夜」電視劇[9]，其形態屬於後者文學電視劇的行列，這是改編自文學界享有盛名的李喬《寒夜三部曲》之大河小說巨作，也是公視首次以客家族群為主軸的劇情作品，為求小說內容真切呈現，劇組人員特別移師到作家書寫的苗栗山區作取景拍攝，製播成四十集的《寒夜》與《寒夜續曲》文學劇，尤其《寒夜續曲》完全採用客語、日文取代華文的人物對白，可說是製作的相當用心。但是截至目前為止，尚未有研究者對「寒夜」電視劇作深入分析，頗為

[7] 同註3，史都瑞，《文化理論與通俗文化導論》，頁299。

[8] 公視網站載明營運資產來自餘國家預算，所以不受限廣告收益：「公視基金會之創立基金，由主管機關編列預算捐助新臺幣一億元，並以歷年編列籌設公共電視臺預算所購之財產逕行捐贈設置，不受預算法第二十五條第一項規定之限制。公共電視籌備委員會設立時，因業務必要使用之國有財產，除依前項規定逕行捐贈者外，由主管機關無償提供公視基金會使用。但因情勢變更，公視基金會之營運、製播之節目已不能達成設立之目的者，不適用之。」公共電視台網站，*http://www.pts.org.tw/~web01/PTS/pts_law.htm*，2008.12.20。

[9] 本文以「寒夜」代表《寒夜》與《寒夜續曲》文學電視劇，文後所談論的「電視劇」相關詞彙均指藝術型態的文學連續劇。

可惜，所以筆者以此二部電視劇為研究範疇，企圖從小說的文字書寫到電視劇的影像詮釋之差異作探究。文學的跨媒體藝術展現，亦係論文的中心主題，並且還會關注於兩部的改編劇作如何呈現原著的思想主題作相互比較。論文問題意識劃分為下：

一者，文學影劇的改編。透過小說改編為電視劇的理論，在影像視覺藝術上，導演與編劇如何呈現原著的故事內容？然而，拍攝過程中，導演是否忠於原著的創作主軸？抑或運用不同的視覺技巧來改編創造？電視劇又是怎麼烘托小說營造的歷史年代氛圍？對於李喬書寫的情節，是運用何種景框敘事的視覺美學來展現？

二者，視覺符碼的跨界。李喬的《寒夜三部曲》在過去深受文學界重視，對於文本之內容主題、人物形象、作者意圖論等方面，都可見到相關的研究成果，但尚有許多地方是過去研究者所缺漏，譬如此大河小說象徵、隱喻是否具有一種穩固的結構觀？《寒夜三部曲》有絕大部分來自於李喬曾發表過的短篇小說，此作品的創作是否別具意義？之後，「寒夜」影像文本出現，將小說故事情節作電視劇影視聚焦，尤其在蕃仔林土地權力結構，無不展現文字描摹出人物階級的二元對立，所以，文字符號是否存在強烈的所指意涵？再經由電視媒體的跨界改編，影像符碼是否也彰顯出原著意符之能指關係？《寒夜》與《寒夜續曲》的改編創作，再現了何種台灣歷史、文化符號？同時製造何種身分、土地到國族的認同？電視劇中強調主題與《寒夜三部曲》傳達的文學思想有何差別？而《寒夜》與《寒夜續曲》代表的時代價值又為何？

因此，內文分別從「情愛」、「認同」、「歷史」、「文化」四大主題方向出發，將對《寒夜》、《寒夜續曲》電視劇與原著之間的改編問題作分析，證實也牽涉到忠實或背叛的詮釋差異，最後再比較兩部劇作視覺影像的呈現。

二、研究進路

「改編」（adaptation）──從文學作品到電影的影像藝術轉換，為過去研究學者、批評家不斷論辯的議題，主要針對改編者是否忠於原著內容，抑或顛覆型態改寫原著作品，通常他們運用強烈字眼：「背叛」，謾罵編劇不忠於原著的胡亂改編，特別是世界名著的故事影像化，失去原作的旨意。以下節錄各家說法，即可歸納出「改編」的定義了。

劉森堯在〈從小說到電影〉曾就書寫形式來區分小說與電影的類別意義，其中最大不同點在於表現手法的運用，前者是文字，後者則屬畫面，所以在跨媒體的改編上，即產生書寫旨意的差異：

> 小說所運用的語言乃是含有抽象性質的文字敘述，小說家透過
> 想像的組織安排，再以書寫形式的文字為媒介，呈現出他心目
> 中的情感世界……至於電影所運用的語言則是具體逼真的的
> 影像活動，電影導演賴以表現的媒介乃是幾近真實的人類影
> 像。他的表現素材一概取自現實世界，經由攝影機的過程，再
> 透過組織剪裁的手段來呈現他的意念。[10]

既然文字與影像之間擁有編寫形式的差異，那在改編的過程中，什麼要素成為最先的考量呢？安德烈‧巴贊（André Bazin）認為「在語言風格方面，電影的創造性與對原著的忠實性是成正比的……好的改編應該達到形神兼備地再現原著的精髓。」[11]；除此之外，巴贊對忠實的改編又附加了其他條件，他提到若是一昧按照小說敘事主調來翻拍並非視覺美學的展現，而是要運用影像的拍攝技巧達到原作的寓意，如：「電影能夠富有成效地在小說與戲劇中取材，這首先是因為

[10] 劉森堯，〈從小說到電影〉，《中外文學》23 卷 6 期（1994.11），頁 29。

[11] 安德烈‧巴贊，〈非純電影辯──為改編辯護〉，收錄於陳犀禾主編，《電影改編理論問題》（台北：中國電影，1988），頁 259。

電影已經有相當自信，能夠自如地運用特有的表現手段，因而在客體面前可以做到消除自我，不顯形跡……最終可以期望做到真正的忠實原著，而不再是原樣照搬的虛假忠實。」[12]，我們藉由上列引文不難發現，影像的再現技巧已經全然更動了小說原以文字的書寫工具，這種展現形式差異存在，改編的重要性即在於如何以視覺美學適切地反映原著的思想主軸了。

另外，劉森堯也點出改編時有可能遇到的難題：「電影的影像功能也有不及小說的地方，在電影的影像處理當中，最令導演感到棘手而難以解決的就是：如何以具體影像表現出劇中人物的抽象感情或內心世界，如何以客觀手法來捕捉劇中人物不可捉摸的內在情思。」[13]；因為影像無法將小說的一字一句搬上螢幕，編劇勢必將原著的情節做刪減、更動或以視覺手法重新編碼，如此一來就會考驗著電影、劇作可否獲得閱聽者的接受，這時，在跨媒介的過程中即產生了忠實與背叛的評斷。

薩依德·菲爾德（Said Field）藉此提問：「什麼是最好的改編藝術？」，即是「不要絕對忠實於原著。……改編的電影劇本就是獨創的電影劇本。它們是截然不同的形式。」[14]，意思說改編者擁有善加對原作再創的彈性空間。但必須把握一個重點：有關歷史史實部分必須務求真實，如 T·S·艾略特（Thomas Stearns Eliot）有句經典名言：「歷史不過是編造的通道。如果你要寫一個歷史的電影劇本，對有關的人物不必追求準確無誤，只求歷史事件及其結果準確就行了。」[15]，也因如此，歷史呈現的真實性顯然比文學虛構性來的重要。

史坦（Robert Stam）指出評論家對文本至改編的問題，從過去關注的「忠實」與「背叛」逐漸轉為文本間存在的互涉性關係之分析，

[12] 同上註，頁 262。
[13] 同註 10，頁 33。
[14] 薩依德·菲爾德，〈改編〉，收錄於陳犀禾主編，《電影改編理論問題》（台北：中國電影，1988），頁 370。
[15] 同上註，頁 364。

所以，在改編的基礎上，原著與改編後的戲劇作品的關係是不斷在互文當中，展現兩種文本之意義不同的詮釋空間，此為研究文學改編的另一個焦點所在[16]。

綜觀評論家將改編影劇的分析，可歸結出兩項重點。第一，必須是忠實呈現原著創作內容，故事敘述場面的空間規模，忠於原著思想是改編劇本的首要條件之一。其次，小說轉變電影演出，基本上藝術形式已轉變，改編者可以運用創新的美學技法更動原著的人物對白，或情節敘述，主要符合於視覺傳播的戲劇張力，達到彰顯原作在小說中刻意留白及未明說的部分。

本文主要分為三大部分，分別對「寒夜」電視劇改編進行分析比較。首先，於第貳章的內文中，略述李喬的生平、思想，與其著作統合爬梳，再將《寒夜三部曲》原著與改編影視的創作背景作介紹。次者，第參至陸章則聚焦於論述小說改編為電視劇後，如何達到《寒夜三部曲》故事內容的傳播；在原著的思想精神上，導演如何運用視覺技巧來詮釋等問題，均是討論的核心。最後，歸納出原著與影像之間文本所呈現的跨界交流，再區分《寒夜》、《寒夜續曲》電視劇的忠實抑或背叛地詮釋小說內容，而忠誠度類別並不等同於劇作好壞之差別，而是著重於透過劇情改編的增加、刪減來強化其影像之視覺效果這一部分，藉由改編理論綜合比較兩部文本的劇作價值。

三、文獻分析

至今已有多篇學術論文曾探討過李喬的作品研究，如有短、長篇小說之個人思想、文本風格與創作形式。文獻資料相當豐富，對於作家創作理論已有定型化的陳述。次者，由影像改編的跨文類研究，多集中於對小說、戲劇與電影的形式、理論探討，而以小說與電視劇的

[16] 史坦（Stam Robert）著，陳儒修、郭幼龍合譯，《電影理論解讀》（台北：遠流，2002），頁286。

改編研究則有多篇論文可供參考。綜合上述，茲概分以下兩大領域來回顧文獻：

（一）文學文本的解讀研究

1.短篇小說

紀俊龍的《李喬短篇小說研究》是首篇就李喬短篇小說作全面性的分析，他分別論述其「主題」與「形式」，從現代主義的理論對作家創作之影響為出發，企圖透過現代主義漠視社會態度與李喬善於關懷現實的思想相互比較，並且將「抗爭的主題」、「母愛／土地的主題」及「政治的主題」作完整論述。另一篇鄭雅文撰寫的同名碩士論文，則採取了作品分期法，分別是：「探索期」、「全盛期」、「轉變期」，論述內容沿襲前人文獻為基礎，較少提出深刻創新的研究發現。

吳慧貞《李喬短篇小說主題思想與象徵藝術研究》也以短篇小說為研究範圍，由小說內容來論「主題思想」、「象徵藝術」及「小說評價」，參酌李喬本人與宋澤萊的分期方式，另將短篇創作分為「1959-1970年以童年故事創作的時期」、「1970-1985年以現代生活創作的時期」、「1985-1999年以政治論述創作的時期」三期，較趨於完整、恰當。重要貢獻乃整理了作家生長背景、性格表徵與創作理念，探究過去研究者缺乏對作家生平之深入陳述；以及論述有關小說裏關懷原住民主題的一面。

2.長篇小說

賴松輝撰著的《李喬《寒夜三部曲》研究》為最早研究長篇《寒夜三部曲》的論文，他從「文類」、「主題」、「語言結構」、「人物」等多方面來論述，研究成果屬全面性地提出個人觀點，後來學者無不從中繼續發展研究，尤其是「土地」、「抗爭」的概念與人物形象的分析。盧翁美珍《李喬《寒夜三部曲》人物研究》即是一例，她再運用榮格（Carl Gustav Jung）心理學理論再分別對小說內重要人物

形象作探究，這篇碩論重要貢獻在於附錄一篇與李喬暢談《寒夜三部曲》寫作歷程，內容詳盡記錄作者創作理念、思想，為本文參考文獻之一。

　　《寒夜三部曲》之地方性詮釋》是李秀美從地理學角度透析《寒夜三部曲》的故事內容，運用人文主義地理學的空間論述文本人物的文化、歷史之主體性，內容包含「移墾社會的空間圖像」、「殖民社會的空間圖像」、「戰爭的空間圖像」的地方感，提出「地理學如何向文學發問？」是非常創新的研究方法，文中詳載《寒夜三部曲》的地理圖示，亦為本文參考依據。張令芸的《土地與身分的追尋——李喬《寒夜三部曲》》是一篇非常新穎的論文題目，整理客家遷移史與移民的歷史誌，實地踏查《寒夜三部曲》的地景，頗令人嘉許。但「土地的追尋與認同——從移民到住民」、「身分的追尋與認同——從失落到覺悟」兩章論文中心圍於前人解讀文本概念上，可惜缺少獨到觀點。

　　劉純杏《李喬長篇小說之研究》將李喬的《山園戀》、《痛苦的符號》、《結義西來庵》、《青春校樹》、《情天無恨——白蛇新傳》、《藍彩霞的春天》、《埋冤一九四七埋冤》為研究對象，從敘事學理論出發，比較長篇小說「敘事模式」、故事的「情節」、「人物」、「環境」與「風格特色」、「創作發展」，對於李喬小說的主題、思想均有詳細分析。

表 1-1　李喬文學作品相關研究

編號	年度	研究生	論文名稱	校院名稱	系所	學位
1	1991	賴松輝	李喬《寒夜三部曲》研究	成功大學	歷史語言所	碩士
2	2002	紀俊龍	李喬短篇小說研究	逢甲大學	中國文學所	碩士
3	2002	劉純杏	李喬長篇小說之研究	中山大學	中國語文學系	碩士
4	2003	吳慧貞	李喬短篇小說主題思想與象徵藝術研究	東海大學	中國文學系	碩士

5	2003	黃琦君	李喬文學作品中的客家文化研究	新竹師院	台灣語言與語文教育研究所在職進修部	碩士
6	2003	鄭雅文	李喬短篇小說研究	玄奘人文社會學院	中國語文研究所	碩士
7	2004	盧翁美珍	李喬《寒夜三部曲》人物研究	彰化師範大學	國文學系	碩士
8	2005	李秀美	《寒夜三部曲》之地方性詮釋	臺灣師範大學	地理學系	碩士
9	2005	張令芸	土地與身分的追尋——李喬《寒夜三部曲》	銘傳大學	應用中國文學系	碩士

資料來源：全國博碩士論文資訊網，*http://etds.ncl.edu.tw/theabs/index.jsp*，2008.10.20，楊淇竹整理。

3.作家群體比較

作家群體比較研究為主題的論文有：王淑雯《大河小說與族群認同以：《臺灣人三部曲》、《寒夜三部曲》、《浪淘沙》為焦點的分析》，王慧芬撰《台灣客籍作家長篇小說中人物的文化認同》，楊明慧的《台灣文學薪傳的一個案例——由吳濁流到鍾肇政、李喬》，以及劉奕利《臺灣客籍作家長篇小說中女性人物研究——以吳濁流、鍾理和、鍾肇政、李喬所描寫日治時期女性為主》等四篇。可觀察出選取對象分為兩類；一者，從台灣文學的脈絡中，以鍾肇政、李喬、東方白三位書寫大河小說的重量級作家相互比較，研究主題聚焦在族群的認同上。二者，客家文學的作家創作比較，主題趨於多樣化，尚有女性身分、文化認同、文學寫作各方面。

劉奕利撰寫碩論，研究條例詳細、清楚，所選取的客籍作家在他們的作品中女性人物的類型相互參照，呈現出作者描寫女性的形象、

地位、以及境遇，運用心理學的性格學加以分析，歸類為：「生命源頭的母親」、「蓬草飄飛的童養媳」、「勞動階層的女性」、「知識階層的女性」。其中，童養媳的社會背景、文化形成，分析相當完整。

表 1-2　李喬與其他作家比較相關研究

編號	年度	研究生	論文名稱	校院名稱	系所	學位
1	1993	王淑雯	大河小說與族群認同以：《臺灣人三部曲》、《寒夜三部曲》、《浪淘沙》為焦點的分析	臺灣大學	社會學研究所	碩士
2	1998	王慧芬	台灣客籍作家長篇小說中人物的文化認同	東海大學	中國文學系	碩士
3	2003	楊明慧	台灣文學薪傳的一個案例——由吳濁流到鍾肇政、李喬	東海大學	中國文學系	碩士
4	2005	劉奕利	臺灣客籍作家長篇小說中女性人物研究——以吳濁流、鍾理和、鍾肇政、李喬所描寫日治時期女性為主	高雄師範大學	國文學系	碩士

資料來源：全國博碩士論文資訊網，*http://etds.ncl.edu.tw/theabs/index.jsp*，2008.10.20，楊淇竹整理。

（二）影像改編的比較研究

改編的文獻探討題材主要分為選自國外的文本、電影作互文研究與選自台灣的文本、電影與電視劇作互文研究，前者多為外文系所或藝術所研究對象。如：陳貞慈選自德國小說家托瑪斯曼（Thomas Mann）《威尼斯之死（Death in Venice）》與義大利導演維斯康堤（Luchino Visconti）於 1971 年改編的電影《魂斷威尼斯》的比較研究，題名為《電影與文學——論述托瑪斯曼的中篇小說『威尼斯之死』》，從德國學者 Hannelore Link 的「再創作的接受理論

（reproduzierende Rezeption）」探討文學改編電影困難的原因為出發，再以文本與電影相互參照。

鄭寧寧的《《錦繡佳人》小說與改編影集中的視覺性和再現策略》討論女性形象在蓋茲科爾（Elizabeth Gaskell）的小說《錦繡佳人（Wives and Daughters）》及其改編影集中如何地再現，由於視覺技法受制於意識形態影響，探討其各時代對於女性「標準」的形象觀看。而蕭瑞莆撰《改編即詮釋：試析「慾望街車」田納西・威廉斯之劇本及伊力亞・卡山之電影》則田納西・威廉斯（Tennessee Williams）的《慾望街車（A Streetcar Named Desire）》與改編伊力亞・卡山（Elia Kazan）電影二者間的互涉性。主要重點為探討電影改編如何詮釋原著劇本。

關於研究台灣小說改編為電影、電視劇的論文有：張佳玲《《桂花巷》及其改編電影研究》、簡小雅《鄉土小說改編成電視劇之研究——以《後山日先照》為例》、林致好《現代小說與戲劇跨媒體互文性研究——以《橘子紅了》及其改編連續劇為例》與黃儀冠《台灣女性書寫與電影影像之互文研究——以八○年代文化場域為主》等。張佳玲研究方向以蕭麗紅的文本深受《紅樓夢》影響論為出發，比較作品之間故事情節、內容敘述、人物形象的互文性，應證此兩部文本有直接的傳承關係。簡小雅與林致好兩篇論文都以著重於小說文本和電視劇改編作比較，值得一提是簡小雅對《後山日先照》的民族性意義頗有獨到見解，單就改編論述來說，探論到文本的特殊性。

而林致好主要篇章：「現代小說與戲劇跨媒體互文現象之背景與範圍界定」、「分析現代小說與戲劇跨媒體互文現象之理論依據」為研究現當代文學媒體傳播的型態作概述，再將一系列理論家提出跨媒體的互文理論作羅列分析，然後以琦君的《橘子紅了》與電視劇影像作具體比較分析，由於理論篇幅過大且繁雜，缺乏統整性；相較於黃儀冠的《台灣女性書寫與電影影像之互文研究——以八○年代文化場域為主》就將互文、改編理論清楚地歸納說明，而此論文的價值在於將八○年代重要的文學電影作品從臺灣文化環境背景切入，再以「女性主體性與『寫實』影像再現」、「青少年敘事與母性空間」、「性別差異

與視覺快感」各類主題深入探究女性書寫與電影影像之間的互文關係。

<p style="text-align:center">表 1-3　電影、電視劇改編相關研究</p>

編號	年度	研究生	論文名稱	校院名稱	系所	學位
1	1987	蕭瑞莆	改編即詮釋：試析「慾望街車」田納西・威廉斯之劇本及伊力亞・卡山之電影	靜宜大學	外國語文研究所	碩士
2	1995	許佐夫	電影文學之電影創作與改編小說關係研究	銘傳大學	大眾傳播研究所	碩士
3	1999	朴英淑	曹禺與巴金：《家》的戲劇與小說之比較	中國文化大學	藝術研究所	碩士
4	2000	陳貞慈	電影與文學——論述托瑪斯曼的中篇小說「威尼斯之死」	輔仁大學	德國語文學系	碩士
5	2000	楊嘉玲	台灣客籍作家文學作品改編電影研究	成功大學	藝術研究所	碩士
6	2004	張佳玲	《桂花巷》及其改編電影研究	逢甲大學	中國文學所	碩士
7	2004	簡小雅	鄉土小說改編成電視劇之研究——以《後山日先照》為例	中央大學	國文學研究所	碩士
8	2004	鄭寧寧	《錦繡佳人》小說與改編影集中的視覺性和再現策略	臺灣師範大學	英語學系	碩士
9	2005	曾炫淳	書寫與差異：戲劇文本轉化成銀幕影像之研究	成功大學	藝術研究所	碩士
10	2005	林致妤	現代小說與戲劇跨媒體互文性研究——以《橘子紅了》及其改編連續劇為例	東華大學	中國語文學系	碩士
11	2005	吳欣怡	王蕙玲電視連續劇《人間四月天》劇本之研究	成功大學	藝術研究所	碩士

12	2005	黃儀冠	台灣女性書寫與電影影像之互文研究──以八〇年代文化場域為主	政治大學	中國文學系	博士
13	2007	李公權	《孽子》與改編影劇之研究	銘傳大學	應用中國文學系在職專班	碩士
14	2007	蘇鳳徽	電視文學劇本之文學性探討──以王蕙玲《她從海上來──張愛玲傳奇》為例	高雄師範大學	國文教學碩士班	碩士
15	2007	梁瓊芳	文學・影像・性別──八〇年代台灣「文學電影」中的女身／女聲	中興大學	台灣文學研究所	碩士

資料來源：全國博碩士論文資訊網，*http://etds.ncl.edu.tw/theabs/index.jsp*，
　　　　　2008.10.20，楊淇竹整理。

貳、《寒夜三部曲》與其電視劇之創作背景

　　電視劇《寒夜》與《寒夜續曲》的改編與小說最大差異在於內容情節是否「忠實」抑或「背叛」原著創作思想之問題，無可否認《寒夜三部曲》是一部思想縝密、結構完整的大河小說。在《寒夜》拍攝過程中，導演、劇組人員特別邀請了李喬參與指導校正，在時空、人物、故事等方面如同小說作品真實的再現，可說一部相當忠實的改編劇作。然而，《寒夜續曲》則是導演、編劇等人獨自拍攝完成，將《荒村》、《孤燈》一起合拍成二十集的電視劇，它的最大特色是採取了電影視覺手法，並且還原故事時代背景，演員實境完全以客語、日文為主，捨棄前部人物配音的局限，但導演卻有意圖顛覆原作結構性強烈的框架，刻意凸顯人物情愛與歷史事件之戲劇張力，營造出有別於影視《寒夜》裡中規中矩的拍攝模式。

　　此時，改編「忠實」與「背叛」之間歸類就非常明顯了（但是，筆者必須事先澄清的要點是影劇呈現忠實度判讀與劇作品評好與壞並非劃為等號。），那為何會造成小說與影視之間聚焦的差異呢？《寒夜三部曲》、《寒夜》與《寒夜續曲》三部文本又是怎樣深受文化外在與敘述者內部影響呢？其中或許是記憶真實的書寫，或許是忠實原作的演出，又或許是顛覆結構的改編，這些均是本文研究問題的重心。

　　文字與影像的改編所涉及範圍相當廣泛，外在時代與內在個人因素都會直接或間接影響任何作品的產生，上述筆者也試圖歸納本文研究要旨，在接下此章則先就李喬小說、電視影劇時代背景作概論式介紹，然後再以各主題內容為分析場域。

一、李喬生平及創作思想概論

　　關於李喬的生平與個人經歷在研究長篇或短篇的碩士論文中都略有敘述，尤以《李喬短篇小說全集・資料彙編》中收錄歷來重要評論者文章與訪問稿，尚有作者刊載於期刊及報紙的敘文，主要以「作者論」篇章分析居多，透過資料的參考即可詳加瞭解李喬創作文本與其成長背景、人生經歷的影響。如同吳慧貞提出「窮鄉困土的蕃仔林是李喬童年成長的地方，既然環境對於作家的養成是不容忽視的，那麼蕃仔林對於李喬的影響更是不容忽視。李喬曾經說過：『幾乎所有的作家都一樣，遺傳與生長環境二者決定了一個作家作品的基調。』可見他認同環境對於作家養成的重要性。」[1]。因此，先天的自然環境是塑造一位作家寫作思想的基本因素，當然往後的個人經歷亦會使創作更增色彩。本文運用歸納法簡單整理李喬的生平背景，並探討其影響如何成為他日後的創作動機。

[1] 吳慧貞，〈李喬短篇小說中主題思想與象徵藝術研究〉（碩士論文，東海大學中國文學系，2003），頁33。

表 2-1　李喬生平背景表

生平背景		經歷簡述
自然因素	成長環境	1.出生年代：1934 年出生於苗栗縣大湖山區，當時台灣正處於日治殖民時期，1945 年光復，李喬十二歲就讀小學四年級。 2.出生環境：居住於蕃仔林深山，由於靠近泰雅族部落故為蕃族之林意涵。自述其家境清寒，為窮山鄉野貧農之子，幼童時近儒於中國與原住民文化，一者為老唐山人，對他暢談《三國演義》、《水滸傳》等中國古典小說故事；一者為泰雅族老酋長禾興，訴及死亡與性，他對著幼年的李喬說：「我很老囉／我非常怕 MADUGET（死亡）／MADUGET 黑黑啊／像黑洞把我吸去」與「他常會用手去抓摸自己的卵子，說『啊這個東西，沒有用耶！』我長大後才知道是什麼意思。」[2]。 3.家庭背景： （1）抗日家庭：作者父親李木芳早年加入清朝至日本治台之後的傭兵制度「隘勇」，主要負責鎮守平地與山地之間隘勇線。當時台灣總督府，為了使原住民歸順日本，經常奇襲、狙擊抵抗的山胞之間，不斷發生戰鬥。父親是參加第一線的戰鬥行列。由於當時的農家，幾乎都是赤貧，為了生計很多人擔任隘勇職務。之後，加入農民反抗日本運動，多次進出牢獄，所以經常不在家，也曾任大湖地區的支部長，李氏家庭被日警列為限制住所，時常會有巡查人員到家盤查。 （2）母代父職：由於父親長年不在家，家中經濟來源依靠母親一人耕作，並且撫養李喬與其兄妹長大，母親的地位對他來說是非常重要；在小說中，常有提及母親帶著幼年的他，到山上種作的情景。 （3）歷經生死：由於家境貧困，生病無法獲得良好醫療照料，所以李喬從小體弱多病，也曾玩笑說除了婦人病與癌症其他的疾病都得過。六歲時歷經妹妹因肺炎病死，對生命有深刻的感悟。

2　黃怡，〈個人反抗與歷史記憶〉，收錄於王幼華、莫渝主編，《李喬短篇小說全集·資料彙編》（苗栗：苗栗縣立文化中心，1990.01），頁 70。

		影響：
		1.抗日家族的影響：在日治時代，由於父親抗日身分，從小受 欺，如甲長兒子陳天生。對人生抱持較負面的態度，但母親 的愛感化，有顆悲天憫人的心。 2.生死、性的思想啓發：不避諱談論「生死」、「性」，創作 小說內容經常圍繞在這兩類主題。 經典名言： 1.家父早歲以抗日為名，不事生產，三子一女全靠母親獨撐養 育，如果不是母親，子女不餓死， 也流離失所矣。兩位哥哥 跟我年紀差距大，小學畢業就離家求生。在深山獨屋，老母稚 妹與我三影相依，辛酸景象不忍回首遍視，卻是永遠歷歷在目[3]。 2.我漸入老境，母親恩情的感受益越深重廣闊，我在充滿鄙視仇 視的環境中長大；前人傳遞的屈辱，自己生命行程的種種不 平……照常情看，我「應該」成為扭曲、偏激、冷漠的人。然 而我沒有，我不是。我走過布滿荊棘與尖銳鋼針的人生長途上， 腳掌雖然鮮血淋漓，但未傷及筋骨與心肺。這是深厚母愛墊在 腳掌下的緣故！母親：您豈止生我身，養育我長大而已[4]！ 3.我的生命情調是非常幽黯的，我本人是一個絕對的悲觀論 者，童年的成長背景裡，我是來自非常貧窮、孤獨、多病， 被排斥的環境，因我老爸是反日的，我沒有受很完整的教育， 再加上個人的感情事件，我生命的前期是非常陰暗的，我的 生命觀是主張絕對滅絕論者。這很有意思的，對生命絕對的 悲觀，相對而言，既然生命這麼沒有意義，且只有一次，為 什麼不好好揮霍一下生命[5]。
後天因素	求學過程	新竹師範學院的教師關係，接觸到中國古典文學的詩詞與西方 哲學的初步認識。
		影響：使李喬開始閱讀文學、宗教與哲學的書籍。

[3] 李喬，《重逢──夢裡的人》（台北：印刻，2005），頁 296。
[4] 同上註，頁 297。
[5] 施叔青訪問，黃筱威記錄，〈平原之女與山林之子對談〉，《印刻文學生活誌》
1 卷 2 期，（2004.10），頁 36。

		佛學經典 西方哲學思想：巴克萊「精神多元論」、叔本華「盲目衝動論」、尼采、心理學方面書籍 現代文學的創作技巧
閱讀 經驗		影響： 1.佛學思想：創作思想方面，佛理的人生觀無不顯露於創作文本中，同時也瞭解到生命的痛苦來源。由此可知佛學思想對於李喬 60 歲之前的創作思想，與人生哲學是深受內心歷練的影響。之後創作《白蛇傳》為作者的生命觀與人生觀的總合。 2.心理摹寫：文本擅長運用意識流、內心獨白技巧，將人物心理狀態展示讀者。 經典名言： 1.「壹闡提」（李喬另一筆名）有兩個意思，一是不可救的生靈，連佛也沒辦法救顧他的人；第二和地藏王菩薩的講法一樣，「壹闡提」是要渡盡天下人才成佛。因為我現在是基督徒，不願再用這個筆名，其實這個筆名對我而言非常適當，到老我仍是這樣，我的性格裡有兩樣，出家人慈悲為懷的心情及土匪的性格[6]。 2.因為個人機緣，我很早就接觸佛教上層的東西。我個人的基本思想對人很有可意見，非常討厭人，生命界裡最惡劣的動物就是人，正因為這一點，我主張雞犬升天。這條連線觸及文化面，是我對中國文化由崇拜轉為批判，因為中國文化的重點以人為中心[7]。 3.我後來的作品會不斷的提醒，人是脆弱的，生命是脆弱的，所以是很無奈的。我們講上帝或佛祖或 X 都可以，要存一份敬畏，使我這脆弱有限的生命還可以活下去，在我的作品裡會出現這些概念[8]。

資料來源：吳慧貞，〈李喬短篇小說中主題思想與象徵藝術研究〉，（碩士論文，東海大學中國文學系，2003）。李喬，《印刻雜誌》1 卷 2 期（2004.10）。李喬，《重逢——夢裡的人》（台北：印刻，2005）。王幼華、莫渝主編，《李喬短篇小說全集‧資料彙編》，苗栗：苗栗縣立文化中心，2000.01。彭瑞金，〈回頭看李喬的短篇創作〉，《文學台灣》33 期（2000.01）。楊淇竹整理。

[6] 同註 5，施叔青訪問，黃筱威記錄，〈平原之女與山林之子對談〉，頁 33。
[7] 同註 5，施叔青訪問，黃筱威記錄，〈平原之女與山林之子對談〉，頁 39。
[8] 同註 5，施叔青訪問，黃筱威記錄，〈平原之女與山林之子對談〉，頁 40。

　　李喬生命思想透過文學實踐，在列表中可明瞭在自然環境的影響之下，自小對生命有別於常人的感觸，加上後天的閱讀經歷使思想走向哲學化，不論是尼采（Friedrich Wilhelm Nietzsche）、黑格爾（Georg Wilhelm Friedrich Hegel）、抑或佛學苦果論都不斷讓李喬深思生命的意義，在三十歲之後書寫創作走向個人對哲學思想的感悟，致使多篇小說均集中於對生命之痛苦主題作探究。第一本長篇小說《痛苦的符號》則是最好的例子，往後寫作過程中，無不表現人存在世間遭受種種的苦難境遇。作者也不諱言地指出年輕時接觸佛學思想理論使然，絕大部分作品寫作自然走向闡釋人間悲苦的型態（可參自前文表列概述）。所以，李喬思想上「認為痛苦是生命的符號，或者說生命就是痛苦的形式；因為生命的第一特徵是『動』；『動』就是痛的形式啊！」[9]因此，諸多論者也試圖進一步從作者思想理論切入創作內容，分析其所形塑的痛苦來源。

　　彭瑞金認為李喬書寫闡釋了人生而痛苦，痛苦乃是生命的根源，由於外在一切因素如飢餓、貧窮等，迫使人必須面臨種種痛苦的挑戰[10]。列舉〈蕃仔林故事〉一文作評析，展現了先民如何地面對苦難的憂容，再以反抗的坦然，最終可清楚明白人與土地的關聯，並且將之作品歸類於鄉土文學之脈絡。

[9]　李喬，〈繽紛 20 年〉，收錄於王幼華、莫渝主編，《李喬短篇小說全集·資料彙編》（苗栗：苗栗縣立文化中心，2000.01），頁 38。

[10]　彭瑞金認為「李喬直追人和土地之間相與的真正關係，而明確的指出土地是苦難的根源，指出土地是生命的象徵，說明人與苦難的不可分離性。這種直接的指認，此鍾理和經過人生許多層次的煉獄才得到憬悟的確便捷許多。換句話說，在李喬看來，土地上的人羣的諸多現象——異於的迫害、饑餓、貧窮、恐懼……只是人生苦難的外貌，而所謂苦難的本質還在生命的本身——生受即苦。」再深入將苦難以土地作連結：「若能真正的面對人生的苦難，人與人間反能因氣息相關而產生相濡以沫的偉大悲憫。由之逆溯，受苦多難的大眾今天最重要的自然不是在爭取抗爭的和憤怒的權利，而是展現先民在過往的歷史中面對苦難的憂容，那才是鄉土內底真正雋永的堅毅的力量。」彭瑞金，〈悲苦大地泉甘土香——李喬的蕃仔林故事〉，收錄於許素蘭主編，《認識李喬》（苗栗：苗栗縣立文化中心，1993），頁 57。

仔細剖析李喬人生荒原的苦難，又可分為兩個層次；一是人為的災難，一是天地之不仁。人為的災難首即為異族統治。自始至終，「日本終治者」並不曾現身，但魔爪卻佈滿蕃仔林人生活的每一個角落，像一層不散的陰影罩住這羣悲苦人物的心頭，大小不說，連三歲小孩一聽日本警察來了，哭聲馬上停止。除了明顯地由戰禍造成的苦難——貧窮、饑餓、死亡、別離。[11]

透過上文，彭瑞金將李氏文本對生命苦難描摹的思想，作了初步分析，從苦難形式揭示作者內心的敘述情境，有關蕃仔林的情節種種亦歸因於生長環境所致。

李氏早期短篇小說有一部分圍繞在故鄉蕃仔林的童年記憶來抒發情感，一方面追憶童年過往，一方面反映早年台灣的鄉村生活，如〈山女〉、〈阿妹伯〉、〈蕃仔林故事〉等多篇小說都出現在《寒夜三部曲》的情節中，所以，作家的經歷是最直接塑造寫作風格、內容題材之走向，也同時感受到李氏內心的情感抒發。

從確立人生悲苦的基調，經過穩極熱切地探索，李喬終於肯定人生除了愚昧自取和同類相煎造成許多令人憤怒的苦難之外，「人」最沈重的馱負還是源自生命本質的苦難。[12]

因此，藉由上述彭瑞金的發現，直接應証了筆者提出之李喬自幼窮苦的生長環境影響了他往後創作基調；另外作者也非常友善地接受任何訪問，目的在於把創作思想訴諸於讀者，也希望能藉由訪問對未來研究有所幫助[13]。尤其在 2007 年李喬出版《重逢——夢裡的人》一書，更將自我的生命與文學作完整接軌。

[11] 同註 10，彭瑞金，〈悲苦大地泉甘土香——李喬的蕃仔林故事〉，頁 61。

[12] 同註 10，彭瑞金，〈悲苦大地泉甘土香——李喬的蕃仔林故事〉，頁 58。

[13] 筆者在整理李喬的研究資料，發現有相當大的分量都是李喬與研究者的訪問稿，不論問題是否有曾被提及過，他都一一地詳加敘述。

　　然後再與《寒夜三部曲》內容對照,文本主題表露也著重「痛苦」形式的延續,蕃仔林人不斷深受土地所牽絆,想要擁有屬於自己土地的心願卻往往落空,通篇小說透過主角人物彭阿強、劉阿漢、劉明鼎來為辛苦農民發聲,他們對抗大地主的侵吞或日本殖民的佔領之情結當中,作者一再強調不管世代如何變遷蕃仔林人都是處於弱勢一方,所以「土地」成為一種敘事符號的能指,它的符號為「痛苦」象徵。由圖 2-1,我們可以看到土地孕育人的生命,生存在世間又必須接受痛苦的難題,最後痛苦則歸咎於土地的來源。這一循環正是李喬面對生命痛苦之感受,亦是此部大河小說表現的創作思想,《寒夜》、《荒村》都在此結構中鋪敘而成。

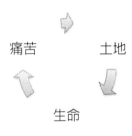

圖 2-1　土地痛苦論循環圖

資料來源:楊淇竹製作、整理。

　　《孤燈》則是從另一角度抒發對母親養育恩情,李喬結合了志願兵遠赴南洋為軍伕之歷史題材,將「土地」作為思念家鄉的代表,作為主角志願兵內心歸鄉的渴望,藉著象徵物思念「土地」,也等同思念「母親」的符旨,他再用香味作遊子歸鄉的召喚,當臨蕃仔林母親亡矣,作者透過空氣傳播到達遙遠的菲律賓孤島,最後志願兵遵行一股幽然的「香氣」返回故土。這是原作特別將母親的意象與土地的意符作抽像地結合。

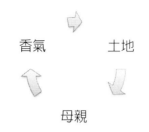

圖 2-2　母親與土地循環圖

資料來源：楊淇竹製作、整理。

　　所以，李喬不論是在童年生活引發的感觸或是求學獲得哲理思想，皆訴諸於《寒夜三部曲》的文本創作，除了圖 2-1 是過去短篇小說常會出現的主題外，圖 2-2 則將「母親」的角色意義提升到一個與「土地」相同的位置，透過文字虛構性把三者作緊密聯繫，這是李氏思想最根本的敘述主軸，經由筆者將此結構圖整理，可初步地掌握到小說架構，而蕃仔林的故事場景就在人物角色的對話情節中，揭示台灣人如何來面對外在歷史環境影響，「土地」為何變成一種痛苦的符號來源。

二、《寒夜三部曲》創作時代背景

（一）外在社會背景

　　首先，從時代背景來看，七〇年的台灣正處於冷戰結束後中美重新建交時期，由於政治因素的關係於七一年退出聯合國，接踵而來是一連串的國際斷交事件，加上「一九七〇年十一月發生的釣魚台事件，一些民族主義者企圖以高漲的民族意識，包攬官方長久以來對台灣政體曖昧不負責和無能而不誠實的罪責。」[14]，台灣的國際地位顯

[14]　彭瑞金，《台灣文學 40 年》（台北：春暉，1997.08），頁 160。

得孤立無援；另一方面，此時國內的社會經濟雖然不受其影響，不過農村人口流失的經濟問題與工人被剝削的生活現實，實為社會內部的潛藏危機；所以大批民運人士開始推動政治與社會的革新運動，如此衝擊之下也間接影響到文壇的脈動[15]。

1.鄉土意識的興起

七〇年文壇發生了兩場重要的論戰事件，一為現代詩論爭，一為鄉土文學論戰。前者批判無法反應現實的浪漫現在主義詩作，後者則就文壇興起的鄉土文學小說作意識質疑論。鄉土文學論爭主要劃分為兩派，彭歌、余光中、朱西甯分別在《中央日報》、《聯合報》、《中華日報》等刊物針對尉天驄、王拓的論點進行批判[16]。但論戰一開始就模糊了焦點僅流於指責雙方「中國」或「台灣」的意識論，如同彭瑞金認為「論戰所以淪為一場混戰，最主要的原因當然是雙方都離開了文學這個主題，陷入意識形態的決戰，尤其不可原諒的動輒在『愛國』、『忠貞』這些絲毫與論旨無關的問題大作文章。」[17]。不過，這時文學家的歷史觀點被評論家一一劃分思想的屬性，在蕭阿勤看來僅是一種歸類於政治與民族認同的手段。

> 由於 70 年代以來至今在文學與歷史領域提倡的，主要就是一種歷史化或敘事化的本土化典範，而反對者則提倡一種針鋒相對的歷史敘事，因此使他們之間的爭論遠比其它知識領域中非敘事的本土化典範引起的爭論來得激烈。同時也因此使文學與歷史領域的本土化典範及其引起的爭辯，成為民族主義的認同政治／文化衝突的一部分，而這種情形並沒有出現在其它知識與文化生產領域。[18]

[15] 同註 14，彭瑞金，《台灣文學 40 年》，頁 162-163。
[16] 同註 14，彭瑞金，《台灣文學 40 年》，頁 167-170。
[17] 同註 14，彭瑞金，《台灣文學 40 年》，頁 169。
[18] 並說明「包括 70 年代陳映真、黃春明、王禎和、楊青矗、王拓等人的作品——藉著這種敘事化過程彰顯出來的象徵意義，不只是『（臺灣）鄉土的』，而且

　　然而真正創作「鄉土文學作家」[19]遠離了論爭的紛擾，轉以實際行動敘寫台灣的農村、漁村及工廠裡小人物之生活故事，多以寫實風格反映當時現實生活面。蕭阿勤則從客觀角度闡釋這場鄉土文學論爭的意義，他認為本土作家採取冷眼旁觀態度來觀看中國民族主義者內訌的鄉土論戰，以無聲的創作書寫取代加入混亂的口水戰，重新找回臺灣新文學傳統[20]。陳芳明敘寫台灣文學史也將這兩次論爭的背後意義作歸類說明：

> 第一，這兩個運動在思想血緣上都可與日據時代的抗日運動銜接起來。第二，這兩個運動都於針對封閉的戒嚴體制進行抗拒與批判。第三，這兩個運動都同時納入了新生代的力量，使整個運動更為蓬勃可觀。[21]

　　所以，即可發現七〇年的文學思潮走向是源自對現實政體之不滿，台灣新生代作家開始關注於生活周遭的鄉土，他們厭棄現代主義的虛無文風，承接了日治時期寫實主義的文學筆觸。

　　什麼是「鄉土意識」呢？葉石濤在〈台灣鄉土文學中的現實主義道路〉一文中，從歷史角度來尋找台灣在日治時期的帝國主義底下所產生之現實意識：

是『（中國）民族的』。這種意義建構，基本上相應於當時興起的政治改革傾向與文學民族性、社會性的普遍要求。」蕭阿勤，〈台灣文學的本土化典範——歷史敘事、策略的本質主義、與國家暴力〉，廖炳惠主編，《重建想像共同體》（台北：行政院文化建設委員會，2004），頁204-206。

[19] 陳芳明述及到鄉土文學家的特色，多半以書寫台灣地域為依歸，如他認為：「許多作家的思維與其說是本土化，倒不如說是在地化，黃春明的宜蘭、鄭清文的新莊、鍾肇政的桃園、李喬的苗栗、鍾鐵民的美濃，都成為這段時期文學創作的全新版圖。」陳芳明，〈台灣新文學史第十八章——鄉土文學運動的覺醒與再出發〉，《聯合文學》，195卷221期，頁142。

[20] 同註18，蕭阿勤，〈台灣文學的本土化典範——歷史敘事、策略的本質主義、與國家暴力〉，頁213。

[21] 同註19，陳芳明，〈台灣新文學史第十八章——鄉土文學運動的覺醒與再出發〉，頁139。

> 反映各階層民眾的喜怒哀樂為職志的台灣作家，必須要有堅強
> 的「台灣意識」才能了解社會現實，才能成為民眾真摯的代言
> 人。……構成作家意識的重要因素之中，累積下來的民族的反
> 帝反封建的歷史經驗。……台灣作家這種堅強的現實意識，參
> 與抵抗運動的精神，形成台灣鄉土文學的傳統，而他們的文學
> 必定是有民族風格的寫實文學。[22]

「鄉土意識」簡單來說是經由歷史經驗而構成民族認同的一種思想，作家在書寫同時，一方面關懷台灣社會的發展狀態，一方面承繼本土寫實風格，也就是從日治時期以降台灣文學家的反帝、反封建主體意識，這類意識所創作的風格多屬寫實主義的文風。葉石濤接著文後又論證鄉土文學創作意識，此為承接傳統的文學精神來拓展。透過上述引言界說，當時所提倡的鄉土文學即等同於為「台灣文學」正名，而「鄉土意識」其實亦是台灣族群認同的意識。

因此，雖然鄉土論爭戰局的紛亂，無形中卻讓冷眼旁觀的作家用書寫來支持鄉土意識之發展。葉石濤在發表〈台灣的鄉土文學〉、〈台灣鄉土文學導論〉與〈一年來的省籍作家及作品──兼論省籍作家的特質〉等多篇評論文章，對正興起本土文學的發展脈絡作歸納，並提高文學創作之價值，我們可以肯定的是台灣作家開始關心社會底層小人物的心聲，而台灣文學史的尋根熱潮也同時在七十年代中展開。

2.大河小說的出現

大河小說的界定在過去葉石濤的《台灣鄉土作家集·鍾肇政論》曾有解釋其緣由：「凡是能夠上稱為『大河小說』（Roman-fleuve）的長篇小說，必須以整個人類的命運為其小說觀點。」[23]。之後，羅秀

[22] 葉石濤，〈台灣鄉土文學中的現實主義道路〉，《台灣鄉土作家論集》（台北：遠景，1981），頁9。
[23] 葉石濤，《台灣鄉土作家論集》（台北：遠景，1979），頁148。

菊撰寫的〈大河小說在台灣的發展——兼談李喬的《寒夜三部曲》〉裡詳細將大河小說的發展脈絡作一個整理與評述。

> Roman-fleuve，此字是法文中最早用形容長度滔滔不絕的故事，並沒有特定文類的概念；Roman 意指小說，fleuve 則是向大海奔流的河。到了十九世紀之後 Roman-fleuve 才被拿來對應指稱英文的 Saga Novel 或德文裡的 Sagaroman。……作者可以藉由 Roman-fleuve 中主人翁的生平發展來呈現時代與歷史的若干問題。[24]

文後，藉由葉石濤與鍾肇政的大河小說的界定逐一分析，前者取向將「針對作品的主題思想和作家的素養所下的界說，作家必須將其對人類命運思想的觀點傾注於作品之中。」，而後者重於「除了依照小說內容處理的人物之間的關係，分為個人、家族及集團三類之外，重點在於與時代的互動關係。」[25]。李喬也從葉石濤的論點歸結大河小說的四項特色：「涵蓋時間長、人物很多、情節非常複雜、包含的主題也比較深廣。」[26]，此與他在《小說入門》界定長篇小說之概念是不謀而合的，我們就先來瞭解其如何作解釋：

> 人物複雜：既然處理對象，時間上攀及主要人物的一生——人的性格甚至「命運」，離不開遺傳因素與環境影響——然則又必然縱軸上涉及上一二代，以及下一二代；……人是最複雜的存在，既然捕捉其真實，人際關係便不能不特別注意。甚至於可以說，這種複雜人際的掌握，便能掌握若干人性的真實……。結構複雜：就理論上，所謂時代，或人生，是一種立體的連續存在，要描寫狀傳其中真實，自非模擬其複雜結構不

[24] 羅秀菊，〈大河小說在台灣的發展兼談李喬的《寒夜三部曲》〉，《台灣文藝》163 期（1998.08），頁 49-50。

[25] 同上註，頁 50-51。

[26] 盧翁美珍，〈李喬訪問稿——有關《寒夜三部曲》寫作〉，《神秘鱒魚的返鄉夢》（台北：萬卷樓，2006.01），頁 279。

可。就需要說：人物複雜，關係繁複，主題深廣，時空長遠，
凡此必然會使主題層層攀緣，故事情節波瀾壯闊，語言變化多
端，呈現十二分複雜的特色。

主題博大深入：……長篇小說一定要具備，或者說不能脫離其
高深博大，而且完整圓融的思想基礎，也就是哲學體系。唯其
「高深博大」，在森然眾作中，才能佔一席之地；唯其「完整
圓融」，方能統一觀照全書，自成價值系統。

時空長遠：長篇小說，必然涵蓋極長的時間，與極廣的空間，
這點無庸贅詞。[27]

從李喬概說敘述即可明瞭大河小說的性質，然後，再進一步探討
台灣重要的三部大河小說。七〇年以後大河小說的出現，標誌著過去
多屬著寫短篇的台灣文學作家開始轉變為敘寫長篇小說之創作形
式，代表了本土作家已超越語言書寫的限制，並且新生代作家的創作
漸入成熟化，而小說內容逐漸探索有關台灣歷史的題材。鍾肇政於
1976 年完成的兩部《濁流三部曲》與《台灣人三部曲》，其中又以《台
灣人三部曲》受矚目，這是首部將台灣人面臨日治時期的生活、愛情、
國族等問題為敘事背景的長篇小說。接著，1977 年李喬《寒夜三部
曲》開始在雜誌上連載，如此必須歸功於鍾肇政的鼓勵與催生。兩年
之後東方白也動筆進行《浪濤沙》，他耗費龐大時間去考究、訪問於
書中化名為丘雅信的生平，歷經十年才完成。這些大河小說的共通點
都是將故事情節置於台灣的歷史脈絡中，突顯人物與歷史的關聯，並
且著重於台灣不同時代的生活背景，此時小說出現意義在彭瑞金的文
學史也下了注解。

本土作家展現出的尋根熱潮，固然不乏其歷史的因緣，一方面
是日據時期台灣總督府厲行打壓台灣人意識的殖民統治政策
的反彈，另方面則是戰後來台的國民政府刻意以中國意識凌駕

[27] 李喬，《小說入門》（台北：大安，1996），頁 58-59。

台灣意識的反抗；但從文學論文學，台灣文學的本土意識推展的鄉土尋根熱潮，仍然得歸根為五〇年代以迄六〇年代、甚至遠溯及日據時期的台灣新文學運動，奠定的寫實文學基礎。[28]

所以，社會環境與文壇走勢的影響之下，台灣大河小說的出現，堪稱為當時寫實小說之中異軍突起文類，小說背景著重於台灣歷史敘述、台灣人的命運以及台灣社會文化，由於此時正逢台灣意識的崛起，書寫文本從歷史脈絡、時空經緯來切入，無疑是藉由文學敘事的角度讓讀者進一步來認識台灣。

（二）內在個人經歷

1.書寫題材的突破

李喬於75、76年受邀整理《中國先賢列傳》，為撰寫余清芳事件始末，期間他涉獵許多台灣日治時代的史料，除了閱歷日本警察廳存留之歷史資料，還親自到南部高雄、台南等地作田野調查，藉由勘查玉井（慘案的發生地）還著寫一篇〈尋鬼記〉來記錄此趟旅程的感受[29]。在日後《重逢——夢裡的人》中有詳加敘述這背景，作者當時撿起受害村民的屍骨情境，彷彿讓作者跌進60年來時空的輪迴中，思索冥想著「如果我生於那個世代，『這個頭骨』有可能是我的，而手持觀看『我的頭骨』的，也許是『那個頭骨』生於這個世代的年輕人吧？『我是誰？』我從未如此認真嚴肅地反問自己。而我，在

[28] 同註14，彭瑞金，《台灣文學40年》，頁184。

[29] 〈尋鬼記〉為此旅次之記事，《重逢——夢裡的人》有詳細記錄李喬相當深刻的感觸，還補敘了當時的心情寫照：「我知道這個慘絕人寰、神鬼共憤的屠殺事件：當事件結束一四八二人起訴，九一五人判決死刑後，壯男都逃往山裡，留下三千婦孺老弱，被集中管束在名叫『銀盤埔』的空地上。某天軍警找來大批沙鏟與鋤頭，命令大家分頭挖掘土溝，說是由勤惰分辨『忠奸』。在朝陽升起丈許，霧氣大半已收時分，突然石塊挾著勁風撲來——不是石塊，是槍彈，是怒吼的機槍掃射。於是一片尖叫哭喊，一片血肉紛飛……我置身傷心地，恍然見聞那地獄圖像……」同註3，李喬，《重逢——夢裡的人》，頁292。

提問的瞬間，或者說在跟『那個頭骨』接觸的瞬間，我已然擁有答案。」[30]，然而，「我是誰？」的提問是李氏從「認同」角度探問一個台灣人對於自身的歷史到身分之記憶為何？進而體認此生重任是讓所有台灣人知道過去的歷史記憶。

> 我是誰？我知道。我不是誰，我明白。
>
> 歷史是什麼？我知道。台灣歷史如何？我知道。
>
> 我應該做什麼，怎麼做，怎麼走。我都清清楚楚。
>
> 也許有些遺憾，尋尋覓覓，那屬於人類普遍性的「鬼」，生命有限而我資質平平，我是放棄尋找之念了。雖然如此，我是滿懷感恩，感恩天地父母，感恩台灣的生態萬有，感恩台灣歷史的父祖、烈士仁人，凡此共同形塑這樣的一個：台灣人子弟李喬。有生之年，我不再尋覓，我祇要步步行動就是，直到呼吸止息，回歸台灣大地，與大地合一，以另形態臨現人間。我的餘生，將以這種姿態前行。[31]

其實作者當時正逢寫作瓶頸[32]，創作高達 150 篇的短篇小說之後，內容題材無法突破，透過此次整理編寫史料經驗，促使李氏運用歷史素材來詮釋文學作品的書寫，並且在創作形式與寫作思想有重要的啟發，他說明了兩個重點：「一是如何透過實際接觸和印證，把文字的資料轉化為文學，在技巧上我有突破；二是對於台灣歷史與後來大家談的『台灣意識』，我有了比較深刻的認知。」[33]，以《結義西來庵──噍吧哖事件》來說，即是首篇敘寫歷史長篇小說代表作，除了

[30] 同註 3，李喬，《重逢──夢裡的人》，頁 293。

[31] 同註 3，李喬，《重逢──夢裡的人》，頁 294。

[32] 作者敘述「寫了短篇小說大約一百五十篇創作之後，感覺要超越自己也滿困難的，這時遇上機緣，就是中國國民黨要做『中國先賢先烈傳』，蔣經國先生下令從台灣人物的部份開始做。這點我一直是很肯定他。當時在受邀的作家中，我年紀較大，對台灣歷史稍微有點模糊的記憶，我選了做一九一五年的余清芳事件，因為先父是農民組合的人，他生前跟我講了不少關於這個事件的故事，我知道當年死了很多人。」同註 9，李喬，〈繽紛 20 年〉，頁 67。

[33] 同註 2，黃怡，〈個人反抗與歷史記憶〉，頁 68。

內容題材的無限開展外，另一方面也奠基了寫作大河小說的動機，尤其在《荒村》歷史背景敘述，實為功不可沒的因素。在寫作過程，李喬分述資料的收集相當費時、困難，不過也因對史實的要求正確性，書寫的歷史小說才受眾人的重視，他條列了史料蒐集的方法：

> （1）我本身所經歷的或見到的，（2）搜集到的有關文字資料，如《寒夜》這本書剛開始我只構想到耕地流失因以另闢新天地的故事，後來我借閱了台灣銀行出版的經濟叢書共一百多本，我才覺得，若要寫《寒夜》這樣的書，一定要落實到這土地問題上才有多重的意義，（3）另外是民間流傳的口碑和存書，例如《台灣總督警察行政沿革誌》這本日文資料，裡面有極詳盡的台民社會運動的記述，（4）田野調查，包括人物訪談，遺跡、掌故的考查解釋判讀等。[34]

如同李喬曾說過小說裡出現事物，並不一定是社會人間的「事實」但必須是「真實」。真實，就是灌注了作者的真情與誠意[35]。所以從這角度出發，他對歷史考究有一定的認知，而如何透過當地踏查的訪問稿當中，拼湊出歷史的真實是極具挑戰。接著，我們藉由作者的經驗進一步了解歷史主題創作所面臨難題。他自述在研究史料的過程實則不易，例如在噍吧哖事件的田調過程中，南庄曾被集體屠殺過。但日治總督府資料祇有含混的記載，如此資源困乏情況，李氏運用水平交叉的方式，找出時地人物事件的輪廓，再實地訪談南庄耆老，譬如說老人們指出在以前警察局附近曾挖掘幾百具屍體，這時候作者認為歷史的真相就顯露出來了[36]。更重要在於小說故事的基本精神即為李喬所秉持的史觀：

[34] 廖偉竣，〈走出「寒夜」的作家——李喬訪問記〉，收錄於許素蘭主編，《認識李喬》（苗栗：苗栗縣立文化中心，1993），頁 13-14。
[35] 同註34，廖偉竣，〈走出「寒夜」的作家——李喬訪問記〉，頁 13-14。
[36] 同註34，廖偉竣，〈走出「寒夜」的作家——李喬訪問記〉，頁 14。

> 我的史觀是建立在人之常理上的，不論怎樣，任何行為要建立
> 在生命的尊重上，不論惡德、美德、罪惡、悲慘、它背後必然
> 有原因，我們要將它找出來。人要活下去是最基本的要求，為
> 什麼人不可以合理而莊嚴地活下去，這就要追究。在面對日本
> 的殖民史上，無疑的我的立場是台灣人的立場。[37]

所以，李喬的歷史題材創作除了一部分客觀考察史實外，還隱含了個人對台灣族群的認同，這也是一個文學家如何以從歷史的大敘事中，找尋自我身分的歷程。像《荒村》一書，跨越了日治時期重要的左翼運動之發展，然而李喬如何對此作解讀，他選擇以父親的抗日角色並且觸及到左翼運動的分裂，其中殖民的這段時間尚有發生了許多的歷史懸案，甚至作者創作的年代仍有部分是未解開的謎團[38]。

至於嗣後的《孤燈》則是從南洋志願兵的離鄉爭戰生活展開，李喬曾述及到日本每年都會偕同殉戰軍人的家屬到菲律賓群島舉行招魂，象徵為那些捐軀者表達哀悼與致敬；但台灣為日征戰而枉死南洋可說是數以萬計，根據作者年幼記憶：志願兵去的很多，活著回來卻很少，不過台灣政府至今從未重視歷史悲劇下之受難家屬，李氏悲憫的心透過書寫欲意喚醒台灣人的記憶，也有對亡者進行招魂之意。他揭示了創作的思想主軸：

> 台灣山村的非人生活，以及十萬青年赴戰南洋的事跡；前者敘
> 述漢人的堅忍生命力，後者是為冤死異國台灣青年譜一闋悲壯
> 的鎮魂曲。「孤燈」是國人難忘也不應忘卻的痛苦經驗。[39]

[37] 同註34，廖偉竣，〈走出「寒夜」的作家——李喬訪問記〉，頁14。

[38] 敘寫《荒村》的歷史實境，他自認：「寫的是台灣近代史上最重要的年代，也是充滿迷霧的時刻——民國十五年到十八年，文化協會分裂前後，農民組合的後期左傾為止的幾件重大事件。這是謎一般的公案，我試著去抖開歷史的帷幕，展示真象，並予個人的註釋。這是寫得最苦的一部，也必然是最多疑案的一部。」同註9，李喬，〈繽紛20年〉，頁40。

[39] 同註9，李喬，〈繽紛20年〉，頁40。

經由《結義西來庵》長篇小說的書寫而獲得創作上之突破,讓李喬嘗試進入噍吧哖事件的始末,使用文學技巧來刻劃歷史的真實面,作家不再畏懼處理歷史題材的窘境,從而利用書寫方式展現其對事件的觀點陳述。因此,往後創作涉及到歷史部分(如二二八事件或農民組合運動等),都可以觀察到李氏如何著手於歷史敘事將史實作完整呈現。

2.追憶母親與童年記憶

李喬的《寒夜》、《荒村》與《孤燈》長達一百多萬字的三部曲小說,可從作者早期創作以蕃仔林的故鄉為題材之短篇小說窺看其對童年的追憶,在單篇故事中如彭瑞金所說的無法完全表達李喬內心澎派的情感,而略顯缺憾[40];不過《寒夜三部曲》出版正好將李喬成長見聞作一系列的記憶書寫。再回到短篇小說的主題來說,吳慧貞曾將李喬一生創作分為:(此為綜合李喬自述與廖偉竣評析)「1959-1970 年以童年故事創作時期」、「1970-1985 年以現代生活創作時期」、「1985-1999 年以政治論述創作時期」三階段。在第一階段中,描述到李氏的創作基調乃著重於童年生活之記事,這時期書寫主題圍繞在蕃仔林往事的記憶,內容包含鄉間鄰里的窮苦,家庭景況的窘困,及孤兒寡母的無奈等。寫實主義為此時的創作技巧,而寫作風格則表現出對人性關懷,與大地的憐憫之情。所以,在多篇短篇小說,如:〈山女〉、〈蕃仔林的故事〉、〈竹蛤蛙〉、〈阿妹伯〉等,均可從中窺探窮困的蕃仔林人物,面對現實充滿了無限感慨[41]。

諸多短篇的蕃仔林童年記事作品,我們發現在李喬的成長過程,深受「童年生活的窮厄,加上對於父親記憶的遙遠模糊,使得母親在李喬的心中的塑形,不僅是母愛的溫暖,同時也具備了父愛的堅毅特質。」[42],所以母親是作者成長時期扮演著重要角色,在多篇小說中

[40] 同註 10,彭瑞金,〈悲苦大地泉甘土香——李喬的蕃仔林故事〉,頁 70。

[41] 同註 1,吳慧貞,〈李喬短篇小說中主題思想與象徵藝術研究〉,頁 48-49。

[42] 紀俊龍,〈李喬短篇小說研究〉(碩士論文,逢甲大學中國文學系,2002),

將母親描述為勞苦多難的命運，卻無怨尤地養育子女之偉大形象，唯一憾事是母親早逝無法及時地孝順，而作〈飄然曠野〉。全文使用內心獨白表現悲傷心境來思念當時患病的母親：「您衝霜耐雪用心血酸汗把個從小沒父親的我養大；現在我可以賺錢養活您，娶媳婦兒代勞您，可是您卻要去了。誰能體會我這實在沒法用現有描摹悲痛的詞彙表達的深深哀切？」[43]，以重複多次「媽，您快好了！」呈現內心希望母親身體痊癒之感，思念親情暫留於照顧母親的時空意識裏，不斷迴旋。相隔 13 年後，1978 年李氏再度提筆以母親的生平故事為軸，開始敘寫《寒夜》、《孤燈》小說，並連載於《台灣文藝》與《民眾日報副刊》，主角葉燈妹亦即李喬母親的形象，正如他云：

> 我回到埋我「胞衣」的「胞衣跡」——蕃仔林；我讓沾滿我童年笑痕淚痕的山川草木一變成文字傳布於世，而母親也再臨人間。這祇是淡筆素描，但我領會無限；我終於鼓起最大勇氣，搬出母親家族三代的歷史，由母親擔當縱橫五十年台灣當代史的主角。我知道要母親再臨，祇有讓那個時代再現，才有可能，於是一百萬字的《寒夜三部曲》問世，母親以「花囤女——葉燈妹」身分出現，不但跟兒孫重逢，也將活在世代後人心中。[44]

　　加上李喬自述其經過《結義西來庵》的歷史書寫磨練，具有由歷史事件擷取小說素材的能力與概念。當時，已經創作小說素材裏故鄉與童年時空，給予作者敘寫長篇小說的創作來源。

　　除了對母親早逝的不捨之情，他特別關懷到貧窮的蕃仔林人，像是在〈山女〉中敘述了智障山婦阿春與女兒共穿一條褲子的窘境，悲天憫人的同情與感慨，並且一再強調人性的尊嚴，這些往事對於作者來說猶如歷歷在目，也於《孤燈》故事片段中重現。

頁 91。

43　李喬，〈飄然曠野〉，收錄於王幼華、莫渝主編，《李喬短篇小說全集‧卷二》（苗栗：苗栗縣立文化中心，1999），頁 191。

44　同註 3，李喬，《重逢——夢裡的人》，頁 299。

人是要有一定的物質條件才能生存的，過了那條界限，人便死亡了，我在《山女》裡所描繪的物質困境是我童年真實的寫照，甚至就是我的經驗，至於心理狀況，最重要的是人的尊嚴，人存在下去的心理條件就是自尊，這是任何團體任何政權所不能剝奪的，倘若人的自尊全被剝奪，則人之存在形同草木。[45]

李喬又將「母親」的概念與「土地」的意義作連結，這是小說到了第三部的思想主軸所在（如前文筆者整理的母親與土地的循環圖，可相互參考），此時與同一時代作家們開始尋找自我的鄉土意識略有雷同，但是李喬書寫思想除了閱讀經驗外，還深受生長環境的因素影響，對於土地認同則是感於身為農家子弟深知苦無土地的人民[46]。母親的形象經常是人在面臨痛苦時的最後依靠，土地同樣是人類生存勞作的依靠，兩者意涵經由小說敘述轉換成為「大地之母」的意符來源，台灣人的身分認同在此獲得了歸屬，這是通篇小說不斷強調的主題。

> 母親不再祇是生我身的女人，而是大地化身。而我與大地合一，也即與母親合一，人人與大地合一，於是人間的大和諧是可能的。……我腦海中的母親形體也完全化消清淨。「母親」是無形無跡，連「體香」也化作絲絲自然天風了。母親回到大地，更確切說：母親就是大地；大地就是母親。台灣大地，就是台灣人共同的母親。[47]

所以，在「追憶母親與童年記憶」可以較深切地感受到作者微握的情感描述，此部分是有別於土地理論的思想結構，故事述及了人性的真誠感情與生活面，小說裡也使用大量的心理摹寫來營造，將母親

[45] 同註34，廖偉竣，〈走出「寒夜」的作家——李喬訪問記〉，頁9-10。

[46] 如同李喬所說：「一群農民開山拓土的種種。土地是人的根本依靠，而土地往往也是人類痛苦紛爭的淵源；『寒夜』的故事是無奈的。」同註9，李喬，〈繽紛20年〉，頁39。

[47] 同註3，李喬，《重逢——夢裡的人》，頁300。

對自己生命的角色藉此形塑其重要地位，刻意把「大地之母」的寓意予以突顯。

3.家族歷史的記載

榮獲諾貝爾文學獎的南美洲作家馬奎斯（G. G. Marquez），他的巨作《百年孤寂》的內容靈感即是源於家族故事，雖然非以記錄方式描寫家族史，故鄉的場域展現與童年的奇妙事件發生，在書中都可以找到相關的縮影，從他的片段記憶中發現：「我時常清楚地記得的並不是人，而是從前我和外祖父一塊住過的亞拉卡塔卡小鎮的老宅院。我現在每天睡醒的時候，都有一種似真似幻的感覺，似乎自己依然身處那所令我魂牽夢縈的宅院。」[48]，如同馬奎斯八歲之前童年的記憶，關於外祖父那座幽靈宅院，或是外祖母與姑姥姥講述的鬼故事，間接培育了作家天馬行空的想像力；爾後於 25 歲的尋根之旅，讓他重回童年生長的小鎮，後來得知外祖父與朋友的決鬥軼事，此事間接改變整個家族的命運，也因如此馬奎斯決心投入創作行列，將人生經歷與文學書寫作一連結[49]。所以，一部偉大的作品誕生，脫離不了作家的家族背景與成長歷程，李喬《寒夜三部曲》故事則可追溯至父、母親及外祖父、祖母三代的家族故事，當時台灣正值清末甲午戰爭到日治殖民期間，平凡的家族從而涉入了歷史，並且李喬的父親還是苗栗大湖地區農民組合的支部長[50]，紛擾不安的年代下更顯其意義。《寒夜》、《荒村》、《孤燈》情節內容就是如此時空背景之下展開，一部關於作者的家族史記載則誕生，當然也涉及到台灣兩百多年的歷史變遷。

[48] 新潮文庫編輯，〈馬奎斯的生平和《百年孤寂》〉，收錄於馬奎斯，《百年孤寂》（台北：志文，2004.02），頁 14。

[49] 同上註，頁 14-15。

[50] 可參閱附錄李喬與筆者的訪談內容。

　　李喬祖父母一輩到他的三代家族，正好是貫穿台灣從一八九四年甲午戰爭到一九四五年台灣光復的歷史，他們就是開發苗栗大湖地區（即「蕃仔林」）的那群人，直接促使李氏寫作長篇小說的動機[51]。

> 我們家族是從我外祖父開始開墾林地，「寒夜」的彭阿強就是我外祖父的影子，劉阿漢就是寫我的父親。寒夜的故事背景距離我至少五十年，我根本沒看到我的外祖父，不過我的外祖母的老年，我還有一點印象。[52]

　　再加上父親的孤兒身世，由祖母養大，之後任職隘勇工作，因緣際會與母親結婚，變成贅婿；母親曾被三個家族所收養，她悲情童養媳的命運，致使在往後窘困的時代都能順命地度過難關，這些都成為故事的敘述主軸[53]。岡崎郁子與李喬訪談的過程中，則記錄更為詳盡的資料：

> 母親葉冉妹，本姓黃。早期在台灣子女多而第一胎為女嬰時，偶而有因養育困難而縊死親生女兒或悶死（使之窒息而死）情事。冉妹也因為多餘而如同棄嬰一般，送給剛剛死了女嬰的葉家。客家話的「冉」字，與揀拾之意均「揀」字同音，因此葉家就以撿到的女孩之義而命名「冉妹」。後來，葉冉妹成為彭家的花囤女（也稱童養媳：為了將來給兒子成親，在小時候領養的女孩）。雖然葉冉妹在彭家有將來成為丈夫的對象，但不幸以盲腸炎逝世。於是李喬的生父李木芳便成為彭家的贅婿，與冉妹結婚。與彭家沒有任何關係的兩個人，竟成為彭家的媳婦與贅婿而結成夫妻，實在有一點令人啼笑皆非之感。李木芳雖為贅冊，但沒有從彭家的姓。[54]

[51] 同註2，黃怡，〈個人反抗與歷史記憶〉，頁68。
[52] 李喬的訪問內容，引自陳銘誠，〈把文學創作駛進歷史港灣〉，收錄於王幼華、莫渝主編，《李喬短篇小說全集‧資料彙編》（苗栗：苗栗縣立文化中心，1990.01），頁318。
[53] 同註34，廖偉竣，〈走出「寒夜」的作家——李喬訪問記〉，頁10。
[54] 岡崎郁子著，江上譯，〈台灣文學香火——李喬〉，收錄於王幼華、莫渝主編，

　　所以，觀看《寒夜》裡阿漢與燈妹的生活背景，可說是取材於李喬父母親現實經歷；他在訪談又提及「我有二個兄弟，二哥赴日，任『海軍工員』，做飛機工程，在戰爭結束前一個月，他被安排成神風特攻隊員，已待命出發，隨之戰爭結束，有一位妹妹，我是台灣山區荒村農家的子弟……」[55]，太平洋戰爭末期，雖然作者僅只有十多歲，手足參戰經歷也為《孤燈》增添了志願兵的題材描寫。因此，李氏藉著自身家族背景，作為小說題材出發，其中不乏展現了祖父母開拓荒土的辛勞，父親為農民加入抗日運動，母親孤處深山養育孩子，以及他們在時代潮流的台灣土地上經歷種種危難，正如作者自敘道：

> 我想每個人都有一篇長篇小說，那就是他的生世背景，每個人也都有欲望想寫，只是有的人寫出來了，有人沒寫。每個人也有三兩篇短篇小說，就是他感情世界中的大事件。《寒夜三部曲》對我身為一個小說家，應該是此生唯一的大河小說題材。[56]

　　《寒夜三部曲》對李喬而言，意義相當重大。他在接受盧翁美珍訪問裡，清楚表明創作目的在於台灣民族的認同，透過追尋自身的家族歷史，即是追尋自我的身分依歸，譬如說李喬提到「追尋自我有許多層面，最高是宗教層面，至於台灣定位則屬於社會群體層面。此書對我而言非常重要，就是把我自己釐清了。」[57]。然而，其中隱含著傷感的情愫：台灣的歷史或居民直到現在都還在追尋自我的定位，至今仍紛爭不斷，憂心的作者透過寫作方式企圖宣告大眾認同台灣的價值所在。因此，在「家族歷史的記載」部分，我們可以從小說內容探索一個家族拓荒的發展歷程，這家族的書寫空間圖像或許並非熟悉，涉及到台灣歷史或許是遙遠與陌生，但李喬卻以文學方式尋找自我的

《李喬短篇小說全集‧資料彙編》（苗栗：苗栗縣立文化中心，1990.01），頁263。

[55] 同註34，廖偉竣，〈走出「寒夜」的作家——李喬訪問記〉，頁10。
[56] 同註2，黃怡，〈個人反抗與歷史記憶〉，頁68-69。
[57] 同註26，盧翁美珍，〈李喬訪問稿——有關《寒夜三部曲》寫作〉，頁278。

認同身分,從家族歷史的根源進入到台灣歷史文化的發展,它象徵著任何辛苦勞動的台灣先民。

三、《寒夜三部曲》意義與價值

　　任何文學作品的價值是根據內容創作形式、情節鋪陳與敘述技巧之外,還著重於它在文學史代表的意義,而賦予定論。過去論述《寒夜三部曲》的研究者多從作家論為出發,藉由李喬思想探究文本的意義;或是從歷史視角與之對話,深究小說載附的歷史意義。目前,碩士論文研究李喬部分幾乎是相當全面性,而他們是如何對此部長篇大河小說作價值評述呢?下文將從三大主題:「意識先行論」、「鄉土情懷」、「歷史敘事」分別整理歸納。

（一）意識先行論

　　賴松輝的論文裡,一方面讚揚李喬的創作技巧,一方面卻認為作家的「意識先行」[58]會使作品過於理論化,失去小說具有的「說故事」性質。先從鍾肇政大河小說作比較:

> 在歷史詮釋方面,鍾肇政是採取民族抗日的觀點;而李喬則從『愛土地』出發。如果只從民族抗日觀點,我們比較容易劃分為兩種對比的意識型態,簡化了人性複雜面,在這裡李喬對歷史的解釋,毋寧是較深刻,也較特殊。另一方面鍾肇政對人物的描寫,如仁永和綱崑、綱崙性格的差異並不大;李喬的人物則層

[58] 賴松輝解釋「意識先行」作品,主要為:「文學創作而言,他們都不甘於只是說故事,而是強烈地企圖傳達他們自己的意識、理念,或者對於各種人間現象用自己的理論去詮釋,呂正惠把這類以表達意念為主的作家稱為『主觀型作家』,以相對於善說故事,把意旨隱藏在故事情節中的『客觀作家』」。賴松輝,〈李喬《寒夜三部曲》研究〉(碩士論文,成功大學歷史語言所,1991),頁137。

次清楚。其次，鍾肇政在敘述時常先講結果，再說明過程，而且故事情節常藉一個人物說出來，而不是對情況真實的鋪敘。[59]

但是，他認為《寒夜三部曲》故事有着李喬書寫的強烈意識存在，而流於「缺乏創造情節的能力，而全力傾注於義理詮釋」，另外也會造成「可能陷於『主題的沉溺』，讓作者意識干涉了情節的推展，忽略了作品除了傳達旨意外，還需要的文學品味。」[60]，賴松輝在評論的過程，質疑此部大河小說之美學技巧，由於「意識先行」創作基調以致於無法展現小說的文學性。不過，以筆者前文分析到《寒夜三部曲》之思想具有相當的完整性結構，從結構主義角度來說，李氏善於運用二元對立突顯情節主題的土地說與人物境遇的痛苦論，其實此書文學價值還是在於文本內容橫跨了台灣歷史從清末、日治到終戰，無論如何還是須置於文學史之脈絡作探討。最後，賴松輝從一個「作品論」視角歸論《寒夜三部曲》評價。

> 李喬在塑造什麼樣的人物？理想中的人物吧！他們可能是現實中找不到的人物（當然佛斯特曾告訴我們別想在現實中找到和小說人物相同的人物）而只是作者意識裡的觀念人物，故事也由愛土地而變成台灣人與日本人統治者的戰爭，如果問題歸依到這兩者的必然對立，小說就窄化了可能發展的主題，變成傳奇式的「騎士與火龍」的戰爭。這不僅是《寒夜三部曲》，整個鄉土文學中以「反帝」「反日」的作品，都陷入這種簡單的兩極對立模式——好壞人對立，台灣人日本人的對立。好人壞人已變成臉譜的分判，除非作家能自我超越，否則就沈溺在兩極對立的命題。而這是台灣作家以抗爭為職志的必然歸趨呢？還是台灣被統治的歷史，使作家不得不選擇這種觀點來尋求台灣人的出路？[61]

[59] 同上註，頁135。
[60] 同註58，賴松輝，〈李喬《寒夜三部曲》研究〉，頁138。
[61] 同註58，賴松輝，〈李喬《寒夜三部曲》研究〉，頁142。

　　上文是賴松輝在 1991 年於碩士論文《李喬《寒夜三部曲》研究》所下的結論，明顯表達出鄉土論調破壞了小說的美學架構，故事內容為了彰顯作者意識，致使人物角色都陷入好與壞的兩極分野。這是首篇研究李喬的大河小說，所以部分論文章節都成為後人加以擴展分析的主題之一。值得注意的是 2007 年師範大學與長榮大學合辦的「李喬國際研討會」，他再度以李喬的小說為研究領域，試圖探究現代主義與作家早期書寫風格的接軌[62]。過去評論家將李氏早期小說定義為寫實主義，特別是《寒夜》、《埋冤一九四七埋冤》、〈小說〉等文本，在他看來李喬的作品與寫實主義論者或葉石濤提出的寫實觀差距相當大，反而是展現一種現代主義的思維模式。原因在於李喬文本對於「生活技藝」方面描寫相當地少，只有「燒炭」的過程巨細靡遺，顯然與鍾肇政的《台灣人三部曲》書寫筆調有所不同，因此論證說原被定論為寫實風格的小說，實則近似於浪漫主義的取向，他揭示「作者（李喬）主觀的真誠態度，能否得到客觀事實，這是有待論證的。」，但重要的是「真誠的心與寫實主義較遠，而是受到浪漫主義理論的影響。」[63]。這篇論文，承接以往碩論評論的主調，除了說明文學性美學技巧是較於薄弱外，對於李喬所認為寫實主義解讀的「真實」，他則有另一套看法：

　　　　對於寫實主義，李喬強調的是作品的真實，或是說從讀者的角度來談真實，小說情節如何安排才能讓讀者成受到真實合理，真實來自於讀者閱讀的真實感、合理性，而與題材是否事實無關。所以他的小說美學就不以堆砌生活細節為目的，反而轉向人的內心，及作者的真誠。

[62] 賴松輝，〈現代主義小說與李喬早期小說〉，收錄於《李喬的文學與文化論述：第五屆台灣文化國際學術研討會論文集·下冊》（台北：國立台灣師範大學台灣文化及語言文學研究所、長榮大學台灣研究所，2007）。
[63] 同上註，頁 573-574。

41

援引現代小說的創作技巧論來強調說明:「李喬以鄉土寫實聞名的作家,但他的創作手法並非以寫實主義的『模擬論』根據,反而很早就採取現代小說修辭手法。」[64]。不過,筆者認為並非使用現代主義創作技巧即等同現代主義小說。現代主義理論主要反應一種對現代性社會感到絕望、憂心的態度,因而作家運用了大量疏離、拼貼、意識流等手法,表達對資本社會的不滿[65]。這與李喬書寫內容是差距極大,雖然李氏同樣採取了內心獨白與意識流技法,不表示此創作就歸諸於現代小說之類別,單就「生活技藝」來判讀是否為寫實小說的指標,也稍嫌牽強,而囿限拘泥在理論的細節描述。寫實小說雖同樣是批判現實,但會特別聚焦在小人物身上,將困境緣由、時代背景作全面性的關照,文中不時透露作者對社會質觀的見解。

從寫實主義出現歷史觀看,它是對當時歐洲興起的浪漫主義風潮給予一種反動的文藝創作思潮,並且內容上主要聚焦於小人物在現實社會遭受的困境[66]。

> 寫實主義的重要文體是小說……深刻地暴露社會的黑暗面、寫出下層人民的苦難、呼籲改革。俄國作家高爾基曾將此一文學思潮命名為「批判寫實主義」,由此可見它鮮明的社會批評特色。此時期的文學不再著重敘述偉大或非凡人物,而是致力於描寫一般人民的命運。[67]

賴松輝論文的寫實論點之解讀是非常正確,不過比較於寫實主義的訴求,李喬小說的寫實是較於針對書寫題材部分,如反映出清領或日治不同台灣歷史時期客家族群的故事,《寒夜三部曲》當中確實有

[64] 同註 63,賴松輝,〈現代主義小說與李喬早期小說〉,頁 603。

[65] 在《文化理論詞彙》舉例說「我們可以查知對現代時期的厭惡,見諸葉慈(W.B. Yeats)『污穢的現代潮流』與艾略特(T.S. Eliot)的『無用與混亂的龐大景像』描述。」王志弘、李根芳合譯,彼得・布魯克(Peter Brooker)著,《文化理論詞彙》。(台北:巨流,2004.04),頁 251。

[66] 夏祖焯,《近代外國文學思潮》(台北:聯合文學,2007),頁 89。

[67] 同上註。

如現代主義崇尚的意識流技巧，但是僅只創作的文學技法，這與現代作家所表達憂心於現代生活基調是不相符合。

再回到「意識先行」論的主題探討，賴松輝透過文本分析，發現《寒夜三部曲》過於理論化，以至於小說無法使情節內容如同說故事般地生動，之後的研究者劉純杏論文也提及於此，與前者持有相同的看法。李喬不否認過去創作的幾篇小說具有特定思想的概念產生，而後才下筆行文，如《泰姆山記》就是一例，他認為《寒夜》對於人與土地的關係詮釋不夠，因而再作此篇[68]。不過，作者思想結構的意識突出，是否讓美學技巧或故事情節相對減少，這是可以值得商榷。筆者就以這部大河小說來說，文字美學是毫無質疑，李氏使用大量的文字形塑山川之美，或許《荒村》有部分因強調歷史敘事發展而較疏於營造人物情節進展，但《寒夜》、《孤燈》的故事內容是非常令人感動，尤其拍攝為電視劇之後。

（二）鄉土情懷

文學史評論家如葉石濤或彭瑞金，在撰寫台灣文學史時，會特別強調《寒夜三部曲》的「土地論」主題與語言的書寫[69]。彭瑞金將李喬早期的短篇小說與這部大河小說定位為鄉土文學之作品。

> 李喬著重於闡發到台灣開疆拓土的漢移民，與台灣這塊土地錯綜複雜的情感，強調他們對土地的情誼，也描述了土地對這些移民生死以之的密切關係，他們為土地而生，為失去土地而戰，奮勇抗暴，保衛鄉土，在異地的魂牽夢繞都在土地，《寒夜三部曲》赤裸地展示了強烈的本土回溯意願。[70]

[68] 李喬自述小說創作的主題與內容之產生過程：「早期應該是先有故事，後來故事和主題很自然的結合，爾後是很多觀念在醞釀，好幾年後才寫。」同註4，施叔青訪問，黃筱威記錄，〈平原之女與山林之子對談〉，頁43。

[69] 李喬的小說常出現以華文借字的客語、福佬話以及日文，大多都以註釋的方式加以解釋，讓讀者相當容易閱讀。

[70] 同註14，彭瑞金，《台灣文學40年》，頁180-181。

彭瑞金曾對文本給予高度評價,他認為李喬小說雖歸類為鄉土文學,卻有別於一般鄉土小說的敘述情調,並且特別提出小說內容是不拘泥於理論之說。

> 「鄉土」二字只是一盞告示燈,顯示我們今天的文學普遍有著這一方面的欠缺,因此當論爭的雙方拼得飛砂走石之際,受爭議的本身反成了平靜的颱風眼;正如幾十年來許多執持鄉土信念的作家並不熱中任何名義一樣。一個具備自主信念的作家,能出入主義而不受羈絆於主義,能出入理論而不拘泥於理論。[71]

如此證明了鄉土作家對於存在的現實時空有著莫大關懷,並非僅單純為了特定鄉土認同的創作主題而作,透過李喬早期作品的書寫,一方面肯定鄉土世界觀,一方面足以證明鄉土文學不是閉塞自藏[72]。但李氏始終不認為自己的創作是屬鄉土小說,彭瑞金對此則有另一番解釋。

> 物質生活的困境為精神生活的困窘取代,自我的割離、現代生活中的壓迫感、荒謬感迫使李喬極力從各種方式尋求靈與肉的解脫;諸多現象予人感覺李喬已脫離了他覓取創作資源的原鄉世界。這說法意謂著兩層意思:一種是李喬對鄉土意念的闡發已達極至,是乃明顯地予以揚棄;一種是李喬把探求鄉土所得的人生信念轉嫁於他特別敏感的形式,而以另外的形態來表達。[73]

另外,紀俊龍的論文也曾就「鄉土」的議題作發揮,他透過短篇小說分析,以肯定的態度讚揚其小說是富有關懷土地之書寫旨意。

> 從小說的主題內容來說,他雖與其他鄉土作家秉持著同樣的理念,強烈而深刻地關懷社會現實、發揚人道精神,但在此一基調上,李喬開拓了更多元豐富的創作面向。就母愛與土的發揮來說,鄉土作家雖然關懷土地與抒發對土地的眷戀,然將母愛

[71] 同註10,彭瑞金,〈悲苦大地泉甘土香——李喬的蕃仔林故事〉,頁55。
[72] 同註10,彭瑞金,〈悲苦大地泉甘土香——李喬的蕃仔林故事〉,頁55。
[73] 同註10,彭瑞金,〈悲苦大地泉甘土香——李喬的蕃仔林故事〉,頁54。

的特質及緬懷與土地關懷相互結合的書寫，是李喬有別於其他鄉土作家的重要特色，同時亦將土地本身的意義作了更為全面的詮釋。[74]

李喬的「鄉土情懷」是否與鄉土文學思想歸為同類呢？對此，他在訪問裏曾透露自己的土地認同觀是來自於生長環境，而生命與土地的緊密結合，與其中的認同本質，概略以三點作分析。

一、就文化哲學說：構成「人間」者非「自然人」，而是「文化人」。換言之，人的內外思行特質是所屬文化所形塑的，也就是人的思考模式、行為模式、價值觀乃文化所造就。……什麼環境（土地）產生什麼文化而外來文化亦必經 Culture change 而存續下來並發生作用，這是「生命與土地結合」的理由之一。

二、就生態學理論說：人與動物都在「生態體系」之內，「生態平衡」，生界才會續存。人與其他動物植物，在一定空間裡，都祇是「生態平衡人口」（ecological population）之一。……人與土地是合一的；體悟生命與土地的「同一」（identity），是人離開「伊甸園」後流浪、追尋、挑戰、狩獵、試煉後——找到的唯一歸宿。

三、神學的隱喻：佛曰慈悲，基督博愛，也就是神的愛、救贖，不分人種、區域，是普世同價的。抽像說法：神與各地人等的距離相當，所以，天南地北任何空間，神都平等同價照顧，然則人人就當下當地追求終極理想就是圓滿完整的。換言之，人人應「認同」自己存活當下的土地，人人把自己存活的地方，當作安住生命的定點，這就是完美幸福的生命。[75]

[74] 同註 42，紀俊龍，〈李喬短篇小說研究〉，頁 311。
[75] 同註 26，盧翁美珍，〈李喬訪問稿——有關《寒夜三部曲》寫作〉，頁 297。

　　至於《寒夜三部曲》序章〈神秘的鱒魚〉也曾被影射為「中國論」或「台灣論」的思想劃分，也可說是鄉土文學論戰之後，備受評論家質疑的作家群之一，李喬則在《重逢——夢裡的人》作了清楚的說明。

> 〈鱒魚〉和〈神秘的魚〉這二文都描述了一些中國、台灣的山河，提到「胡馬依北風，越鳥巢南枝」，故鄉、鄉愁——這些隱含許多想像空間的意象，居然引起統獨的不同詮釋。關於這一點，作者我「今天的態度」是：那個年代，我正在「迷度山上」；那個時候的我，是「什麼」就是「什麼」；不是「什麼」作者不必硬說「是什麼」。同理，「不是什麼」，後來的論者也不必硬說成「是什麼」……請回到文本，並以小說解釋這些作品。[76]

　　因此，可以瞭解李喬的鄉土情懷主要受到生長環境影響，作者感同深受一般農民困於無土地生活困境，小說文本中有關土地的意識論亦是從這裡出發。當然文學界興起的鄉土意識無疑助長了他的文學作品受到重視，而研究者則多以「鄉土」議題的角度作立論，更甚有附會於中國與台灣之認同論；不過正如同他所說文本的解讀還是必須回到作品本身。

（三）歷史敘事

　　盧翁美珍以《寒夜三部曲》的人物心理分析為題之碩論，在「緒論」先略述「寒夜」大河小說的重要性，然後舉多位理論家如彭瑞金、張良澤等人評斷李喬作品的文學史定位，其中她引用楊照對李喬的台灣歷史書寫之評論，並肯定其創作價值。[77]

　　三木直大在「縱談《寒夜》的歷史與文學」的訪談結束後，由歷史作為小說的題材等問題，重新審視李喬《寒夜》的敘事構圖：

[76] 同註3，李喬，《重逢——夢裡的人》，頁144。
[77] 盧翁美珍，《神祕鱒魚的返鄉夢——李喬《寒夜三部曲》人物透析》（台北：萬卷樓，2006），頁7-10。

在李喬由「觀點」的角度分析，而周婉窈由歷史的「真實」和「事實」來切入問題點之後，兩人的論點不謀而合。……除了登場人物和全知敘事者的敘事之外，也包含了台灣人的歷史記憶，作家李喬個人的歷史記憶問題。這和身為書寫主體的作家又未必一致，有一雙作家之眼，抽離俯瞰著民眾的歷史記憶問題，己身的歷史記憶問題。……我們可以說，李喬的《寒夜》，是部極富現代文學敘事構造的作品。[78]

《寒夜三部曲》所詮釋台灣歷史被評論者賦予了文學史的重要地位，筆者前文亦分析到作者書寫歷史的緣由，台南玉里的一次田野經歷，在他日後的創作裡不斷嶄露其歷史觀點，並將身為台灣人的歷史記憶傳播於世，也因具有悲天憫人的史觀，致使他的歷史小說抑或大河小說一直備受後人推崇。

李喬又是如何看待自己的文學作品──《寒夜三部曲》呢？他秉持著幸運的論點談論著此部創作。

我常有個說法，就是每個作家像油井一樣，他的總產量是有限的，不過幾乎沒有一個作家把全部存量都挖出來。而幸運的作家，是他的文學技巧與人生觀照都成熟到某種程度時，假使體力也還沒消退，可以把他最重要的作品寫出來。這是屬於主觀的幸運。至於客觀的幸運，譬如在台灣，因為外來統治的歷史很長，整個社會一直在抑壓的狀態，人性自然想反抗，民心覺醒的程度高度，需要有一個東西去呼應它；我的《寒夜三部曲》很幸運，剛好成為表達這種民族內蘊力的媒介。早個幾年寫，會被禁；晚個幾年寫，說不定不會受到同等重視。[79]

他在訪談中評價自己文本持著一種保守、謙虛的態度：「社會上有談論這部書嗎？我不曉得（笑），似乎都是圈內的人在談。不過卻

<hr>

[78] 三木直大著，阮文雅譯，〈縱談《寒夜》的歷史與文學之後記〉，《文學台灣》61期（2007.01），頁252-253。
[79] 同註2，黃怡，〈個人反抗與歷史記憶〉，頁70-71。

有很多人告訴我，看了這本書會掉眼淚。講到這點，我倒是感覺文學的力量與奧秘，有點出乎我意料之外。」，之後憶起一次兩位學生來訪的經驗令他相當高興，學生們閱讀到《寒夜三部曲》的連載小說就只有一個感想：「過去我不知道台灣的歷史是這樣的，將來出國留學，不管從前讀什麼，我就是要研究台灣史。」[80]。當初考察、田調台灣歷史，乃希望透過小說內容進入歷史的真實面，展現自己的創作「真誠」[81]，並藉此讓台灣人瞭解自身的過往，李喬目的算是達到了。他也曾說既使《寒夜》的英文版本，多十個外國人看，不如勝過五個台灣人閱讀[82]。所以，文學藝術如果能獲得共鳴，這部大河小說價值恐怕是勝過一切。

四、「寒夜」電視劇的創作時代背景

(一) 電視劇製作的時代背景

電視劇《寒夜》製作長達一年時間，公共電視台在 2002 年 3 月晚間首播，為了推廣這齣客家文學戲，在開演前於新竹客家村落等地作巡迴試映，特別將語言部分稍做改變，當時一系列的影視劇作都服膺華語的主流市場，某些電視台會針對八點檔的時段播放台語電視劇，除了原本主角人物口說的華語外，特別加入客語、閩南語的配音。播出時採取雙聲道形式，劇中以客語配音為主，華語為輔，目的是吸

[80] 同註 2，黃怡，〈個人反抗與歷史記憶〉，頁 71。

[81] 李喬接受訪問時曾提到：「作者之於歷史、之於文學、之於生命的一個透徹的諦觀；不要躲避，很坦然的去擁抱歷史；從歷史抽離為純文學，是可能的。我的《寒夜三部曲》是不是到這個境界，當然很有討論的餘地，但這是可能做得到的。所以一個文學家如果有信心，不要迴避歷史。以前很多人都曉得，我寫小說很重視技巧，連續五篇短篇小說絕對是五種技法，很喜歡花招，到老年以後我卻發現，最高明的技巧是『誠』。這不是我偷漢人文化的東西（呵呵），是我在半空中自己發現的。」同註 2，黃怡，〈個人反抗與歷史記憶〉，頁 74。

[82] 同註 26，盧翁美珍，〈李喬訪問稿——有關《寒夜三部曲》寫作〉，頁 292。

引客家觀眾群的收視，也著重於重現同名原著《寒夜》創作文本的內容[83]。之後，2003 年隨即再推出《寒夜續曲》，將大河小說後兩部《荒村》、《孤燈》改編為二十集的電視劇。人物語言為求慎重，由原本配音形式改為完全以口說客語、日文入鏡。在此開拍之前廣招客籍演員，拍攝期間還邀請客籍教師在旁指正，其實公視有計畫的改編李喬小說作品，標誌着客家文學受到重視，客家族群意識抬頭，台灣先住民的歷史也獲得關注。所以，先從影視電視劇創作時代背景開始分析，試圖歸納出《寒夜三部曲》獲得公視改編的外在因素。

1.影視製播環境的改變

過去在改編電視劇，受限播放的硬體設備。從影像的配置來說，電視的舞台非像戲劇舞台擁有大型的開闊場景，它被迫侷限在一個小型框架當中，所有畫面的安排都必須精心規畫，像是演員的動作須集中於畫面深部，才能讓觀眾可較清楚掌握故事動態[84]；除了基本的人物、背景配置外，小說改編電視劇首先面臨視覺播放上的衝擊要素，當然直接影響了電視影劇的效果與品質，譬如以往電視機規格從最早的 17 到 24 英吋[85]，以中景或遠景的鏡頭幾乎無法使用在電視的影像上，由於螢幕尺寸的限制，造成電視劇多半採用特寫畫面。不過，台灣電視螢幕製作科技的進步，可在 3C 賣場的電漿電視成為主流的販

[83] 如官方網站載明：「『寒夜』是公視繼『人間四月天』、『橘子紅了』之後，又一部拍攝搬上電視螢光幕的文學名著，故事描繪出百年前客家先民墾殖生根的艱辛過程，及對土地的執著及關愛之情。在首場的美濃試映活動中，受到觀眾熱烈的回響，鄉親們看到用母語發音的電視連續劇，不但備感親切，許多人更是表示戲劇及配樂所帶來的震撼，更是無法以語言形容的。公視總經理李永得表示，「寒夜」則是獲得文建會大力贊助下，籌製一年多的客語發音八點檔連續劇，是項全新而大膽的嘗試，挑戰了觀眾的收視習慣。但也為了讓不懂客語的觀眾，也能夠欣賞台灣文學的美，領會客家生命精髓，公視也輔以副聲道為國語的方式播出。」《寒夜》電視劇官方網站，*http://www.pts.org.tw/~web01/night/flash_3.htm*，2008.12.20。
[84] 參考自李邦媛、李醒主編，《論電視劇》(北京：北京廣播學院，1987)，頁 145。
[85] 可參考百度百科有關電視機的演化：*http://baike.baidu.com/view/8625.htm*。

賣商品獲得認知，就其發現新一代的電漿電視尺寸比例都較大於傳統型電視映像，舊型機種面臨被淘汰的命運，所以說 36 吋以上的螢幕逐漸成為家庭收視之取向，再加上投影機的播放提升，也近似電影院的觀戲感受，所以觀眾選擇變多了，自然對電視觀賞的品質比較注重。既然螢幕放大了，畫面展現就不會形成微乎其微的視覺畫面之局限，電視劇導演使用攝影機的處理上，可以不再囿於定型化的近景或特寫鏡頭來拍攝。因此，公共電視製播一系列高成本的「文學大戲」連續劇，順勢也間接獲得了廣大的回響。

2.客家文化興起的關注

八〇年代隨著本土意識的抬頭，母語書寫逐漸被作家、詩人所引用，不僅有福佬話、客語以及原住民等工作者，台語文學因而形成一股文學流派。其中，身為客家文學創作者像是杜潘芳格、黃恆秋、羅肇錦等人都有客語詩文的作品發表[86]。

一直以來，客家族群在台灣都是位居於弱勢，雖然在文學上已經有相當知名的鍾理和、鍾肇政、李喬等創作出版，但台灣社會的客族文化還是相當不被重視。直到客族意識真正受到矚目是在於 1988 年 12 月 28 日舉行的「還我客話」運動，這是首次走上街頭倡導客家語言的運動開端，由於過去國民政府壓制客語，禁止在公共場合交談，他們企圖結合族群勢力，向政府表達客族心聲。

> 一萬多名客家人帶著悲憤的感情在台北街頭舉行示威，抗議國民政府規定官方公共場合不得使用客家話。舉著標語的遊行者表達他們對官方不使用客家話的強烈抗議，深切關心客語在台灣的流失。他們也呼籲走向民主的政治改革，抗議國民政府民主化、本土化行動的緩慢。[87]

[86] 同註 14，彭瑞金，《台灣文學 40 年》，頁 236。
[87] 江運貴，《客家與台灣》（台北：常民文化，1996），頁 319。

　　之後，客家族群聲音逐漸受到注意，政府機關「行政院客家委員會」建置、「客家電視台」成立，以及客家相關的雜誌發行，到了2002年中央大學客家研究中心舉辦了「客家文化學術研討會」的計畫主題為「挑戰2008：如何建立一個兼具客家語言復甦及傳播功能的客家文學網站」，並且製作一系列客籍文學家的重要作品與評論，這些政府、學校、民間都在各個領域裡欲從生活上讓民眾接觸客家語言進而推廣客家文化，如台北捷運開通後，車廂內的廣播系統也納入客語的播送。

　　首部《寒夜》導演在詮釋原作同時，除了對客家傳統文化從多方面的考證，達到真實再現外，還特別著重於客家精神的展現，如鄭清文所述：

> 拍攝「寒夜」的重大意義，在於重現台灣人民的墾荒精神。這也是創業精神。有人說，台灣沒有文化。這是誣衊。墾荒精神，正是台灣文化重要的一部份。今日，台灣經濟能夠神速起飛，便是依賴這種不怕艱難，不怕風險的創業精神。……台灣人墾荒，最重要的是要靠自己。墾荒和「屯墾」不同。沒有政府的規劃和協助，也沒有軍隊的保護，他們要靠自己。環境嚴酷，人際關係險峻，他們要和氣候鬥，要和環境鬥，要和疾病鬥，還要和人鬥。那邊有原住民，有利害關係的對立。那邊還有和墾荒者相同的漢人。人同，心不同。他們還要和這些人鬥。在墾荒的過程，充滿著危險，四周還圍繞著邪惡。有人，等你辛苦開墾完成，利用日本人的不合理的法令和強權，搶占你的成果，享受現成。[88]

　　因此，公視製播的電視劇──《寒夜》、《寒夜續曲》就是在客家意識興起的社會環境中展開，並且行政院客家委員會也大力贊助了一

[88] 鄭清文，〈《寒夜》貫穿台灣人的血淚紀錄〉，《新台灣新聞周刊》309期（2002.02.25），http://www.newtaiwan.com.tw/bulletinview.jsp?period=309&bulletinid=8303，2008.12.20。

千萬元於首部《寒夜》的拍攝製作[89]。客家文學、語言、文化的發展，就在跨越二十一世紀後逐漸成為台灣多元族群文化裡重要的一環。

3.台灣歷史聚焦的傳播

前文概述了《寒夜三部曲》的文學價值性，在改編劇作當中所涉及到台灣歷史的成分就相當地多，尤其是《荒村》幾乎都是按照史實來鋪敘完成，而公視選擇製作這齣電視劇，也意味著台灣歷史受到關注，這可以歸於外在的社會開始重視台灣的歷史形成與發展，尤其是解嚴之後電影工業逐步將當時社會或是歷史納入影劇題材。電影方面，如《悲情城市》、《天馬茶房》、《超級大國民》等；電視新聞亦也製播相關的歷史紀錄片，像是「再見美麗島」節目。相較於電視劇的作品幾乎較少涉及到台灣歷史，直至公視於 1996 年由同名小說改編的《後山日先照》電視劇，2002 年《寒夜》、《寒夜續曲》電視劇陸續播出，此時歷史題材才逐漸興起，這兩部作品有一項重要的指標即是電視劇內容不再只是設限於台灣現代史的追索，特別關注到日治時期的台灣史。

之後公視由導演萬仁執導的《風中緋櫻——霧社事件》、《亂世豪門》兩部重要的歷史劇製作，可知一系列的歷史連續劇都是在追求自我民族的歷史課題而展開，代表著追索自我身分的定位。

[89] 官網特別說明了：「公視製作文學戲劇的精緻品質有口皆碑，文建會此次還特地以新台幣一千萬贊助公視籌拍改編自李喬原著的『寒夜』，期望能共襄盛舉，把這部經典的作品，搬上電視螢光幕。……為求戲劇的精緻度，公視這次特別請到金鐘製作人陳秋燕及公視委製組組長張朝晟共同製作，並請到劉瑞琪及石雋共挑大樑，陳秋燕表示劇中除了深刻刻劃出客家傳統特色外，亦包含了泰雅族、閩南等各族群的風俗文化的呈現，更增加了本劇的可看性。為求真實性，將盡量邀請客家、閩南、原住民等不同族群演員演出，在對白中將加進各個族群的習慣用語、俏皮話及歌謠音樂，使本劇整體氣氛更為生動活潑。此外，劇中並有浩大的戰爭場面及鄉野的田園廣闊之美，為此還將全劇拉到苗栗實景拍攝，在在都考驗了金鐘製作群的精緻度。」參考自《寒夜》電視劇網站之幕後新聞，*http://www.pts.org.tw/~web01/night/p5.htm*，2008.12.20。

因此，電視劇製作外在時代環境的改觀下，我們可以從硬體輸出之品質提升、電影導演跨足影劇界的地方做分析，影響到高品質、高成本的電視劇出現，而廣受大眾喜愛。公共電視台營運除了製作非主流的電視劇，也關注於多元文化的議題，《寒夜》就是首部以客家族群為故事背景的影劇作品，之後《寒夜續曲》則對語言配音作了加強；另一方面，台灣歷史主題的劇作，近年來一再地被納入拍攝劇情，除了代表政治方面逐漸開放外，台灣人對於過去歷史追尋，成為身分認同的意識聚焦。

（二）原著與改編之視覺跨界

1.空間展現

《寒夜》電視劇考究原著文本所形塑的地理空間是非常嚴謹，目的為了讓閱聽者在觀戲同時，也能了藉此瞭解作者生長之地——蕃仔林的地方圖像，文字與影像的跨界交流在影視場景展開。藉由導演描述拍戲的過程，即可探知到：

> 為了忠實呈現小說中的歷史背景與自然環境，我們不僅透過與李喬先生的密切討論，在苗栗公館北河村的山區中搭建起一片「蕃仔林」（原著中的故事場景），更將全體演職員開拔至片場，眾人共同生活了半年多的時間，才大致完成所有的拍攝工作。[90]

大致來說，《寒夜》電視劇試圖將李喬書寫的情節內容作真實再現，主要讓讀者透過畫面播出，感受到動容的視覺氛圍。文字當然有影像無法超越的地方，如小說《寒夜》裡對山嵐美景、颱風來襲等敘述，李喬運用精煉文字技巧，營造出大自然的溫柔與凶暴，單就影像

[90] 同註87，〈原著、製作人、導演〉，《寒夜》電視劇網站之內容
http://www.newtaiwan.com.tw/bulletinview.jsp?period=311&bulletinid=8422 ，
2008.12.20。

來說，僅穿插一些山鋒景色的停格聚焦，呈現出故事描摹的山林，但視覺感受即不如書寫來得刻劃強烈。

《荒村》場景同樣也設限於苗栗的蕃仔林深山，在電視劇《寒夜續曲》延續首部形式，搭建了一個劉阿漢的家屋為拍攝空間，由於導演長期拍攝電影的關係，蕃仔林的山林景像透過燈光、鏡頭略勝於《寒夜》劇作之視覺品質，影像無法營造如原著書寫的部分則由攝影機的敘事風格、視覺效果所取代。《孤燈》空間領域就跨足了菲律賓的呂宋島、馬尼拉等地，導演選擇了荒島場景意欲製造出志願兵在南洋的孤苦生活氣息，但李喬描述菲律賓的軍營空間充滿華麗休閒場所與宏大基地規模，這是影視囿於集數、成本考量而無法展現之處。

2.時序安排

在《寒夜三部曲》中時間情境的進行除了以順時性發展之外，其間作者擅長穿插倒敘手法，來交代故事內容，如一場燈妹為人秀守靈的片段，或是進入《荒村》之時倒敘阿漢與燈妹前 30 年的生活歷程。不過，兩部電視劇的改編上，同樣採取了順時情境來發展，將文本倒敘的部分放在時序之正確位置，讓觀眾可以容易、清楚地進入故事敘述。

基本上，《寒夜》劇作依照原著忠實的呈現，時序也沒有太大起伏改變，但是《寒夜續曲》的時間進行與原著有著很大差異，我們可以略從筆者下頁整理的「荒村之內容情節」列表，初探李喬在〈多少恨昨日夢魂中〉一章所交代 1895 至 1925 年之間主角阿漢與燈妹倆人的生活轉變（《荒村》是從 1925 年以後的農民組合運動為時間的敘事主軸），篇章主採倒敘形式交代 30 年間阿漢加入抗日活動的情形與妻子燈妹獨自持家的窘況，內容時序多半以順敘、反敘相間，想要理解文本的時間脈絡必須依靠作者提點年代，再將小說人物與歷史事件作結合。但從「寒夜續曲之內容演出」與原著時序明顯有落差。此造成了與《荒村》時間情境、故事情節的斷裂，電視劇一開始直接從李氏

第二章倒敘來搬演，這使得觀看影劇之始，會感到不著頭緒。透過表
2-2 的「《荒村》與《寒夜續曲》電視劇的時序比較」以劉阿漢入獄這
事件的起因於參加「華民會」發表反日革命與「羅福星事件」[91]深受
牽連，劇作則以小說之前述及阿漢襲擊日本警察的事件來鋪陳（原著
中阿漢襲擊的情節因罪證不足獲釋放，影視則以同樣事件卻有不同的
結果轉變），接着入獄。如此將原著部分內容被接軌在影視作品的另
一場景，或許是影像劇作刻意要突顯阿漢與日警之間的緊張關係，或
許是「羅福星事件」須使用較多的場景及過程營造，所以電視劇的時
序發展常常是不依照小說脈絡來進行。

表 2-2　《荒村》與《寒夜續曲》電視劇的時序比較

年代	荒村之內容情節	寒夜續曲之內容演出
1985	台灣割讓日本	
1903	詹惡事件	
1913	「華民會」反日聚會、「羅福星事件」：劉阿漢入獄	劉阿漢入獄（演出阿漢殺日警）
1915	「噍吧哖事件」	「噍吧哖事件」
1917		噍吧哖受害者：何玉，來到蕃仔林
1918	劉阿漢出獄	劉阿漢出獄
1919	明基出生	
1921	「六三法案」赴日請願 「無斷墾地」令頒布 「台灣文化協會」成立	「無斷墾地」令頒布

[91] 小說敘述到「阿漢是經由當年的詹惡事件同伴葉紹安介紹參與活動的（『華民會館』活動）。到大正二年，以苗栗為中心，以台北、台南、彰化、桃園、基隆、宜蘭為據點，積極發展組織的結果，已然擁有五萬名同志。大正二年三月十五日，遂由羅福星親自主持，在苗栗街華民會館召開主要幹部會議，以『華民會』名義發表『大革命宣言』。這年十月間，日方鷹犬終於發掘華民會的部分秘密。同年十月起，開始到處濫捕可疑份子。十二月上旬阿漢和阿梅曾經深夜帶一個昂藏高大的陌生人回家；他們都稱這個人為『老大哥』（這即是羅福星）。……老大哥離開後六七天……突然來了一羣巡察大人，莫名其妙地把阿漢帶走。」之後三月九日阿漢被判決五年徒刑。李喬，《荒村》（台北：遠景，1981），頁 114。

1922		明基出生，劉阿漢與郭秋揚結識
1924	「治警事件」，劉阿漢與郭秋揚結識	

資料來源：李喬，《荒村》（台北：遠景，1981），頁45-136。鄭文堂執導，《寒夜續曲》（台北：公共電視，2003），第11-12集。楊淇竹整理。

　　另外，在《寒夜續曲》我們可以簡單從下列的分布圖來看，《荒村》所佔整部劇作二十集中將近58%，相對於《孤燈》比重就略為減少（圖2-3，《孤燈》占剩餘的42%），所以可想而知故事情節的走勢得受到影響，刪、減原作內容是必然地，影像只能突顯某些重要敘事。而小說以略敘方式交代1895到1925年的蕃仔林紀事，電視劇在此部分演出份量的比例就顯得相當多，幾乎佔了全劇的12%。如圖可粗略得知導演對這段時期的故事發展相當注重，祇就其中的情節加以烘托，呈現戲劇張力；如果說李喬寫作思想是具有縝密的結構觀，那《寒夜續曲》則將原著一一碎剪片段之後再進行拼貼。

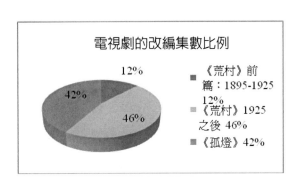

圖2-3　《寒夜續曲》集數分布圖

資料來源：楊淇竹整理。

　　李喬於筆者受訪中曾表示如果單純拍攝其中任何一部《寒夜》、《荒村》、《孤燈》，依照作品情節走勢來演出，應該不致於成為失敗的劇作，如同電視劇《寒夜》一般，同時也表示《寒夜續曲》由於情

節差距太大，比較不受到他的青睞。所以，顯然李氏認為改編應該忠實原作的創作思想。編劇與導演改編的顛覆手法就在片斷的拼貼中進行，原著意符的闡釋則經由視覺處理產生了變動，符號多重意義的關係其實也表現了後現代視覺文化的展示，不過我們可先從電視劇改編理論來探討。此影劇作品當中，一者受限於二十集的製作內容；二者，選擇的作品範圍過大，涵蓋了兩部長篇小說《荒村》、《孤燈》的分量，所以《寒夜續曲》若要呈現原著精神必須在極短、有限的片長（或者是時間）透過影像有效地傳達，這時刪改原著故事情節成為必要手段。

再來觀看《寒夜續曲》，鄭文堂導演刻意著重在於「荒村前篇」的紀事，除了一方面想完整交代從第一部《寒夜》電視劇結束之後，過度到另一個新的劇情開端，另一方面也想從這段歷史（1895 至 1925 年）裡記錄台灣發生了重要的「噍吧哖事件」。在《荒村》祇是將何玉角色的出現做了一段鋪陳，小說重心還是放在何玉的遺孤身上（受日人欺負後生下的孩子），影像則聚焦於「噍吧哖事件」的發生過程。所以，為何「荒村前篇」會運用較長的影片來描述，此意味着導演有意將電視劇增添許多台灣歷史的描述，也因如此，原著一些的人物系表都無法在劇作中觀看。

3.人物角色

簡小雅在研究小說與影像的改編時，試圖歸納以下幾點人物在劇中安排的位置作為參考：

> 情節的改編大致有三種方式：刪、增、改。……長篇小說出現的人物眾多，在時間篇幅有限情況下及遵守電視製作人物設置的原則：（1）人物設置必須成為表達作者意念的有機體系，任何脫離這種體系的人物都沒有存在的價值。（2）人物性格要有所差異。（3）必須使人物置於一定的環境中，使每個人物都有個性、有戲。[92]

[92] 簡小雅，〈鄉土小說改編成電視劇之研究——以《後山日先照》為例〉（碩士

　　每個人物的性格在整部連續劇都佔有一定比重，藉此發揮角色在故事中發展的地位，小說創作如此，改編為影像劇作一樣重要。《寒夜三部曲》堪稱是一部從清領至日治近百萬字的長篇小說，人物的支節系表也有一定的繁複性，首部《寒夜》運用大量的旁白來形塑人物內心的情感變化，角色性格藉此彰顯表露，如主角彭阿強是石雋飾演，一副嚴峻凜然外表、慈祥柔弱內心，戲裡不管歷經各種危難均毫不懼怕，他總是最先站出來捍衛土地、保護家人；劉阿漢的軟腳蝦性格亦在演員揣摩下，處境表現得相形可憐。

　　《寒夜續曲》橫跨了兩部小說的結構，在二十集數的限制下，基本上在琢磨人物的性格就需要進行刪、改，所以電視劇敘事主軸多聚焦在主要人物阿漢、燈妹的劉氏家族身上，也由於角色必須如簡小雅所述：「使用人物置於一定的環境中，使每個人物都有個性、有戲。」（請參考前文），有些不是非常重要或是電視劇無法兼顧情結的地方都得刪除，像是《浪濤沙》的同名電視劇，只圍繞於丘雅信的一生經歷為主軸，許多內容均無法在戲劇中出現。

　　這樣的人物配置當中，劉家阿漢與燈妹、明鼎與芳枝、明基與永華的戲分比重就相當地多，另外在《荒村》遭刪除之角色有芳枝的父親，她原是郭秋揚的姪女，但是，她叔叔郭秋是農組運動的重要人物，則以叔叔取代原來故事中的父親一角，戲裡她喚郭秋楊為父親。何玉的兒子何阿土，此為原作有意安插，他代表一個日本人與台灣人混血生下的遺孤，他是如何看待自身的認同也未見於電視劇[93]。這即是《寒夜續曲》劇作在演出的考量下，刪去原著部分情節的地方，之後進入

論文，中央大學國文學研究所，2004），頁93。

[93] 如同李喬述及到人物阿土的故事性代表：「生命本身自有其獨立尊嚴，這是屬於他自己，不是屬於歷史、家族或國家，這已經成為我的思想了。如果生活在台灣，天天想著歷史上被哪些人殖民、欺負，甚至一直怨恨、仇恨或報復，但歷史過去了，要如何報復？所以我提出一個東西，『雜種』本身起來講話：沒有人有資格笑我，我也沒有罪，我好好做一個健健康康的人就對了，這就是非常健康的台灣人生命觀與想法。」同註26，盧翁美珍，〈李喬訪問稿——有關《寒夜三部曲》寫作〉，頁303-304。

本文重心架構的第三至六章，將有更進一步作文字與影像之間跨媒體的比較分析。

參、「寒夜」電視劇之情愛敘事

　　《寒夜三部曲》的歷史線性主軸是小說時序進程縱向脈絡，人物情愛則是小說重要的橫向發展內容，家族間情感、朋友間情誼到小人物愛情等多面向，均有深入及細膩刻劃，襯托蕃仔林在悲苦時代下，情愛成為人的心靈支柱，不管是親人、手足或是愛人都相繫相連地渡過難關。情愛如何透過書寫的表現而具像化感動讀者呢？作者除了流暢的敘事文字來鋪陳，特別運用了西方文學的「意識流」技巧，烘托出人物心理的情感起伏，讀者可依循大量獨白進入角色內心思緒，體認當愛情、親情、友情之間的微妙變化，但此部分很可惜未獲得曾經研究過《寒夜三部曲》的論文所重視。然而，透過影像的改編再製，情愛的關係受到視覺影劇效果呈現，也突顯了李氏創作裏真摯情感的一部分。

　　首先，本文概括整理了前人對李喬短篇小說的書寫特色之分析。其中以紀俊龍研究其小說的敘事手法，特別歸納出內心獨白與後設技巧的創作特色，他從〈浪子賦〉、〈飄然曠野〉、〈現在離別〉三篇文本作為個別探討，認為穿插於故事內容的心理狀態描摹是「深入人物心理最內層的描寫，表達出人物最真摯的情感與微妙的思緒變化。」[1]，如〈飄然曠野〉即是成功的意識流小說作品，他從主角喬內心意識鋪敘而成，全文運用人物內心獨白取代對話內容，透過全知的書寫視角，讓讀者進入喬之鬱抑的內心世界：

> 喬！喬！請原諒使您生氣，使您哀傷，請別罵我。薇薇在我懷
> 裏說。停了好久，我問她約我出來的目的。一定要有目的？我

[1]　紀俊龍，《李喬短篇小說研究》（碩士論文，逢甲大學中國文學所，2002），頁229。

只是想見您！一個禮拜了，喬。妳知道我日夜不離媽身邊，爭
取多幾個分秒和媽相處的時光，我在內心說。我沒回答。不要
這樣可怕地看我，喬。[2]

媽：您的臉色比昨天好些了，媽，您快好了。阿喬：我也覺得
好一點兒了，我是該早些好來！這對話，越說越生澀越不自
然，也是越殘酷。我們母子一直繼續着刺痛自己也刺痛對方的
對話。媽知道自己不會好了，也知道我在瞞騙她，但媽裝
著；……然而我能怎麼樣呢？多少次我瞥見媽的眼角留下倉卒
間沒能掩藏的淚痕；我在媽面前苦心迫出的笑聲，抖落顆顆淚
珠，我舔舔嘴角暗自吞下，或舉手撫鼻偷偷抹掉──不知媽可
曾被我騙過？[3]

　　病重母親與擔憂孩子兩人情深之問語，處在悲傷心境的獨白敘
述，有着複雜交錯的情緒，文中再用年邁將逝母親與年輕新婚妻子薇
薇的容顏相互對比，如「媽又在腦海深處呻吟夾雜著薇薇的輕笑薄
嗔！」[4]，主角是必須哀愁關心母親病情或開心迎接妻子溫情，更顯
情愛兩難的窘況，其實這亦是李喬陪伴母親罹癌住院時的心情側寫[5]。

　　如此的意識流手法成為李氏的創作特色，紀俊龍論述至李氏的短
篇創作，以第一人稱敘事著眼聚焦，不僅表露人物性格特質，且富有
文學藝術價值。

　　　李喬藉由深刻地描繪人物的心靈深處，以第一人稱的敘事觀
　　　點，讓小說人物娓娓道出真摯奔放的情感流洩，不但使得小說

[2]　李喬，〈飄然曠野〉，收錄於王幼華、莫渝主編，《李喬短篇小說全集・卷二》
　　（苗栗：苗栗縣立文化中心，1990.01），頁192-193，
[3]　同註2，李喬，〈飄然曠野〉，頁195。
[4]　同註2，李喬，〈飄然曠野〉，頁196。
[5]　李喬自述：「我跟〈飄〉作中的薇薇在一九六三年九月結婚，家母於十一月間
　　得知罹患肝癌。六四年四月過世。所以『兩人約會與守候母親的衝突』是小
　　說的虛構；『我』同時面對新婚嬌妻美顏與病革老母枯容，這是實景真情。」
　　李喬，《重逢──夢裡的人》（台北：印刻，2005），頁296。

人物更加立體鮮明，更在這時間區段地相互交錯中，體驗了不一樣的閱讀樂趣與觀感，讓小說文本的表現越發精采豐富。同時在李喬羅織這些小說的次文本裡，發現了他對於現實社會一貫的熱切關心，雖然「意識流小說」是藉由專注於人物內心世界的刻劃，以強化小說藝術的層次提昇。[6]

所以內心獨白的應用，不僅增添了小說閱讀的想像空間，也讓讀者以全知的視角來進入人物內心。

李喬卻在運用「內心獨白」技巧來摹畫實踐的同時，兼顧了對於現實社會狀態的觀照，不至讓小說完全耽溺於個人的恣意縱情的抒發之中，讓小說的表現更加具有骨架血肉的完整與穩固，這也是李喬值得獲致喝采的重要原因。[7]

短篇小說過渡到長篇小說的寫作，李喬也展現其創作的功力，尤其這部以家族史為背景開端，縱橫了台灣一百年歷史的大河小說，包含了令人落淚、感動之情愛描寫。同樣使用大量心理摹寫，更精確、熟練文字技巧來開展漫漫長嘆的「寒夜」、寂寂靜默的「荒村」與迢迢飄渺的「孤燈」之序幕。因此，改編為影像的電視劇，最困難的地方即是人物心理氛圍的呈現了，如何詮釋李喬文本裡角色性格，人物內心的思緒情境及情愛發展呢？《寒夜》、《寒夜續曲》分別運用不同拍攝手法與視覺效果將故事內容作完整呈現[8]。背景音樂此時成為電視劇營造出悲傷苦痛的人生情景幕後功臣，然而音樂如何成為劇作當

[6] 同註1，紀俊龍，〈李喬短篇小說研究〉，頁232。
[7] 同註1，紀俊龍，〈李喬短篇小說研究〉，頁232。
[8] 譬如說鄭導演提及：「在故事的鋪陳上，『寒夜續曲』除竭盡可能的保留原著人物和情節之外，同時把主軸放在客家人特殊的情愛觀、手足情深、硬頸不屈這些個性及文化上。因此劉阿漢和彭燈妹的艱忍相持，劉明鼎和郭芳枝的相知相惜，劉明基和阿華的濃烈熾熱，都替『寒夜續曲』增添了不少愛戀情節，而客家人濃烈的家族凝聚性，也將在故事主線——劉家的兄弟和姊妹間有所著墨。」寒夜續曲的官網，*http://www.pts.org.tw/~web02/night2/about.htm*，2008.12.20。

中人物情愛的氛圍催化之推手？林致妤曾從《橘子紅了》電視劇文本，說明配樂聲音在視覺影像的重要地位：「每一部電視劇中，配樂的使用很大程度感染了觀眾的情緒，並且主導劇情以及電視劇這個媒介中視覺因素的發展。配樂（音樂）展開、拉大了電視劇中的空間及時間，這是音樂這個媒介所具有的特長。」[9]。所以，《寒夜》電視劇在編曲方面，為了重現客家人的故事敘述背景，使用了客家山歌的原曲進行音樂的變奏作為片頭及片尾曲，另外，特別邀請了范宗沛、陳柔錚著名的編曲家來製作穿插於劇情的配樂。

下文則將兩部劇作以「家族親情」、「患難友情」、「小人物愛情」三大主題為比較分析，試圖探討影像運用什麼方式適切表達主角人物心理狀態，導演、編劇如何安排內容情節的進行，使其家族、朋友與戀人之情愛部分得以彰顯。

一、家族親情

《寒夜》的親情刻劃圍繞在彭家的嚴父阿強伯疼愛子女之情、慈母蘭妹面對痛失愛子——人秀早夭、人興招贅，一再考驗着彭家人聚散無常的境遇，以及芹妹、燈妹兩個女性面對丈夫離別惆悵；到了《寒夜續曲》，內容圍繞在第二代阿漢、燈妹家庭身上，燈妹忍受丈夫長年在外參加農民組織運動而獨自扶養孩子的辛苦，內心愛恨交織，爾後又必須眼睜睜與兒子明鼎、明基別離，一幕幕分離的場景，都令人相當動容。

本文則以「父子之情」、「母子之情」、「夫妻之情」主題作內容論述的歸類劃分，首先，父子情感著重於阿強伯、阿漢的父親角色在劇中如何表現與子女之間相處，而展現其父愛；母子情愛方面，圍繞在慈母疼愛子女的情事上，影像如何刻劃出聚散分離的場面，突顯母子

[9]　林致妤，〈現代小說與戲劇跨媒體互文性研究，以《橘子紅了》及其改編連續劇為例〉（碩士論文，東華大學中國語文學系，2005），頁107。

離情不捨；最後，夫妻情愛，以阿漢與燈妹情感為發展中心，這也是
《荒村》除了敘述歷史的農民運動之外，特別重於鋪敘兩人情愛之愛
與恨主軸，導演又怎樣詮釋原著的書寫筆觸。

（一）父子之情

　　小說裏阿強伯的嚴肅性格底下，實則具有一顆感性的父愛之
心[10]；李喬善用敘寫人物的心理。比如說，燈妹是彭家的童養媳，身
分低賤，在彭家常是受人使喚，阿強知道她比家中的媳婦還勤奮耐
勞，內心是相當憐惜燈妹的處境。

　　原著則敘述阿強伯常心想：「老伴難免會左袒女兒，讓燈妹受到
委屈，他心裡十分不忍和不滿，但是他知道，這類事情他不好過問，
因為他是『家官』。家官是不能替媳婦們撐腰說話什麼的。」[11]，文中
間接透露傳統社會的男主外女主內的角色劃分，在此權力架構中，家
庭事務通常由女性來掌管，掌權者皆屬母親這個位階。因此，故事裡，
蘭妹是掌管彭家一切，包含教導、管理孩子的責任，當然也執掌管教
媳婦的行為。所以，男性勢力是被排除在外，如同小說中所謂阿強伯
是即不便干涉於婆媳之間的事務，更別說替媳婦說話了。

　　人秀與燈妹的婚姻原是件好事，阿強伯衷心期盼燈妹可以正式成
為彭家媳婦，身分可以不必像從前一樣卑微，高興地認為：「現在，
燈妹算是熬出頭了。和人秀圓房之後，就是堂堂的庇子媳婦，不再是
形同家犬家貓的花園女，這樣一想，阿強伯心裡著實愉快又安慰。」，
但是「想到自己竟然連給燈妹一件拜堂的體面衣裳都做不出來，心底

[10] 黃琦君的論文，曾分析了彭阿強的人物性格：「李喬對於阿強伯的感情世界著
墨許多，因為大家長是嚴肅的，不過問任何家務事，因此雖然對家庭的事也
有看不過去，也多半不予理會，認為是婦人家的事。大家長的權威使阿強伯
表現出個性剛毅的一面，堅強，不為天災人禍擊倒，但在其內心世界，也有
其溫柔感性的一面，他對於長久以來共同生活的花園女——燈妹，也有說不
出的不忍與愛。」黃琦君，〈李喬文學作品中的客家文化研究〉（碩士論文，
新竹師院台灣語言與語文教育研究所在職進修部，2003），頁169。
[11] 李喬，《寒夜》（台北：遠景，1981），頁81。

就隱隱作痛。」[12]。這是父親對子女深深疼愛，不因她的身世而有所差別。事情並非如此順利，人秀拜堂前盲腸炎身亡，對此，彭家人將所有的錯都怪罪於燈妹，她在尋死又未果的情況之下，在房絕食數日。最後，阿強伯好言規勸道：「阿燈妹；妳不要死，彭家不會強留妳──很快就會把妳送走。放心。現在乖乖給我工作！」[13]；事後，他的心理卻流露出對燈妹遭遇的不捨之情，「在心裏，他很疼燈妹，可是他一直是硬漢，冷漠又嚴肅的家長；而且在兒女媳婦之前，對一個花園女，一個剋死彭家兒子的女人，他能表露仁慈嗎？……他一直把燈妹當女兒在心裏疼著。可是，燈妹不會知道的。」[14]。由此可見阿強伯內心處境的掙扎，卻又不能明說，這是李喬在文本內著重於描述為人父親角色的內心情境，亦是傳統社會中一個嚴父的塑像。

　　而電視劇將彭阿強潛藏內心的情感用具體行動來表達，譬如說影片中改編了上文所描述的小說情節，阿強伯在成親的前夕，塞給燈妹紅包這個動作，代表了父親給女兒的疼惜，燈妹深知現階段彭家是相當窮苦，她表情隱約透露著無限地感謝。另外，在阿強伯勸退燈妹尋死的念頭之時，透過阿強伯對燈妹說的一番話，將阿強冷靜嚴肅的外表，展現對燈妹有如親生女兒般的呵護。劇情片段以中景固定鏡頭，聚焦於彭阿強說話時的情緒起伏，長達幾分鐘的口述獨白，真摯情感流露，可在下列的引文窺探一二：

> 你雖然不是我親生的，可是阿爸一直把你當作自己的孩子，你心裡應該明白。燈妹，你從小被推來推去，沒有人要養你，他們怕你害了他們，我們彭家缺少人手，把你買回來，你阿母因為疼愛人秀，讓你受了不少委屈，阿爸都知道，那是因為你是個好女孩，幫我們彭家作了很多，希望你在我們彭家過得更好，不再是個受氣的花園女，而是彭家的媳婦，人秀走了，你

[12] 同上註，頁 81。
[13] 同註 11，李喬，《寒夜》，頁 173。
[14] 同註 11，李喬，《寒夜》，頁 423。

> 阿母比誰都難受。她怪自己沒能幫人秀，她怨自己沒有能救人
> 秀，更氣自己沒有在你們兩個圓房之前，再去合一下八字。[15]

由於當時醫術不發達，盲腸炎為象徵著做惡事招到報應之果，在
人秀新婚時刻，家人通常會類似的惡運歸諸於的八字不合命運所致，
因此，這就是阿強婆為何無法原諒燈妹的原因。但看在阿強伯眼裡，
一方面當然不捨兒子早夭身亡，一方面又不忍苛責媳婦，說到感動處
也不忍落淚，不過，他始終保持着理性的態度來看待此事。

> 三天，才三天，一個活碰亂跳的人秀，就這麼走了，能怨誰，
> 能怪誰？你阿母可不是這麼想，她把所有的怨恨都怪在你上
> 頭。這一陣子你不吃不喝，阿爸看了好心疼。人秀走了，你阿
> 母傷心難過；要是你出了事，阿爸一樣傷心難過。[16]

正當阿強說完這段話之後，轉身瞬間，燈妹從房門裏出來，跪在
地上抱著父親痛哭，阿強伯扶起難過的燈妹，兩人慢慢走向廚房，告
訴燈妹說吃點東西再一起去工作。由此可見，劇中的阿強伯已不是小
說形塑的嚴父外表，轉而把他內心的慈父性格表露無遺，這段獨白是
相當感人，在阿強伯聲聲呼喚燈妹不要再尋死念頭，加入原著中未有
的情結，展示了嚴父感性的一面，也讓觀眾明顯感受到彭阿強疼愛子
女的心境。

從原作內文，彭阿強性格是屬於外剛內柔的性格。《寒夜》尚有
敘述到人華與芹妹因與父親意言不合而選擇離家出走，可以看到「阿
強伯表面上強作夷然，暗地裏是在斷腸落淚。」[17]；當他面對兒子的
出走，歸咎於當初不該自作主張的婚事安排，而今必須承受兒媳紛爭
不斷，他是此般地自責：

[15] 李英執導，《寒夜》（台北：公共電視文化事業基金會，2002），第 4 集。

[16] 同註 15，李英執導，《寒夜》，第 4 集。

[17] 同註 11，李喬，《寒夜》，頁 276。

> 人華是四個孩子中最聰明的一個，心地也很好，只是身體不
> 壯，有些怕苦懶怠而已。當年是自己貪便宜，半強迫地要人華
> 娶「帶胎來的」芹妹的，這是自己的過錯。婚後子媳不合，人
> 華越來越懶散頹廢，自己因內疚而不忍多加責備。[18]

電視劇影像聚焦在阿強伯孤單的身影，寂靜黑夜的農田裡，獨自
一人坐立田間沉思，當他得知芹妹也跟著出走後，頓時覺到經歷這一
切種種憾事湧上心頭，雖然不斷墾地勞作以減低胡思亂想，但一向沉
穩、堅強的老人也難以承受。當人傑走到父親身邊，規勸着老父回家
休息，旁白繼續了阿強伯不為人知的孤寂心境：「阿強伯表面上強作
堅定，其實內心已陷入極端的孤獨與恐懼當中了。」，此時「長子人
傑的適時出現，給了他希望。兩人緊緊相擁下山，眼裡是流不出的眼
淚。」，激動的說出：「阿爸有你在什麼都不怕了。」[19]。無所畏懼的
大家長——阿強伯，正當面臨孩子們的入贅、身亡與出走種種打擊之
下，原本可以勞動的幫手卻逐漸不在，家中經濟重擔的沉重，在他日
以繼夜不斷墾地即能感受得到，所以，透過視覺劇作，我們觀看至阿
強伯異常落寞的神情，導演成功地拍攝出一個走入孤單、無助的老
人，而人傑貼心攙扶年邁老父親回家的一幕，將父子之情詮釋地相當
完美。

對照下，另一為人父的劉阿漢，他性格溫和感性，不若傳統父親
嚴厲形象。尤其在他知道第一個小女兒出生時就跛腳殘廢，不顧父親
阿強伯反對，堅持要留下這小生命，他毅然決然地外出工作賺錢，重
回到南湖的陸勇寮。影視描繪了阿漢用樹枝寫下三人名子，再畫一個
大房屋，表達出即使目前日子很辛苦，但想起家中的妻女，一切都值
得了。阿銀生病時，阿漢匆匆跑至大湖街上想以一雙鞋來償付藥費，
影像忠實刻劃出一個身無分文的父親，關切着病重的女兒，後來先生
雖沒收錢讓他將藥品帶走，不過，卻也無法挽回身體殘弱的阿銀。小

18　同註 11，李喬，《寒夜》，頁 276。
19　同註 15，李英執導，《寒夜》，第 11 集。

說則刻畫了他憤恨不平地大聲吶喊：「不，不行，絕對不行。無論如何，我要救阿銀，那是我的骨肉啊！我不能眼睜睜看她就這樣……我是她親阿爸，我不盡力救她誰救？……」[20]。

阿漢不肯放下手中的阿銀，執著堅信眼前女兒還是活得好好，母親蘭妹看不下去，向前打了阿漢一巴掌，娓娓道來自己痛失愛子的經歷。

> 一切都得聽天由命，就算你們再怎麼不肯認命，也得認哪！要說不認命，我當年比你們誰都不認命，可是這老天爺，還是把我的阿秀給收回去了。阿漢，放下吧！你再怎麼不捨得，她也不會再回來了。[21]

阿漢聽見蘭妹的話，跟著痛哭失聲，悲傷的配樂適時地傳出，搭配阿漢低落的神情，此段情節重現了原著敘寫劉阿漢的心情起伏。如此沉重打擊，致使他失魂落魄地呆坐在屋前，深陷進悲傷的情緒中，最後，離開傷心地蕃仔林。反觀李喬，則將這段傷心過程，寫進了阿漢的心理狀態，運用內心獨白方式處理他是多麼不捨女兒的離開。

> 他的感覺裏，永生永世，就那樣抱著他的可憐可愛的小阿銀，那是父愛的全部，此生此世，他就沒有再這樣如迷如痴地疼愛過他的一大羣兒女，也許情愛透支過巨，也許再不敢那樣盡情去愛了……[22]
>
> 他不相信。他不屑地笑了。因為，小阿銀明明還在他懷抱啊。他還是維持那個擁抱緊擁的姿勢；祇是小阿銀一身冰冰的。不！阿銀在發燒呢，怎麼全身冰涼？也許是熱度減退了。那就好，那就很好……[23]

[20] 同註11，李喬，《寒夜》，頁324。
[21] 同註15，李英執導，《寒夜》，第14集。
[22] 同註11，李喬，《寒夜》，頁325-326。
[23] 同註11，李喬，《寒夜》，頁326。

　　我們可以瞭解不肯接受事實的阿漢，久久不能自拔地陷入了自己的意識當中，即使妻子燈妹如何勸說，仍舊不管旁人的眼光。阿漢的心情刻劃如此真切或許與李喬幼年經歷妹妹病死的感受有關[24]。然而，電視劇演出人物傷感的畫面或是拍攝至阿漢不顧時間的荏苒獨自靜坐冥想的片段，還是不及原作書寫來得動人，並非演員演技不如預期，乃是此段意識流敘寫是相當地成功詮釋了人的意志、思想在最脆弱時空氛圍中的心緒，讓閱讀者到主角人物的內心深處去感受。所以，改編劇作雖然忠實，也會有文字書寫的技巧上無法達到的憾事。

　　之後，阿漢的後半生時間幾乎忙於農民請益運動上，與孩子們的互動逐漸就少了很多，但當他知道明鼎也選擇相同抗日道路時，心裡非常擔心兒子的安危，如小說有一段阿漢的內心話語：「燈妹啊！妳就容許我照著自己的理想走下去吧。不過：妳要幫忙我：阻擋明鼎這樣走入可怕的道路上去。好嗎？」[25]，為了試圖不讓明鼎越陷越深，他與妻子商量決定轉移明鼎的注意力，考慮先與芳枝結婚。李喬在這段情節描述，重於阿漢愧對於妻子的自責心理，電視劇則傾向藉父親與兒子之間的對話，透露阿漢的擔憂情緒。

> 阿漢：阿爸現在只有一個希望，你和芳枝兩個結婚以後，你們想辦法買一塊地，可以自由開墾……，安安樂樂過日子就好了。以為你又被人捉去了，想到這裡就像看到你阿媽的樣子。
>
> 明鼎：你也知道阿媽會傷心難過，你還要我娶芳枝，那是說不過去。

[24] 李喬憶起 6 歲時，妹妹生病過世的情景：「大妹是在母親生二妹時，患了嚴重感冒，轉為肺炎而不治。……她死亡的情境，至今我仍歷歷在目。記得那天母親出去辦理妹妹的死亡證明，留我一個人在家陪著大妹的屍體，母親直到深夜才回來。當我看著閉眼熟睡狀的大妹躺在那裡不動，我並不相信也不懂得死亡的嚴重、嚴肅意義，我想抱她起來，以為她會醒來，也試著伸手到她胸口，想暖和她身子，以為她會活過來，但是她卻是冰冷的。」陳銘城，〈把文學駛近歷史的港灣〉，莫渝、王幼華主編，《李喬短篇小說全集‧資料彙編》（苗栗：苗栗縣立文化中心，1999），頁 321。

[25] 李喬，《荒村》（台北：遠景，1981），頁 308。

> 阿漢：我要你們兩個過一般人的生活，這裡的事情我來做就好了。
>
> 明鼎：阿爸，這也是我要對你說的，你該退休了吧！你不要再
> 管農組的事情，辛苦那麼久，應該休息享福了，你跟阿
> 媽好好安享晚年，好不好？[26]

　　如此，看得出來阿漢相當擔心兒子往後積極於社會運動的組織活動，人生道路將會變得崎嶇、坎坷，不僅身為父親憂心重重，一向最疼愛他的母親也會因此而更傷心難過。不過，明鼎道出了為人子的孝心，他瞭解老父反抗殖民政府所付出的努力，希望往後農民運動的事務交由自己來待勞、擔負，明鼎衷心懇請老父：「你跟阿媽好好安享晚年」。為何他會希望父親享老退休，在小說中有記述一段明鼎看著父親背影的冥想：「由背後看去，阿爸的背板彎得很厲害。阿爸並未衰老。他知道那是無數次酷刑造成的：他心目中的阿爸是一座山，像伯公廟後邊那座門板岩」，接著從背影觀看轉至對父親此生的反抗歷程：「阿爸永遠是勇氣十足，生氣蓬勃的。有時他會想：阿爸一定不知自己是如何的不凡。一個山農，一個在饑寒邊緣掙扎的鄉下人，憑什麼一生孜孜不休於那樣偉大而又渺茫的理想？」[27]。其中間接感受到明鼎是傳承了阿漢年輕時的感性性格，也將他未來走上與父親相同的反抗之路作了情節鋪述。

　　一場中壢演講熱鬧舉行，明鼎台上因發言不當被日警拘留審問，一去隨即沒有消息，聽聞此事的阿漢為此相當緊張，由於明鼎高燒嚴重日方才通知領回，父親則在旁照料。《荒村》敘述阿漢連日來焦急、擔心，對着病榻孩子身邊說着：「你在拘留所兩天兩夜——昨日傍晚通知支部去領人的——我已經在中壢急得團團轉兩天。」[28]。接著兩人對話內容，可知父子間感情深切是不言而喻。

[26] 鄭文堂執導，《寒夜續曲》（台北：公共電視文化事業基金會，2003），第 8 集。

[27] 同註 25，李喬，《荒村》，頁 159。

[28] 同註 25，李喬，《荒村》，頁 342。

「阿鼎，你……唉！」

「阿爸，讓你擔掛了。」明鼎閉起眼睛，不忍看那張憂苦蒼老的臉。

「看來，是我這做阿爸的害了你了。」他在說給自己聽。

「不！不要這樣說。阿爸。」明鼎的笑容顯然是裝出來的：「原諒我，阿爸。你也不要太難過。」

「難過。唉，難過……」[29]

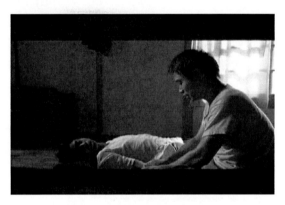

圖 3-1 阿漢照顧病重的明鼎

資料來源：鄭文堂執導，《寒夜續曲》（台北：公共電視文化事業基金會，2003），
　　　　　第 8 集。公共電視提供。

　　《寒夜續曲》在詮釋這段情節也相當動人。如上圖 3-1，以固定中景的鏡頭，明鼎虛弱地奄奄一息躺在床鋪，阿漢倚靠床沿坐着，正當明鼎逐漸甦醒欲要起身之時，父親扶着他的身體，示意要他多休息。基本上，電視劇按照了小說內容搬演，觀看兩人親密動作藉此讓閱聽者瞭解父子情深的一幕，並且，可明顯從阿漢臉上探知，歷經過去風風雨雨，卻不曾一絲害怕的他，見到孩子卻和自己一樣遭受日警嚴厲對待，憐惜萬分，影像流露著一個充滿無奈的父親。

[29] 同註 25，李喬，《荒村》，頁 342。

當阿漢替兒子送行的一幕，他已經了悟明鼎這次離家所身負重責，恐怕是凶多吉少，兩人坐在烏石壁下石墩的談話過程，明顯感受到父子離別在即，此時此刻或許是兩人最後訣別絮語，但沒有所謂哭哭啼啼的場景。年輕歷經喪女之痛表現出感性情緒，如今年邁阿漢則轉趨於冷靜、內斂。

> 「讓我說完嘛！阿爸：我不知道會怎樣，但我知道一定沒辦法逃脫的！」
> 「明鼎你！你這樣對嗎？」他急促地問，這是積壓太久的一問啊。
> 「不知道。不清楚。我是不明白。可是我恨！我不能低頭，我又能怎麼樣呢？」
> 「那你不是白白地……」
> 「不！至少不是白白犧牲！這點你比誰都瞭解！」明鼎搶著說話：「我不明白的是：我們走的路，我們的手段，不知道對不對——我想現在誰都不能回答我。祇有等歷史的證明吧。」
> 「明鼎你，你，你這是……」堅硬如鐵似鋼的他，快要不能自持了：「你這是糊，糊塗！」[30]

劉阿漢當然是震驚不已，但話語中卻可預料自己孩子的人生結局，明鼎希望父親勸勸可憐的老母：「人世的事，總有很多不圓滿的嘛。」[31]，隱約透露着作者對於世事無常的看法。這段情節內容，電視劇有了不同的詮釋，將先前預設的伏筆——年幼的小明鼎眼看父親被日警逮捕帶走的畫面，再與現今父子的離別作拼貼剪輯，營造出時空物換的效果。

> 明鼎：小時候，我就是在這邊看著狗仔們抓著阿爸和村人，在那個小路的盡頭消失，這個景像，我一輩子都不會忘記。
> 阿漢：是我害了你！

[30] 同註25，李喬，《荒村》，頁494-495。
[31] 同註25，李喬，《荒村》，頁495。

　　從小說文本的時間軸來說，應為 1913 年阿漢被判入獄的時候，小明鼎看著遠方的父親與一排同列村民帶上手銬前行，兒語呼喚：「阿爸……阿爸……」，尤為感動，同一空間離別的場景又在度上演，明鼎將與父親再次道別。我們可以看到圖 3-2，導演運用大遠景的景框將劇作時間從過去拉至現實。長大後的明鼎與歷經風霜的老父坐在田埂旁，正要展開對話。

圖 3-2　阿漢與明鼎之父子離別

資料來源：鄭文堂執導，《寒夜續曲》（台北：公共電視文化事業基金會，2003），第 11 集。公共電視提供。

> 明鼎：阿爸，這次抓人可不會像以前一樣，那樣輕易放人出來了，我看，你先躲到深山裡再說。
>
> 阿漢：那你呢？
>
> 明鼎：我一有風聲就逃，我不要坐牢，我絕對不要落入鬼子的手中。
>
> 阿漢：（嘆氣）明鼎，你難道不能……
>
> 明鼎：阿爸，我知道你想說什麼，我沒有辦法，我早就沒辦法回頭了，就像阿爸一樣，看著阿爸一輩子，我劉明鼎又是你的兒子，我有什麼好怕的。[32]

[32] 同註 26，鄭文堂執導，《寒夜續曲》，第 11 集。

　　透過上述節錄的小說文字及劇作對白，從中比較可發現前者著重於人物的歷史價值意義，像是「我們走的路，我們的手段，不知道對不對——我想現在誰都不能回答我。只有等歷史的證明吧。」透露出當時知識份子背負着歷史使命，不畏犧牲，具有偉大的奉獻精神，那李喬書寫目的為何？現實中，劉明鼎這個角色是確有其人，如此安排主要突顯日治時代，農民運動者徘徊在親情與國族之情的抉擇；而電視劇則圍繞在父子別離時之親情寫照，附加了明鼎兒時與父親的分離，運用影像拼貼技法，將同一場域的空間作今昔相互對照，營造分離的感傷氣氛。

　　我們繼續置焦於原著與電視劇的情結上，這次明鼎與父親阿漢別離，意味著遙遙無期的相逢，所以，明鼎才會以訣別的口吻訴說：「從今以後，在心裏，在日常言語都一樣，劉家已經沒有明鼎這個兒子，就讓明鼎去闖吧，闖那沒有誰知道的路……」[33]，阿漢唯能感嘆了！而下圖 3-3，影像刻意聚焦在阿漢低頭不語的畫面，傷心難過但卻又必須得接受這般事實。

圖 3-3　阿漢與明鼎之父子離別對話

資料來源：鄭文堂執導，《寒夜續曲》（台北：公共電視文化事業基金會，2003），
　　　　　第 11 集。公共電視提供。

[33]　同註 25，李喬，《荒村》，頁 495。

　　時間過渡到四〇年代初期，第十三集的《寒夜續曲》開頭片段，劉阿漢來到了明基的身邊，向兒子告別說「你要走了……」明基，滿腹疑問：「阿爸，你跟阿明鼎為什麼都不回來？為什麼？二哥呢？阿明鼎呢？他去哪裡？他為什麼都不回來？阿爸……」[34]。阿漢無語應答，默默地拍著明基的手，片頭曲進入，嗩吶聲響起，更顯離別的悲情，朝陽光線照在明基臉上（大特寫），此時他大夢初醒，由夢的虛境過度現實的實境，今日是調派南洋之出發日。這一幕明基所作的父親夢，藉由兩人對話展現父子微妙感情，對於已過世的父親如何來相見，導演用了「夢」的意境，將明基思念父兄的情感具像化，在明基潛意識也能發現思念其失蹤兄長，所以一直追問父親，沉默無言應答卻增添了電視劇悲傷的氣氛，其實故事內容中，哥哥明鼎的下落是他無法得知的謎，但閱聽者卻可在劇作情節中獲得解答。

圖 3-4　明基夢見父親阿漢

資料來源：鄭文堂執導，《寒夜續曲》（台北：公共電視文化事業基金會，2003），
　　　　　第 13 集。公共電視提供。

　　阿漢在明基兒時就過世，與父親的情感沒有比其他兄長來的深厚，父子之情停留在記憶中。正如佛洛依德所謂「夢是願望的實現」，明基透過夢對着父親訴說不願至南洋的心願。

[34] 同註 26，鄭文堂執導，《寒夜續曲》，第 13 集。

> 明基：我不想走阿！不過沒辦法，這不是我自己可以決定的。
> 阿漢：你可以，阿明基，自己的命運自己可以決定啊！[35]

　　阿漢是李喬筆下不斷與命運抗爭的典型人物，由於不願臣服於日本殖民強佔土地的特權，加上農民生活辛苦卻又遭受剝削的待遇，所以一直與蕃仔林的農民們一起組織反抗日人政府勢力。正當明基處於志願兵徵召的情況，不願服從當個順民去參戰，卻又苦無合理的理由退出，夢中的父親成為了他傾訴的對象，僅丟下一句耐人尋味的話語：「自己的命運自己可以決定」，其實也是阿漢自身的寫照。同時，父子的離別畫面，阿漢以無限溫情地輕拍兒子的手，象徵著與即刻啟程遠行的明基道別。

　　相對於阿華與父親離別的場景，如圖 3-5，可以觀察到父女的關係並非相當親近，透過影片畫面她與父親坐的長椅是有段距離，象徵父女之間存在隔閡。由於先前父親較贊成日人田中與女兒交往，卻埋下另一個悲劇因子。

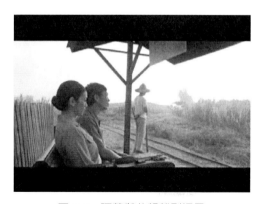

圖 3-5　阿華與父親離別場景

資料來源：鄭文堂執導，《寒夜續曲》（台北：公共電視文化事業基金會，2003），
　　　　　第 15 集。公共電視提供。

[35]　同註 26，鄭文堂執導，《寒夜續曲》，第 13 集。

所以，父親對永華解釋歸化為皇民家庭的決定，乃具有不得已之苦衷，而向來是以日語作溝通的父女，這時轉以客語交談，在他囑咐的話語：「無論如何，你一定要小心，如果有打探明基的消息，就趕快申請回來，我想明基他也不希望你在戰場上，冒著生命危險。」[36]；此表達了父親對子女生命安危的關心，別離的永華上驛車前，還是以日式禮儀向父親鞠躬道別，沒有哭泣場景出現，顯示永華性格剛強。這段情節是《荒村》所沒有敘述，小說裡著重於明基在馬尼拉島嶼的生活，永華至菲律賓的事件則以林民助、蘇秀志遇見明基時，略為交代過去。永華赴南洋，一方面是因為刺殺田中上尉罪名，遭到派遣去前線支援；一方面則是追查、尋找明基的消息。其實，原著在刻劃蘇永華一角，對她人生遭遇是安排相當多起伏轉折，所以性格上是有強烈的女性自主意識，也在《寒夜續曲》劇中與明基的情愛獲得關注。

（二）母子之情

燈妹對彭家來說是一個用錢買來的女兒，也是彭家未入門的媳婦，母親蘭妹在小說或劇裡都從未正眼看過她。當他們剛搬遷至蕃仔林時，一次飯間，孩子手上丟落在地的飯糰，蘭妹冷冷的眼神迫使她必須撿拾來吃，童養媳蹲坐地上的模樣與彭家人圍坐飯桌相比，處境堪憐。尤其兒子人秀死後，母親對她更是非常不諒解，怪罪於天生是八敗的命，並且剋死自己至親之子，直到燈妹與阿漢將要成親，還是不願讓出原本屬於人秀新房，對着燈妹說：「是我們家人秀命薄，本來要幫你們辦的婚事不成，現在竟然要幫一個外人辦婚事，還要把妳嫁給他。」[37]充滿諷刺的口吻，一字字代表了蘭妹無法認同這個女兒，她不祇象徵讓彭家帶來噩運，還要幫如外人般地籌舉辦婚禮、搭建新屋。接下一幕，阿強婆惡狠狠的瞪着即將出嫁的燈妹，無辜驚恐的眼神透露害怕與不安。

[36] 同註26，鄭文堂執導，《寒夜續曲》，第15集。
[37] 同註15，李英執導，《寒夜》，第5集。

> 蘭妹恨恨的丟下怨恨的眼神，燈妹不明白，其實那是自蘭妹心底不知何時衝上來得不甘心，雖然有時候蘭妹想就此認了，但不甘心，還是會突如其來的追馳她的心，這樣來來往往永無止盡似的。[38]

上文透過畫外的旁白敘述，代替了原著欲意表達的人物內心情感，以全知觀點揭露身為母親的心聲，閱聽者藉旁白陳述清楚地明瞭人物底下的激動情緒。燈妹性格是屬於相當傳統認命的客家女性，不管母親如何待她，都默默地逆來承受、隱忍受辱，這也是阿漢入贅彭家後，非常不解的地方，就像結婚當天，燈妹還要必須去廚房幫忙令他非常不能諒解彭家人，所以時常疼惜妻子家族裡的境遇，自己也愛莫能助。

歷經許多波折之後，阿漢與燈妹順利搬出了彭家，至烏石壁附近居住。阿強伯決定為妻子過大壽，燈妹送來了一件親手縫製的新衣，感動之餘，母親蘭妹心中長久以來得恨意終於解開了，此時淚水決堤地說出多年來的「不甘心」：

> 蘭妹：燈妹你不怨我，不恨阿媽嗎？
>
> 燈妹：阿媽，你怎會這麼想呢？
>
> 蘭妹：當初人秀走的時候，我把所有得最都怪在你身上，尤其你跟阿漢成親，阿漢讓我想起人秀，我甚至於恨阿漢，我知道不是你們的錯。可是我就是沒辦法，沒辦法不恨。因為，人秀……人秀……是我的兒啊！[39]

母親內疚的一番話，顯示多幾年來隱藏於心的怨恨，其實她對燈妹與阿漢的虧欠一直都心知肚明，然而燈妹不但不埋怨母親，反而安慰道：「彭家永遠是燈妹的家，你和阿爸也永遠是我的阿爸和阿媽啊！」[40]，感人話語，燈妹擁抱着蘭妹陪著一起哭泣，母子間的情感

[38] 同註 15，李英執導，《寒夜》，第 5 集。

[39] 同註 15，李英執導，《寒夜》，第 19 集。

[40] 同註 15，李英執導，《寒夜》，第 19 集。

即在此也變得更加親近。電視劇完整交代了母親與燈妹之間的情感轉折，尤其在她們倆人擁抱哭泣這一段畫面，運用了近景聚焦鏡頭，將人物心理湧現的情感呈現於閱聽者面前，感人音樂也突顯了母子愛、恨情愛的劇情起伏。

人興入贅許家兩年，離家前有幕向祖先燒斷頭香的儀式，彭家一家人安靜地在旁觀站，蘭妹原本默默在角落哭泣，不想觀看兒子離家場景，但眼看即將要三箸插入土裏斷頭香，突然，她衝出來搶走兒子手上的香，並且氣憤對大家說：

> 你們要他在祖公祖婆面前燒斷頭香嗎？你們要他向祖先告別，從此一生一世不再回頭嗎？從此割斷血脈斷情斷義嗎？……我就是不要我兒子燒這個斷頭香，人興兩年就回來了，為什麼要他燒這個斷頭香？[41]

影像特寫一個悲傷母親的臉部表情，除了無盡哀傷外，表露出不願向傳統儀式低頭，不願兒子就此一去不回。所以，當人興走出家門之時，蘭妹依舊是擁抱著兒子哭泣。然而，入贅許家的兩年時間，令蘭妹擔心的是：一方面不捨兒子受苦，人秀過世後，蘭妹傷心不已，此時又必須接受人興的短暫離開，內心不斷跌宕在分離的痛苦情緒。一方面家裡失去重要的耕作人力，實質上彭家正面臨開墾新地的窘迫性，耕種面積多寡直接影響收成糧食，當時正是彭家搬至蕃仔林不久，秋收是改善目前生活窮困的契機。

世代交替，母子分離的景象卻不斷在蕃仔林上演，同樣是身為母親燈妹，是否與蘭妹的心境一樣如此地悲傷去接受與兒子們的離別呢？在《寒夜續曲》裏，導演如何以視覺影像來描摹原著人物的內心思緒呢？接著我們繼續從電視劇的故事進展來探討。

離別場景在燈妹與明鼎身上是佔有極重且多幕聚散情景，由於燈妹逐漸明瞭兒子走上與丈夫相同的反抗之路，所以，次次的分離都令

[41] 同註15，李英執導，《寒夜》，第6集。

她非常難過、不捨，因為不知道哪一次的分離是無法再相見的永別，電視劇特別將母子情感部分，細微地描繪出來。

明鼎與母親燈妹的感情是相當親密的，他不僅常常說出貼心話語，與母親一同洗衣服的影像片段，都可深深表達出母子間互動頻繁。《荒村》也記述到燈妹內心對孩子的感受：

> 明鼎，是孩子中嘴巴最甜的一個，大概也是最聰明的一個。這孩子除了脾性躁烈一點之外，什麼都麼好；明鼎最能夠揣摩她的心意，而且又心腸軟得像一個女人。就是因為這樣，明鼎陪她流過最多眼淚。
>
> 最難忘的是，明鼎到苗栗糖廠工作這一段短暫的日子；也許因為第一次自己的骨肉經常不在身邊，自己竟像年經歲月裡，對賣命當隘勇的老鬼牽腸掛肚一樣，那種切切思念，竟會纏得人承受不了。母子連心，在她最難忍受的折磨時刻，明鼎總是適時出現在她眼前。[42]

燈妹的後半生可說是相當孤苦無依、擔心受怕，不僅家中有巡查來訪查，丈夫經常出入牢獄之間，所以與孩子們感情比丈夫來得深厚，明鼎正如小說所述是所有孩子中最懂事、貼心的一個。

當她知道明鼎也像丈夫一樣參加反抗活動，燈妹欲轉身進門前，生氣地說：「有沒有他（劉阿漢）都一樣，倒是你阿明鼎，你真的是傷了阿媽的心了。」[43]影像轉至明鼎緩慢低頭，明青與小明基離去，獨留一人停留定格數秒。導演反應了人物內心底下情緒起伏，有將燈妹心碎欲哭的面容在螢幕上作短暫停留，也有把明鼎使母親不高興的後悔表情作長時間聚焦，有意藉由攝影機鏡頭的視覺處理手法，讓閱聽者觀看故事人物情感轉變的效果。

從警局給仕的工作離職後，明鼎順郭秋揚的提議決定離家到南部謀事，此動向代表着正式加入農民組織行列，但母親依希盼得明鼎能

[42] 同註25，李喬，《荒村》，頁205-206。
[43] 同註26，鄭文堂執導，《寒夜續曲》，第4集。

留在蕃仔林，安分地耕種生活，她頻頻地與阿漢爭吵，認為明鼎會變得如此都是受他影響，甚至生氣至哭打丈夫。影像特別使用近景處理燈妹內心的恨意，這樣舉動代表着對兒子涉入反抗運動的不捨。雖然燈妹百般勸阻，明鼎決定依然不變，阿漢也在旁好言相勸。離走一幕的母子，小說文本描述到相當地令人動容的情景：

> 「阿媽，這麼早，露水還重，回房好嗎？」明鼎在她失神冥想間，不知怎麼蹲在面前來。
>
> 「唔……」她定定神，端詳眼前的孩子。
>
> 「阿媽：你不要亂想那麼多，好嗎？」
>
> 「我哪有亂想！」她的嗓音陡地高拔起來。
>
> 「我是說，我沒有什麼啦，一有空，一定會回來看阿媽……」
>
> 「真的嗎？」她想自己是笑了，但一定笑得很淒涼。[44]

電視劇方面，忠實反映了小說描述的母親與愛子的難分別離，順著阿漢與明鼎兩人下山後，燈妹獨自一人坐在屋前的孤獨場景，刻劃出相當細微的時空氛圍，導演運用全景方式由正面、背面拍出她的心情寫照，如下圖 3-6。

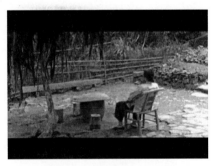

圖 3-6　孤苦無依的燈妹

資料來源：鄭文堂執導，《寒夜續曲》（台北：公共電視文化事業基金會，2003），
　　　　　第 6 集。公共電視提供。

[44] 同註 25，李喬，《荒村》，頁 212。

　　《寒夜續曲》製作了多首老山歌改編的配樂，其中片尾曲——〈燈妹之歌〉，吟唱著劇情裡人物的寫照：「日日想來夜夜愁，天不留情仰般行，孤寂路頭千里長，望你轉來共下行。」[45]，此或許最能符合畫面裡燈妹當時深居山林苦悶，望夫及子的早歸心境了。

　　除了上述影劇內容，尚有一幕刻劃燈妹欲要阻止兒子下山的劇情，在趕忙回家路途中，正當爬山路階梯，手上一袋橘子掉落，試圖去撿拾的這個動作，但下一秒橘子卻快速地滾下階梯，鏡頭停在她轉身一撇的表情。以橘子失去不可得為伏筆，代表即使到家也無法趕得及阻止，此也象徵着希望之落空。

　　明鼎最終還是離開了蕃仔林，積極加入農民運動的行列。當燈妹從丈夫口中得知明鼎坐牢的消息，除了生氣、不捨，小說內文還描述到她的激動反應：「自從一再傳出明鼎出事的消息後，她就向三個大孩子宣佈：不准無故離開蕃仔林，不准談起文協和農組的事，不然她這個老媽媽就『死給你們兄弟看』！」[46]，自認此舉是相當可笑，不過，為了保護家族成員免於日警追捕，加上內心再也無法承受任何打擊，只好出此下策。

　　視覺影像特別添加明鼎回蕃仔林家屋的劇情，將一位深居山林不斷等待孩子歸來的母親，可說是表現得淋漓盡致。燈妹順著小明基聲音，起身從廚房走出來，以近景的景框處理倆人相見的場面。

　　　　明鼎：阿媽……（低頭）
　　　　燈妹：（以手用力推打明鼎的頭）你給我跑到哪去了？你再跑
　　　　　　　啊！（燈妹抱著明鼎）我不准你再走了，有聽到沒……
　　　　　　　老天爺啊！我不准你再走了，我不准你再走了。我的明
　　　　　　　鼎……（哭）[47]

[45]　引自《寒夜續曲》官網的音樂介紹 *http://web.pts.org.tw/~web02/night2/sound.htm*。
[46]　同註 25，李喬，《荒村》，頁 358。
[47]　同註 26，鄭文堂執導，《寒夜續曲》，第 10 集。

　　燈妹推打與擁抱孩子的舉動，一面教訓明鼎不聽母親勸阻參加農民運動，一面又不捨兒子歷盡牢獄之苦，其實母子內心都很清楚這段時間明鼎是被判刑坐牢，燈妹的舉動無疑表現了在蕃仔林深山裡一位母親的漫長等待，大力懷抱而泣不成聲。最後，景框則拉至遠景鏡頭，將母子擁抱的畫面作人物正面與背面的定格，這幕擁抱反映了燈妹內心長久、深切的盼望。

　　時空過度到太平洋戰事熱烈地開打，明森先前曾派遣至菲律賓等地作戰，回來卻變成癡癡傻傻的瘋子，燈妹么兒明基命運與兄長相同，逃不過到南洋作軍伕的政令。《孤燈》描述此時分離，燈妹顯得相當堅強，沒有哭哭啼啼的場景，這是為李喬形塑出偉大的蕃仔林母親之伏筆，她給予了兒子征戰前無限勇氣，如同明基觀看母親的心理：「媽媽却笑了。笑臉上，有一顆淚珠。然而，那慈祥、溫柔的笑容，使他感到寧靜、安定。」[48]，勇氣油然而生。電視劇則關注在老母面容再次決堤哭泣之畫面，母子送行場合卻格外哀淒，劇作圍繞在明基出征的緣由，此次離開，老母又得遙遙等待無期的歸來日。然而，燈妹延續年輕時容易落淚的性格，這與原作敘述母親的形象則有所差別。影像伴隨低迷〈浮生聚散〉的音樂旋律，一家人送別離情氣氛，可說是備感心酸。

> 燈妹：出外身體要緊，千萬要注意，還有眼睛放亮點，耳朵靈
> 　　　一些，還有醒睡一些。
>
> 明基：會的，阿媽。你也要保重。
>
> 　　　（燈妹抱著明基哭）
>
> 燈妹：你一定要康康健健回來。
>
> 明基：會的。阿媽，放心。
>
> 燈妹：阿明基，記得戒指要帶回來。
>
> 明森：你不要去南洋！你不要去南洋！（大聲叫喊）阿明基……[49]

[48] 李喬，《孤燈》（台北：遠景，1981），頁30。
[49] 同註26，鄭文堂執導，《寒夜續曲》，第13集。

如此悲傷的出征前夕，影劇用了相當多擁抱畫面來描摹母子的離情依依，如下圖 3-7，燈妹話語繚繞：「你是阿媽的心肝兒子，我怎麼捨得，南洋那麼遠，要坐船過海，我怎捨得，你這阿媽的么子。」[50]；可以想見，年邁的她又得再次承受和兒子別離場景，與過去的明鼎道別情景相較，燈妹悲泣傷心的模樣依舊，不同的是這次送行她將一生中別具意義的銀戒指贈給明基。另一方面，導演確實將台灣日治年代，志願兵與家人分離的氣氛，表現得非常貼切，除了視覺景框的處理，將此幕場景的人物情感透過配樂的使用，凝結出一種悲鳴、傷痛的觀看感受。

圖 3-7　明基與家人的離別場景

資料來源：《寒夜續曲》，《寒夜續曲》（台北：公共電視文化事業基金會，2003），
　　　　第 13 集。公共電視提供。

銀戒指在《寒夜》、《寒夜續曲》故事當中佔有重要的象徵意義，從一開始阿漢新婚時交給燈妹的那刻，戒指是阿漢給予妻子一生承諾；當他被日警注射毒針，送回蕃仔林將死之際，戒指將兩人彼此的

[50]　同註 26，鄭文堂執導，《寒夜續曲》，第 12 集。

後半生愛恨情仇化解，它成為思念丈夫的信物；最後，明基即將離開，燈妹將丈夫留下唯一銀戒指給了明基，此時戒指轉為母親的象徵。

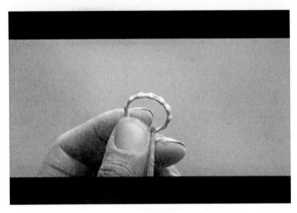

圖 3-8　明基拿起母親的戒指

資料來源：鄭文堂執導，《寒夜續曲》（台北：公共電視文化事業基金會，2003），
　　　　　第 20 集。公共電視提供。

　　所以，即使未來軍旅充滿危機，它也會一路伴隨著明基，如同燈妹所說：「媽要你帶著，是當作媽時時在你身邊⋯⋯」[51]，而一再交代要把戒指帶回來，表示着母親衷心盼望他能安全無恙地回來。《寒夜續曲》特別對戒指作視覺的符碼聚焦，讓閱聽者能很清楚地將母親與戒指意義等同，如上圖「明基拿起母親的戒指」。明基在南洋不時遙想着故鄉台灣，母親成為他生存的支柱，戒指——視為思念母親的象徵物，當他思念家鄉時，用手拿起銀戒觀看，影像以特寫的視覺鏡頭來處理，作為一種思親、念家的隱喻。

　　《寒夜續曲》最後一集的片頭影像，拍攝出明基返回蕃仔林的畫面，大雨磅礴，他站在家門口，光線由身後照射屋內，感人音樂奏起，對著憂心思念的母親，訴說出一直潛藏在心的願望。

[51]　李喬，《孤燈》（台北：遠景，1981），頁 28。

　　明基：阿媽，我回來了

　　燈妹：阿媽就知道你一定會回來，你看你淋與淋成這樣。[52]

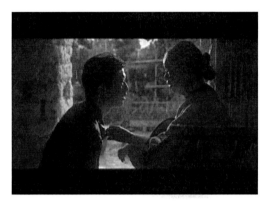

圖 3-9　　明基的返家夢

資料來源：鄭文堂執導，《寒夜續曲》（台北：公共電視文化事業基金會，2003），
　　　　　第 20 集。公共電視提供。

　　這是昨夜他與隊長增田談論到歸鄉的想願，此為入睡後所作之
夢，母親的聲聲呼喚，見到了朝思暮想的么子返家，祇是一句「就知
道你一定會回來」，道盡了在家鄉漫漫等待的老母心情，母子親情展
現為不可言喻地動人熱淚。小說裡也運用相同的夢境手法，營造出鱒
魚返鄉的象徵意境，而導演慣以虛景的夢，將現實在菲律賓島上的明
基帶到蕃仔林的場景，表達了遊子返鄉熱切。

　　小說中最動人一幕就是當燈妹過世之後，幽然飄出香氣，李喬以
此作為一種遊子返鄉的象徵[53]。透過本文前述的「土地→母親→香氣」

[52]　同註 26，鄭文堂執導，《寒夜續曲》，第 20 集。

[53]　黃琦君論述此香氣的隱喻為：「李喬甚至將母親化作一股香氣、一種聲音、一
　　盞明燈，她的愛仍然持續的散發。在《孤燈》中燈妹的屘仔——明基在遠離
　　故園出征在呂宋島時，所永遠存在心裡的是媽媽淡淡的體香，那是一種最最
　　特殊的香味，令人很舒服的香，再淡也能明確地嗅出來」同註 10，黃琦君，〈李
　　喬文學作品的客家文化研究〉，頁 173。

循環圖，燈妹藉由香氣的召喚，讓在南洋的明基遵行氣味方向而前進，母親有如一盞「孤燈」，帶領么子回家，如同古生物鱒魚一般，自自然然地知道故鄉的方向。不過，這部分在電視劇中沒有出現，顯然是編劇是刪除了小說最重要的結尾主題，欠缺將小說作完整的結構演出，美中不足之憾。

離別的場景，兩個世代當中不論是在彭家的人興入贅，或是劉家的明鼎參加抗爭運動、明基至南洋，身為母親蘭妹與燈妹對著孩子不捨之情，都可藉影劇的特殊視覺效果，並且加深了感受原著小說於親情離別的情節主題。

（三）夫妻之情

彭家長者嚴肅的阿強伯與慈祥的阿強婆，倆人感情屬於相互扶持的傳統夫妻伴侶，當蕃仔林面臨乾旱時節，家中食糧短缺，蘭妹為了讓丈夫與兒子這些勞動耕作者有充足體力，她幾乎是不吃東西，我們可以瞭解大家庭的母親角色是具有某種程度的犧牲，不管遇上任何危難、困頓，阿強婆始終在阿強伯身邊支持他，作一個稱職的賢妻良母，所以，在蘭妹六十歲生日前夕，丈夫決定幫她作大壽，感恩妻子多年來的辛勞。

由於蕃仔林的土地糾紛，彭阿強一直扮演着重要領導村民與地主抗爭的角色，蘭妹為此擔心受怕。原本壽宴上熱鬧開心的場合，但阿強婆淚眼婆娑地先行離去，阿強伯安慰她的對話內容，將兩人多年來夫妻情深給表現出來。影像的對話也忠實呈現原著的旨意，並且增加許多人物情感上的渲染。

> 蘭妹：阿強，為了蕃仔林那些遇事就退縮的人，你值得嗎？
> 阿強：我不為誰啊！為我自己，這種日子再拖下去，我受不了啊！
> 蘭妹：好！就算你拼贏了，又怎麼樣。這塊土地還是別人的，不是你的。這就是我們的命哪，註定我們生下來就沒有

田沒有地呀！阿強，好好的平靜過日子就算了，答應
我，不要再動什麼念頭了，好不好……

阿強：還有什麼念頭可以動？

蘭妹：阿強，我這一、兩年的身子啊！是一天不如一天了，孩
子們也有孩子們的日子要過啊！我不准你丟下我一個
人，（哭泣……）我的後半輩子還要你陪我啊，阿強！[54]

明顯可以感受得到蘭妹從現今形勢，說之以理地分析蕃仔林村民
的退縮、畏懼之行為，認為不值得為此作犧牲；再藉老邁身體殘弱為
由，動之以情地勸說丈夫打消與地主阿添舍對抗的行動。或許阿強婆
有着不好的預感，致使不斷哭哭啼啼地阻饒阿強伯內心的念頭，不
過，身為丈夫的他，無言地安慰着身旁傷心欲絕的蘭妹。小說敘寫到
阿強伯鬱鬱寡歡地思緒「說得輕鬆得很，心底却鮮血淋漓。是的，鮮
血淋漓。他們近四十年夫妻，真是心心相通了。聽蘭妹的話，顯然比
自己還瞭解他彭阿強哪。好像連自己模糊的心念她都準準確確地揪
住、逮著。」[55]，李喬將這對老夫妻之深情表現得含蓄、內斂，他們
不會互相顯露愛意，但卻為彼此的生命默默關心與付出。

一家之主的阿強伯，最後還是選擇了反抗欲意搶走蕃仔林的大地
主，獨自與葉阿添搏鬥，當兩人滾落山涯、跌入水潭，浮在水面的彭
阿強只是看了家人一眼就游走了，這一幕看在蘭妹心裡，再也無法掩
蓋此時此刻的悲傷情緒，大聲哭喊：「你要去哪裡……回來呀……」[56]，
影像以特寫聚焦在絕望的阿強婆面容，如此悲慟、心痛的情緒寫照都
是文字無法表達，小說這部分沒有特別關照蘭妹失去丈夫的傷心情
景；反而，戲劇成功地刻劃了妻子與丈夫的生死訣別，在一瞬間的四
目交錯下永別。

[54] 同註 15，李英執導，《寒夜》，第 20 集。
[55] 同註 11，李喬，《寒夜》，頁 425。
[56] 同註 15，李英執導，《寒夜》，第 20 集。

　　燈妹與阿漢的情愛是在婚後才慢慢開展，由於當時男女關係保守，燈妹說著──阿爸，要我嫁給誰，我就嫁誰──的話語，則可看出女性於傳統婚姻當中，常處在聽命於長輩決定的角色。夫妻感情發展可分為兩階段，第一階段：純純愛戀，這段時期多以彭家為發展主軸，基本上，阿漢為贅婿、燈妹是養女，他們在家族的地位較於其他人卑微。由於剛新婚時節，兩人因同是孤兒身世，倍覺相知相惜，從生活的挫折中慢慢認識對方，產生情愫，進而成為彼此的生命依靠。第二階段：愛恨交錯，此時期阿漢與燈妹已搬出彭家，於烏石壁附近另蓋家屋居住，阿漢熱衷反抗運動，家中僅有燈妹一人撫養、照料孩子們，她無法諒解丈夫棄母子不顧，卻還得經常擔憂阿漢的安危，自己過著孤苦無依的生活，因此，內心情感已由愛生恨，經常獨自哭泣並且怨恨丈夫。不過，阿漢始終將妻子視為精神依靠，雖自知後半生無法給予照顧，常覺相當歉意，但理想畢竟是他的人生目標，毅然加入農民運動，為廣大的勞動者發聲，如盧翁美珍分析：

> 他的確是眾人眼中的抗日英雄，是鋼鐵一般堅毅不屈的硬漢，連對手都知道，最殘酷的體刑也無法嚇阻他。實則他坦承自己是膽小的人，也有害怕之時，而他最想依附的正是妻子燈妹。深刻了解他的燈妹就清楚知道他游移幻變在兩個截然不同的形象間。[57]

　　電視劇拍攝他們婚後第一個夜晚，燭光映照兩人害羞的模樣，拙言的阿漢無語地看著新婚妻子，阻止了燈妹欲擦拭臉上的妝時，動作如初識般的戀人，感受到甜蜜情愛的新婚夜。阿漢贈送一個銀戒指給燈妹，答應她：「今後我會永遠在你身邊保護你的。」燈妹滿心歡喜

[57] 盧翁美珍，《神祕鱒魚的返鄉夢──李喬《寒夜三部曲》人物透析》（台北：萬卷樓，2006），頁97。阿漢與燈妹相互依靠之情感，如同下文論述「李喬以深刻的敘述描寫阿漢與燈妹的夫妻之愛，而故事中的轉折也是最多最引人入勝的。愛是無法用任何物質計算的，由於有兩人的愛，阿漢才能放心去為理想奮鬥努力而無後顧之憂吧。」同註10，黃琦君，〈李喬文學作品中的客家文化研究〉，頁176。

回答：「我這一生有這麼一個就夠了」[58]，在小說裡。阿漢內心其實是比影像倍加呵護妻子，如《寒夜》敘述：「我要好好保護她一生。好好愛她。嗯。愛，現在心裏的這種味道就是愛吧？……她也是一個孤單可憐的人，可憐的人。我們都是。我們一樣；我們不相愛，還有誰會相愛呢？」[59]。他們倆人互許情愛則是在放水燈的中元慶典上，透過影劇裡阿漢與燈妹濃情對話，即可感受夫妻之間的純純情愛。

> 燈妹：你為何敢娶我，為何想入贅彭家？
>
> 阿漢：還記不記得到蕃仔林的那一天，要過盲仔潭的時候，你呀！嚇得臉色都變了，連路都不敢走。
>
> 燈妹：我那時候，真的怕得不敢過去耶！
>
> 阿漢：我還記得你瞪大了雙眼，嚇得不敢低頭往下看，那雙眼睛瞪得大喔！
>
> 燈妹：你在取笑我！
>
> 阿漢：不過你知不知道後來為什麼我肯來蕃仔林，而且還跟阿爸說一定要娶妳。
>
> 燈妹：為什麼？
>
> 阿漢：就是因為你的大眼睛啊！……從蕃仔林回到南湖崁的時候，我只要看見天上的星星，就會想起你的大眼睛，也就會想起你。後來我知道，人秀死了之後，不知道為什麼心裡總是掛念着你，越叫自己不去想你，就越會出現你的樣子，我想這就是老天爺的安排，註定我們互相思念。[60]

　　燈妹如何表達疼愛常常備受彭家人輕視的丈夫，就屬用舌頭舔下因鋤頭黏在手掌的阿漢之小說情節，最為感人，電視劇原封不動地搬上螢幕，相當具有戲劇張力。有一晚，當彭家阿強伯與人傑等大家都從田裡耕作回來，燈妹卻無發現阿漢的身影，隨即外出尋找，當她見

[58] 同註 15，李英執導，《寒夜》，第 8 集。
[59] 同註 11，李喬，《寒夜》，頁 211。
[60] 同註 15，李英執導《寒夜》，第 8 集。

到阿漢痛苦神情,手無法擺開鋤頭,燈妹接著有所行動。藉由李喬的《寒夜》我們可觀看到她無私的愛意:

> 最後,還是燈妹先站直,退開,燈妹輕撫他的雙手,好像思考什麼,然後俯下頭去,在他手掌與刀柄黏著的邊沿,以舌尖輕輕舔揉、摩擦……「喔!燈妹,燈妹,不要這樣!」他後退躲開,可是燈妹還是牢牢抓緊他的一隻手;他一停下來,燈妹以柔軟的舌尖舔著。[61]

視覺影像將場景置於夜幕低垂山田邊,鏡頭特寫在燈妹嘴巴舔拭着阿漢黏在鋤木上的手指,手與鋤頭分開那刻以慢動作的時間進行,阿漢一聲慘叫,鋤頭與雙手瞬間脫離。透過影像聚焦,將小說深刻的夫妻情愛具體展現,這也是原作李喬非常滿意的一幕。

阿漢移居至蕃仔林原是接任當地的隘勇一職,礙於向官廳申請的墾照遲遲沒消息,加上他不擅於耕作農事,所以,在彭家必須忍受人華的冷言冷語。燈妹的養女身分不便替丈夫說話,暗自流淚,此時影像文本藉旁白進入說明她的心情起伏:

> 人華的一句彭家不能白替蕃仔林養這種人,重重刺傷燈妹與阿漢的心,蕃仔林申請墾照失敗,阿漢似乎就在那一瞬間,成了蕃仔林,成了彭家多餘的一口人,毫無用處,燈妹她心疼阿漢如此被奚落,心如刀割。不過,又能怎麼辦呢!她只能忍,偷偷的為阿漢落淚。[62]

之後,阿漢與燈妹兩人終於有了自己的孩子,但母體營養不良關係,出生時就是一個跛腳的女嬰。阿強伯與阿強婆認為不應該將小孩留下,先天肢體缺陷影響到孩子的發育情況,並且嬰兒身體殘弱更會拖垮他們的生活經濟,阿漢為此決定離家工作,不再仰賴彭家的經濟支柱。

[61] 同註11,李喬,《寒夜》,頁 222。
[62] 同註15,李英執導,《寒夜》,第 9 集。

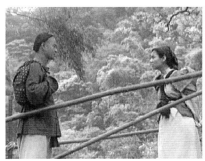

圖 3-10　阿漢與燈妹的離別

資料來源：李英執導，《寒夜》（台北：公共電視文化事業基金會，2002），第 11 集。
　　　　公共電視提供。

　　他們分離場景，導演運用一座連通於外界與蕃仔林「吊橋」[63]作為烘托夫妻感情的符碼，阿漢與燈妹礙於現實因素使然而被迫分離無奈，我們可從圖中倆人的面容神色獲得端倪，吊橋上離情依依的倆人，彷彿訴不盡首次離別的思念語，導演又以大遠景景框藉由燈妹之眼觀看阿漢離開背影，表現出她不捨丈夫離去的告別。

　　旁白此時進入，從全知全能觀者角色諭示閱聽者燈妹內心不捨之情：「阿漢離開了，燈妹心裡，也許有不盡的無奈與苦澀，但他們總算有了共識，為了能永遠留下他們的第一個孩子，這樣短暫分離並不算什麼。」[64]，透露着燈妹雖不捨分離，內心實則為堅強的女性。

　　而這座吊橋象徵聯繫與外界的交流，也隱含通往人物內心的情感橋梁，除了阿漢夫妻在此橋別離劇情，另外在彭家二媳婦芹妹身上也有幾幕影像聚焦。當她得知人華出走消息，悲傷心情倚靠吊橋思念丈

[63] 易木在評論電視劇中喬對彭家人的意義，就說明到：「途中經過伯公崗，山神廟，水車坪，隘寮、小神壇，將遺吊頸樹，行到吊橋，走過了溪水上的吊橋便是『番仔林』莊，『橋』是溝通人際的情誼表徵，此吊橋是劉漢強（阿漢）與燈妹夫妻姻緣聚散的關鍵。」易木，〈看過「寒夜」〉，《六堆風雲》（2002.08），頁 42。

[64] 同註 15，李英執導，《寒夜》，第 12 集。

夫，導演沿用了大遠景的方式拍攝出孤單身影與長形吊橋作對比，此外還特寫芹妹失魂落魄的神情，將她在彭家無人依靠的處境透過視覺手法來表明。如旁白述說芹妹的思緒「人華的出走帶給彭家不小的震撼，尤其是芹妹，在彭家她唯一的依靠就是人華，沒了人華，她似乎就沒有活下去的力量，沒有活下去的勇氣。」[65]；相較於燈妹堅強在彭家照顧女兒，芹妹雖外表剛強，內心實則需要精神歸屬，她無法苦等一個音訊全無的丈夫，之後選擇帶著孩子離開，尋找人華。這些視覺符碼的連結，均是小說改編為影像後，跨媒體展現李喬書寫旨意之成功的地方。

在阿漢與燈妹的感情發展上，並不是如此順遂，也有經歷些波折，正當小女嬰真如彭家二老所言：既使要把阿銀留下來扶養，她身體殘疾，也不會活多久，如此不祥的諭示還是發生了，小說刻劃出阿漢悲慟地逃避在自己世界裡，而電視劇中，導演使用一幕阿漢坐在田野間的場景來交代原作的情節。影像拍攝到阿漢日夜魂不守舍地坐著，妻子看不下去，企圖想要喚醒昔日的丈夫。

> 阿漢：我想一個人靜一靜，你先回去吧！
>
> 燈妹：靜一靜，你還靜的下來，你這是在逃避，你不肯面對事實。小阿銀的事，我們都盡了力，該做的也都做了，但還是留不住她，她永遠也不可能再回來了。再傷心、再難過，我們也不可能陪著她去啊！（哭泣……）為什麼要成親？為什麼要成家？為什麼要生孩子？要是沒有這一切，今天也不會這樣煩惱跟痛苦了。我不敢指望有你這種丈夫，也不想家裡有沒有你這個人。天亮了，我要會去做事了。（大聲咆嘯）你不想過日子，我還想！[66]

最後燈妹走之前，言辭強烈地說出令人傷痛的現實：「你這樣小阿銀也不會回來，她死了！永遠永遠離開我們了。」[67]，這次是兩人

[65] 同註15，李英執導，《寒夜》，第10集。

[66] 同註15，李英執導，《寒夜》，第14集。

[67] 同註12，李英執導，《寒夜》，第14集。

首次激烈的爭吵衝突，影像從後方山壁之下，運用禿壁的冷澀襯托倆人坐一起的氛圍，景框先用大遠角的鏡頭處理，後移進聚焦，原是如此親密的夫妻，但現今的兩人，即使坐得再靠近，距離卻顯得異常疏遠。

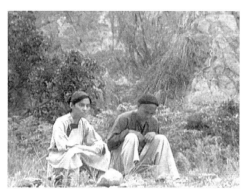

圖 3-11　阿漢陷入失女之痛，燈妹陪坐在旁

資料來源：李英執導，《寒夜》（台北：公共電視文化事業基金會，2002），第 14 集。公共電視提供。

　　阿漢歷經與燈妹的衝突後，選擇離家出走，巧遇隘勇寮的朋友，因緣際會加入抗日的台灣義勇軍，當他與好友邱梅再次踏回蕃仔林時，卻觸目自己的妻子背著一個嬰孩，場景又將他們安排在吊橋上，他沒多想頭也不回的跑走了，燈妹在橋的另一邊，不斷叫喊著丈夫名字，她悲傷哭泣的奔回家去，留下一臉疑惑的邱梅。之後黃阿陵出面向阿漢解釋，才化解阿漢以為自己妻子已另嫁他人的誤會。劇情則轉接到下一幕的高潮劇情，劉阿漢站在家屋外，懇求妻子原諒，燈妹哭泣著坐在床沿，下文為兩人對話：

　　燈妹：你為什麼看到我什麼都沒說，轉頭就跑，你要是真的那
　　　　　樣不願意見到我，你為什麼還要回來？
　　阿漢：不是的，燈妹。是因為孩子，我以為那孩子是你跟別
　　　　　人……

> 燈妹：你以為我……你以為這孩子是我跟別人……
>
> 阿漢：我知道，我知道，阿陵哥都告訴我了。是我不應該，不
> 　　　應該誤會你的，不應該誤會孩子的。燈妹讓我進去，好
> 　　　不好？你聽我說啊！
>
> 燈妹：你如果想說，為什麼當初一聲不說就走了。阿漢，我今
> 　　　天問你一句，你老實回答我，我們幾年的夫妻了，在你
> 　　　心裡，我到底算什麼？[68]

　　從中發現燈妹獨自等待丈夫的悲苦心情都訴說出來，卻又因阿漢的誤解，氣憤之餘可說是淚不成聲。導演在這段劇情安排的相當用心，我們可以看到除了人物話語字字句句代表內心情緒的表達，在狹小家屋的場景，可感受燈妹過去身處之地，她必須獨自面對懷孕、生子以及思念丈夫的痛苦困境。我們繼續來觀看這幕的劇情發展：

> 燈妹：你可以明白的說一聲，我求你，我絕對不會死纏著你的，
> 　　　就算我自己帶著孩子，還是能活下去的。我不願再等
> 　　　了，你懂不懂？我只想安安心心的過日子，你明不明
> 　　　白？明不明白？
>
> ……
>
> 阿漢：我在外面這段期間，經歷了很多事情，也改變我很多，
> 　　　尤其是在認識邱梅大哥之後，也是剛剛在橋上看見的那
> 　　　位，更讓我有如脫胎換骨般，體驗了很多事情。這次我
> 　　　會回來，也是他提醒我，他跟我說千萬不要做出後悔的
> 　　　事情。今天，我回來了！不管你原不原諒我，我都要回
> 　　　來見你一面，我不想讓我自己在後悔下去了。這一趟，
> 　　　我看是回來對了。
>
> 燈妹：我不想自己將來後悔，可是這種事不能再發生了，再一
> 　　　次怕我自己會受不了！
>
> 阿漢：不，不會的！別說是你，我也受不了。[69]

[68]　同註15，李英執導，《寒夜》，第 17 集。

　　燈妹答應讓阿漢看小孩，他抱著小嬰孩一幕，道盡了為人父親的欣喜，相較於之前失去女兒痛苦與怨懟妻子冷血情景，至燈妹無法諒解丈夫負心態度的過程，到了此景阿漢喜悅地懷抱小孩舉動，這無疑是削抹了他與燈妹之間感情隔閡。

　　最後，電視劇衝突場景總算和平的落幕了，夫妻感情相處和睦在《寒夜》劇作中劃下完美的結局。不過，如同阿漢所說：「我在外面這段期間，經歷了很多事情，也改變我很多。」他已不再是昔日無知識的山農或隘勇了，認識好友邱梅後思想也逐漸地改觀，間接促使他往後對日本殖民統治不滿所作出抵抗行為，如此原因卻造成夫妻之間情感的生變。

　　到了第二階段，原本相知、相愛夫妻，由於阿漢長期不在家，與燈妹的相處模式已不復從前，倆人轉變為「愛恨交織」的情愛，一方面燈妹氣憤丈夫棄母子不顧，孤苦無依使她備感艱辛，一方面明鼎與父親同樣走上抗日的道路，她認為是深受阿漢影響所致，因此每當阿漢回到家，原著小說或影像劇本都可以明顯感受燈妹的不悅心情。

　　不同的導演詮釋李喬作品又有什麼效果呈現呢？《荒村》將阿漢內心充滿愧對妻子心態穿插於小說的情愛主軸作鋪敘，像是他常常認為：「心裏既深深愧疚，又十分的不安。燈妹啊，妳不必這樣；妳自自然然躺著就好，發出聲響是應該的，又何必要讓我以為妳睡著了？妳也明白我知道妳並未睡著的，是不是？太苦了妳。」或是「燈妹啊！我負你一生，虧妳千生萬世啊燈妹！可是我不能我自己。我就是這樣不能自己哩。」都可表露出阿漢虧欠於妻子的一生[70]。

　　不過，影像文本則沒有佔多大的篇幅聚焦於此。反而，燈妹對丈夫內心存在的疼愛、怨恨之複雜情感，卻可由劇作中窺見。這部分，《荒村》敘寫大量的內心獨白，運用相當多細膩文字處理情感的流動，燈妹如何地「恨」、如何地「愛」阿漢都有深入描摹，如小說敘

[69]　同註15，李英執導，《寒夜》，第17集。
[70]　同註25，李喬，《荒村》，頁395-396。

述至燈妹悲傷地認為:「你一個山野村夫,又何必,又哪能管那些改朝換代會血流成河的事情呢?別忘了你有一個受盡人間酸苦的哺娘和一群挨餓受凍的子女!你忍心嗎?你不忍心讓天下人受罪,就忍心妻兒受苦。」[71];她必須一人承受孤苦無依的生活窘況,獨白中透露着孤寂心境:「我多麼孤獨,我多麼無依,誰來扶我一把,指我一條可以行走的路呢?她仰天乞求,於是她把自己的心,壓得小小的,密密的,然後喃喃吟誦起來……」[72];相對於燈妹的怨恨,她如此地認為「是的,餓死也是一種解脫方式;如果一家人在一起,餓死又有什麼可怕?可怕的是,自己依託終身,自己最親愛的人,像一個鬼影子一樣永遠飄浮不定,不可捉摸;而現在,自己的骨肉又要跟隨鬼影子去漂流,去尋死!」[73],她在觀看阿漢的面容,也就是長久以來隱含在心的「愛」、「恨」交織情愛:「那是一張樸素稚拙的臉,深情款款的眸子,寂寞渴望的臉……」與「另一張是冷漠深沉的臉,陌生而空茫的眸子,充滿仇恨和傲岸不馴的臉……」[74]。但燈妹對阿漢的愛亦是最無可比擬,如「阿媽在傍晚總是站在籬笆邊向山溪對面的烏石壁凝望。他們兄弟們全知道,十年二十年,阿媽就那樣痴痴守在那裏,在那裏等待阿爸回來,真的,這個行動,這個神情,已經成了阿媽堅固不變的習慣了啊。」[75],透過孩子之眼來描述一位癡癡守候著父親歸來的母親。

惟在影劇中,雖未能描述更深切的關照,但仍可藉由電視劇的刻意營造阿漢與燈妹情愛場景氛圍,藉以觀看夫妻之間的愛情。所以,《寒夜續曲》對於阿漢與燈妹的情愛敘述則較於原著小說來的薄弱。我們先從小說裡一段阿漢執意下山參加抗日的集會運動之書寫片

[71] 同註 25,李喬,《荒村》,頁 47。
[72] 同註 25,李喬,《荒村》,頁 363。
[73] 同註 25,李喬,《荒村》,頁 205。
[74] 同註 25,李喬,《荒村》,頁 362。
[75] 同註 25,李喬,《荒村》,頁 420。

段，這部份在影像劇作導演則稍為修改一些，可以藉此比較原作與導演對男性與女性的觀點差異。

> 她的雙手如鈎，把阿漢的襟口緊緊揪住。她從未有過這種潑辣的舉動，阿漢顯然大吃一驚；一瞬之後，那瘦削青白的臉陡地變成赭紅……
>
> 「畜牲——嘿！」阿漢左手朝她一推，右手同時揮打過去。
>
> 「啊！」她胸口、左臉頰火辣辣的。她瞪瞪踉蹌往後倒去，但背上有孩子，不能……。
>
> 她的身子朝右猛地傾斜，然後摔倒地上。她手腳一掙，又爬了起來；朝僵直站在那裡的男人再撲過去……。[76]
>
> ——拍！拍！揮過來兩記耳刮子。
>
> ……
>
> 「燈妹：我不會不顧妳們母子，但妳不能這樣！」
>
> 「——」她無言，祇是以燃燒的目光狠狠投擲過去。
>
> 「妳應該知道我，我心很苦……」
>
> 「——」她變成一堆冰冷堅硬的岩石。[77]

　　阿漢打妻子巴掌的橋段，透過原作敘寫是相當令人觸目驚心。然而，在電視劇當中，阿漢同樣是氣憤燈妹執著擋路不讓他離開，妻子不甘示弱地說：「你想打我，你打死我好了。」阿漢舉起手來，卻硬聲聲地搥向後面的樹木幾拳，把妻子推倒在地，留下一句：「我不會不顧你們的，你不要這樣，你應該知道我的心裡很苦的！」[78]。我們可以明瞭李喬敘述的社會背景，或許是自己父親與母親爭吵時的記憶畫面，又或許為當時傳統思想保守的年代，男性是有權打妻子的，但反觀《寒夜續曲》，導演所塑造的劉阿漢角色，顯得比較柔性，他再

[76] 同註 25，李喬，《荒村》，頁 111。

[77] 同註 25，李喬，《荒村》，頁 112。

[78] 同註 26，鄭文堂執導，《寒夜續曲》，第 1 集。

怎麼氣憤也只打樹幹來出氣，如此安排一方面考慮到閱聽者之觀感，一方面也將阿漢性情轉為現代社會的男性視角。

在《荒村》，當燈妹知道必須接受丈夫被判入獄的消息，祇是平淡地安慰孩子說「不死，他總會回來的。」[79]，充滿對丈夫的深深怨懟。電視劇的影像則從明青踉蹌地從大湖鎮上跑回蕃仔林家屋，當他大聲向母親宣告，阿爸被判入獄五年的噩耗，低迷、沉重的片頭曲音樂節奏，營造了悲劇事件的開端，鏡頭移近阿漢的孩子們一個個驚嚇哭泣的表情。然而，應該傷心的燈妹，坦然而無表情地緩慢走進屋舍，拋下了一句：

> 好了！不要哭了……
> 眼淚擦乾，再苦的日子都會過去的。[80]

雖然燈妹在孩子們面前表現一副無所謂於阿漢坐牢此事，但其實內心深處還是默默關心丈夫。另一幕，當阿漢釋放後，他仍舊關心於農民與土地的生存，直至日本廳頒布土地國有令，自己抗議行動遭挫情況之下，心情鬱悶地孤坐家門口。場景設置在阿漢家門前（如下頁圖 3-12），他背坐在門檻，鏡頭從屋內拍攝出去，光線由外射入，將阿漢的背後身影呈現黯黑，營造出苦悶的心境，燈妹在家門外前方，兩人開始對話。

> 燈妹：阿漢你不要這個樣子，好嗎？土地被他們收去，再開墾
> 　　　就好了，還有一條命在，就不怕沒地方。你以為我不知
> 　　　道你在想什麼，我跟你說，那些人是永遠都沒辦法趕
> 　　　走的。
> 阿漢：天底下哪有永遠。
> 燈妹：至少你想的是永遠不可能。
> 　……

[79] 同註 25，李喬，《荒村》，頁 117。
[80] 同註 26，鄭文堂執導，《寒夜續曲》，第 2 集。

> 阿漢：我是耕田人，我要出一點力。
>
> 燈妹：你有什麼力可以出？
>
> 阿漢：我有一條命。
>
> 燈妹：是呀！還有幾個像乞食的子女，跟一個苦命的老婆。（阿漢停止不語）好啦！我知道……我看你這樣子沒精神，我會捨不得，我寧願你出去衝，出去拼，也不要看到你這樣子。[81]

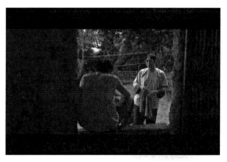

圖 3-12　燈妹安慰農運挫敗的阿漢

資料來源：鄭文堂執導，《寒夜續曲》（台北：公共電視文化事業基金會，2003），第 8 集。公共電視提供。

　　最後，景框於阿漢乍聽「我看你這樣子沒精神，我會捨不得」[82]，畫面停格在他若有所思地直視燈妹離去，導演預留了阿漢無語沉默的空白，不若第一部《寒夜》以旁白的口吻處理人物內心獨白，他將阿漢內心思緒留給閱聽者去想像，這也是《寒夜續曲》在處理人物心理狀態最常使用的手法。透過他們的對話，燈妹雖然有埋怨丈夫沒有做到膳養母子的責任，但卻希望他不要如此悶悶不樂，兩相比較之下，她寧願承受丈夫出去外面抗爭，藉此我們可以感受出妻子無私的愛。

[81] 同註 26，鄭文堂執導，《寒夜續曲》，第 8 集。
[82] 同註 26，鄭文堂執導，《寒夜續曲》，第 8 集。

　　不過，燈妹對阿漢的恨意是始終存在，一部分歸咎於他將心愛的兒子明鼎間接影響去從是抗日運動，這是一個身為母親無法認同，家裡丈夫一人長期出入於牢獄已經足夠令她擔心，現今卻必須得煩心於明鼎的安全與往後人生。在一場阿漢告知妻子明鼎被日本警察抓走消息，燈妹內心長久的積怨終於爆發。

> 阿漢：阿明鼎出事了（原本在收衣服的燈妹，頓時轉向阿漢，直視。），阿明鼎被人抓走了，（慢慢走向石椅，坐下）在他丈人家裡被抓的，（長嘆）兩天前，他們隨隨便便抓人，說他是匪徒，會判刑。
>
> 燈妹：（低頭幾秒）這都是跟你學的，你帶頭的不是嗎？你自己想死不要緊，為什麼還讓我兒子一起去？（衣服丟在一旁，靠著曬衣竹竿）為什麼？（哭……）（拋下憤恨眼神，離開。）[83]

　　影片中，阿漢無法與面對妻子無情的訊問，默默低着頭，燈妹表情生氣至極，除了將原本要收下竹竿的衣服被摔落，面容糾結憤恨地低鳴啜泣，內心怒怨用以惡狠狠眼神瞪著阿漢而離去。在小說文本，則記述了一個絕望妻子的心情寫照：

> 最好把他（指阿漢）當作死了，連同明鼎這孩子！她，感覺得出，心口被利刃切開的震顫，和那紅通通血淋漓的傷口，還有傷口上那淒慘的兩片肌肉……於是，對着夕陽發呆，變成短暫的逃避了。[84]

　　劉阿漢被日警施打毒針，原本浮腫、瘀青的身體更顯虛弱，影片中完全依靠警察抬送回蕃仔林，音樂的低迷曲調又將整個家屋氣氛降至最低，營造出令人窒息的氛圍，這是阿漢與燈妹臨終前的最後對話了。《寒夜續曲》劇情中，躺在床邊將死的阿漢表達了對妻子此生的

[83]　同註 26，鄭文堂執導，《寒夜續曲》，第 9 集。

[84]　同註 25，李喬，《荒村》，頁 359。

遺憾，說着「我一生只在結婚的時候，送你一個銀戒指，其實，我一直在想再送你一個金的戒指，可是做不到。」[85]，特寫了阿漢欲言又止的臉，同樣使用聚焦於人物表情，獨留空白，畫面停留在兩人緊握的雙手上的銀戒指。不過，缺少了原著最重要要呈現土地的主題意識：「要，要愛土地，這塊，這塊土地，就好，就就好……」[86]，但當阿漢將要過世同時，安排已身亡的明鼎與芳枝一起來接父親的橋段，這是民間習俗認為說將要死去的人會夢見親人來接送的傳說，在原作是沒有的。

鄭導演善用虛與實場景，並且加入背景音樂的劇情催化與鏡頭伸縮特效製造對死去親人的思念，這部分的描摹是相當感人。如果說書寫運用文字的敘事技巧達到人物內心的情緒起伏，而電視劇的視覺影像則運用鏡頭視角的巧妙變化與音樂的旋律氛圍，藉此將劇中人物情愛讓閱聽者得以感受。所以，幕後配樂對電視劇占有相當重要的功能，如同「音樂在成為一種溝通方式之前，先是一種轉化人類經驗的媒介；在成為一種語言之前，先是一種意義的指向」[87]。

在阿漢過世之後夫妻情深，年邁的燈妹遙想早逝的丈夫，場景令人相當憂傷。在《寒夜續曲》第十三集，燈妹坐在庭院，想起兒子明森因為從軍回來卻變成瘋子，明基接著又到去南洋作戰，是否能平安歸來都是問題，疼愛孩子的燈妹一想到此，無不令她更加傷心難過，抽抽噎噎地對著阿漢傾訴。

> 你早走較好命，家裡一大堆事情，明森半瘋半癡，明基又調到南洋，（鏡頭後退，阿漢從景框右下角出現）還有明鼎。他好嗎？他還在世嗎？（燈妹哭，音樂進入，特寫阿漢）我都叫自己不能哭，不然家裡大小要靠誰，可是還是常常會忍不住。[88]

[85] 同註26，鄭文堂執導，《寒夜續曲》，第12集。
[86] 同註25，李喬，《荒村》，頁516。
[87] 林致妤，〈現代小說與戲劇跨媒體互文性研究——以《橘子紅了》及其改編連續劇為例〉（碩士論文，東華大學中國語文學系，2005），頁108。
[88] 同註26，鄭文堂執導，《寒夜續曲》，第13集。

　　這一幕鏡頭以燈妹側身為主軸，繞行人物背身 360 度的視角，從思念丈夫的幻想虛境帶回現今的實境，原本是阿漢坐的矮椅則空蕩無人，電視劇藉由影像真實感，將人物心情轉折作一具體的描摹。此時阿華的到訪，將燈妹思緒喚醒至現實，從容擦拭臉上的淚水。燈妹堅強個性向來是阿漢精神支柱，這幕情節卻將她在失去丈夫之後，歷經種種世事多變，不禁也想要尋求心靈上的依靠。

　　最後，燈妹收到日軍戰敗的消息，台灣得以順利回歸，心理倍覺欣慰。她將日本國旗放進火爐焚毀，象徵殖民統治的時代已結束，然後坐在爐灶前，對着坐在門邊的阿漢之虛像，燈妹說着：

> 阿漢，你有聽到嗎？你的心願完成了，日本人不會再來佔台灣，是我們自己的，自己可以作主了。我很感恩，感恩我在世間走一回，感恩有你們這些，你們這些沒離開我。將來，我會這樣平平靜靜去找你。[89]

　　這些情節都是《寒夜續曲》大幅度更動原作的地方，其實年老燈妹在日本尚未投降之時，即預知自己將大去之時不遠，告知兒孫後事辦理，開始不進食等待死亡到來。不過，電視劇顯然就阿漢與燈妹的夫妻之情作完美的句點，用意是將阿漢生前未了心願，藉由燈妹幫丈夫盼到了一個遺願。我們可以看到導演特別著重於人物面對至親之死的思念刻劃，如此時空相隔的情感往往最難訴說，此為電視劇改編中具特色之處。接下來阿貞想念死於異鄉的丈夫，劇情也以相同影像來處理夫妻生死相隔的感情。

　　永輝與阿貞這一對夫妻，他們的感情發展並沒有在故事中顯著的描摹，但就在明基與永輝這對叔姪接到志願兵的兵單，阿貞面對小女兒剛滿月卻要與丈夫離別心情感到相當低落，離情依依的道別中，將兩人情感顯露出來，志願兵出征如同每位家屬的悲劇性開端，在阿貞人生亦也不例外。之後，永輝回來了，卻是一只骨灰木盒，被運送回

[89]　同註 26，鄭文堂執導，《寒夜續曲》，第 20 集。

蕃仔林的當晚，阿貞失聲痛哭、悲傷難過，小說裡將阿貞埋怨自己的命運之苦作一個連結。

> 「我真恨！恨！恨！」阿貞忽然兩眼圓睜，放下懷裡的阿美，人畢直站了起來，然後昂然像門外走去。
>
> 「做什麼！阿貞……」大叔德福夫婦檔在門口。
>
> 「我不要活！我不能活了！」
>
> 「阿貞啊！你這是什麼時候！」家娘永輝的媽媽抓住阿貞的袖口，虛弱得喘不過氣來。
>
> 「阿媽……！哇！」阿貞悲從中來，跪下，哭倒在地上。[90]

透過文字阿貞哀戚之聲、悲傷之情可以顯著地感受到李喬在敘述人物阿貞無法接受丈夫死訊的一幕，她的情緒起伏由「悲傷極致」到「冷然接受」的轉變，但是，在《寒夜續曲》沒有表達出阿貞情緒衝動、悲傷一幕，她冷冷地看著公公領着永輝的骨灰，這顯然有些不合於常理，略有劇情佈局草率之嫌。

導演反而著重在原著之後篇章所敘述冷靜、淡然地接受永輝死去的事實，當家人幫永輝一行三人的骨灰誦經完後，阿貞獨自一人在靈堂前的自語獨白，則可感受到內心幽然黯淡之情，她沒有哭泣，因為始終認為丈夫沒有死去。

> 你是阿輝嗎？（特寫阿貞的臉）我幾次作夢夢到你死在別國的荒地，變成一堆骨頭，我不信，我要親眼看到，我才會相信。（抱起木盒）永輝，我要打開它，我要來看看，如果是你，歸西的路上，我可以跟你作伴。如果不是你，我可以比較相信我自己，你就不用擔心、不用害怕恐懼（慢動作打開盒子，掬起一把骨灰）這不是你，這是海邊的沙子，不是骨灰，我就知道，永輝……你會冷嗎？你會冷嗎？[91]

[90] 文本形容阿貞哭聲婉如將她內心的憤恨全都表現出來：「哭聲尖銳，粗痙，高昂，低沉，徘徊着，糾纏着，縈繞着，迴旋着。哭聲，內內外外，滿屋滿堂，滿山滿野的哭聲……。」李喬，《孤燈》（台北：遠景，1981），頁245-246。

[91] 同註26，鄭文堂執導，《寒夜續曲》，第18集。

　　他們倆人的愛情在整部電視劇裡送葬的一幕場景中最為表現出來，導演罕見使用非常多特寫鏡頭，讓演員試圖揣摩故事角色心理狀態，送葬進行亦是相當哀悽。之後，阿貞喃喃念着：「永輝，我就知道是你，木箱裡裝的不是你的骨灰，是嗎？你沒死，你回來了，你躲在這裡，不要再去南洋了！你躲在這裡。」[92]，之後再安排兩人相見，虛實交錯下，更顯憂傷。

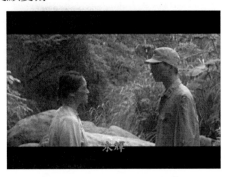

圖 3-13　阿貞與永輝的相見

資料來源：鄭文堂執導，《寒夜續曲》（台北：公共電視文化事業基金會，2003），
　　　　　第 18 集。公共電視提供。

　　他們的愛情故事，即在此就劃下一個句點。編劇似乎不重視阿貞往後的心情轉變，其實李喬刻意製造一個因戰事而喪夫的可憐女性是有其用處，阿貞角色為何會容易接受如此的殘酷現實，乃靠燈妹——「蕃仔林母親」的角色關係，促使她對永輝之間夫妻情愛的昇華，就如同下文所論述：

> 永輝客死異域，阿貞卻也怎麼也無法相信自己摯愛的永輝不在人世，仍天天盼著永輝的歸來。在她看到代表永輝的白木箱的那一天，她與永輝的愛昇華了，她知道永輝永遠留存在她的內心，她以堅強的心為撫養兩人的女兒而重新站起來，也為兩人

[92]　同註26，鄭文堂執導，《寒夜續曲》，第 18 集。

的愛作了最終的詮釋，阿貞以兩人的愛繼續活下去，不再只是
依靠丈夫的女人，而有了重新的生命觀，這也成為李喬小說中
所表達的愛的最終境界。[93]

　　所以，永輝與阿貞的夫妻之情在電視劇改編過程中，可以發現導
演偏向於對人物的生死之隔這部分作烘托，透過劇情刻劃，清楚得知
影視文本是不關心《荒村》裡阿貞往後的生活如何變化，而在乎於她
與永輝感情之間的發展，既使丈夫已然身亡，還是安排他出現在蕃仔
林與阿貞的相見，拍出了阿貞內心最迫切的幻境，兩人感情就在沉默
不語的氛圍中，讓閱聽者自己想像了。

二、患難友情

　　前文，我們探討過在衝突、紛擾、危難的情況之下，最容易顯現
人與人之間的情感交流，藉由相互扶持的群體，讓家族彼此有了依
靠，共同渡過許多的困境，而友情也不例外。「患難友情」主題中，
筆者將針對電視劇如何處理小說的故事內容之患友情誼，譬如說人到
了陌生境遇，在沒有任何熟識親族相伴，如何在患難窘境裡，結識好
友一起挑戰難關的渡過。

（一）劉阿漢與邱梅的患難相交

　　日軍領台初期，由於許多台灣住民組成義勇軍抵抗，當時島上可
說是到處烽火連天，阿漢與邱梅就是在充滿緊張、劫難空間背景之下
相遇結識。《寒夜》仿造原作書寫年代的戰亂時空，斷壁殘垣村鄰與
炮火四射場景等均可在劇作中顯影。當阿漢深陷戰亂的險境，因邱梅
這位陌生男子的相助而逃過一劫，但邱梅卻意外不慎受傷，他們相互
扶持擺脫掉大批的日軍襲擊，逃入叢林避難。之後，場景移到山林小

[93] 同註10，黃琦君，〈李喬作品中的客家文化研究〉，頁177。

溪旁，邱梅正擦拭傷口與針灸療傷，阿漢感到非常好奇，也開啟了初識的談天，慢慢了解對方的身世。

> 邱梅：我是河南勇，原本是唐景崧手下的撫轅親兵，據守在台北、基隆。聽說唐景崧混在難民中，跑回長山去了，之後大家也這樣慢慢散掉了。
>
> 阿漢：聽說基隆才兩天就失守了。
>
> 邱梅：是啊！那些遊民散兵到台北之後，還搶劫庫銀，士勇互鬥，死傷慘重，傷亡的比在戰場上抗日的還多得多，半年前我把我的妻子跟兩個小孩，接來安頓好，後來實在不放心，趁亂回去一趟。想不到，我的妻子跟兩個小孩也逃不過，我的妻子她身上有好多彈孔，血都流光了，兩個小孩也失蹤了，先把我妻子埋了之後，找遍了大半個台北城，還是找不到我兩個小孩的蹤影。
>
> 阿漢：你是個有情有義的人。[94]

透過上文對話中，可發現阿漢與邱梅同是命運受到挫折的人，當時阿漢是因為女兒夭折而離鄉出走，內心深處充滿傷痛，而邱梅是因妻子戰亂身亡，與孩子失聯，心靈也是處於抑鬱憂傷；加上在危難險境中都曾相互搭救對方，所以，他們就在這種情況之下成為好友。後來他們參加台灣民主國義勇軍之招募，有了共同的目標，相互抵抗日本軍的入侵。

邱梅生性樂觀，即使他在台灣失去了親人，他仍然不沉溺於喪妻子散的悲傷當中，反而阿漢常常一臉心事重重，這時友情的慰藉，將他內心鮮少與人提及心結，與好友分享。

> 邱梅：是否想回銅鑼看看，那裏是不是有你什麼人？
>
> 阿漢：除了黃阿陵之外，你是第二個會讀我的心。
>
> 邱梅：這一路下來，我片片斷斷聽了你的事，除了燈妹還有阿陵，他們一定是你這輩子忘不了的人。

[94] 同註15，李英執導，《寒夜》，第15集。

> 阿漢：邱梅大哥，你也是。
>
> 邱梅：還有銅鑼那一位，他一定是一個對你很重要的人。
>
> 阿漢：說句不怕你笑的話，其實我也不知道對我來說他到底算不算一個很重要的人，只是他不時會在我腦子裡、在我夢裡出現。
>
> 邱梅：那就是很重要了。
>
> 阿漢：（微笑）但願如此。[95]

　　其實阿漢性格雖是感性之人，但囿於從小母親改嫁的影響，一直憤恨她，如今全台籠罩在封火襲擊下，忽然想起生命中這重要的女人，邱梅透過朋友的過往經歷，除了安慰，還會給予適當建議。邱梅這個角色設置意義就如同李喬揭示的西方文學裡普羅米修斯（Prometheus）的原型意義[96]，他代表是一種知識的傳遞象徵，所以，邱梅無論在醫藥方面讓阿漢瞭解到很多草藥辨識、醫治功能，甚至回到蕃仔林後他在旁幫忙邱梅替阿強伯把脈、針灸，彭家兄弟都對阿漢刮目相看；同時又是扮演重要的心理導師，鼓勵阿漢要堅強渡過人生的低潮，他們之間情誼，在電視劇中，亦有相當多的互動情結。

> 阿漢：從我懂事以來，我阿婆就告訴我，阿媽對不起劉家，對不起阿爸，對不起我。我告訴我自己，我這輩子都不會再見她了，除非我願意原諒她。誰知道，等我想見她的時候，卻……（沉默），沒想到自從那一次分離。老天爺真會捉弄人，有時候讓人想彌補都彌補不了。
>
> 邱梅：俗語說，月有陰晴圓缺，人有旦夕禍福，會令人還怕的是不曉得什麼時候會降臨自己身上。就像我，原本有妻有子，令人羨慕，就在一夕之間妻亡子散，一個好好的家就這樣消失了！阿漢，身為人，就是要承受這些浮浮沉沉起起落落的遭遇，你女兒還有你阿媽的去世，對你

[95] 同註 15，李英執導，《寒夜》，第 15 集。

[96] 可參看「附錄一：李喬與『寒夜』電視劇之對話」。

來說，都是嚴厲的考驗，有了這些考驗，人才會改變，才懂得堅強。[97]

以電視教育性質的功能而言，邱梅無疑是將原著李喬對於人生思想表現出來，從他安慰阿漢的話語即可得知，是富含教化大眾，比如說「月有陰晴圓缺，人有旦夕禍福。」、「有了這些考驗，人才會改變，才懂得堅強。」等對白，並且持續不斷地鼓勵朋友勇敢面對眼前的禍難考驗。

> 阿漢：邱梅大哥，這幾個月來，老天爺就給我這麼多的考驗，我實在快招架不住了。
>
> 邱梅：世事多變化，從今以後，還有很多難以預料的事情，在等著我們，要考驗我們，我們不能退縮，要勇敢面對，勇敢繼續走下去。[98]

就以劉阿漢與邱梅的相處，影片裡沒有運用過多的拍攝技巧來呈現，倒是將原著作了忠實的演出，其中他們認識的背景，剛好在日本領台的這段期間，電視劇穿插不少烽火交織、交戰打鬥的畫面，人物對白也依照李喬的小說為本稍作修飾。

（二）劉明基與志願兵的參戰情誼

《孤燈》的馬尼拉場景，有一段明基與日軍不合的打架情節，起因於日人罵台灣人是「清國奴」，雙方各派五人來決鬥，但是「打鬥場時，一起來的其他二十幾個台灣籍的同伴，都在離開對方兩丈的地方，就站定不前進；原先答應參與的四個人，也全躲在人堆裡不肯出來。」台灣人不敢挺身而出，正如明基所看到的「瞥見幾雙畏縮的雙眼。其他的人，都低垂著頭。」[99]，這也令在場的岩見等日人相當懷疑的，難道台灣就只是一人嗎？

[97] 同註15，李英執導，《寒夜》，第 16 集。

[98] 同註15，李英執導，《寒夜》，第 16 集。

[99] 同註90，李喬，《孤燈》，頁 132。

「汝們台灣人，鳥卵，沒有啥哪！」松下說。

「台灣人，在這裡！撲過來吧！」明基昂然說。[100]

可以觀看明基堅持一人上場，是為了認同意識而戰，不願忍受外人的欺負，內心對自己同族台灣人掙扎地想「他閉上眼睛。不忍多看他們一眼。他更怕自己忍不住落淚；此時此刻，他寧願這樣死掉」[101]，而台灣同伴只是在旁默默隱忍，說着幾句講和話語：

「以後，還是忍些吧。」

「這是教訓，我們不要跟四腳仔計較啦。」

「是嘛！就讓老天去收拾他們。」

「反正……我們，怎麼鬥，也鬥不過他們。」

「怎麼鬥，也沒有用……」[102]

《孤燈》文本展現了台灣人軟弱的一面，連原本答應加入戰局的同伴也臨陣脫逃，這是李喬在書寫主題上除了對客家人「隱忍」的族性有所關注外，還有指出台灣人遇事退縮，缺乏團結的心態，這次的爭鬥中就可以清楚獲得應証。所以，明基硬著頭皮單打獨鬥，挑戰的是日本軍官五人勢力，他心裏思考著：「意識的中心部分仍然維持一絲清明……主要的是繞着一個意念：岩見和松下這兩個日本人，為什麼在一個人的時候與在團體的情況下，會差別這麼大呢？這是自己對他們認識不夠，也是對日本人認識不足吧？」[103]。原著書寫意圖是意欲表現日本面對自身國族認同的看法，如平日相處並非融洽的人，面臨到國族意識的考驗時，內部團結抵抗外來的心態是一致地；相對於台灣人族群意識就顯得相當薄弱，並且不堪一擊，所以，多數台籍志願兵選擇忍受外族的汙辱、欺負，也不敢於出聲幫助，另一原因在於台灣人還是聽命於日本的殖民勢力，日人畢竟是在菲律賓軍營的指揮

[100] 同註90，李喬，《孤燈》，頁132。

[101] 同註90，李喬，《孤燈》，頁135。

[102] 同註90，李喬，《孤燈》，頁135。

[103] 同註90，李喬，《孤燈》，頁134。

者，軍伕的地位始終不及上將，所以尚未展開的戰局，就已然宣布認輸了：「怎麼鬥，也鬥不過他們。」。

電視劇將此情節作截然不同的詮釋，影劇裡加入了泰雅族志願兵的角色，當大家一致退縮不敢言的時候，他站出來幫忙明基對抗異族的囂張氣燄，如此一來，導演完全顛覆了李喬原本呈現的故事主題，我們試圖觀看明基與台籍志願兵之間的對話。

> 明基：他們汙辱台灣人，我們怎麼可以裝作沒事情的樣子。
> 同伴1：跟他們說一下又不會怎樣。你看，下次一定找我的麻煩。
> 明基：你怕事就不要跟我去。
> 火盛：好好放假日子，鬧什麼打架。要打，你們去打，我才不去。
> 明基：好啦！事情是我引起的，我一個人去拼，我只希望大家
> 　　　台灣人互相挺一下。
> 達袞：劉，我跟你去。我們不是清國奴，我是泰雅族的子孫。[104]

雖然結局同是寡不敵眾的落敗，但這場決鬥加入了泰雅族同伴，明基不是原著裡獨自一人上場而有友情的相伴。原住民達袞在《孤燈》是沒有出現的人物角色，透過上文很清楚知道李喬對於台灣人的族性是屬於悲觀態度。導演顯然與原著書寫抱持著不同的看法，有意突顯台灣的身分認同不再是孤立無援，並且以較樂觀角度說明台灣的多元民族性。

患難友情在危難中特別容易感受，明基與達袞的情誼是在此時相互力挺之下，更顯友情之可貴，影劇尚有特寫兩人倒地因打鬥而受傷的情景，時間彷彿靜止於躺在地上的兩人，明顯感受到雖敗猶榮的氣勢，認同族群不是不切實際的空論，尤其達袞一句「我們不是清國奴，我是泰雅族的子孫」，這與創作電視劇的年代背景或許是有相關，八○年後期台灣族群意識從興起到熱潮。劇情之後發展也對達袞的角色——泰雅族人——作了些描摹，他的台灣族群認同意識與明基是相

[104] 同註26，鄭文堂執導，《寒夜續曲》，第15集。

同,然而,人物如何展現自身的國族認同,接下一章將有深入的分析探討。

三、小人物愛情

　　《寒夜三部曲》主要為歷史主軸的故事情節,人物之間的親情則串連了小說發展脈絡,如《荒村》中,沒有過於強調小人物愛情,較著重在農民組合運動作書寫,明鼎與芳枝的愛情發展用了少數篇幅來描述,到了《孤燈》的明基與永華亦也如此。吳錦發提及到「《荒村》裡談文化協會和農民組合的事,似佔太多篇幅,而兩個年輕人談戀愛都不讓他們談一下,瞄兩眼就過去了,我覺得應該浪漫的地方還是要讓它浪漫。」[105]。所以,這部分在《寒夜續曲》電視劇,鄭文堂導演增加許多原作沒有敘述的故事內容,將愛情層面提升為劇情之發展主軸,並且改寫部分情結,有意將明鼎與芳枝、明基與永華這兩對戀人,在彼此之間美好浪漫的情愫下展現,影像再透過時代背景的種種因素,彰顯出戰爭烽火中愛情之悲劇性。

(一)愛情開展

　　芳枝「敢愛敢恨」性格,小說裏表現得非常傳神,剛開始明鼎自認身分背景都不及千金小姐芳枝的他,內心覺得相當配不上女友,芳枝反而自言說:「我才不在乎人家的眼光!」並且強調「當然不許你拿什麼配不上啦,自然形穢啦,這些話來擺脫!」[106]。李喬塑造了一位堅毅剛強的時代女性,面對愛情勇於追求的決心。尤其在明鼎被迫至警局做屈辱的「給仕」職務工作,她仍舊表現出不離不棄的態度,願作他的精神支柱。從下文對話中,顯示明鼎尚未加入農運前單純、羞澀的性格。

[105] 許振江、鄭炯明記錄,〈《寒夜三部曲》討論會〉,收錄於許素蘭主編,《認識李喬》(苗栗:苗栗縣立文化中心,1993),頁 122。

[106] 同註 25,李喬,《荒村》,頁 180。

「我在當狗仔的『給仕』，真窩囊……」

「我知道，阿叔全告訴我了。」

「如果長久下去呢？」

「……這都無所謂。我不在意。」

「將來……妳……」

「我就嫁給這個『給仕』！」

「不要！」他把芳枝輕輕推開：「怎能讓妳當給仕的婦娘？」

「那，你就回去耕山園吧，我幫你養豬。」

「我當土匪呢？」他逗芳枝。

「我就跟去當土匪婆子！」芳枝圓圓的大眼睛好亮。[107]

這一幕情結，《寒夜續曲》忠實反映原著旨意，透過演員的詮釋，將兩人戀愛時逗趣模樣，幾乎原封不動地呈現出來，電視劇聚焦在明鼎聽完芳枝的話語的驚訝表情，此刻的內心正如小說所述「芳枝：妳對我這麼好，妳怎麼這麼好！我，我多心疼！我要怎樣做才好呢？……他，忍不住要哭了。」[108]，芳枝的一席話絕不是草率敷衍，之後明鼎至彰化、高雄策劃農民組織活動的期間，她放下千金小姐的身段，親自到劉家幫忙種菜、養豬，實現對明鼎承諾，她可以甘願為吃苦、辛勞的妻子，而並非只是嬌弱的大小姐身分。

《荒村》的主角人物——芳枝，反映了日治時代新女性的表徵。從歷史面來說，當時現代化社會思潮促使女性意識抬頭，婦女解放運動在二〇年代如火如荼地展開。楊翠認為當時重要的報刊《台灣民報》，刊載大量婦女的議題，也揭示男女的角色與地位轉變，不再是傳統的男尊女卑制式化形式，出現劃時代的現代女性思想，其中造成了重要的社會變化在於：自由戀愛的興盛、婦女經濟的獨立、教育程度的普及、參政權的實施[109]。所以李喬筆下的芳枝，在對話中可清楚地看出她願意不顧一切去追求自己的愛情，即使明鼎當時是被會社裁撤，走投無

[107] 同註25，李喬，《荒村》，頁181。

[108] 同註25，李喬，《荒村》，頁181-182。

[109] 楊翠，《日據時代的台灣婦女運動》（台北：時報，1993），頁175-218。

路之下迫於任給仕的職位。芳枝性格即是多數受到啟蒙時代的新女性，她受到良好的學校教育，勇於追求愛情，戀愛自由論也在她與明鼎之間相處中獲得應証，展現殖民時代啟蒙風潮之下的男女愛情觀。

明基與永華的情愛發展在《孤燈》裡並非佔重要的敘述主軸，李喬將焦點置於永華為了讓愛人免於出征而意外受辱之情結上。不過，他們美好情愛過程卻可在影視文本窺探一二，如下圖，兩人共騎乘單車電視劇片段，導演運用推軌鏡頭（dolly shots）[110]來呈現，視覺影像與單車一同前進的速度讓閱聽者觀看，甜蜜時光就在單車行進中渡過，彼此濃烈愛戀也為故事之後的進展有了鋪陳。

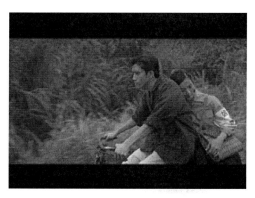

圖 3-14　明基與永華一同騎乘單車

資料來源：鄭文堂執導，《寒夜續曲》（台北：公共電視文化事業基金會，2003），
　　　　　第 12 集。公共電視提供。

兩人戀情開始沒有明基與芳枝深受外在社會時局影響，這原因在兩部文本有截然不同的描敘，小說傾向於女方擁有「八敗」命運，會

[110] 路易斯解釋推軌鏡頭主要「將攝影機架在小推車上前後推動，或在被攝物的側面移動，也可鋪軌道，使滑行平衡順利。」，由於「推軌鏡頭對主觀鏡頭極有利」如果導演欲強調動作過程的重要，會運用推軌的效果，延長主角進行的動作時間。Louis Giannetti 著，焦雄屏譯，《認識電影》（台北：遠流，2002年），頁 137。

帶給明基壞運的兆頭，不過，燈妹深知自己過去可憐境遇，不想因此
而傷害任何一人，所以駁斥了這樣穿鑿附會的命運說，並贊成兩人繼
續交往；影像則重於永華父親的反對，蘇家是典型的皇民家庭，她擁
有日本姓氏——永田華子，與家人住在和室建築屋舍，平常與父母親
以日文作溝通，身為一個規矩、模範的皇民家庭，蘇父不希望永華與
明鼎太過於親近，畢竟阿漢一家在蕃仔林是屬思想有問題的家庭，反
倒喜歡日人田中上尉成為追求女兒的對象。

（二）離別思念

　　離別的劇情最能顯現親人或愛人之間的不捨情感，在《寒夜續曲》
中，除了親情特別在離別場景作聚焦，情人的別離也在視覺效果增添
不少感傷氣氛。如下圖是明鼎告別芳枝之離情依依，等待驛車的行駛
離去，芳枝遙望明鼎的眼神也在劇中有短暫停格畫面。

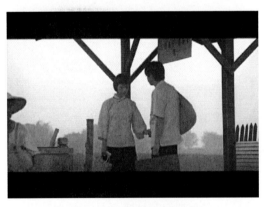

圖 3-15　明鼎與芳枝離別

資料來源：鄭文堂執導，《寒夜續曲》（台北：公共電視文化事業基金會，2003），
　　　第 6 集。公共電視提供。

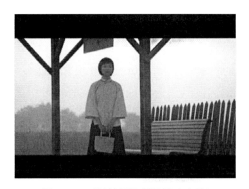

圖 3-16　芳枝遙望明鼎離去身影

資料來源：鄭文堂執導，《寒夜續曲》（台北：公共電視文化事業基金會，2003），
　　　　　第 6 集。公共電視提供。

　　電視劇影像中，人物的思念常與窗景意象相連，當芳枝寫信給明鼎時，窗櫺景像伴隨在她思念愛人；然後以讀信的背景聲音傳達彼此思念之情深，頗有情景交融之意味。而他們的情愛在反抗殖民的社會運動中開展，有了共同的思想及信念，使愛情更為堅定不移。影像則轉到明鼎讀信的畫面，同樣窗景的鏡頭，以光線作為明暗投射，營造主角專注閱讀信件的氛圍。這是《寒夜續曲》運用特殊的視覺符碼，將抽象的思念對方情愛巧妙地結合，象徵著即使受限於時間、空間的兩地分隔，戀人的心是相連一起，也是影劇改編原著增添的情結內容。

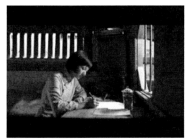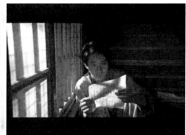

圖 3-17　明鼎與芳枝寫信與收信的場景

資料來源：鄭文堂執導，《寒夜續曲》（台北：公共電視文化事業基金會，2003），
　　　　　第 6 集。公共電視提供。

明鼎在南部寫信給芳枝時，提及了窗前的小鳥的叫聲、樹影幢幢的玉蘭花，芳枝回信內容與明鼎的屋舍窗景畫面相容，訴說「在你窗前的鳥兒，他們的叫聲，就像我如此在呼喚你吧！」[111]，而下文的信簡內容，更能將情侶愛意透過時局的紛擾襯托下，緊緊相連。

> ……我的手指頭觸摸著你留在紙上的字跡，想著你專心寫信的樣子，難怪信紙上充滿你的神情。因為這裡每個角落，都有你的氣息。組織蔗農跟會社談判與對抗，甘蔗收割的價格，完全由日本會社控制的問題，是全島性的。我與這裏的蔗農在一起的時候，完全不會覺得生分。[112]

我們先窺探當時婦女參加社會運動的史料，楊翠分析「他（莊泗川）指出，婦運的中間人物應是『最受壓迫，最具鬥爭性的無產階籍幫婦女。』……並以農組婦女部為範本：『農民組合的婦女部很踴躍、很活動，真有旭日上升的樣子』」，並且進一步論述「迎紅呼籲她們（指：婦女）應抱持犧牲精神與滿腔熱情，經由社會運動的方式，去指導帶領一般婦女大眾，使其知資本主義的險惡，從而在意識上覺醒起來。」，透過綜合了多篇的評論引文，楊翠以舉證女性參政的實例：「農民運動中女幹部的演講活動，並且多是隸屬於農民組合者，如葉陶、簡娥、張玉蘭、蔡愛子、侯春花、蘇英等多位。」[113]。所以，芳枝一言一行，是表現日治時期富有知識的現代女性，加入正興起的社會運動，除了為國族信念而起義，也為愛人同志的目作標奮鬥。影片中她與明鼎的愛情發展，置於一同努力對抗殖民的目標之下進行，彼此感情更顯堅固，因此寫道「我與這裏的蔗農在一起的時候，完全不會覺得生分。」，兩人的愛戀，不再祇是單純愛情交集，農民運動的理想目標，成為同是從事抗爭的兩人思想與心靈之結合。

[111] 同註26，鄭文堂執導，《寒夜續曲》，第 6 集。
[112] 同註26，鄭文堂執導，《寒夜續曲》，第 6 集。
[113] 同註109，楊翠，《日據時期婦女解放運動》，頁 274-283。

　　分離悲傷場景尚有明基被徵招南洋志願兵與永華送行的一幕，電視劇刻劃出戀人表達情愛的擁抱肢體語言，在土地公廟的送別場景，兩人離別擁抱於柔和的山湖漸層景致背景下襯托，更具動人的離情。其實在《孤燈》小說裡，這場戲是明基一直在心裡幻想的境遇，由於兩人尚且存些許誤會，伯公廟前的離別可說是格外匆促。

　　「明基，你一定要相信我，好嗎？不管以後聽到什麼，你一定要相信我，我的心只有你一個人。」[114]，明基聽到顯然有些錯愕，不過她說的這句話於原著中是有特殊意義地，《孤燈》前文述及到明基與永華的爭執，永華沒有把實情透露出來，為了能讓明基可以不用調去當志願兵，卻意外受屈辱，懷了田中上尉的孩子，離別時她才會如此向明基吐露心聲。電視劇忽略了此部分細節，明基隱藏對阿華的誤會，但劇情行進過程，沒有將情節做完整交代，並且與其往後的故事發展內容也缺乏可查其關聯性，這是編劇在刪減原著情結過程中較於疏忽之處。

　　明基贈送永華一只「情比石堅」石頭作為思念彼此的信物，是小說與劇作中代表分隔兩地的戀人，思念彼此之象徵物。如下圖 3-18，這是明基在馬尼拉島的軍營念起遠方戀人的情景，透過影像特寫，將石頭信物的符號所指意義表露無遺；另一端，在北方台灣島的永華，有相同對石頭遙想戀人之畫面出現。

圖 3-18　玉石的思念象徵物

資料來源：鄭文堂執導，《寒夜續曲》（台北：公共電視文化事業基金會，2003），
　　　　　第 14 集。公共電視提供。

[114] 同註 26，鄭文堂執導，《寒夜續曲》，第 13 集。

不過，《孤燈》書寫到此段內容，即意有所指埋下永輝將無法返回台灣的悲劇情節，這倒是電視劇沒有特別交代的地方，順勢我們進入李喬的寫作空間來窺探：

> 在離開鷂婆嘴之前，明基突然揮起伐刀，向紫灰石「翅膀」——岩石劈下去……他拿起兩片金龜子大小的石頭，塞進褲袋裏；他又撿起兩塊給永輝。
>
> 「做什麼？」
>
> 「一塊帶去南洋，一塊留給……阿華。」
>
> 「那……」永輝笑得像一個小孩：「我還少一塊。」[115]

在《寒夜續曲》十五集裡明基巧遇蘇永志，得到了永華在南洋的消息，這段劇情以「過肩鏡頭」來拍攝，將主角說話人物聚焦運用光影的效果呈現。首先，以中景畫面明基背對鏡頭位居陰影地方，景框右上方夕陽光斜在蘇永志說話者的身上：「明基哥，我姐在南洋了」；之後，將焦點延伸至遠景鏡頭，則以蘇永志背對畫面，光線從上方照射於明基全身，呈現聽見訊息的驚訝狀，回答：「你說什麼？」接著正想繼續追問戀人的下落，秀志被上級催促著離開，留下一臉訝然的明基。攝影機敘事的展現，將人物內心的情緒反應藉由物景、光線作具體描摹，以電視硬體的播放來說，遠景運用容易造成人物影象過小，而無法製造出似於電影的大螢幕之視覺效果，一般通俗電視劇運用中景、特寫等固定鏡頭，呈現劇中人物的動作表現。但是鄭導演完全顛覆了電視劇的慣常拍攝手法，多以電影視角、遠景框架來處理人物內心的思緒氛圍，這部分成為了此作品的電視劇拍攝之特殊地，如果作家以文字敘述技巧達到閱讀的感染力，導演則用鏡頭影像敘事達到書寫的巧妙性。

[115] 同註90，李喬，《孤燈》，頁22。

（三）久別重逢

久別重逢的主題，圍繞在明鼎與芳枝的長期分離聚首上，由於明鼎為了農民組合運動的推行，足跡遍及台灣北、中、南各地，相聚重逢即是電視劇刻劃情愛的關鍵要素，相對於小說，重逢情節沒有大篇幅敘述，電視劇則將原著略述兩人情愛的文字書寫作發揮，使觀眾聚焦於人物愛情的走勢。

芳枝一直擔心明鼎的安危，決定南下，第一次久別重逢的兩人，同樣運用了象徵思念的窗櫺背景，畫面使用自然光照射，聚焦在明鼎身上，將主角內心的驚喜反映出來，而芳枝則用撫摸頭髮的動作表達內心不捨之情，並且說出這一段時間是多麼擔心明鼎的安危：

> 我聽見你被抓的消息，整個人愣在那，心裡面只是想著我到底要到哪裡找你，我一定要找到你，這兩天我去李醫生的診所，還有二林的讀報社，沒人敢告訴我。大家都怕得……怕得連說都不敢說。我就一直在派出所外面等，一直去探聽，終於等到你放出來了。[116]

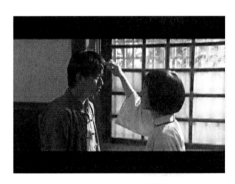

圖 3-19　芳枝見明鼎

資料來源：鄭文堂執導，《寒夜續曲》（台北：公共電視文化事業基金會，2003），
　　　　　第 7 集。公共電視提供。

[116] 同註 26，鄭文堂執導，《寒夜續曲》，第 7 集。

明鼎因涉入二林事件被捕，拘禁於警察局，釋放出來卻看到芳枝，內心則憂喜參半，他告訴芳枝現在危險的情勢，日警已經開始注意其言行，並且馬上催促芳枝到驛站搭車返家。此時，芳枝倔強的個性也顯露出來，不懼怕任何危難地表明此生的歸屬：

> 明鼎：這裡很不安全，你先回去。我一個人受苦就好了，早晚
> 　　　不知哪一天，我還是會被抓去判刑，我不要你跟我受苦。
> 芳枝：不管你碰到什麼事情，要到哪裡去、要做什麼，我一定
> 　　　會跟著你。
> 明鼎：我不想你和阿媽一樣，一輩子都在擔心害怕。
> 芳枝：我這輩子就是註定跟你在一起……我說，我要找劉明
> 　　　鼎。我要嫁的人。[117]

　　一片黃色花海作為主角背景，景框聚焦在芳枝哭訴的臉龐，透過上述的爭吵對話中一句：「我這輩子就是註定跟你在一起」，可感受到對明鼎情愛的執著，加上燈妹特別為芳枝編織的戒指，致使她內心更堅定不疑，導演特寫了明鼎持起芳枝的手指一幕，終於軟化地讓芳枝留下。明鼎雖鍾愛芳枝，不過，他很清楚自己未來將與父親相同的走上反抗道路，不希望愛人成為犧牲品。

圖 3-20　明鼎與芳枝的定情

資料來源：鄭文堂執導，《寒夜續曲》（台北：公共電視文化事業基金會，2003），
　　　　　第 7 集。公共電視提供。

[117] 同註 26，鄭文堂執導，《寒夜續曲》，第 7 集。

　　劉明鼎出獄後暫住郭秋揚家，明確表示不想耽誤芳枝的後半生，決定取消結婚的打算，小說內文敘述到了這段情節，相當令人感動。影像文本除了依照原著的對白，視覺上也以窗景的光線明暗手法，營造芳枝的悲傷氣氛，由後方的窗戶光線照射，人物的面容呈現逆光、黯黑的，芳枝不斷哭泣地說明不會因外在的原因，而取消與明鼎的婚約，剛毅的個性再次將新女性思想表露無遺：「我不會強迫你娶我過門，我父母也不會。我早就說過了，那些形式的東西，我不計較，我不要名分，也不怕人家笑，你去哪裡，我就跟到哪裡。」啜泣地繼續道：「你弄文化協會演講，我也去。你弄農運，我也一起去。我不管你參加什麼，我都參一腳。……我不會礙到你，我要做什麼，你也不要來管我。……」[118]；明鼎心疼地從芳枝身後擁抱，倆人背後的殘弱陽光，也讓身處在閣樓的空間氛圍更加低迷。這也顯示出明鼎依舊是不想戀人因為他積極從事農運的關係而連累受害，影響到芳枝一生的幸福，母親可憐的境遇一直為照在心。

（四）生死患難

　　《荒村》有一段描述到兩人為躲避避警察追捕而暫居友人家之情節，由於怕受牽連，所以夜宿屋旁蔗林一晚，明鼎問了芳枝會不會害怕，她面對深夜陰暗的環境，依舊不改堅定的臉色。當明鼎詢問芳枝如何來鳳山尋覓他的下落，芳枝快語地回答說：來找我的未婚夫，明鼎聽聞可說是又驚又喜，但卻幽心於：「芳枝不是一般平凡的女孩，所以才會對他鍾情。話說回來，在自己為理想必須獻身時，為『革命』……她，可愛可敬的芳枝，當也可以承受吧？」[119]；正當他懷著不安心思，無猜的逗趣對話，著實讓身陷險境中的兩人增加些愉快的氣氛，先開口說話者為劉明鼎：

　　　「哈！我想，鳳山那邊，可以讓我走開時，我就回苗栗一趟。」
　　　「哦？」

[118] 同註 26，鄭文堂執導，《寒夜續曲》，第 10 集。
[119] 同註 25，李喬，《荒村》，頁 269。

「我要向老伯提親，我要和你訂婚再說。」

「你——做夢。我還未答應呀！」

「妳……」

「我還在考慮，在考察哪！急什麼！」[120]

到了電視劇的改編劇情上，導演攫取原著部分情節做了擴大的渲染，有意突顯人物之間的愛情效應。《寒夜續曲》的生死患難場景是彰顯戀人情愛張力的運用手法之一，緊張的逃難過程讓劇情帶入高潮階段，在明鼎與芳枝被日警追捕過程，在背景音樂的氣氛之下，兩人患難的心境是相繫相連。

緊湊的患難經歷，影像將日警至蕃仔林村莊與大湖的郭秋揚家搜索、逮捕的兩件事件過程相連，影片先著落於夜晚警察敲門調查的一幕，屋裏的場景轉移明鼎與一群青年聽見敲門聲，他們正在銷毀抗日的資料準備逃離現場，當大門打開一瞬，場景移到明青應門，日警將酒酣的阿漢與農民帶走，鏡頭再轉至逃難的明鼎、芳枝，側躺在竹林裡，躲避警察追捕。

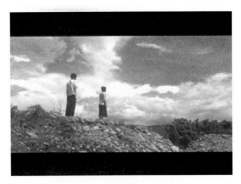

圖 3-21　明鼎與芳枝落難

資料來源：鄭文堂執導，《寒夜續曲》（台北：公共電視文化事業基金會，2003），第 7 集。公共電視提供。

[120] 同註 25，李喬，《荒村》，頁 269-270。

　　電視劇將不同時空作拼貼連貫，這是電影最常見的手法，導演也巧妙地運用在此，緊張氣氛消退之後，影片又聚焦於明鼎兩人落難景況，以遠景仰角的視覺鏡頭（上頁圖 3-21），呈現飄渺之感，時間彷彿暫停在兩人身上，遼闊的空間代表無限的希望，即使下一秒日警步步逼近，最後還是讓他們順利逃脫。

　　明鼎不願芳枝受苦一直拖延婚約日期，所以，往後因參與農民組合運動而喪生，他與芳枝始終是無緣完婚的戀人。小說之後的附篇〈荒村之外〉，僅簡單交代了劉明鼎遭日警抓走，施打毒針而死，芳枝下落以失蹤成謎作結，《荒村》的結局則是圍繞在劉阿漢之死。電視劇完全顛覆了原著的書寫脈絡。首先，明鼎與芳枝順利舉行的訂婚儀式，場景僅交代兩人交換定情戒指的簡單婚禮儀式，美好婚禮在明鼎決心以生命投入抗爭之時舉辦，反而顯具未來危機重重；次者，兩人避居在永和山的小村，與農民組合的組員集結刀械武器準備對抗殖民政府，但是遭到日本警察追查到行蹤，最後一同自殺殉情結束生命，火燒焚盡永和山的屋舍。影像文本內容可說將故事轉折走向淒美愛情的終點，劇末配樂〈火舞迴旋〉一曲進入，明鼎與芳枝開心地跳著最後一枝舞。導演擅長以虛像重現電視劇現實無法完成之事，從燈妹與過世的阿漢對話、永輝歸來與阿貞的相逢，即可發現導演與編劇改編情節的發展，主要採取悲劇愛情作為故事結局。

　　明基與永華這對戀人在南洋的生死患難過程，在《寒夜續曲》末後集數中也占有相當多的戲分，由於兩人身處空間不同，雖然同是在菲律賓島上，卻是無法相見。劇作原本是以明基於馬尼拉與永輝於宿霧的相異時空為情節主軸，反襯出志願兵的生活時間停留在永無止息的南洋群島上，待永輝死去後，導演則將故事發展重心轉到明基與永華身上，兩個空間地域場景分別為：明基勞務於馬尼拉基地與永華等待的碧瑤兵站醫院。影片以剪輯的方式將兩地作情景交錯，營造出兩人在生死邊緣的患難連結。譬如經常出現在南洋宿霧與馬尼拉等地的美軍空襲場景，影像劇作製造出許多砲彈侵襲的驚險場景，一邊是明基等人分散躲藏避難，一邊則是永華與其他醫護人員相擁哭泣；他們

俩人同樣承受恐怖的襲擊遭遇，彼此內心相依的情感即在同時顯現出來。

另一場景，自從巧遇蘇秀志之後，臨別卻得到他親口說出姐姐來南洋找尋明基的下落，對身處在危險戰場的明基來說，無疑是件極大的打擊，一時之間，他該如何接受如此的事實，影像以短暫定格於明基感到驚訝的面容，其實，他的內心是喜憂參半，一方面擔心永華在慌亂的遇難，一方面帶著期待心情盼望與永華相見。

但相見美夢最終是落空的，第二十集《寒夜續曲》中，當明基與黃火順一行人往北行的呂宋島方向，巧遇逃難傷兵，帶來永華死亡的消息。影像聚焦在林明助一跛跛行走的動作上，明基倒臥在地，認出了拐杖上的玉石，這是自己與永華的信物，讓明基不得不相信愛人已死的事實，林告訴他：「她（阿華）一定會見到你的！」[121]，明基抓着林的手悲慟不已的落淚，一名趕路的護士，則是拉着明助繼續往北行走，兩人被分開的雙手即漸行漸遠，反映了戰爭的現實與殘酷，即便路過的醫生、護士也無法搭救虛弱殘喘的黃火順與劉明基兩人。

比較原著，李喬安排了更具情節起伏的內容，同時人物獨白的刻劃較劇情深入。當明基聽着同伴訴說永華縱火的傳說，無意間獲得永華攜帶的玉石信物，以佇立在相同空間的明基與永華，經過時間的輪轉，似乎也無法阻止戀人相遇宿命，我們可以藉由下面的獨白進入明基的內心思敘：「那麼傳說是真的阿華妳真在我剛剛聽他們說起妳的時候就信了那是心裏偷偷藏着懷疑的相信因為唯有這樣我才能承受然後一步步地更加相信同時也更努力反抗相信此心此情阿華妳能瞭解嗎……」，他念念不忘的定情之物卻突然出現，殷切詢問：「阿華是真正在我左右了月色真好風好涼祇是祇是這會是鷯婆嘴上採下來我給妳紀念的石頭嗎」[122]。此時，明基看到美麗月光底下戀人身影的虛景，心想：「阿華，婷婷玉立在月色美好的荒野上。阿華總是淚眼汪

[121] 同註26，鄭文堂執導，《寒夜續曲》，第20集。
[122] 同註90，李喬，《孤燈》，頁485。

汪的大眼睛依然那樣深邃⋯⋯」[123]，了然地相信這個傳說，虛實交替，情景交流，濃烈情愛使得戀人再度的相見、重逢。

《孤燈》文本將明基深陷於內心無比的傷痛氛圍，以斷斷續續文字描摹這段意識流歷程，持續搖搖晃晃地無意識行走着作結：

> 喔！阿華：明基我來了。妳不要哭，妳不要怕，我永遠護在妳身邊。什麼。好好。是。我們一起回去。會。我還會去找。不。不。這點我不能相信。謝謝妳，謝謝妳同意我這一點。哦。很快。真的。好。好。能夠回去真好。不要哭。阿華。我的阿華。我不會離開妳，不論是同生或同死或一生一死妳我一體永遠相依相護。是啊！在這層次上時間空間生死幽明又算得什麼。那麼走吧。我們一起去找建生。夜路不好走要小心，當然我也一樣⋯⋯[124]

李喬運用「內心獨白」的敘事，讓讀者跟著進入了主人公的意識長流，感受哀悽的內心思緒。生與死之間的差異，對他來說已不具意義，內心深處盼望與阿華同在，依靠彼此的相伴，一起返家。反觀，電視劇的情節處理就顯得相當匆促，影像雖有聚焦於明基傷心的特寫鏡頭，但先前倆人愛戀發展過程佈局相比，情愛結尾得過於草率，稍嫌美中不足。

[123] 同註90，李喬，《孤燈》，頁485。
[124] 同註90，李喬，《孤燈》，頁486。

肆、「寒夜」電視劇之地方認同形塑

> 地方（place）不僅僅是一個客體，它是某個主體的客體。它被
> 每一個個體視為一個意義、意向或感覺價值的中心；一個動人
> 的，有感情附著的焦點；一個令人感覺到充滿意義的地方。[1]

　　在探討電視劇之前，我們先就原作對於地方有何想法，再進一步對《寒夜》，《寒夜續曲》作全面性的分析。李喬認為人與地方的關係從出生的環境就建立了，地方造就個人成長記憶，當然也牽動著族群的存在認同，自殖民歷史以來，台灣被喻為亞細亞的孤兒，對此李喬反駁：「我從來不覺得我是孤兒。我有安身立命的大地，怎麼會是孤兒呢？」，並且指出「社會文化的背景造成了一個人的世界觀；我自始至終的覺得，你既然生長在一個地方，就該好好的愛這地方，有什麼孤兒可言呢？你愛這地方，這地方就是你的母親。」[2]。作者的地方感在書寫《寒夜》時已有初步的構思，往後深耕於文化相關的著作裏，如《文化心燈》、《文化、台灣文化、新國家》等，均以地方、文化、認同多方面為論述主題，企圖建構台灣的族群意識，由歷史背景來看：

> 台灣社會由各不同時段、不同地域、不同族群移居而成。原住
> 民是老大，在台島擁有數千年生活、歷史與文化累積；漢移民
> 則攜帶各不同而「問題重重」的傳統文化而來。各族相處與演
> 化過程；早期農業的外貿趨向；「墾戶」帶來的經濟不平根源；

[1]　艾蘭・普瑞德（Allan Pred）著，許坤榮譯，〈結構歷程和地方──地方感和感覺結構的形成過程〉，收錄於夏鑄九、王志弘主編《空間文化形式與社會理論讀本》（台北：明文書局，1999），頁 86。

[2]　廖偉竣，〈走出「寒夜」的作家──李喬訪問記〉，收錄於許素蘭主編，《認識李喬》（苗栗：苗栗縣立文化中心，1993），頁 15。

分類械鬥；四百年不同時段、不同外來政權的掠奪、極權統治；
農業社會而工業社會進階的速度與過程；資本主義化的時間與
形式：凡此都與其他「亞洲地區」不同，尤其大異於中國。就
當前形勢而言，台灣人面臨民族的、文化的、國家的認同
（identity）必須同時解決的局面。我們思考台灣新文化，這個
歷史累積與發展的趨向、形式絕對是要深刻考慮的。[3]

我們再回到認同主題來探討，李喬完成《寒夜三部曲》之後，繼
續創作一篇〈泰姆山記〉，自述其為《寒夜》小說的延續，〈泰〉主要
彰顯土地之深廣包容性，並且強化人對地方的認同感。李氏以二二八
事件為敘事背景，余石基是呂赫若的化身，他名列國民黨通緝對象，
小說中穿插了逃亡與追捕的緊湊情節，李喬特別安排余石基與國民黨
追捕者同時遭到蛇吻，在不斷掙扎瀕臨死亡之際，情報人心有不甘地
射擊了余石基一槍，余依舊把相思樹灑在兩人身邊，此舉動象徵愛的
大和解，也代表生命的另種形式的延續，只要認同腳踏的土地，即可
獲得永生的存在，與自然、大地生生不息之同在[4]。然而，李氏真正
要揭示意義乃在於：「土地沒有成見，人不能侮蔑土地，而大地是連
接在一起的。」[5]。

歸屬對一個人的身分認同來說是相當重要。這個認同的部分是李
喬書寫《寒夜三部曲》之後不斷思考的問題，短篇小說〈泰姆山記〉

[3] 李喬，《文化心燈》〈台北：望春風文化，2000〉，頁9。
[4] 李喬在接受訪問時曾述到：「〈泰姆山記〉主要是講人與大地的和解，有呂赫
若的影子，也有其他一些歷史人物或事件的影子，但都不是重點。大地不分
你好人壞人，所以你對大地最後的和解是存在於你個人：這篇小說中，我把
很多《寒夜》的思想都灌進來了。為什麼叫『泰姆山』，可能還要懂得一些泰
雅族的神話，他們認為太陽是大家的父親，山是母親；我自創的神話是泰姆
山會移動，把它神聖化。另外，在台灣人找尋救贖的過程中，原住民是擔任
一種角色，因為他們比我們後來的人更接近台灣的大地。」黃怡，〈個人反抗
與歷史記憶〉，收錄於王幼華、莫渝主編，《李喬短篇小說全集‧資料彙編》（苗
栗：苗栗縣立文化中心，1990.01），頁83。
[5] 李喬，《重逢——夢裡的人》（台北：印刻，2005），頁209。

則是對認同、土地主題的延續，李喬認為從歷史角度來說「台人久缺信心，喪失自尊，代有『三腳仔』，難以凝聚為一體。同一因素，使台人的生命衝力也重重折損，這是歷史事實。」主要在於缺乏國族認同：「然則以『台灣』為共同符號──也就是國家象徵，建立新的『認同』（identity），域內各族在共同理想下，平等尊重基礎上合作奮鬥，追求國族自由解放的大事業上成功。」[6]，台灣人認同意識之薄弱，正如小說中阿漢不斷示意明鼎說台人最多漢奸，這無疑是作者藉小說人物表達其思想的例證。書寫過程中，多數長篇、短篇小說主題都圍繞在台灣的認同意識作探索。

由台灣人種的國族意義來分析，為何會有一個族群的認同意識是如此地不堪一擊，在這前提下，李喬認為「台灣人自古不曾有自己的國家。」，並且在歷史的過往中「台灣人追求共同前程理想的奮鬥，從未成功過。」[7]；這部分涉及到台灣過往的歷史記憶當中，長期屈從殖民的帝國政策，致使台灣人較缺乏認同的意識。其實，從李喬創作的思想來看，他欲反映出一種對生長地方──「台灣」的情感認同，族群劃分不再成為界定台灣人身分的依據，只要認同這塊土地，即可得到安適的存在歸屬。或許理論是過於嚴肅、抽象，所以李氏藉著說故事的形式，使讀者能輕易地認識土地，認識地方，認識台灣，並瞭解生活環境的體認，再附加其歷史性，達到認同「地方」的意識。

如同地方哲學家凱西（Edward Casey）認為：「生活就是在地方上過，認識就是首先認識我們所在的地方。」，認識地方成為最基本的認同首要條件；而阿格紐（John Agnew）從另一個角度來解讀「地方感」的意義，亦即人類擁有對某些特定地方有一種主觀和情感的依附，像是「小說與電影（至少那些成功的作品）時常喚起地方感──我們讀者／觀眾知道『置身那兒』是怎樣的一種感覺。我們經常對我

[6] 李喬，《文化、台灣文化、新國家》（台北：春暉，2001），頁 352-353。
[7] 同註6，李喬，《文化、台灣文化、新國家》。

們的住處，或我們小時候住過的地方有種地方感。」[8]。其實，李喬從家鄉記憶重構，那裡是就是他從小熟悉、親切的地方所在，以蕃仔林作一個空間開展，他希望透過台灣地域上某一個角落，喚醒那些早已失去對台灣土地認同的人，找回屬於自身的地方感。

綜觀上述的原作的思想脈絡，電視劇該如何透過小說意義重新將富含思想的文字具體化呢？過去研究學者著重於對李喬個人經驗與文本書寫的理論作相互探究比較，改編為影劇後，原本受研究忽略的小說部分，卻可在影視劇作中產生共鳴，突顯其重要性。另一方面，電視劇帶領觀眾進入苗栗大湖村落，感受《寒夜三部曲》的山林實景，文字書寫之「地方」在閱聽者的視域面前開展，不僅代表作者個人對地方的情感與認同，也將客家族群的拓墾家園經歷，用以電視劇方式傳世。

本文分為三大主題來論述：個人身分與家族認同、族群與地方認同、異族殖民與國家認同。首先，在「個人身分認同」方面，分別從劉阿漢、黃阿陵、彭人華三人，對家族所建構的身分產生懷疑、不認可，進而選擇出走，追尋自我的認同，最後再回歸於家族。次者，「族群與地方認同」上，將由個人的土地意識出發，探討彭阿強、劉阿漢及劉明鼎等人物，如何展現他們內心對生存土地的認同；再藉群體的抗爭運動，分別向地主、殖民者提出蕃仔林人的訴求，而電視劇如何運用視覺影像的聚焦，將雙方的二元對立的衝突之下，特別突顯弱勢蕃仔林人的悲情處境。最後，「異族殖民與國家認同」一節，乃透過屈服於日本殖民的台灣人當中，他們的身分認同是如何地界定，以及反抗政府的台灣人們又採取什麼方式來對抗深受殖民統治的貧苦生活。

8　Creswell 引述凱西、阿格紐論點來解釋地方感的形成，源自 Tim Creswell 著，王志弘、徐苔玲合譯，《地方，記憶、想像與認同》（台北：群學，2006.02），頁 15。

一、個人身分與家族認同

地方感知的結構中，即在無形間形塑了我們對地方的感情，也成為個人身分的象徵認同，在《寒夜》小說中人物在家族地域不被認可時，不約而同採取離家出走的方式，追求自我價值之定位，當他們再回歸到家族時，則分別都重新尋找到個人與家族間的立足點。

（一）劉阿漢的身分追尋

《寒夜》主要角色當中，劉阿漢無疑是展現了從個人自身的認同歷程中，如何轉變至入贅至彭家的家族認同，劇作依照原著創作的內容下形塑劉阿漢早年的際遇。由於童年遭逢母親拋棄的陰影，使得阿漢內心深處充滿怨懟，自認無依無親的他，適任於隘勇隊一職，雖工作性質相當危險，但在自給自足，也安於這種生活方式。在好友黃阿陵關係之下來到了彭家幫忙移墾遷居，同時，結識到未來的妻子——燈妹。原本應該是嫁給人秀的燈妹，於故事的曲折發展中成為阿漢之妻，在家族男丁不足情況，阿漢願意成為彭家的招贅婿。此時，他的過去身分中，自認已無任何親人的從屬，現在又須面臨親族長輩的寫字證婚，這種難題的出現使他重回故鄉銅鑼，意外地揭開阿漢與親生母親之間的愛恨情仇，與後來婚後女兒阿銀不幸夭折，更加讓他在不同的群體間追尋自我認同。

進入本章主題之前，先引述一段廖炳惠在《關鍵詞200》解釋認同（identity）一詞的定義，他援引里柯的理論，說明認同基本上有兩種類型，分別是「固定認同」（idemidentity）與「敘述認同」（ipseidentity），前者指的是「自我在某一個既定的傳統與地理環境下，被賦予認定之身分（given），進而藉由鏡映式的心理投射附予自我定位」，主要是「固定不變的身分和屬性」；後者則在於「必須透過主體的敘述以再現自我，並在不斷流動的建構與斡旋（mediation）過

程中方能形成」[9]。「固定認同」又與區域的地方感作為連結，劉阿漢對於自身認同即是透過環境的地方所形成。

劉阿漢個人身分認同可分為兩階段，第一，母親與自身的家族認同。在阿漢的記憶中母親的地位是從缺地，此源於生母拋家棄子的行為不被家族所認同。由於父親早世，母親匆匆改嫁，被當時的傳統時代冠上不負責任之名，他對生母的觀感於成長過程中深受家人影響，以至於「他總是用『生自己的那個人』來代替『母親』兩個字」[10]，祖母死前一再囑咐：「那個女人在你沒滿四歲就拋下你改嫁了！那個女人不是你阿媽千萬不要認她……」[11]，所以，對於母親的仇視與恨意一直埋藏在心。李喬在描摹阿漢的心理獨白寫到「我就是苦命的孤丁」及「『我是沒爸沒娘的孤丁！』他每天總要在心底十百次這樣向自己喊叫。」[12]。內心表現出對家族與自身身分之空缺的親屬關係，有意形塑一個孤兒身世的背景，如此一來，當他知道燈妹也與自己同是孤兒身分時，兩人之間的處境加速了夫妻情愛發展，彼此相依相惜才獲得突顯。

電視劇的影像構圖上，除了忠實於原著的故事性結構外，在人物對話方面有稍作修改更符合影像張力的效果，如阿漢曾對著阿陵說：「我是孤丁一個，沒有地方可以去，更沒有家人等著我回去」[13]，故鄉是毫無留戀的地方，也伴隨著對母親仇恨之地。因此，阿漢對故鄉這個地方認同的記憶與情感，可說是相當薄弱[14]，如同電視劇裏畫外音所說：「銅鑼，一個在午夜夢迴才會回去的地方」[15]。

[9] 廖炳惠編著，《關鍵詞200——文學與批評研究的通用辭彙編》（台北：麥田，2003），頁135。

[10] 李喬，《寒夜》（台北：遠景，1981），頁45。

[11] 同註10，李喬，《寒夜》，頁195。

[12] 同註10，李喬，《寒夜》，頁45。

[13] 李英執導，《寒夜》（台北：公共電視文化事業基金會，2002），第3集。

[14] 文本有特別提到，阿漢每年的掃墓祭祖，都是來匆匆地趕快離開家鄉，如「這幾年來，除了每年正月十六去給阿爸和祖母掃墓掛紙之外，縱使是順道，他也堅決不踏進銅鑼地界之內。」同註10，李喬，《寒夜》，頁190。

[15] 同註13，李英執導，《寒夜》，第6集。

　　當他應黃阿陵的要求來到蕃仔林定居，入贅前夕的返鄉之途，浮現了昔日的故鄉記憶。「入贅」在過去是相當羞恥，在求助無門的情況下，心裡萌生退縮的念頭，李喬描述到「他暗暗作一個決定：如果再找不出肯出面的人，他就透夜離開；到南莊，或大科崁，北埔，當臨勇去。此生此世永遠不到大湖一帶……」[16]。母親這個角色在過去是無法認同的，而今，「母親」這個身分希望從招贅題字的親族代表獲得母子親情之間的認同，卻招致阿漢的否定[17]。其實，在阿漢面對母親下跪與希求原諒時，已經不恨生母了，心裡卻又浮現老祖母的遺言，命他不可認自己的生母，此時，陷入了兩難的局面。影片中將這段情節拍得十分動人，鏡頭聚焦在阿漢眼看母親求情原諒的舉動，而他內心交迫之情感，透過臉部表現出痛苦掙扎的模樣，帶給閱聽者無限的想像空間。

　　之後，台灣因馬關條約而割讓，日本成為名正言順的宗主國。當時由於許多台灣人不服，唐景崧等人組成台灣民主國的抗日勢力興起，一段紛亂時局也在《寒夜》小說中略有提及。此時的阿漢因不受彭家認同出走（這部分在後文第二點「贅婿與彭家的家族認同」說明）結識了好友邱梅，一起四處漂流。遇見受難的阿桂嫂，卻意外得知自己的生母遭受日軍襲擊中因火災而嗆傷生亡，隨即不顧一切地奔回老家銅鑼尋親，不料還是見不到母親最後一面，心中懊悔不已當初拒絕母親提字請求。小說情節進入了人物的意識流狀態，彷彿讓阿漢看見母親身影，不斷地哀求著：「阿漢早就不恨妳了」[18]，運用一連串無斷句的文字，表現愧對當初拒絕母親的下跪請求，無法來得及訴說的話語，一字字透露出哀求母親的原諒，接著他的意識如同長流般不斷擺盪：「……我是說阿媽妳是不得已的是不是妳實在是不得已才改嫁所

[16] 同註10，李喬，《寒夜》，頁192。
[17] 原著在阿漢心理描繪出「如果她——那個女人，不拋下自己的兒子、失去阿爸的孤兒，去改嫁的話，那——那是不該去想的，怎麼又想了呢？呸！真沒出息，又想起她！」同註10，李喬，《寒夜》，頁192。
[18] 同註10，李喬，《寒夜》，頁356。

以我阿漢不記恨一點都不記恨真的不記恨阿媽妳只要有時到這邊來住就好了老了住在這裡讓妳的兒孫服侍就好——可是現在阿媽妳去了妳竟不明不白就去了⋯⋯」[19]，「『阿媽，我，阿漢我要叫妳一聲阿媽！』他當時總算叫一聲阿媽。」[20]，最後脫口而出叫喊著母親，同時也表示劉阿漢原諒了母親過往的行徑，一時之間，仇恨化為情愛。對於母親身分的認同，是獲得了阿漢肯定的回應，這部分的書寫情節相當令人動容。

在電視劇方面，導演直接安排了阿漢與生母阿猛嫂相見。當阿漢應邱梅要求再次回到銅鑼，一路走過遭受日軍襲擊的家鄉，現今已是斷壁殘垣景像，令他不勝唏噓地感慨着今非昔比的無奈：「一切切移動，故鄉的影像也成了泡影，永追不回。」[21]，故鄉的記憶印象與現今殘破之轉變，諭示了一場悲劇的開端，眼前的阿漢正急迫地想知道母親所住的家屋情況，劇情持續進行着。

阿猛嫂打開家門，見到親生兒子阿漢的到來，內心的情緒激盪不已與外界的爭戰烽火隆隆，兩者相互輝映，旁白適時出現，道盡了為人母的喜悅。

> 猶記得阿漢前次回來銅鑼，見到阿猛嫂，他的生身母親，心裡是燃燒着滔滔怨火，勢不可檔。而今阿漢又意外出現了，雖然那一聲阿媽始終叫不出口，但阿猛嫂已然從阿漢的到來明白了。阿漢終於原諒他了！也許兩人還有機會再續母子前緣吧。[22]

一面遙想未來的無限美好，一面步出煙硝的亂世場景。透過停格了數秒的對望眼神，母親一句「阿漢，我就知道你一定會回來看我的！」消除了積怨許久的恨，步步走近並聲聲呼喚着阿漢，阿猛嫂眼泛淚光，正雙手迎向他時，突然砲彈打在兩人中間；頓時，阿漢被邱

[19] 同註10，李喬，《寒夜》，頁356。
[20] 同註10，李喬，《寒夜》，頁357。
[21] 同註13，李英執導，《寒夜》，第15集。
[22] 同註13，李英執導，《寒夜》，第15集。

梅推倒一旁，情緒失控地呼喊「阿媽……阿媽……」繚繞四周[23]。人生最痛苦的感受莫過於明明在眼前的事物卻不可得，影像把正要相認的母子兩人分開，祇因一顆流彈來襲，阿漢叫喚母親，營造相當哀傷的氛圍，雖沒有如原著內心獨白深刻之技巧刻劃，卻已表達了阿漢傷痛欲絕之慘況。

歸鄉之旅，讓阿漢面對母親與家族之間認同問題，終於找到了解決出路，邱梅一句「你阿母這一走，應該可以安心了。」了卻長久懸掛於心的願望，但內心依舊自責，墓旁泣淚「她一定是在等我，都是我害死了她。」[24]。接着，為了替母報仇，毅然決然加入義勇軍抗日的決心。然而，一直以來自己身分的迷失，孤兒身世的悲情，透過生死之際的母子相認，使阿漢往後對自我價值定位不再疑惑。不過，故鄉這塊傷心地，餘生也沒有再返回，對於母親的思念情感，從此壓抑不願提起，但阿漢內心卻常常將母親與燈妹的塑像相互比擬。

第二，贅婿與彭家的家族認同。由於本身不闇農事的關係，常常無力於耕作田地的事物，與過去隘勇生活相比，莊稼的農事是相當艱難與困苦，不善於耕種的阿漢，自然在彭家是不被重視，甚至備受彭家人冷眼相待。劇中拍攝了阿漢與彭家人吃飯的場景，視覺鏡頭聚焦在飯桌上的阿漢吃飯的模樣，他努力夾著飯菜，而其他人則投以好奇的眼光看著他，彭家兩老長輩也尚未動筷，這時人華的揶揄話語：「今天事情做得不多，飯到吃得挺多的啊！」[25]，對著勞動力低落的阿漢作嘲諷，小說文本裡也清楚將阿漢身為彭家的贅婿之心情表露無遺：「阿漢非常明白，蕃仔林的人要他的是什麼，彭家人想從他那裏索回的又是什麼。這幾天下來，他已深切體會到『端人家飯碗』的滋味；在目前，他幾乎是一無是處的『軟腳蟹』，半廢人啊。」[26]。除了深受別人的揶揄諷刺，阿漢對於自己無用的處境亦相當明瞭，在他連日持

[23] 同註 13，李英執導，《寒夜》，第 15 集。
[24] 同註 13，李英執導，《寒夜》，第 15 集。
[25] 同註 13，李英執導，《寒夜》，第 6 集。
[26] 同註 10，李喬，《寒夜》，頁 217。

鋤頭割草，手掌破皮受傷，還招致家族人的冷眼旁觀，氣憤之餘猛砍荒地雜草叢。

　　小說將阿漢內心抑鬱描摹是相當微妙、深刻：「雙手這一點點破皮流血又算得什麼？當時是為什麼，又抱那種決心跳入這冰窖火宅的？還要吃下這碗飯，那就不要嫌燒怕冷……劉阿漢你早失去爹娘你天生命苦；你是什麼東西？你是贅婿哪！招贅來賭命鬥生蕃的，你還怕痛怕養？可笑可笑！」[27]，他心理不斷重複在自己現為贅婿的身分與地位之卑賤，處於痛苦萬分的情緒當中。電視劇裡將原著情節作了淋漓盡致的表現，阿漢連日來積怨心情對目前境遇不滿，也不由得爆發。從大聲地向著彭家人吼叫，接著場景放置在阿漢砍草的畫面，以慢動作的鏡頭處理他心理起伏之跌宕，影像展現了人物情緒的張力效果。所以，可想而知阿漢一方面對於農事的不擅長，另一方面對於新生活的不適應，以致於讓他在蕃仔林的生活多屬負面記憶，認同歸屬較為不強烈，唯一可依靠就是與他同命相連的妻子。

　　而自己的妻子是彭家的養女（花囤女），原本地位就已經是相當地卑微，當然也沒有能力說什麼，所以忍氣吞聲便是阿漢在蕃仔林的生活方式。第一個女兒的來臨原是阿漢生命中喜悅之開端，但由於嬰孩體弱多病，阿漢堅持不放棄女兒的生命，不顧阿強伯反對，執意宣稱：「殘廢，也是一個人，也是一條命，無論如何我要養活她。」[28]，在無力求醫之下而夭折，心痛之餘發現燈妹竟無視於女兒的死亡，卻依然照常工作，心裡默默地想：「狠心的燈妹卻經常不見……燈妹好狠心。燈妹不疼愛小阿銀。燈妹又在過日子了。」[29]，這一連串打擊迫使他獨自出走，尋求自我的身分價值。

　　相較於過去生活在隘勇寮裡的經驗中，隘勇的兄弟們情同手足，在他尚未定居蕃仔林之前，透露出：「隘勇寮是我唯一可以依靠的地

27 同註10，李喬，《寒夜》，頁219。
28 同註10，李喬，《寒夜》，頁306。
29 同註10，李喬，《寒夜》，頁326。

方，起碼那裏有我的朋友，有關心我的人。」[30]，間接也得到心靈慰藉，這個歸屬地亦也是他選擇逃避現實困境的安適地。瑞爾夫（Relph）認為「一個真實的地方感，多半是不自覺的，一序列被深深感動的意義，建立在對象、背景環境、事件，以及日常實踐與被視為理所當然的生活的基本特殊性的性質之上，它不再被視為是什麼，而是應該是什麼。」[31]所以，南湖庄的隘勇生活成為劉阿漢認同的地方感所在，即使是原住民的出草時機，他們依舊處在「豪情萬丈熱烈歡暢，好似處在無憂無愁的太平歲月中，家人的企盼神色，那是夢裏的事，出草砍腦袋，那是將來的事……把握當下的每一刻歡愉再說吧！」[32]，劇作旁白將原著文字忠實地說出，頗有李喬身影的存在。影像也如實刻畫了隘勇齊聚一堂飲酒作樂的片段。如《寒夜》小說裡描述到身為隘勇的生活辛苦情境：

> 毛毛雨，還是像幾天以來一樣，不徐不快，不大不小的；刺骨
> 的冷風，却似乎夜越深吹得越急了。那冰涼的風團，由腳尖腳
> 跟，由隘勇外套的小領口颼颼灌進來時，使人忍不住要却步，
> 想轉身逃到哪裡去。當然，誰都不敢轉身，更不會逃。崎嶇陡
> 坡也好，低窪泥淖也好，火傘高張也罷，雪水霜粉也罷，當上
> 了隘勇，就得承受它。其實腦袋瓜子都已賭上去，誰又在乎這
> 些，這是生活，這是男人謀生最直截了當的手段。[33]

隘勇的生活步調與類型是劉阿漢認為理所當然的模式，與他定居在蕃仔林是天壤之別，當初來到此地原是任擔當隘首一職，主要負責保衛居民的安全，但礙於蕃仔林人的墾照申請之遙遙無期，暫時性的莊稼農事對阿漢來說又相當吃重，耕作勞力的缺乏，所以無法獲得家族的肯定。因此，劉阿漢的出走原因可歸於三點，一者現實生活的不

[30] 同註13，李英執導，《寒夜》，第3集。
[31] 同註1，艾蘭·普瑞德，〈結構歷程和地方——地方感和感覺結構的形成過程〉，頁87。
[32] 同註13，李英執導，《寒夜》，第2集。
[33] 同註10，李喬，《寒夜》，頁122。

滿，二者贅婿地位的低落，三者女兒體弱的夭折。所以回到隘勇寮，結識了邱梅，過著一段漂流者的生活。

藉由阿漢流浪的這段時間，他到過隘勇寮，尋找昔日的歸屬，與邱梅回到家鄉銅鑼，爾後參加台灣民主國的軍隊，再與北都等人一同在馬拉邦山殺日軍，最後於原住民村落避難一段時期。他停留在每個空間的「暫停」[34]，都是在任何停駐的空間尋找情感寄託與自我身分的定位，人的價值取決於在不同的群體間得到認同，這些歷程中，我們可以發現阿漢安適於隘勇的生活方式，不管是在義勇軍行列，或是與先住民一同抗敵（日本軍），善於持槍拿刀保衛家園的工作，才能夠突顯阿漢的能力與長才。相對之前贅婿生活，不闇農事的他，個人身分與價值不受彭家人所認同，心情是異常低落。在外流浪的日子中，他心底依舊牽掛著妻子，因而有了返家的旅程，這一動機也讓阿漢從此落腳於蕃仔林了。

經過出走之後的回歸，劉阿漢的思想與行為比以前成熟許多，較於過去軟弱性格，現在也變得剛毅堅強，在第二部《荒村》故事主軸中，阿漢面對日本殖民苛刻政策，敢於奮力作反對與抗爭，也是有直接關係。如同李喬在《寒夜》中描述阿漢的性格變化：「從前是畏縮又害羞的人，現在是抬頭挺腰，眼睛骨碌骨碌打轉，而且一開口就劈哩拍啦一大堆；不變的是，嘻笑過後，吹噓之餘，那經常匆匆浮上，又匆匆消失的落寞孤寂神色……」[35]，可以發現原作刻意安排的出走情節，乃具有特殊意義地。

[34] 段義孚（Yi-Fu Tuan）連結了空間與移動，地方與暫停（沿途的停靠站）的概念，他認為「隨著我們越來越認識空間，並賦予它價值，一開始渾沌不分的空間就變成了地方……『空間』與『地方』的觀念在定義時需要彼此。我們可以由地方的安全和穩定得如空間的開放、自由和威脅，反之亦然。此外，如果我們將空間視為允許移動，那麼地方就是暫停，移動中的每個暫停，使得區位有可能轉變成地方。」同註8，Tim Creswell，《地方，記憶、想像與認同》，頁16-17。
[35] 同註10，李喬，《寒夜》，頁398。

電視劇有一幕，當邱梅把脈醫治虛弱的阿強伯，彭家一家人著急地圍病榻，阿漢則隨側在旁，不僅幫助邱梅準備針灸，還替阿強伯上山採草藥，過去曾嘲笑他的人華亦不由得刮目相看。等到邱梅離開後，影像景框置於阿強伯的房間，蘭妹正坐在床邊照料他，下面彭家兄弟的對話，則從窗戶間接傳到這兩位老人耳裡。

> 人傑：阿漢這次回來不一樣了，看剛才那麼認真，想必在外頭
> 這段日子跟邱梅兄學了不少。
>
> 人華：大哥這句話說的對，以前我老嘲笑他、瞧不起他，是個
> 軟腳蟹嘛！這兩天我看到他一手各提一個大水桶，裡面
> 裝滿了水，就這樣從溪邊提回家耶！
>
> 人傑：人總是會改變的啊！[36]

透過一句「人總是會改變的啊！」代表過去曾飽受歧視的阿漢，在彭家兄弟眼裡則完全地對他改觀，影像刻意聚焦在阿強伯與阿強婆聽見這番話，以雙眼對望間接表示贊成他們的觀點。阿漢成長主要原因，還是來自於結交了邱梅這個益友，除了讓他熟知藥草、針灸等醫藥常識，還傳授許多新知道理；另外，燈妹又生了一個男孩，從前痛失愛女的傷口得以平復，使他在蕃仔林有了歸屬。

（二）黃阿陵的身分追尋

《寒夜》裡另外兩個角色黃阿陵與彭人華，他們對於個人與家族的關係，同樣以出走方式，來尋求自我身分的定位，之後再回歸於家族的認同。從電視劇一開始黃阿陵與劉阿漢結伴歸別蕃仔林彭家新居的路途，阿陵若有似無的鬱悶心情，一直讓觀眾好奇，在隘勇寮裏家人多次捎信央他返家，也曾令他抑鬱不悅，甚至與傳信的隘勇發生口角。黃阿陵對於隘勇寮的地方感認同與阿漢相當，當他面臨傳統倫理之認同難題：婚娶兄長的妻子，在無法認同的倫常之下，決定選擇逃

[36] 同註13，李英執導，《寒夜》，第18集。

141

離出走。以當時代習俗來說，黃家或彭家提出的理由，其實是為了照顧二哥身亡留下的孤兒寡婦，而他的二嫂順妹也就是彭家的大女兒。終於，他向阿漢說明了內心的感慨，也解開賣弄多時的謎題，影片中阿陵不斷地來回走動，展現此時心情的低沉與煩躁。

> 我家裏面有個生病的阿爸，還有一個雙腿殘廢的弟弟，我大哥得了瘧疾死了，丟下三個孩子和我大嫂，我阿母和我二哥去河邊墾地卻被一場莫名的洪水帶走了，二哥丟下一個孩子和一個在他忌日那天生下的遺腹子，我阿爸一直稍口信來，就是要我回去和我二嫂成親，挑起這個家，我一直不敢去面對他們，我希望我能逃得遠遠的……[37]

　　小說文本對阿陵的家族的遭遇，倒沒有多作著墨，僅輕描淡寫地交代，影劇則著重於阿陵家族背景的描述，透過引文不難發現阿陵的家族境遇是相當淒慘，孤苦無依的黃家正等著他回去，這就突顯出阿陵為何離家逃避之原因。
　　在隘勇寮的生活雖然讓他忘記暫時煩惱，但歷經與原住民交戰受傷後，重新省思生命的意義，欣然回歸並且接受家族的婚配決定。影像中捕捉到阿陵耳朵受傷的鏡頭，沒有特別明顯的刻畫，所呈現僅是負傷的阿陵倒臥在地，接著阿漢發現他的哀嚎聲，趕忙去搭救。相較於《寒夜》小說，李喬敘事這段情景，就非常生動，猶如親臨其中。當阿陵意識到受傷時，敘事歷程圍繞在阿漢身上，帶領讀者觀看：「阿漢伸手摸去。阿陵的半個左臉濕濕黏黏的，那一定是淋淋鮮血；手掌也全是血——是耳邊流出來的吧？」接著「阿漢的臉，幾乎貼到阿陵側臉了，濃濃血腥味中，模糊地看出，阿陵的左耳葉，連帶一片頰肉被削掉了。」[38]。相當血腥的畫面浮現在眼前，阿陵感受到這次原住民出草過程的負傷，使他更加珍惜生命，而願意回歸家族，如此的心情轉變亦讓他體認隘勇工作的危險。

[37] 同註13，李英執導，《寒夜》，第3集。
[38] 同註10，李喬，《寒夜》，頁68。

之後，阿漢應黃阿陵邀約來蕃仔林作客，此時看到阿陵一家和樂融融由不得令他羨慕，人的成長顯然需要歷經禍福，才會有所轉變；這是李喬在《寒夜三部曲》通篇裡，刻意強調的主題之一。

（三）彭人華的身分追尋

彭人華的兩次出走分別來自於無法面對不是親生的子嗣、以及與父母的意見相歧。芹妹，人華的妻子，在小說裏為自私貪心的形象，入門前就已懷孕，當然在阿強伯與阿強婆眼裏芹妹的地位比其他媳婦還低。有一次，順妹的孩子不小心跌撞到芹妹的即將生產的肚子，婆婆蘭妹斥責、加罪於二媳婦，反而擔心兩個小孫子是否受傷與驚嚇，芹妹大聲怒斥：「他們是你的孫子，我肚子裏的就不是！」[39]，可見，她與公婆意見不合而和人華相互爭吵是常有之事。人華性格懦弱遇到無法面對問題，經常是選擇逃避不歸，所以，當他在父親面前得不到贊同，妻子面前得不到支持，才毅然離家出走。

首先，在他得知妻子生下第一胎兒子時，心理充斥複雜的情感，如何面對非自己親生的孩子，往後還必須得聽他喚聲「阿爸」，這是何等難以承受。所以妻子產下德生之後，他因害怕不敢面對，選擇遁逃不歸，獨自一人處在雜草叢不斷的思考這問題，連人傑兄長也出面力勸他回家。最後，電視劇拍攝到人華夜晚悄悄回家，透過窗戶人華看見妻兒兩人，影像視角停留在芹妹與嬰兒的睡臉，月光撒在母子身上，格外溫柔與安詳。因此，他不再懼怕，終於接受了事實。

次者，人華與芹妹認為遷居蕃仔林，是相當危險與不智。除了必須面對先住民的出草襲擊、天災颱風的無情摧殘與阿添舍進逼的納租條例，重重的困難使得夫妻倆先後提出異議，建議父親阿強伯盡早放棄已開墾的山地。尤其在旱災來臨之際，村里有些女人相繼餓死的消息傳開，芹妹聽到不由得痛哭失聲，婆婆則在一旁強調說「只要有土地，就不怕餓死」，但也冷不防斥責媳婦「都這時候了，你還有力氣

[39] 同註13，李英執導，《寒夜》，第6集。

哭啊！真是的。」[40]。所以，人華才提議舉家南遷，再另闢新地開墾
的要求，但卻無法得到家族的認可。他們夫妻無法明白父親想要擁有
屬於自己家族的土地之熱切渴望，每次都引來一陣喧鬧，最後，阿強
伯忍無可忍地打了人華，促使他離家出走。婆婆則將兒子出走的過錯
怪罪於芹妹，出言謾罵道：「你還敢哭，是不是昨天晚上你跟人華說
了什麼？……我早就知道你一開始就不願來蕃仔林，所以才叫人華一
個人先走。」[41]，芹妹因無法承受沒有丈夫的依靠與阿強婆的責難，
也隨後出走。

　　人華不認同蕃仔林為適切居住的地方，正符合小說的鋪述情節，
他對此地的空間基本上是不認同，當然也毫無情感的依附所在，由於
歷經無情天災與無理地主的種種原因，讓他直言向父親要求搬遷，但
得不到阿強伯的首肯之下，自覺無法獲得家族的認同，才毅然地出
走。而芹妹與丈夫的想法相同，比如在遇到原住民出草時期，她一定
首先嚎啕大哭，不斷哭訴後悔來到蕃仔林。丈夫走了之後，她認為孩
子既不是彭家的，在公公與婆婆眼裡又不受寵，無依處境也讓她決定
離開此地，尋找丈夫。

　　離家之後的夫妻兩人在外面有如何的際遇，倒沒有在小說與電視
劇中交代。不過，當人華與芹妹再度返回彭家，劇作特寫夫婦雙雙跪
在地上請求母親蘭妹的原諒，代表出走的回歸，在往後故事的發展，
他們行為舉止改變了許多，原本相當自私懶惰的芹妹，變得勤勞於家
務的料理，而丈夫人華也是加倍努力幫父親勞動耕作，夫妻性情的轉
變有如一般的「蕃子林人」了[42]。

[40] 同註13，李英執導，《寒夜》，第10集。

[41] 同註13，李英執導，《寒夜》，第10集。

[42] 人華夫婦在一個午後回來了，小說文本內容強調兩人回歸後的改變：「夫婦倆
　　的態度變了很多；不再那樣怨天尤人，不滿而囂張；倆人早起晚睡，默默工
　　作，完全是『蕃仔林人』的作風。」同註10，李喬，《寒夜》，頁303。

二、族群記憶與地方認同

（一）個人與土地認同

　　《寒夜》電視劇的一開頭旁白預示了原著李喬對於土地的書寫思想，土地的根源牽連著人物角色之認同，對於「土地」追求的主題亦是《寒夜》、《寒夜續曲》電視劇裡兩個世代面臨執政者與地主之間對抗的例證[43]。

> 土地孕育了生命，人對土地是依戀的，但土地卻也使人陷入了痛苦的深淵。從荒蕪至興盛，有多少先人，歷經了墾殖生根的苦難，為後代子孫開創未來路程，但願每個人代代如此，愛護這片土地，永永遠遠相互相惜。[44]

　　在土地認同上，以彭阿強、劉阿漢、劉明鼎與劉明基的人物塑造最為突出，電視劇也從開墾拓荒為開端，彭家如何渡過的苦難歷程，土地如何成為人的痛苦來源，都在劇情裡一一被揭開。

　　瑞爾夫藉存在的角度分析空間與人的關聯性，他認為「這些人類反應，透露出地方對於人類『存有』（being）有更深刻的意義。……空間似乎為地方提供了脈絡，卻從特殊地方來引申其意義」[45]；一直以來，彭家由於沒有自己的土地，迫於現實做了三代的長工，藉著開

[43] 李喬認為「土地在那個年代是很大的問題，『土地』可以貫通三部小說。不過，不能只是寫實地寫物理的土地，那樣意義不大，土地觀念要一直擴充，成為和生命結合的東西，最後土地、生命和文學也完全結合。這種土地觀的思考，到現在一直未斷，而且還在升級中。聚焦在『土地』這一主題後，大困難就不再出現了。」小說所強調的主題，圍繞在土地的問題上，再從土地與人的關係為出發。盧翁美珍，〈李喬訪問稿——有關《寒夜三部曲》寫作〉，《神秘鱒魚的返鄉夢——李喬《寒夜三部曲》人物透析》（台北：萬卷樓，2006），頁281。

[44] 同註13，李英執導，《寒夜》，第1集。

[45] 同註8，Tim Creswell，《地方，記憶、想像與認同》，頁37。

墾新地的機會，試圖重建家族安身的家園。所以，地方的「存有」對彭家來說可說是意義重大。過去彭家人辛勤、努力之勞作，最終卻得不到自己的屬地；反之，如果有了土地所有權，即可不必依附在大地主底下出賣勞力。電視劇增加了《寒夜》小說裡沒有敘述的內容，卻將李喬抒發的土地之情予以具像化，導演拍攝了阿強伯來到蕃仔林的第一個清晨，跪在家園的泥地之場景，充滿感恩的跪拜著（如下圖），旁白訴說了：

> 阿強伯捧起一杯黃土，激動的將臉埋進土裡，深深的呼吸著泥土的氣味，這一切是那樣的真實，夢終於成真了。[46]

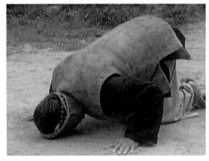

<div align="center">圖 4-1　彭阿強對土地的認同</div>

資料來源：李英執導，《寒夜》（台北：公共電視文化事業基金會，2002），第 1
集。公共電視提供。

　　他對土地的情感從畫面中也可明顯感受得到，就如海德格認為「真正的存在乃是扎根於地方的存在。」[47]，阿強捧起黃土的舉動即象徵可將彭家家族落地深根的存在了，不用再依靠大地主的臉色。我們可以感受到阿強伯對於能遷居到蕃仔林，並且有屬於自己的開墾地之感恩心境，現今擁有了真正的土地歸屬，也有彭家自己搭蓋的家

[46] 同註 13，李英執導《寒夜》，第 1 集。
[47] 同註 8，Tim Creswell，《地方，記憶、想像與認同》，頁 38。

屋，生活基本上是安定下來，所以，他告訴家人往後的拓墾家園勢必得成功的想法。

　　先前，在路過一棵墾荒失敗而死於吊頸樹的先人傳說，阿強伯毫不諱言地告訴家人：「你們兄弟聽着：我們彭家這去蕃仔林開山，一定要成功，絕對不能失敗；失敗不得，失敗就沒退路，失敗就……」[48]來警惕家人，他對於開墾新地的堅定意志，不容有任何的失敗，而把所有的希望寄託於蕃仔林的新居生活，意味將開創「新」的生存契機。不過，一向強勢的阿強伯，眼看着吊頸樹也由不得產生了一股寒意，上文「失敗就……」是他未說完話語，其實內心正思緒着：「他感到頸部硬麻麻地，他是想向『吊頸樹』瞥一眼，而又被意志力阻止了吧？或者是有一股神祕力量引誘他瞥一眼，而他及時警覺，硬逼自己中止下來……。」[49]，電視劇依照原著埋設的伏筆，加以聚焦在象徵「失敗」的死亡大樹，以 45 度的大仰角鏡頭拍攝，欲意增添吊頸樹的神祕色彩。易木對《寒夜》影劇的刻劃作了分析，他認為導演有意為後續的故事情節作諭示之動作[50]。

　　歷經開墾時的不順遂，如原住民的出草與天災颱風的侵襲，或在家人不斷提出放棄墾荒家園的念頭，阿強伯絲毫不放棄在充滿險境的地方作拓荒決心，甚至還不留情地打了兒子人華一巴掌。一個夜晚的時分，影像從大遠景停格於幾盞燈亮的彭家，幾句吵雜喧鬧的講話聲，打破原本寂靜的畫面，接着影像置於家屋的空地，圍繞在彭家人身上。

　　　人華：我想我們不如離開蕃仔林吧！
　　　阿強伯：你說什麼？離開蕃仔林。

48　同註 10，李喬，《寒夜》，頁 19。
49　同註 10，李喬，《寒夜》，頁 19。
50　易木從《寒夜》電視劇的改編說明：「吊頸樹對男主角阿強有特別的引力，因此導演李英，在吊橋和吊頸樹上用了多次鏡頭，同時在就兩地，埋下了伏筆，……吊頸樹終為阿強的宿命樹。」易木，〈看過「寒夜」〉，《六堆風雲》96 期（2002.08），頁 42-43。

> 人華：你們也說了，田地這一兩年種不出什麼東西來，總不能
> 　　　每天到處找食物吧！還有，那些野菜，我吃得快吐了。
> 　　　阿爸，我們到南部去，反正都要重新來過，到南部去也
> 　　　一樣啊！
>
> 阿強伯：不用說了！我是不可能答應的。
>
> 人華：阿爸，你要留在這裡，讓你辛苦墾好的地被業阿添佔去
> 　　　嗎？還是要像先生的妻子、陳阿發的阿媽那樣，沒有東
> 　　　西吃，活活的給餓死。[51]

　　人傑推人華，示意要他不要再說了，母親蘭妹也加入嚇阻行列，一方面拉着阿強伯不要動怒，一方面力勸人華放棄遷居的打算，衝突場面一蹴即發，就在阿強伯大聲令下展開。

> 阿強伯：不要說了。（大聲斥喝）
>
> 人華：為什麼不讓我說，我在這裡都已經快待不下去了，你們
> 　　　為什麼還要死守蕃仔林呢？這邊到底有什麼好的，你們
> 　　　看，連范家和謝家都到南部去了，連番仔都往山裡面跑
> 　　　了。我們就不能到別的地方試一試嗎？你們……你們為
> 　　　什麼那麼固執啊？
>
> 阿強伯：（打人華一巴掌）我們絕對不能離開蕃仔林。要走，
> 　　　你一個人自己走。[52]

　　阿強伯來到蕃仔林建立新屋，他認為如此大動作的遷居是別具意義。在天然風災侵襲下，雖然內心有着抑鬱、憂傷，但絕不輕言放棄、抑或離開，如果說「家」的意義像段義孚認為：「家是地方的典範，人們在此會有情感的依附和根植的感覺，比起任何地方，家更被視為意義中心及關照場域。」[53]，阿強伯打兒子的舉動，則是清楚地表明要在此地構築「家」的想願，一個可以依附情感、記憶、夢想的地方，

[51] 同註 13，李英執導，《寒夜》，第 9 集。

[52] 同註 13，李英執導，《寒夜》，第 9 集。

[53] 同註 8，Tim Creswell，《地方，記憶、想像與認同》，頁 42。

他再次對著家族成員強調「我們絕對不能離開蕃仔林。」。從家屋的基本觀念，跨大至土地的情感信念，電視劇都圍繞在李喬的土地思想之主題作展示。

正如同「地方也是一種觀看、認識和理解世界的方式。我們把世界視為含括各種地方的世界時，就會看見不同的事物。我們看見人與地方之間的情感依附和關連。我們看見意義和經驗的世界。」[54]；《寒夜》電視劇的影像也傳達了人對地方的認同，雖然是一塊陌生、未開發的荒土，但對蕃仔林人來說，卻代表著一個新的開始，家族生根落居的好地方，即使危難重重，族群間常是團結起來，共同抵抗欺壓的地主或是外來者。不過，往往在現實殘酷面浮現之時，也是考驗人的智慧與看待事物的方法。我們可以見到阿強伯是如何觀看蕃仔林的地方，然而，當蕃仔林遭受威脅，群居此地居民思考問題的方式，也展示了他們觀看。所謂「『地方』不單是指世間事物的特性，還是我們選擇思考地方的方式的面向——我們決定強調什麼，決意貶抑什麼。」[55]，我們藉由影像文本內一段彭阿強與先生的對白，或許就能發現蕃仔林人眼前的土地問題：

> 阿強：天欺人無可擋，人欺人就是嚥不下這口氣，姓葉的憑什麼想來收現成的，他要是真來了，我跟他拼。
>
> 先生：拼……我們拿什麼跟人家拼啊？人家財大勢大，還有官府撐腰，就憑這一點，人家申請的墾照准了，我們就是不能啊！
>
> 阿強：我啊！我總還有我這條老命吧！
>
> 先生：阿強哥，不要說你一條老命，就算全莊子的人出來以死相抗，又有什麼用呢？誰會在乎你小小蕃仔林幾十口人命啊！我們是大海中的小浪頭，一翻就沒有了，連這一點痕跡都找不到啊。我們能改變什麼呢？螢火之光，怎

[54] 同註8，Tim Creswell，《地方，記憶、想像與認同》，頁21。
[55] 同註8，Tim Creswell，《地方，記憶、想像與認同》，頁22。

能抵過日月之光。阿強哥，你跟我不一樣啊！你……就
算你豁得出去，可是人傑、人華呢？他們有妻小，你能
決定什麼嗎？還有阿陵、阿漢，他們是你的女婿，你也
要教他跟你一塊拼命嗎？

阿強：先生，你說的都對，我不能替他們決定，我可以決定我
自己。我絕對不會任他們宰割，他們讓我活不下去，我
也不讓他們有好日子過。[56]

　　透過阿強伯的理念，清楚反映自己為生活努力成果，不希望因政
府墾照發放的不公而被大地主奪去。相對的，葉阿添這角色，則是以
金錢、收益的觀點來觀看蕃仔林的土地，大地主身分讓他坐擁大宅院
的享受，影像片段拍攝至蕃仔林人到阿添舍的家屋求情的畫面，他們
站立於四合院的豪華磚瓦，貧富之間的差距儼然成為極大對比。阿強
伯他們要的是什麼？其實只是一個能安身立命的地方，一個不再受限
於佃稅的地方，所以，在阿強伯對話中，堅持反對的立場是可想而知，
並且想用生命來抵抗所有不平的事實。一旁的先生表示以小搏大之不
可行的客觀看法，希望阿強伯能理性面對現實困境。彭阿強不願為現
實低頭的決心回應着：「我絕對不會任他們宰割，他們讓我活不下去，
我也不讓他們有好日子過。」這玉石俱焚的想法，也讓他走向了悲劇
的逆境。

　　前文論述人物與土地之間的認同與歸屬情感，接著天災的來臨、
人禍的紛擾，他們又是如何為土地作捍衛，抵抗外來者？劇情敘述到
一場風災大水的侵襲，蕃仔林變成草木不生的荒地，原本期待秋收的
彭家，一切的辛苦瞬間化為烏有，李喬在小說中描述著「山園幾乎都
是面目全非；農作物沖失……山園的『泥肉』『泥皮』完全被山洪沖
刷盡淨，呈現眼前的是石礫參差的『地骨』！」[57]；影像則以礫石荒
蕪的山坡為背景（下頁圖 4-2），阿強伯蹲坐在旁，審視着不毛之地。
營造出天之蒼遼，而人卻顯得瞄小無助。

[56] 同註 13，李英執導，《寒夜》，第 9 集。

[57] 同註 10，李喬，《寒夜》，頁 266。

圖 4-2　彭阿強望著風災襲擊後的土地

資料來源：李英執導，《寒夜》（台北：公共電視文化事業基金會，2002），第 10
　　　　集。公共電視提供。

　　李喬在《寒夜三部曲》中，將阿強伯對於土地的認同，採取向地
主阿添舍正面對抗的衝突方式，了結多年來不斷的與蕃仔林人的租約
糾紛，有種以自我犧牲換取蕃仔林安居於此的希望。這是原作「反抗
哲學」[58]的思想實踐，「人生何其苦」是李氏早年閱讀宗教思想不斷探
究的問題，從這理論為基礎出發，如果說痛苦層次增加，促使人用其
具體行動對現實狀態加以反抗，而後獲得其存在尊嚴，是一種高尚的
行為表現。譬如彭阿強眼看著葉阿添以合法方式，獲得土地深表不
滿，卻苦無對策地想：「人生多無奈，生命多悽苦。但是，人人就只
有屈服嗎？不能出現另一類人嗎？常聽說的：『天理昭彰』。天理在那
裏？天理漆黑！是人自己去拼，不要屈服不要命去打拼，天理才會『昭
彰』的哪！」[59]。他也強調小說中的彭阿強與藍彩霞（《藍彩霞的春天》

[58] 李喬的〈反抗哲學〉說明「每一個人在社會有一定的位置，而社會是一個團
　　體。從彼此對應關係看，也就是彼此維持一個和諧平衡的力場關係（一種對
　　應反抗狀態）。這個平衡點是什麼？那就是人類生活歷史的結晶：道德倫理（廣
　　義的）。當『平衡點』失去作用或偏斜時，每個人的『反抗』行動是必然且必
　　須的。反抗，是為個人尊嚴所必須，也為團體存在所必要。」同註 6，李喬，
　　《文化、台灣文化、新國家》，頁 274。

[59] 同註 10，李喬，《寒夜》，頁 411。

小說的主角人物）角色，正是表現反抗理論的行動者。電視劇依據原作情節，將阿強伯與妻子對話的一幕，表現了一再被壓迫的蕃仔林人，應該適時出來抵抗阿添舍的惡勢力。

> 阿強：真不想這樣過一輩子，總想拼一拼，看看能留住些什麼，拼了半天，好累，什麼也沒留住。
>
> 蘭妹：那你也看開點，什麼也別爭，就照著老天爺給你的路，認命的走下去吧！人啊！各有命嘛！
>
> 阿強：也許吧！什麼都不該爭，不該跟天爭，不該跟人爭，爭到現在什麼也沒爭到。可是不爭我不甘心啊！就這麼糊裡糊塗過一輩子，到最後我會罵自己——你為什麼這麼輕易的屈服？你為什麼這麼輕易的退縮？[60]

從阿強伯口中，我們得知不願向命運低頭的他，依舊企圖想要保留住辛勤拓墾的屬地，以一句「我不甘心」道盡了這些日子以來，與大地主談判未果的身心俱疲之無力感。不過，可以透過前文比較，阿強伯當初來到蕃仔林時，是多麼珍惜可以擁有這片得來不易土地，但天不從人願，土地卻被葉阿添搶先登記所有權，致使蕃仔林的土地糾紛不斷地上演。妻子蘭妹持著保守觀念勸退阿強伯應該要認命。

劉純杏研究李喬長篇小說的思想，也提及土地對人的關聯意義，就以彭家來說，隨著時間的久居，根深落地的家屋產生了歸屬感，而擁有土地權間接富有了安適感。所以，一方面是生存的外在要素，一方面是認同的內在因素。

> 彭家移民的時間較久，與土地關係越密切，著根力越強，對土地認同日益強烈。在此居住的人民互相通婚的情形之下，形成一層又一層綿密的婚姻關係，歷時久了以後，這塊土地上人與人之間共生的結構完成，土地不但是人生存活命的憑據，更是人精神層面感情的皈依。[61]

60 同註13，李英執導，《寒夜》，第19集。
61 劉純杏，〈李喬長篇小說之研究〉（碩士論文，中山大學中國語文學系，2002），頁15。

　　人與土地的關聯性，或者說人對土地的地方感，是建築在情感的成分作依歸，如同「透過人類的感知和經驗，我們得以透過地方來認識世界，段義孚闡述『地方之愛』一詞，指涉了『人與地方的情感聯繫』。這種聯繫，這種依附感，乃是地方做為『關照場域』(field of care)觀點的基礎。」[62]。所以，「地方之愛」即是人對地方的經驗的累積，產生了情感方面之認同。李喬就是在這觀念下形塑人類與地方的關係，擴大至「天人合一」[63]的理念，電視劇也忠實演出人物內心潛在的「地方之愛」基礎。此時，人不單單祇是以「人」為中心的主體存在的形式，更是依附於大自然中，與之合一。

　　而李喬的《寒夜三部曲》即是從人物的土地情感的故事為開展，藉由自身對於地方認同理論，有意圖將創作主題隱現於文本書寫脈絡。除了一再反映台灣土地之美，並且不斷將生命與土地作連結，展現出人物思想如何轉變來達到擁有認同土地的觀念，正如「地方不單只是有待觀察、研究和書寫的事物，地方本身就是我們觀看、研究和書寫方式的一環。」[64]，李喬透過記憶的回溯，成為書寫故鄉來源。所以，地方對作者來說是極具意義。同時，我們也可藉「觀看」小說內容，認識與發現地方對人的存在之重要性，比如說作者敘寫燈妹與自然感受的內文當中，她對著美麗的山峰景色觸發的冥想意境，而人與自然生生不息的關聯即在此展現[65]，過去研究李氏的小說亦曾提出天人合一的相關論點來應證[66]。

[62] 同註 8，Tim Creswell，《地方，記憶、想像與認同》，頁 35。

[63] 黃琦君援引歐宗智的《走出歷史的悲情》一書認為：「李喬有意透過小說人物的體驗，描寫人與大地合一的感受。歐宗智也認為無論對於歷史、社會價值或角色塑造、人性挖掘上，都有其可觀之處。尤以『土地意識』與『天人合一』的主題，顯現其特異內涵。從中可發現李喬對於台灣這片土地的熱愛與哲學，透過對土地的書寫，將母親描寫的意義作結合、延伸，產生了更深刻的意義。」黃琦君，〈李喬文學作品中的客家文化研究〉（碩士論文，新竹師院台灣語言與語文教育研究所在職進修部，2003），頁 183。

[64] 同註 8，Tim Creswell，《地方，記憶、想像與認同》，頁 28。

[65] 如同小說描述：「很奇怪這些山巒林木怎麼會這樣熟悉，這樣親切呢？噢！說祇是熟悉、親切是不對的——幾十年來都與羣山林木為伍，自然熟悉親切——是

　　所以「自然」、「土地」的理念，基本上在小說中是相互結合的，土地與人。如果從地方理論的存有的觀點來說：「地方既代表一個對象，又代表了一種觀看方式。……也是觀看和認識世界的特殊方式」[67]，李喬創作的內容書寫，也間接將作者如何觀看地方的方式，用以文字訴諸讀者的一種動機。不過，這土地論僅是此大河小說的主題之一，還必須加上生命、母親三者才能成為完整的理論架構[68]。然而，電視劇在處理人物「認同」心理，主要偏向於土地如何帶來痛苦因素，以及蕃仔林人如何地面對天災人禍的考驗。由於大河小說裡「天人合一」的思想過於抽像，在兩部影像中或許能觀看到畫面特別聚焦在蕃仔林的山景，卻無法將原作用心經營的「自然」論加以結合。

　　次者，劉阿漢對於土地情感也是相當深刻，小說描述他尚未出走的時候即預設了伏筆。我們可以借劉阿漢心理對自然的特殊感情來說明，在離開南湖莊前夕，遠眺眼前山巒美景所引發的冥想：「突然覺得這些美麗的山巒，一瞬間都擁入自己的胸膛上來。胸膛裏安置著萬木千山；不，應該是自己本身，這一瞬化為千山萬木而存在著。」，並且不假思索地認為「我愛這些，這些山，這些草木，這些所有的……我愛這塊泥土，這廣無邊際的大地！」[69]。電視劇則重於他歷經漂流

一種完全互相認識的感覺，彼此一體的感覺。那不是幾十年相處就能形成的，而是永久永久，例如前生……嗯，前生就和山巒林木在一起，或者說自己就是林木山巒的一部分……」李喬，《荒村》〈台北：遠景，1981〉，頁99。
[66] 黃琦君認為「李喬運用了明鼎的心裡感受表達對自然之愛，但也在文字裡寫出明鼎對所愛的土地中心情的轉變，受到日本的強權欺壓，自大地給予農民的感受已變色，農民的生活雖來自土地，但土地也漸漸使農民痛苦，他希望能為這些農民作些什麼，因而大愛化為炙熱的火焰，不顧個人的安危以完成大愛。」同註63，黃琦君，〈李喬文學作品中的客家文化研究〉，頁181-182。
[67] 同註8，Tim Creswell 著，《地方，記憶、想像與認同》，頁28。
[68] 《寒夜》的〈序〉中，提到其書寫的動機：「這本書名為『寒夜三部曲』，實際上稱作『母親的故事』也無不可。不過，這裏所指的母親不祇是生我肉身的『女人』而已。筆者（李喬）認為，萬物是一體的。而大地，母親，生命（子嗣）三者正形成了存在界連環無間的象徵。往下看：母親是生命的源頭，而大地是母親的本然；往上看，母親是大地的化身，而生命是母親的再生。」同註10，李喬，《寒夜》，頁2。
[69] 同註10，李喬，《寒夜》，頁128。

的一段期間，對於人、事、物的感慨，藉以引發思想轉變，土地與人之存在觀才有更具體的認同。

阿漢回歸到蕃仔林後，對自然思想已轉變至更深一層的土地觀，影劇搬演了他與燈妹一幕洗腳的情節，從下文對話中，或許可探知阿漢心理的土地思想體認。影像設置在傍晚時分，阿漢正提着一捆木材回家，來到正專心洗腳的妻子面前，攝影機運用阿漢之眼擬視燈妹的動作。

> 燈妹：人家說人是泥土做的，我一直在揉著腳，就一直有髒泥流出來。我在想呀！會不會到最後，我全身變成泥水流光了。我這個人，或許就不見啦！
>
> 阿漢：對！我聽人家說過這，人本來就是泥土做的，人離不開土地，依賴土地，人一離開土地就沒有辦法活命，人總是為了土地在拼命。總有一天，人也會回到土地裡面去的。[70]

人源於泥土之說，始至民間文學中女媧造人之傳說，李氏將人與土地的關係從最初的人類起源傳說加以建構。在燈妹洗腳的過程，發現泥土與皮膚緊連一起，泥土與人之相互依存的重要關係在於：「人一離開土地就沒有辦法活命」，阿漢說的一席話則是充滿了哲思。

> 阿漢：土地真是讓人又愛又恨的東西，這些日子我常在想這一點，耕種好苦、好討厭，可是又是最牢靠、最安全活下去的辦法。
>
> 燈妹：你總算願意安定下來好好過日子了。
>
> 阿漢：可是土地卻也是人間最痛苦的來源。
>
> 燈妹：什麼意思啊？
>
> 阿漢：你看人口多、土地少，土地多的人光靠收租就可以大魚大肉的，那些沒土地的人，只能低聲下氣得像人懇求，然後，做牛做馬一輩子。

[70] 同註13，李英執導，《寒夜》，第18集。

燈妹：本來就是這樣的，不是嗎？

阿漢：不，是老天爺不公平，誰生下來不是赤腳郎當的，為什麼有些人，天生就可以被人家稱阿舍；有些人就得被叫阿貓阿狗，有時候連畜生都不如。[71]

　　阿漢道盡了出生位階的不平等，左右了人一生的命運，擁有「土地」則為劃分貧富之間身分、地位的關鍵因素，此時也可發現藉著阿漢的話語，揭示生而人之痛苦論，亦是此部大河小說主題的所在：「土地，正是人間最大痛苦的來源啊。」[72]，劇作有意傳達李喬創作思想——個人與土地的認同之精神所在。黃琦君由文本也論述至：「阿漢受到山林與大地的美後則有潸然淚下的感動。他對土地的愛有了深刻的體驗，而且也不禁要表達喊叫出來。此後，他也意識到必須為土地付出，以保有台灣人的生命尊嚴，因而從事與土地相關的農民運動。」[73]。所以，有了對土地感悟之後，劉阿漢的後半人生，決定不按宿命的安排，投身反抗殖民運動行列。

　　因此，阿漢面對山林的土地之愛，絕不是憑空地想像，乃經過一段出走時間的歷練與人生的起伏轉折讓他珍惜現有與妻兒的安定生活，認同地方的思想也更多一份成熟。地方學家認為「人之所以為人的唯一方式，就是『位居地方』」[74]，地方與人的存在息息相關，李喬透過人物思想表達其空間思想的概念，而且在這前提下，意識首要決定了我們經驗的地方。如同阿漢從生活的現實經驗裡，學習與自然、土地、地方之間的生存相處模式。劉純杏也述及「土地作為人生存的依據之外，小說中還給人與土地先於存在關係，超乎有形條件，使人與圖地的關係提升至哲學層面。李喬深入探討土地關係，以文學語言表達哲學是概念，生動的人物行動、活潑的故事情節詮釋出生民的土地觀。」[75]。

71　同註13，李英執導，《寒夜》，第18集。
72　同註10，李喬，《寒夜》，頁403。
73　同註63，黃琦君，〈李喬文學作品中的客家文化研究〉，頁181。
74　同註8，Tim Creswell 著，《地方，記憶、想像與認同》，頁40。
75　同註61，劉純杏，〈李喬長篇小說之研究〉，頁15。

　　另一方面，兒子劉明鼎的內心又是如何抒發對於土地的情感呢？他深感農村小人物被日本政府剝削的悲哀，李喬試圖將明鼎觀看一片美麗的山園作心理獨白之摩寫，眼前的麗景與勞苦的農民卻形成了極大對比，這是促使他參加反日政府運動的動力來源。

> 多麼美麗，多麼可愛的小山村。
>
> 可是，這些人活得多艱辛，多麼黯淡無望！
>
> 祇是因為他們是台灣人！
>
> 不。世界上的勞苦大眾，都是如此！
>
> 不！應該說，台灣的勞苦大眾才更加如此！[76]

圖 4-3　劉明鼎遠望山林

資料來源：鄭文堂執導，《寒夜續曲》（台北：公共電視文化事業基金會，2002），
　　　　第 10 集。公共電視提供。

　　我們可知道明鼎內心充滿了農民生活困苦的不捨，到了電視劇，導演從人物背影的角度入鏡，當主角明鼎擬視着遠邊山林的一幕，閱聽者也在鏡頭外擬視着主角的內心世界（上圖 4-3）。《寒夜續曲》捨棄了旁白的敘事，完全由攝影機景框視覺來取代，而影像沒有明說的部分，在上述《荒村》的片段中或許觀察到明鼎對土地認同的思想脈絡。

[76]　同註 65，李喬，《荒村》，頁 161。

《孤燈》的故事內文,明基與永輝將赴南洋志願兵前夕,走了一趟上蕃仔林的探險之旅,其中明基內心深處如父兄一樣,也蘊含着「天人合一」的思想,透過文本內容,他內心對土地的情感是溢於言表:「自己的雙腳,給紫色小花團團維護著。赤裸的雙腳掌心,和大地緊緊密接;由腳掌心傳來大地的脈動,連自己的心房,自己的血流往大地,然後又由大地流回自己的四肢全身……」,並且油然而生:「我是這塊大地的一部分,這塊大地是我的來源,我是大地,大地是我。大地讓我站立存身,我使大地和天空相連,使生意流動,使萬物有情……」[77]。人如何與大地產生情感,以最直接的人物內心思緒作敘事主軸,嶄露其自然與心靈交會的氛圍。然而,電視劇人物在詮釋這部分時,或許是意境過於抽象,無法超越文字書寫的刻劃功力,單純以愛土地的行動作為具體表達。

不過,從彭阿強的認同土地、紮根於現實,或是劉阿漢對人與土地互依互存的思想,抑或劉明鼎疼惜蕃仔林可憐農人的處境,無不透過影像傳播了原作書寫旨意,讓閱聽者透過視覺文本的觀看進一步深思台灣人之土地觀與地方感認同。

(二)族群與土地認同

除了有個人與土地的認同情感之外,蕃仔林人在經過清領、日治不同統治者的政策下,他們對於擁有土地的熱切卻一再遭受考驗,群居於此的族群共同集結勢力對抗外來之侵佔者,同時也展現了他們對土地的認同感。

首先,回歸到歷史面來說,由於當時大量移民移居山地,清朝時代的墾戶制度,其實是相當不完善,透過史料及文化研究,歸納出台灣清初社會:

> 當時台灣在彰化以北之地則是因地土曠開,移民紛紛前往開墾,有錢有勢之人,爭相請給官照,或私向番人買得埔地,從

[77] 李喬,《孤燈》(台北:遠景,1981),頁18。

事開墾，因墾界過大，所需龐大，且需設隘防番，於是移民將
故鄉之墾地習慣應用於台灣，形成墾戶、佃人的給業關係，唯
初期尚未稱墾戶佃人為大租戶、小租戶。[78]

農村主體呈現的是地主強佔之優勢，往往可以合法獲得土地的使
用權，處於邊陲的台灣雖有法律制定，但成效不彰，受害的多半是真
正墾地之農民，張令芸在研究《寒夜三部曲》時也提及：

清領時期構成台灣村落社會主體的，是廣大的窮苦佃戶階層，
他們很少有機會真正改善自身的生活，地主的剝削，社會的擾
攘不安，使他們『到處流離，衣食不無窘迫』。[79]

論者運用馬克斯主義的思想觀點，論述清代的墾戶制度深受大地
主的剝削，「地主的無情壓榨，逼迫蕃仔林的農人懷疑土地制度的合
理性，懷疑葉阿添成為地主向他們徵租的正當性。幾經思索，他們要
為自己的生命尊嚴而戰。」[80]；從土地制度所衍生出社會階層化的現
象，佃農們「是直接的生產者，整個鄉村社會賴以生存的泉源，但這
些供給社會無數資源的勞動人口之命運，卻被掌控在擁有土地、掌握
村落領導權的地主與更上層的政府階級利益之中。」[81]。

回到電視劇的影像來探討，當外來者阿添舍以合法方式得到土地
的所有權，對原先開墾的蕃仔林居民們猶如是一大打擊。土地抗爭成
為了敘述的主軸，上／下，強權／弱勢的二元對立，在影視的視覺效
果更加突出這種對立的分野。之後時代的交替更迭，日本會社掌有土
地收割權，向蔗農剝取利潤。透過不同世代交替，清朝的彭家人與日
治時期的阿漢與明鼎分別為了土地而反抗。

[78] 同註63，黃琦君，〈李喬文學作品中的客家文化研究〉，頁116。

[79] 張令芸，〈土地與身分的追尋——李喬《寒夜三部曲》〉，（碩士論文，銘傳大
學應用語文研究所，2006），頁158。

[80] 同上註，頁157。

[81] 同上註，頁158-159。

　　蕃仔林初期的開墾階段，阿仁仙（大地主葉阿添的僕人）帶來合法開墾的墾照，表明意欲收取租金的消息，蕃仔林人與地主之間的衝突也就揭開了序幕。

> 阿仁仙：我們頭家是經過官廳同意，可以開墾這裏的土地。
>
> 許石輝：這裏的土地，是我們辛辛苦苦開墾出來的，你們想拿呀！我們就跟你們拼了。
>
> 阿仁仙：大清朝是講究法律的，橫眉豎眼，人多臉兇能解決問題嗎？
>
> 彭阿強：你們搶人的土地才是土匪。
>
> 許石輝：這裏的地是我們開墾的，是我們的，那麼其他還沒有開墾的，阿添舍他想來開墾，我們歡迎他來。……如果想強占，蕃仔林老老少少大大小小，七八十口的命就一起送上。[82]

　　首次，阿添舍的僕人以寡不敵眾的勢力下離開了，我們可以看到居民們面對突如其來的「大地主」頭銜，顯然是相當不悅，團結一致向外說明土地所有權應該屬於早已在此開墾的住民，許石輝的一句話：「這裏的地是我們開墾的，是我們的。」，他們認為「存在」優於此的說法，屬地觀念是深植於蕃仔林人的內心。

　　過幾天，劇作運用鑼聲鼓譟的音效，象徵不尋常事件即將發生。接著，阿添舍的出場，他以傲人之姿，帶來令蕃仔林人無比震撼。看到下頁圖 4-4，鏡頭以仰角拍攝出葉阿添的權貴勢力，而從俯角把蕃仔林一群弱勢農人藉此表現出來。透過下文對話即可得知，一開始雙方立足點之不平等，即造就了往後多次的對抗衝突。

> 阿強伯：阿添舍能不能打個商量？
>
> 阿添舍：我從來就不跟佃戶談條件，更何況手裡還拿著兇器的人。

[82] 同註 13，李英執導，《寒夜》，第 4 集。

阿強伯：我們沒有人拿兇器呀！

阿添舍：那拿得是什麼？

阿強伯：我們拿得是開山工具，吃飯活命的傢伙。

阿添舍：想拿傢伙嚇唬我，那就更不用談了。[83]

圖4-4　葉阿添與蕃仔林人的首次談判

資料來源：李英執導，《寒夜》（台北：公共電視文化基金會，2002），第 9 集。
公共電視提供。

　　阿添舍以「我從來就不跟佃戶談條件，更何況手裡還拿著兇器的人。」的話語，將他們比喻為野蠻人種的行徑。我們可以知道對話中，阿強伯先以柔性姿態，換取土地權的商量空間。

阿強伯：阿添舍，還是請你給我們一個商量。

阿添舍：商量，找阿仁仙就可以了。

阿強伯：不。我一定要當面向你請求。（阿添舍將摺扇打在手上，生氣貌。）我們請求的是已經開墾完成的，就不要打契約。

阿添舍：天下還有不收租約的田地，哪有這麼好的事。更何況我是請准的墾戶，當然要跟你們收大租囉！

[83] 同註 13，李英執導，《寒夜》，第 9 集。

> 阿強伯：可是你們在我們這裡，沒有花過一分力，也沒有出過
> 　　　　一分錢哪！
> 阿添舍：我還頭一次聽過墾戶還要出力。
> 阿強伯：我們辛辛苦苦的開好了，你們白白的來這裡收租啊！
> 阿添舍：誰說白白的阿？我可是花了銀子才請准的，今後還要
> 　　　　抱隘保護你們，我還要花大錢，知道嗎？
> 阿強伯：阿添舍，你水田有幾十甲，山園有上百甲，你哪會在
> 　　　　乎我們這一點點的地呀！請你高抬貴手，就把開墾過
> 　　　　的讓給我們，以後再開墾得依法辦理。
> 阿添舍：不行。[84]

　　大地主手握官廳發放的墾照書，這無疑是一種合法的象徵，但對他來說蕃仔林的土地，主要建築在利益價值上，而且也沒有任何情感依附，更無家的歸屬感；相反地，對蕃仔林人來說，此為他們的生活歸屬地，有自己構築的家屋，也有辛勤作物的足跡，具有相當程度感情附著地。所以，在這二元對立的結構中，阿強伯一群人，自始至終都是被邊緣化，無論之後做了多少努力來爭取墾戶資格，他們仍舊無法進入核心來獲得勢力範圍。

　　爾後，談判不果的情況，阿強伯將契約書撕掉並丟下湖裡之舉動，引起石輝伯憂心「最壞我們還有一條退路啊！現在呢！葉阿添那個人，你也不是不清楚，要是讓他知道說我們把契約給撕了，會放過我們嗎？說不定又出什麼更激烈的手段來對付我們。」[85]，許石輝這一段話，代表著多數蕃仔林人日後不敵大地主紛擾，委屈、妥協於權勢之下，也表現了原著刻意將人性極易屈服於現實面給展露出來。

　　阿強伯一句「我們只不過想過着安穩的生活，這麼小的一個心願，就是達不到。」[86]道盡了全蕃仔林人擁有自己辛勤開墾家園土地

[84] 同註13，李英執導，《寒夜》，第9集。
[85] 同註13，李英執導，《寒夜》，第9集。
[86] 同註13，李英執導，《寒夜》，第18集。

的志願之落空，把手中的蕃薯喻葉阿添，阿強伯使出全力咬着蕃薯，將充滿恨意的情緒一口一口地吃下肚，這也是埋下阿強伯最後與阿添舍對決的伏筆，選擇不顧家人反對，堅持抗爭到底的決心。

雖然故事情節走向於葉阿添答應以低價方式將土地賣給蕃仔林人，在他們眼裡看似擁有自己的土地權，實質上阿添舍卻是用分息借貸，達到收取高額利息為目的，因為阿強伯他們根本不可能還清買土地的金額，這無不等同於佃戶向地主納租的行為，《寒夜》小說則運用譬喻的具象化，諷刺地主剝削農民的生計，如刻意描寫一個普通、平凡的跳蚤生物之大量出現，借喻阿添舍像跳蚤般吸取佃農們的血汗錢，「這個小東西行動迅速敏捷；更難為的是，牠繁殖速度驚人，如潮如浪源源而來，雖然畏畏縮縮，東藏西躲，但肆無忌憚，兇狠頑強，伺機就咬；注以麻液，慢慢吸血於不知不覺間……」[87]。

僅剩阿強伯與幾位居民尚未簽訂租約，那時候已是日本治台初期，葉阿添為了取得合法的地主地位而行賄攏絡日人，阿強伯不敵日本官廳的勢力，在口頭形式上答應妥協，但內心卻充滿不甘心。最後，雙方對立的分野，還是在蕃仔林的場景作結，阿強伯一面安撫蕃仔林人，一面向前與阿添舍再作談判，《寒夜》電視劇依照原著的創作思想主軸來演出，下文兩人的對話內容，或許可發現阿強伯的正義化身，不過，如同李喬所認為的：反抗是必須付出代價，他終究還是敵不過命運。

> 阿強伯：葉阿添，你一輩子勾結官府勢力，霸戰良田，搶人家
> 　　　　的妻子，姦人家的女兒，你還有天良嗎？
> 阿添舍：你說什麼你？
> 阿強伯：善惡到頭終有報，不是不報是時辰未到，你知道嗎？
> 阿添舍：放你的狗屁！（揮出手上的刀，劃傷阿強伯的右腹。）[88]

[87] 同註10，李喬，《寒夜》，頁407。
[88] 同註13，李英執導，《寒夜》，第20集。

　　面對一次次的談判未果之下，阿強伯用盡所有力氣抱著阿添舍，影像以慢動作來處理，聚焦在阿強惡狠狠的面容，咬著葉阿添的頸部。《寒夜》電視劇對阿強伯咬死大地主再跳至草叢逃生的情節稍作更動，反而聚焦在彭阿強英雄形象之烘托，我們從劇情發展來持續觀看，兩人相互掙扎與抵抗，雙雙滾到山涯下落水，鏡頭從大俯角影像跟著彭家人心急的眼神望著水潭，生還的阿強伯浮出水面祇是看了眾人一眼，下一步鏡頭則頭也不回地游走。震撼的嗩吶音效進入，妻子蘭妹叫喊「阿強……阿強……」，導演將她眼淚流下的畫面，慢速度的播放，擴大了蘭妹心裡哀傷。

> 阿強伯頭也不回的游走了，丟下一群痛哭嘶喊的家人，蘭妹絕
> 望的望著阿強伯越來越遠的身影，她深知阿強伯這一走，是永
> 遠不再回來了。[89]

　　彭阿強的行為正是「反抗，是人的至高美德，人的尊嚴唯有從反抗中獲得。」[90]，電視劇的故事結局，阿強伯依照原著內容，選擇了坐在吊頸樹下死亡，透過畫外之音，說到：「可能是他自己的選擇，也可能是宿命吧！」[91]，旁白將阿強伯的死作了兩個不同的假設，留給閱聽者自由地想像與思考。盧翁美珍在研究《寒夜三部曲》的人物性格，運用榮格的心理學理論分析阿強伯的性格，從他的反抗行動，將之歸類為「替罪」英雄的原型[92]。

[89] 同註 13，李英執導，《寒夜》，第 20 集。

[90] 同註 6，李喬，《文化、台灣文化、新國家》，頁 277。劉杏純在研究《寒夜三部曲》的文本，也表示「人與土地之間的關連既密切又曖昧，人是土地的子民，是大地所生所養，然而大地卻視人為蟊子，人努力追求土地，卻永遠失落。齊邦媛認為『土地是痛苦之源』，天地不仁以萬物為芻狗，人不斷從生存困境終激發生存的力量，以反抗天地不仁，人性的尊嚴在這場永無止境的拉鋸中彰顯出來。」同註 61，劉杏純，〈李喬長篇小說之研究〉，頁 21。

[91] 同註 13，李英執導，《寒夜》，第 20 集。

[92] 盧翁美珍分析到：「藉著犧牲自己，他完成英雄形象，他不屈服惡勢力，即或迫處各路追殺，心續憚懂渾茫，他寧願死也不要落入奪地的強盜或高壓無明的日警手中，因此他以一種英雄式的姿態，選擇不受羞辱，從容凜然地就義，

　　因此，我們可以看到蕃仔林人建構家園的夢想是如此迫切，他們在此地建立自己的地方，開墾荒原、築築家屋、紮根於此，土地成為生命依靠，不管天災侵襲或是先住民出草，他們都毫不畏懼地度過難關，村里相助的情感，使之擁有認同的歸屬感，但是，葉阿添輕易申請到開墾的權力，也一步步剝奪了原本寧靜的村落，在歷經多次的抗爭、談判，彭阿強決定以自身犧牲換取日後蕃仔林人獲得合法土地權。

　　政權轉移，世代交替，蕃仔林的區域空間，仍舊是備受爭奪之地。由於日本政府實施「官有林野整理」、「無斷墾地」的一系列整地計畫，台灣多數土地權被收歸國有地。真正影響到劉阿漢他們是實施優退禮遇退職官員，將大湖郡下、南湖等地作為無條件的贈禮[93]。所以，劉阿漢不滿強制沒收土地權的政策，率領當地農民一同出來抗爭。此時，一邊為聚眾的農民們，阿漢站在最前面，一邊為二、三名台籍日警，鍾益紅以警棍威嚇，雙方形成對立的局面，但一旁卻有日本官員坐在大樹旁休憩。首先，影像聚焦在農民與警察的衝突場面，以下為他們雙方的對話。

　　鍾益紅：沒是叫這麼多人做什麼？

　　阿漢：我家蔗園上是我插的，剩下的不知道。

　　鍾益紅：六月十七日的事情，是便宜你了，你是真的不怕，還是關不夠？你們這些人，牌子拆掉，人全部走開。

他並非開山失敗，所以無須在吊頸樹上吊，他是『自然』死在吊頸樹下……面臨死亡，他仍用自主的態度表達最深沉的抗爭。」同註43，盧翁美珍，《神祕鱒魚的返鄉夢——李喬《寒夜三部曲》人物透析》，頁118-119。

[93] 此事件李喬在接受訪問當中透露：「那時日本在台灣統治大約二十五年以上，覺醒者。」所以，主角為何會起來反抗故有其原因：「台灣人的反抗來自生活，為生活而反抗。這優點是不用人教，但缺點是有一批退休官員要退休，政府不想支付一大筆退休金，於是只好拿台灣土地送給他們，凡是土地所有權不明確或口頭買賣沒登記清楚的土地都被搶走。但他（劉阿漢）和其他兩人是不同層次，不同時代。他可算是一個農民中間的有其侷限性，即這反抗有一最高限度，生活過得去就不反抗了。」同註43，盧翁美珍，〈李喬訪問稿——有關《寒夜三部曲》寫作〉，頁307-308。

> 阿漢：我憑什麼叫大家，你自己命令就好了。
>
> 鍾益紅：你是帶頭的人，你是累犯，你是一個限制住所的人。
>
> 阿漢：不是。
>
> 鍾益紅：不是你帶頭的，那是誰帶頭？
>
> 阿漢：是土地，土地帶頭的。[94]

之後，影像聚焦在樹底下，官員大人們不受鬧事影響繼續談天閒聊，此時僕人將籃子裡的西瓜拿出，特寫切西瓜的過程，他們悠閒地開始吃西瓜，官員說出：「台灣西瓜真好吃，但是籽有點多。」[95]。此意味台灣為殖民眼中富饒之地，但存在著不明事理的反抗者，這些仍是日人必須清除的對象。劉阿漢將抗爭的訴求歸諸於土地本身，他認為土地不該成為日人政府為私己圖利的用途，照理來說，農民與土地是存在最濃厚情感的一群，退休的政府官員獲得這些土地的背後恐怕只有看重其利益之用，他深感不公平，保持著不妥協的姿態繼續與農民齊聚站在一起。

鍾益紅正要嚇阻、逮捕蔗農的行為，日人以一句「我們今天是來玩的，沒必要掃興！」，示意警察不要過度驚慌，淡淡地表示台灣人的行為「不是一下子改得過來，教育是很重要的。」[96]。兩幕場景形成了極大的對比。阿漢帶領農民首次為土地掀起的風波，算是沒有衝突地平和落幕。

不過，值得推敲的是影像中在蔗田上樹立的牌子寫上「禁止立毛差押」[97]，這與小說中劉阿漢他們爭取土地訴求有些落差，基本上，農民反對「立毛差押」乃因地主有絕對權力提高佃租的收益，佃戶如

[94] 鄭文堂執導，《寒夜續曲》（台北：公共電視文化事業基金會，2003），第 4 集。

[95] 同註 94，鄭文堂執導，《寒夜續曲》，第 4 集。

[96] 同註 94，鄭文堂執導，《寒夜續曲》，第 4 集。

[97] 小說有解釋：「所謂『立入禁止處分』就是在主佃發生糾紛匙，田主可以向司法機關要求『禁止佃農進入』；在上一季佃租未能完納，或者下一年度主佃發生佃租糾紛時，田主可以要求扣押田園中未收獲的作物。那就是『立毛差押』。」同註 65，李喬，《荒村》，頁 190。

果不服只能被迫撤租，如此政策主要保障地主利益為考量[98]。所以，兩部分的情結在電視劇裡，可說是相互交錯，如果事先閱讀過《荒村》文本的讀者，那恐怕是會造成極大的誤解與疑惑。

歷經一次次的起義抗爭，在大湖庄的「二二六請願事件」算是一場日警對戰壓制蕃仔林農民激烈的反抗行動，日警鍾益紅帶隊將劉阿漢與其友人在飲酒狂歡之際趁勢逮捕，這些人都是推動請願事件的核心人物，以靠打威嚇手段達到撤銷請願書。影像文本將小說嚴刑拷打的過程是予以表露出來：

> （監牢關著劉阿漢、彭華木、彭金成、劉俊梅四人，3 名日警打開門）
>
> 鍾益紅：彭華木、彭金成、劉俊梅，滾出來。死老頭跪下去，跪下去，棍子上面，快一點！（其中兩人跪在長棍的兩端）腰骨打直，屁股翹高，跪好喔！（鍾走到跪立者中間，用力下壓兩人肩膀），（慘叫……）
>
> 另一日警：（走到劉阿漢身邊）劉阿漢！怎樣？不敢看，轉過來好好看一看，轉過來，轉過來，聽到沒有？快一點，轉過來，快一點。
>
> 鍾益紅：看我們怎樣對付反政府的人。
>
> 另一日警：還要強佔土地嗎？還敢反抗政府命令？強佔土地嗎？
>
> 彭華木、彭金成、劉俊梅：不敢了……
>
> 鍾益紅：接受我的意見嗎？我們的意見接受嗎？
>
> 彭華木、彭金成、劉俊梅：接受……（特寫阿漢無奈的表情）
>
> 鍾益紅：可以重訂契約嗎？契約書重寫過可以嗎？
>
> 彭華木、彭金成、劉俊梅：可以……
>
> ……

[98] 其中有四大弊端，可參考小說文本的內文說明。同註 65，李喬，《荒村》，頁 191。

> 鍾益紅：劉阿漢，你呢？還有意見嗎？
>
> 劉阿漢：台灣人就是怕被打，要管好台灣人就是要用這種方法。[99]

　　請願最終是失敗了，阿漢的一句「台灣人就是怕被打，要管好台灣人就是要用這種方法。」道盡了殖民者以殘酷體罰，迫使無辜的農民重訂土地契約，看似合法契約行為，卻是有意圖將土地收歸公有。在劉阿漢這個世代，好不容易擁有自己土地，卻礙於政府行政程序使然，又淪為無土地的一群，大湖地區農民們同樣是從「地方之愛」為出發，他們對於認同長久以來耕種的屬地，這也象徵生活依靠的來源，但土地仍是備受爭奪的主體，雖然一同群起反抗，始終敵不過殖民政府之勢力。

　　抗爭雖然落幕，但土地被日人政府收回去仍舊成為事實，阿漢在家抑鬱寡歡之下，他與妻子之間的對話，或許看出他是多麼在乎土地，甚至不惜犧牲生命，燈妹安慰阿漢必須看清日本殖民的事實。

> 燈妹：阿漢你不要這個樣子，好嗎？土地被他們收去，再開墾就好了，還有一條命在，就不怕沒地方。你以為我不知道你在想什麼，我跟你說，那些人是永遠都沒辦法趕走的。
>
> 阿漢：天底下哪有永遠。
>
> 燈妹：至少你想的是永遠不可能。
>
> 阿漢：因為大家都像你這樣想，才會不可能，知道嗎？不去爭，什麼得不到；要爭，還有一點希望。
>
> 燈妹：我只怕你把這條老命送掉，人生有多少年，忍耐，忍耐，就過去了。
>
> 阿漢：客家人就是太會忍了。
>
> 燈妹：我們算什麼……
>
> 阿漢：我不算什麼，我是耕田人，我要出一點力。

[99] 同註94，鄭文堂執導，《寒夜續曲》，第8集。

燈妹：你有什麼力可以出？

阿漢：我有一條命。[100]

我們可以看得出來，阿漢與阿強伯對於捍衛土地認同是使用相同方法，有了土地的依歸才有生活的保障，他集結農民勢力一起對抗政府的不公，自認為「我是耕田人，我要出一點力。」即使犧牲生命也在所不惜，所以，他的反抗之路走得相當艱辛。

《寒夜續曲》電視劇反映了小說有意形塑的痛苦來源，即使擁有屬於自己土地的地方，卻必須長期遭受主政者所壓迫，清朝領台如此，到了日本治台情勢依舊，這也顯示了台灣過去歷史殖民的經驗下土地問題的存在。因此，劉阿漢、劉明鼎為何會選擇農民運動，並非單只外在局勢因素，還包含了個人對地方認同的行為。

所以，《寒夜三部曲》寫實地將農民的生活表現出來，想要突顯主題卻是土地的重要性，地方與人的存在關係，之後又加入了「母親」角色的影像力，這部分李喬在《孤燈》以南洋志願兵面臨流亡際遇當中彰顯出來，將整部小說的思想做了完整連貫，刻劃「母親」如何成為土地的化身，如何成為生命的源頭，下一章節的「異族殖民與家族認同」筆者則從《寒夜續曲》來探討電視劇以何種方式呈現原著創作主題，再以原著與影視文本的改編作比較。

三、異族殖民與家國認同

伊薩克（Harold R. Isaacs）在研究族群形成的理論當中說到：「族群認同是由一組現成的天性與價值組成。出於家庭的偶然，在某一時間，某一地方，從每個人來到這個世界的那一刻起，他就與其他人共同擁有了那一組天性與價值。」[101]，從個體的外表、特徵得到了一種

[100] 同註94，鄭文堂執導，《寒夜續曲》，第 8 集。

[101] 哈羅德・伊薩克（Harold R. Isaacs）著，鄧伯宸譯，《族群（Idols of the Tribe）》（台北：立緒，2004），頁 62。

群體之基本認同，即所謂在自然環境下而產生認知心理，由此內在的族群認同完成了初步之建構。伊薩克又進一步指出：

> 新生兒的身體（body）。透過雙親的基因，這副軀體得到了族群共有的身體特徵——膚色、髮質、面部特徵——全都是經過漫長的選擇過程，經過賀雷·杜伯（Rene Dubos）所謂「往事生理記憶」，再加上來自祖先的其他東西——還有多少其他東西，目前仍然未定——為每個新人賦與了他的（his）或她的（her）獨特自我。[102]

所以，人類成長過程中，再透過社會環境的感知成為認同形成之第二階段，塑造了自我與家族、族群到家國的定向認同。這是完全不需思考從自然中學習，經由感官傳達熟悉的生活、語言、宗教、文化等法則，人類對於族群認同找到了依循的方向，並且在「往事生理記憶」的思想當中，加深個人對族群的歷史、文化之無形影響力。

另外，伊薩克談到認同的群體歸屬感，他從人類為群居動物的論點出發，藉著族群認同、社會地位之賦予，達到在群體間安適的認同心理：

> 個人之歸屬於他的基本群體，說到透徹處，就是他在那兒不是孤立的（alone），而除了極少數的人，孤立正是所有人都最感到害怕的。在基本群體中，一個人不僅不是孤立的，而且只要他選擇留下來並歸屬於它，就沒有人能夠否定或拒絕。那是任何人無法予以抹煞的一種身分，即便他自己想要掩飾、放棄或改變，也屬徒然。[103]

對於台灣人的族性，李喬認為歷史背景因素下，讓台灣長期被異族殖民，致使內心懷著「有朝一日祖國必然會來『拾回』這個東海孤兒」，而形成所謂孤兒心理，李氏從此來立論，並且繼續解釋：「台灣

[102] 同上註，頁 62。
[103] 同註 101，哈羅德·伊薩克，《族群》，頁 67。

人由於重血統拜祖先的族性，感情上，生活習俗上雖經日人統至半世紀卻依然是十分中國底。」，台灣人的認同族性卻同時被扭曲，他為此提出：「基本上台灣人是移民。台灣人族性中擁有原先漢人欠缺的異質性格台灣人——互助、熱情、冒險、浪漫，以及最難拜的理想主義傾向等。」[104]。因此，不管是將小說的時間設限於日治或國府時代，作者不斷以台灣人的族群概念為出發，從歷史、文化、認同等角度，探討著台灣人的族群意識。而《寒夜三部曲》同樣述及到人物角色的認同問題，襯托出時代環境的現實因素，國族意識成為辨別身分指標，就如他點出：「台灣人最大弱點是文化認同的迷惑，是自身文化意識上的偏頗誤失。」[105]，這是李喬從現代台灣社會文化認同為討論重心，所提出的看法，不過，如果置於日治時代的台灣人身分認同上來討論，也同樣存在認同的問題。我們可以瞭解到為何部分的台灣人在殖民時代，那麼輕易選擇靠近殖民帝國一方。

　　然而，回到台灣日治時代的殖民歷史中，日本／台灣的複雜的殖民種族關係，一者是強權之姿，灌輸皇國文化的思想；一者是弱者之態，接受大和文化的洗禮。《寒夜三部曲》試圖在人物面對殖民強權下，藉階級的差異來分化群體的優劣，而形成所謂皇民或台民之認同與歸屬的身分差別。如果說「族群認同及其所產生的自我接納（self-acceptance）是一種天性，是一個與生俱有的前提，它本身並不是一個矛盾的來源。在一個緊密結合的同質性社會或群體中，或是在一個層級分明、各安其位的社會裡。」[106]；那殖民時代，日本則形塑一個皇民的族群認同，讓選擇歸附為皇民者在階級上享受優越利益。反觀，對於台灣人自身則出現了族裔認同的困境，如堅持做台人者勢必遭受打擊，在嘗試抵抗殖民的統治體制之時，卻得飽受日警各種形式的壓迫。

[104] 李喬，《台灣運動的文化困局與轉機》（台北：前衛，1989），頁 108-109。
[105] 同註6，李喬，《文化、台灣文化、新國家》，頁 253。
[106] 同註101，哈羅德・伊薩克，《族群》，頁 67。

　　小說內文可以發現真正的殖民的日本角色是缺席，往往取而代之是台灣人壓迫自我族群。認同台灣的「反抗者」代表以抵抗行動來抒發對殖民政權的不滿，諷刺的是：出來鎮壓這些反抗行動的警察，卻是自己同族的台灣人。李喬意圖為何？筆者認為是藉古諷今，「國族認同」在過去許多人為了它付出了代價，透過時代變遷，現代的台灣人卻不知道如何來認同自我的族群。

　　《荒村》常被學者拿出來討論是三腳仔（漢奸）[107]的認同問題，日治殖民年代，台灣人身分如何作選擇，應該必須成為順從的皇民抑或反抗的逆民，此問題不斷在時代變遷的過渡下，被解讀為國族意識之認同歸屬。李喬所寫作歸順日本皇民的代表人物，在電視劇中沒有將所有角色形塑出來，但還是有鮮明人物如鍾益紅、陳長生等，導演藉由影像詮釋清楚地表現了屈服者的認同心理。

　　尚未進入本節主題時，初步瞭解族群認同的理論，李喬的原著小說之書寫思想也同時在上文中略有爬梳。族群認同部分如何在電視劇的改編過程中展現為此節的研究重心，本文以小說二、三部曲：《荒村》、《孤燈》文本時間作劃分，從荒村的國族認同與南洋志願兵的認同之兩大項目來探討族群心理的構成。前者主要以殖民前期的時代背景為開端，空間置於蕃仔林之人、事、物等方面，端看劇作如何詮釋人物在生存條件下來選擇國族認同的依歸。後者則是太平洋戰爭後期，從離鄉到南洋菲律賓志願兵身上，歷經戰爭殘酷與感受歸鄉想願而表達了認同的歸屬。最後，則比較影視文本如何表達大河小說裡人物思想之國族認同。

[107] 李喬的《荒村》裡敘述了在明治三十二年的時代背景之下，「屈服者」不但祇是屈服於殖民政權，並且適時地加入殖民行列。當時日警搜捕大量的反抗義民，為了統治之便，隔年八月起招用台人的「巡查補」幫助殖民政府清除可疑份子。台人巡查如鍾益紅、李盛丁等人物就是在這情況下產生的。鍾益紅是真有其人的存在苗栗大湖地區，小說附註也略提此人生平。運用現實人物出現在小說內容，是作者慣用手法之一，除了增添文本的真實性外，另一方面也再現原著成長過程之回憶。

（一）蕃仔林的族群認同

《寒夜續曲》故事主軸聚焦在日治殖民的期間，內容將人物劃分為兩種認同類型，一者是堅持自己族群身分與認同的「反抗者」，一者是為殖民者效命，藉殖民勢力欺壓自己族人的「屈服者」[108]。一般來說，後者如同伊薩克的論點：「對侵略者的認同，其間不乏自我否定（self-rejection）與自我厭憎（self-hate），是強勢族群把負面群體認同強加到弱勢族群身上所造成的結果。」，卻也容易存在一個問題：「一旦弱勢族群不再屈服，對加害者與受害者來說，族群認同都將成為一個問題，而且遲早會爆發成為社會與政治的衝突與危機。」[109]。故事內容中，當外來殖民政權進入，台灣人的身分如何地選擇與歸屬？電視劇突顯了原作以台灣人認同的衝突與危機為敘述主軸，視覺鏡頭特別刻劃「屈服者」的心理轉變，在「否定」與「厭憎」的自我族群情況下，挾以日本殖民勢力欺壓同族群弱勢群眾。

「屈服者」認同方面，原著與劇作分別呈現各自的不同看法。依照李喬的書寫，不難看出原作不滿「屈服者」出賣台灣人的行為與動機。然而，電視劇《寒夜續曲》一方面詮釋原著情節，反映「屈服者」往殖民政府一方靠而所獲得優勢，並且依附在日本殖民權力下欺負台灣人；一方面也對於某些內容部分稍作改編，尤其在影像的敘事視角增加了對「屈服者」的處境描摹，表達他們作順民實則有迫不得已的理由，同時顯現出認同日本心態之存疑。先從鍾益紅認同心理來說，劇作展現他對殖民政府的忠貞不二性格。有一幕劉阿漢嫁女兒喜宴上，他帶賀禮至蕃仔林，與穿著和服妻子指著秋天樹葉，表達對殖民國——日本的認同，「你看看，樹葉已經開始變顏色了，新的季節要來了喔！」[110]，隱喻新時代到來，示意劉阿漢不要執著於參加抗日行

[108] 本文主要分析小說與電視劇的跨媒研究，所以運用客觀字詞「反抗者」、「屈服者」分析李喬文本的兩種人物類型，藉此保持論者的中立態度。

[109] 同註101，哈羅德·伊薩克，《族群》，頁68。

[110] 同註94，鄭文堂執導，《寒夜續曲》，第3集。

動，要認清眼前情勢與真相，日本才是真正台灣的主政者。然而，那
些反抗行為祇是無濟於事的抵抗。

> 鍾益紅：現在的日本政府，就像正中午的太陽一樣，曬也會曬
> 　　　　死。有誰敢應聲，你們這些人的命，跟糖廠那邊的人
> 　　　　比起來……輕輕捏就捏死了。你再這樣鬧下去，不只
> 　　　　是你自己，你會害死很多人你知道嗎？
> 劉阿漢：原來你就是這樣求生存的。[111]

圖 4-5　「屈服者」認同建構圖

資料來源：楊淇竹歸納、整理

　　其實，透過阿漢的口吻，無疑藉此表現屈服者的認同心理。同樣
是台灣人身分：鍾益紅與劉阿漢兩人，為何會選擇相異族裔來作為認
同歸屬呢？殖民歷史時代的日本政策，常以攏絡方式收編部分台人，
達到有效治理為目的。所以，界於日本人與台灣人的種族即出現這種
特殊警察人員。屈服者心理認同在此「日人助手→獲得利益→認同殖
民國」的過程中完成，透過圖 4-5 即可清楚明瞭。
　　其中，屈服者代表人物──鍾益紅，他屬於警察內部「特高系」[112]
的特別單位，劇中角色是相當鮮明，他可為權謀利之私利背棄族群的

[111] 同註 94，鄭文堂執導，《寒夜續曲》，第 7 集。
[112] 小說裡說明「『特高系』是專司監視、偵察、審問台人思想問題的部門。」簡
　　單來說，就是幫助日人有效地管理反抗者的行為。「原由一位日籍警部補當主
　　任，這個日人在明鼎來後不久就調離本課了；現在就由鍾益紅暫時代理。據
　　說鍾因成績卓著，最近就要榮升巡查部長；巡查部長是有可能任特高系主任

認同，歸附於日本政權底下管理台人的助手，他們如何獲利，主要依靠管理的成效達到讚賞。如有幾幕台籍警察們不擇手段地刑求抗議農民使其順從執政者的命令，手法殘忍、刑罰冷血，不過，確實讓許多的農民因此而聽話屈服。

前文談論到電視劇中鍾益紅求刑於不聽從日人政府的反抗者之劇情，鏡頭以鍾益紅高高在上驕傲之姿，相對於不斷深受挨打的反抗農民們，無論是壓踩雙腿木棍體罰或倒吊雙腳刑罰，在畫面中導演試圖呈現小說原貌，再特寫阿漢無可奈何的面容。然而，受體罰農民一聽鍾氏說出撤回請願書要求，隨即馬上就答應，與默默無言、未受刑罰的阿漢相比，形成了反差，阿漢則說出台灣人族性問題：「台灣人就是怕被打，要管好台灣人，就是要用這種方法」[113]，反諷鍾益紅利用求刑威嚇的方式，達到控制台人的手段。管制、規範台人行為之有成，亦是「屈服者」受獎賞、升官的最佳途徑，如：小說特別載明了鍾氏的巡查部長官階，乃依靠搜捕、台人而來，李喬諷刺道：「凡是舊苗栗支廳轄內的人，幾乎是無人不知無人不曉的；那『巡查部長』的榮銜，是台籍同胞血淚所堆砌起來的啊！」[114]。

劉阿漢與農民們在這場抗爭土地的行動中是居於劣勢，對話裡不難發現阿漢對鍾益紅，這個「屈服者」角色地位是相當不滿，即使聽著他如何說服自己放棄請願土地的理由，也點出鍾氏為了生存謀利甘願作殖民者的附庸。反觀，劉阿漢與蕃仔林村裡農民們，他們國族認同乃是從族群基本的「天性與價值」，透過自然的共有特徵來認定自我——台灣人身分。

另一方面，鍾益紅自我認同日本殖民的身分產生疑惑之情節，當他與上司片山練習劍道的一段對話，可推知鍾氏認同心理之擺盪。片

的。台籍巡查，當上甲種巡查的已然寥寥可數；『巡查部長』，怕是全島唯一的吧？」同註65，李喬，《荒村》，頁184。
[113] 同註94，鄭文堂執導，《寒夜續曲》，第8集。
[114] 同註65，李喬，《荒村》，頁184。

山說:「你是台灣人,再怎麼說我們還是不同民族的。」[115];這是電視劇特別刻劃出「屈服者」面對日人長官時,潛藏階級差別,他們在語言、外表如何地改變,使自我認同傾向日本族群,但現實中被賦予身分僅限於受支配的角色。所以阿漢謾罵鍾為「你是官廳的狗」[116]引起了「屈服者」、「反抗者」雙方的對立衝突。

日警片山與阿漢的交情是在一場馬拉邦事件受逮問訊時認識,之後影視文本將兩人間的交情作了聚焦。當片山再邀阿漢來警局作客一幕場景,片山開頭即說:「朋友之間沒有階級之分」,阿漢回答:「你的想法跟一般日本人不一樣」[117],如此寒暄問候,即可知道對日人片山對於阿漢與鍾氏是有相當大的差別待遇。聽在鍾益紅耳裏非常不是滋味,影像以伸縮鏡頭拉近讓閱聽者觀看他的神情變化。作為一個「屈服者」立場,鍾氏不僅是殖民者眼中的乖乖順民,更是幫助日本有效地治理台灣的得力助手,但眼前劉阿漢為日人頭痛的反抗份子,卻輕易與上司片山獲得友好交情,原著甚至有將兩人把酒言歡的飯局情景描寫出來,但這場會面,主要目的是希望勸退阿漢參加任何有關農民組織的活動。

當明森到大湖地區警察局,探問父親阿漢的消息,他與雜役長生之間對話,可發現作為屈服者長生是多麼容易滿足於統治者的現實利誘下,以另一種不平姿態為父親辯駁:「我知道這村裡很多人看不起他,說他沒用,在背後說他壞話。可是對我來說,我阿爸沒讓我餓到,沒讓我凍到。他是個好阿爸,我很感謝他,我會孝順他。」[118],反而一副瞧不起明森父親,不顧及眼前現實常讓家人飽受牽連,生活困苦地令人堪憐。他聽到長生的話語,只能憤恨地啞口無言離去。如同明鼎曾在警局工作期間與一名警局同僚之對白:

[115] 同註94,鄭文堂執導,《寒夜續曲》,第6集。
[116] 同註94,鄭文堂執導,《寒夜續曲》,第4集。
[117] 同註94,鄭文堂執導,《寒夜續曲》,第9集。
[118] 同註94,鄭文堂執導,《寒夜續曲》,第9集。

> 明鼎：你清醒一點，不過是一點小惠，你就高興成那樣。我們
> 　　　村子裏有多少人的土地被日本人搶去，現在還在坐牢，
> 　　　你的父母也是耕田人，你應該看清楚，這些大人，沒有
> 　　　一個是好東西。
> 雜役：我只做好我的本分，難道求上進也有什麼不對嗎？
> 明鼎：也怪不得你。殖民者總是一手拿棍子，一手糖。你再努
> 　　　力還是人家的奴才，被奴化自己卻不知道。
> 雜役：我只知道我現在的日子過得比你爽快多了。
> 明鼎：人各有志。[119]

　　屈服者短視利益地效忠政府形象，常常出現於小說與改編影像中，他們鄙視反抗者的愚昧，並認為眼前所獲得無限讚賞更應好好珍惜，在不斷津津樂道同時，進而產生認同殖民的心理。相對於明鼎，他則不以為然回答：「殖民者總是一手拿棍子，一手糖。你再努力還是人家的奴才，被奴化自己卻不知道。」其實，真正愚昧者透過明鼎反諷濃厚的口吻，即可清楚感受得到，其中屈服者、反抗者認同的立場也明顯可見。

　　劉明鼎尚未認識郭秋揚之前，是一個相當柔弱、怕事的青年，因結交郭芳枝關係，從糖廠服務員到其父親郭秋揚中藥店當學徒，讓他初步瞭解到農民受殖民壓迫一面。之後被迫去警察局作給仕職位的期間，片山警長曾運用遊說方式，試圖將他的思想轉向效忠日本政府，他說到「大日本帝國要成功，必須善用台灣本地的人才。」承諾將會重用明鼎，並且以父親例子為鑑，不希望走上反抗的不智之舉：「台灣人一聲懸命效忠皇國是唯一前途，如果你像父親一樣固執，只是走上同樣的路，我不希望你變成這樣」；鍾益紅也曾對他說：「乖乖作順民，努力工作，讓你可憐的母親享福，有什麼不好？」[120]。這些都是影像劇作反映原著藉由殖民者角度以人性弱點來獲取台灣人認同的收編工作。

[119] 同註94，鄭文堂執導，《寒夜續曲》，第6集。
[120] 同註94，鄭文堂執導，《寒夜續曲》，第5集。

在給仕工作時期，明鼎曾觀看鍾益紅鞭打犯人場景，體會到自己親人遭受到的待遇，眼看同族群人民受置於殖民之異族政權，自己卻無能為力，這些都直接影響到他對台灣人處境的堪憐，明鼎認同意識與父親一樣是從土地來出發來爭取農民的生活。到了參加文化協會等相關活動後，左翼思想也逐漸形成，對殖民、資本勢力有了深刻的體認，他思想轉折以實際參加社會運動為例，藉此表達自己認同鄉土的思維，在他與父親的對話當中，可發現父子兩代認同思想的相異，由原本只是單純為農民爭取土地的觀念已轉變反抗殖民勢力的左翼青年，明鼎關注視野已從家鄉農民生計轉為全台灣民眾苦難身上，必須以反抗殖民政府的行動為台灣人效力。在一次父子離別的對話中，或許能觀看到明鼎的思想轉變。

> 阿漢：你真的要……要參加這麼深嗎？
> 明鼎：阿爸，這次大湖庄土地全部被日本人搶去，就是因為沒有一個組織來領導，才會一個一個被擊破。
> 阿漢：也對，大家經不起他們又下又打的，那種苦刑太嚇人了！
> 明鼎：所以，教育這些農民是現在最重要的工作，農民運動應該跟著局勢走才會有效果，就像郭先生說的，文化協會、農民組合、工人團體是三兄弟，三兄弟共同使力才會成功。
> 阿漢：我只知道農民生活太苦，這些我不清楚，大家想過好一點的生活。
> 明鼎：阿爸，讓農民過好的生活這樣就好了。那些道理，阿爸，可以不用理他。[121]

劉阿漢的反抗來自對農民最基本的生活面向，當土地被日本強佔，人民無所依靠時才起身反抗[122]；但兒子明鼎顯然針對於殖民者的

[121] 同註94，鄭文堂執導，《寒夜續曲》，第8集。
[122] 李喬分析阿漢角色，認為：「他有句名言：『被自殖民沒關係，但活不下去自

有意剝削農民政策而進行反抗，尤其在參與彰化二林農民運動的同時，特別可以體會蔗農處境，他站在台灣人的族群立場，與郭秋揚等知識份子以組織方式，抵抗外來政權。如同在文化協會演講會場上，大肆宣傳着他的理念：「像那些剝削者求情也沒有用，作一個順民也沒有用。我們要向石頭秤砣這麼硬，這樣他們才咬不動，吞不下去。」並且疾呼：「我們不用求情不用彎腰低頭跪下，因為這樣沒用，大家要站起來爭取合理的權利。」[123]。他認同台灣族裔，設身處地為台灣人著想，揭開殖民政府挾帶資本勢力所進行不合理剝削的行徑。

當明鼎因案入獄，釋放出來之後有了很深的感悟，對着郭秋揚表明「對抗統治者有很多方式，總得有人來採取最激烈的那種，那就是我劉明鼎。」[124]後來，農民組合一部分成員轉而投入了地下組織，欲以激烈的武力來對抗殖民政府。這一幕當郭秋揚和明鼎談論此事時，影像從兩人背影入鏡，遙看著遠方將未來的理想訴諸於實際行動。

> 秋揚：這些日子以來，我到處去演講、談判、抗爭，用很多方式試過了，對抗殖民政府，用嘴講是行不通的。我們絕對要拿刀拿槍，跟他們拼才可以改變些什麼。明鼎，我們一起來經營永和山，說不定這裏會變成發展地下武力很重要的地方。
>
> 明鼎：你要答應我一件事，不要讓我阿爸牽扯進來，我們村子一兩個就夠了。……也不要讓芳枝知道。[125]

然會起而反抗』，因為那是生物活命的本能。就像一條溫馴的家犬，當牠嘴銜骨頭時，牠會撲噬任何意圖搶走那塊骨頭的人；也像一隻餓極而捏緊蕃薯的猴子，牠會拼命反擊任何掠奪者。台灣人的反抗來自生活，為生活而反抗。這優點是不用人教，但缺點是有其侷限性，即這反抗有一最高限度，生活過得去就不反抗了。」同註43，盧翁美珍，〈李喬訪問稿──有關《寒夜三部曲》寫作〉，頁307。
[123] 同註94，鄭文堂執導，《寒夜續曲》，第8集。
[124] 同註94，鄭文堂執導，《寒夜續曲》，第10集。
[125] 同註94，鄭文堂執導，《寒夜續曲》，第10集。

　　我們可以發現從事反抗者的角色劉明鼎與郭秋揚，他們企圖運用群體的農民運動力量來向殖民者行政策略表達不公，一開始反抗者僅只迫於生活窮苦而提出比較合理之生存要求，所以，影像裡可以觀看到蔗農成為勢力下的犧牲者。由於當時日本政府所在意為台灣資本的掠奪。不過，歷經不斷遭受日本警察驅打壓迫，致使他們從族群角度來反抗日人政府的統治行為，但這股以武力對抗政府的方式，最後還是寡不敵眾遭受挫敗。

　　另外，在小孩的世界中，台日之間的族群關係也成為影像關注焦點。當明鼎到學校處理小明基欺負日本孩童的問題時，曾就日籍與台籍身分的懸殊而提出質疑。日籍老師則從日人角度來觀看，她在意的是如何透過良好教育，讓台灣學生養成為規規矩矩的皇民。乍看之下，這場事件只是小孩們互相爭執瑣事，但透過明鼎與老師兩人對話，頗可聽出其中耐人尋味的階級之分。

> 明鼎：如果是被欺負也不能反擊嗎？
> 老師：我現在明白，這個小孩為什麼會這麼倔強了，你們做大
> 　　　人的，不能多管教你們的小孩嗎？
> 明鼎：先生的意思是──日本的小孩不能打嗎？
> 老師：至少不是你們台灣人可以打的。[126]

　　這一句「至少不是你們台灣人可以打的。」其實意味著日本人與台灣人的位階差別，如此上／下對立關係，台籍小孩象徵弱勢一族，即使是吵架糾紛，可以看得出來老師乃特別針對為台灣人的小明基作斥責與管訓。

> 明基：台灣人是下等人，對不對？
> 明鼎：因為現在台灣是被他們佔領，所以我們才會被他們欺負。[127]

　　接者，透過小孩純真的發問語言，點出了殖民時代下，身為台灣人的悲哀。不僅，大人世界中必須遭受階級之差別待遇，小孩學校裡

[126] 同註94，鄭文堂執導，《寒夜續曲》，第3集。
[127] 同註94，鄭文堂執導，《寒夜續曲》，第3集。

也無一倖免。明鼎則試圖把台灣殖民的現況向弟弟解釋，原作則對
日、台籍孩童處境有多作描述。

比如從日、台孩子們之間的爭吵反映台灣人的認同尚有另一段情
節，引爆點為劉明基、何阿土等四人拿著黃籐條打傷日籍學生。《荒
村》形容小學校和東國民學校是相距不遠，但學校的設備反映出日、
台階級之分。基本上從兩校的資源比較，透露出日、台學生立足點的
差別，所以「小學校的學童鄙視東國民學校的野孩子；後者却是既妒
又相形見絀，自然也會硬起頭皮反擊的。」，從學校、衣著分別，已
然劃分日本／台灣的族群分野，當然不知事理的孩子多半以外在差異
來辨別自己族群的歸屬[128]。

然而，由於雙方的衝突、糾紛不斷在小學校與東國民學校之間上
演，但長期以來被譏笑的台籍學生們受到日人教師懲處，居於劣勢狀
態而不敢反抗；相反地，日籍學童倚仗學校勢力，行為也越來越大膽。
李喬點出了受害年幼的心聲：「他們既無告，不能逃，又不能自保，
最後終於會想出一些可笑的，或是奇特的方式手段來對付『可伊奴』
們。」[129]，這無疑是殖民帝國與蕃仔林人之間的縮影。所以，當深受
日本學生欺負的蕃仔林孩童無計可施情況下，也展現出他們強烈的反
抗意識。

> 他們利用放假的時候，個個到山裏採一條黃籐的「籐芯」；黃
> 籐蔓莖和葉車葉柄到處是勾刺，尤其那三四臺尺的黃籐芯，是
> 一串密集的勾刺組成的，如果摘下來，握拿基部，就成為帶有
> 倒刺的「毒鞭」了。[130]

[128] 小說中對日、台兒童的教育有略敘到：「稱台人兒童就讀學校為『公學校』，
日人子弟就讀的是『小學校』」敘述其學校的「設備、師資、師生服裝、教材
內容却是完全不同，『小學校』教室地面是檜木木板的，學生穿白襪踏『誰琪
大』（一種軟底拖鞋），進教室時脫下『誰琪大』，祇穿白襪上課。」同註65，
李喬，《荒村》，頁451。
[129] 同註65，李喬，《荒村》，頁452。
[130] 同註65，李喬，《荒村》，頁454。

可想而知，日籍學童們被毒鞭傷得相當嚴重，後來送到醫院取出籐刺。明基得意的說「好！好！教訓得好！哈哈！」[131]，雖然事後承受了更嚴厲的懲罰，但可以窺探即使是看似不懂事的孩子們，也對於不平等的事物作反抗，而殖民帝國的氣燄高丈，正如同日本學童一般。重要人物──何阿土的角色，在這場紛爭被作者突顯出來，聽著明基對著阿康敘述：「巡察大人打他，踢他；他從地上爬起來，突然大聲說：汝們！討厭！汝們狗仔，會死絕絕！」、「一個巡查大人問阿土怎麼這麼討厭他們？阿土說：他傷心，他們專幫助那些欺負台灣人的。」，接著繼續道「他說長大後，要替給人欺負的人出氣。」[132]。何阿土是母親何玉猶玉井逃出後所生下的日人遺孤，文本安排此角用意在於彰顯個人生命之尊嚴性[133]。

電視劇《寒夜續曲》對這段情節刻意將焦點置於用毒鞭打人的場景，沒有敘述其事件原因之始末，祇是呈現台籍學童在警察局裏受到嚴厲的教訓，影像拍攝出明基不斷被書敲擊頭部，用圓圓狠狠的眼神表現忿恨情緒，著重弱者備受欺負之姿態。而何阿土在事件中重要地位，卻沒有出現在劇情內。另外，在原著內容情節上對於台灣學童之反抗意識的形成詳細交代，導因日籍學生受到學校的保護勢力而引起挑撥戰局，此部分同樣也未受到改編者的重視，所以，影像僅展現出小說部分內容的視域而已。

131 同註65，李喬，《荒村》，頁457。

132 同註65，李喬，《荒村》，頁459-460。

133 李喬安排合阿土的用意在於闡釋生命具有的獨立尊嚴，他認為：「這是屬於他自己，不是屬於歷史、家族或國家，這已經成為我的思想了。如果生活在台灣，天天想著歷史上被哪些人殖民、欺負，甚至一直怨恨、仇恨或報復，但歷史過去了，要如何報復？所以我提出一個東西，『雜種』本身起來講話：沒有人有資格笑我，我也沒有罪，我好好做一個健健康康的人就對了，這就是非常健康的台灣人生命觀與想法。」同註43，盧翁美珍，〈李喬訪問稿──有關《寒夜三部曲》寫作〉，頁303-304。

（二）南洋志願兵的認同

法農（Frantz Fanon）認為「殖民化利用了一種曲解邏輯，它轉向那些被壓迫民族的過往，進而去扭曲、肢解和毀滅它。」[134]，殖民者透過政策的手段於社會、文化等各領域獲得被殖民者的認同。在台灣，日本殖民方式亦是如此，最好例子莫過於皇民化運動的成功推行。如果說「認同是透過差異而被標示出來的」[135]，語言、服裝、姓氏等方面上差異，就可輕易判別出個人的認同取向了。當影劇時間聚焦在《孤燈》1940 年之後所形塑的台灣人身上，口說日語、身著和服、擁有日本的姓氏，外表看來與一般大和民族並無差別，透過形式的改造，讓原本不是具有日籍血統的台灣人，也可享受與日本人同樣優渥地位與生活待遇。相較於原屬台灣人的閩客語、漢服、漢姓，這些外在的差異具有了無形隔閡，認同哪類的族群也從中被清楚標誌開來。不過，必須提醒是原著所創作文本的時代在於 70 年代末期，小說裡反抗者的台灣意識認同較屬於鄉土論戰前後形成之台灣意識（可參考第二章對小說與影視文本的創作背景分析），與日治時期的台人之國族認同是否相同，尚待史學家的研究，此則非本文主要探討議題。

「屈服者」的塑像明顯與日治殖民初期不同。從原本只會欺負台灣人的警官，此時轉變為作皇民身分的驕傲。反映著新世代的青年受到皇民教育影響，對於日本是具有強烈認同感，部分徵招去南洋志願兵，如野澤三郎（黃火順）或村川（陳忠臣）等人，他們認為參戰是光榮的象徵，並且出於對日本天皇忠心效命的行為，甚至不惜犧牲生命坐上死亡轟炸機，即使戰死也會進入代表榮耀的「靖國神社」貢拜，備受後代日人禮遇與尊敬。相對地，以「反抗者」的人物而言，如明基、永輝，他們立足在遙遠南洋群島，不時質疑為日出征的必要性與

[134] Stuart Hall 的一篇〈文化認同與族裔離散〉文章，說明殖民化社會的文化形成，其中援引法農（Fanon）的評述引文。Kathryn Woodward 著，林文琪譯，《認同與差異》（台北：韋伯，2006），頁 85。

[135] 同上註，頁 16。

正當性。食著菲律賓島樹薯、看著菲律賓島樹林，不斷與台灣情景作聯想，內心對故鄉的想望成為生存的動機，他們認同族裔的語言，望著北方遙想台灣家鄉。當不幸受到戰爭襲擊之傷亡者，其他同伴會將其身上的指甲與頭髮放入「香火袋」帶回台灣，意味著魂魄追隨未亡者一同歸鄉之意。

《孤燈》文本中，李喬延續《荒村》二元的差異，形塑「反抗者」、「屈服者」的認同對立之差別，到了最後「屈服者」面對戰爭殘酷之考驗下，不約而同地選擇回歸台灣人的身分認同。理論家李維斯陀曾論述認同基準，這是來自現實社會的分類系統結構，他闡釋「社會秩序的維持透過二元對立系統，也就是『局內人』與『局外人』的創造，以及藉由社會結構中差異類別的建構而完成。」[136]，我們得知在文本世界，李喬也建構了如此社會情境，運用「局內人」、「局外人」分類方式，塑造「反抗者」、「屈服者」兩者不同形象，所以說「認同不是差異的對立面，認同取決於差異」[137]。

電視劇同樣反映了原著人物認同之書寫部分，劇作裡將小說刻意運用的中文拼音語文，藉以角色的口說話語，如：客語、日語、福佬語作原音呈現。對於「反抗者」、「屈服者」國族認同之差異，透過語言聲音展現，使得閱聽者能輕易分辨判讀。在菲律兵馬尼拉的勞務團裡，明基一行人趁著午飯進行休息閒聊，他們談天內容圍繞於為殖民國出征之正當性。

[136] 李維斯陀（Claude Lévi-Strauss）用以日常生活食物基礎，從飲食之生冷的、煮熟的、腐敗的「烹飪三角形」說明分類系統的劃分，他認為「飲食是社會上約定俗成的慣例」，並且在「分類系統中，人們根據文化來判定我們吃些什麼、不吃什麼……透過這樣的分類過程，其他差異就被標示出來，而社會秩序也因此產生與獲得維持。」此認同的結構觀，主要是透過二元對立來區隔。同樣的法則，運用在族群「認同」來說，不同族群間的語言、生活、食物、文化等方面，即可透過這些明顯的差異，建構自我族群的認同主體。同註 134，Kathryn Woodward，《認同與差異》，頁 55-56。

[137] 同註 134，Kathryn Woodward，《認同與差異》，頁 49。

勞務兵1：說我是志願，騙人，我不識字，怎麼會去填志願書
　　　　　呢？（福佬語）

勞務兵2：就是說，但是大家又能怎樣呢！那戰事不關我的
　　　　　事，就被調來。（客語）

野澤：什麼？（日語）

明基：你說什麼？（客語）

勞務兵2：沒啦！說笑的。（客語）

野澤：說笑也不可以，對天皇陛下要效忠，你們不會嗎？你們
　　　那是危險思想。（日語）

明基：黃火盛，算了啦！（客語）

野澤：黃火盛是你叫的嗎？不要這樣叫我，我叫野澤三郎。
　　　（日語）[138]

　　透過上述《寒夜續曲》電視劇的一段對話，「屈服者」以日文作為對皇民的國家認同。然而，「反抗者」即使聽得懂日文，也不願使用日語作溝通，以自身族群的語言來對話。在黃火盛這個角色，不願別人喚自己漢族姓氏，則要大家稱日姓——野澤三郎。顯而易見，透過語言差異，認同日本或台灣的身分就被區分而凸顯出來了。野澤認為不論在言談與行為方面，遵奉對天皇陛下效忠心理，參戰是表現忠心的不二法門，甚至覺得那些無法認同日本帝國同袍，他們思想具有問題，不予交談、不予理會來表達內心不滿。

　　然而，語言意義為何？進一步從語言認同的差異面來說，伊薩克認為語言與族群關係在於：「語言喚醒了族群個別的存在意識，並使這種意識得以持續，同時『藉此把自己與其他的族群區隔開來』。」並且，還說明了語言對於族群認同之重要關係為「『把一個民族的內在心靈與內在力量』具體化，『沒有語言，民族即不存在』。」[139]。基本上，語言對族群而言，不僅是日常溝通的作用，也是族群認同的依

[138] 同註94，鄭文堂執導，《寒夜續曲》，第13集。

[139] 同註101，哈羅德・伊薩克《族群》，頁146-147。

歸。但是，殖民歷史背景下，語言在殖民地變成了一種統治的工具，亦是劃分上、下階級的指標，「殖民主的語言，則在上層社會成為教育、地位、聲望、權力、發展與現代化的關鍵利器。」[140]。因此，不論是《孤燈》以漢字拼出的日文諧音抑或電視劇人物口說日文，說著日文的台灣人代表歸附皇民之身分認同，也等同歸附上層社會地位、聲望與權力的象徵，也是本文指稱「屈服者」的角色。

當日本軍隊在太平洋戰爭落敗，明基一行人也伴隨著隊長進行撤退，我們可以透過志願兵交談，觀看他們如何對國族的身分進行認同。

> 野澤：劉明基，我現在升上等兵了，如果沒打死，再升上就是兵長，兵長可以配長劍了。
>
> 勞務兵1：那就要看你的命有那麼長嗎？
>
> 野澤：混蛋，萬一戰死，也可以供奉在靖國神社裡面，也是一種光榮。
>
> 勞務兵1：是，兵長大人。
>
> 野澤：你們就是戰死，我都還是你們的上級，你不用笑我。
>
> 達袞：很遺憾，我們是進不了靖國神社的，不能跟兵長大人一起。
>
> 野澤：為什麼？
>
> 達袞：我們是台灣人，我們的鬼魂……
>
> 野澤：混蛋。
>
> 明基：是啊！我們的英魂要回去台灣故鄉，要回去自己的神主牌上。
>
> 野澤：我看你們真是永遠不會醒，當不了皇國國民。
>
> 勞務兵1：生是台灣人，死也是台灣鬼，鬼魂回故鄉，去保護台灣人。這樣說你是聽得懂嗎？[141]

「靖國神社」對日本人來說，是一種殉戰的光榮象徵，紀念碑為建構族群歷史、記憶的形式，強化人民對國族認知進，而產生認同意

[140] 同註101，哈羅德・伊薩克，《族群》，頁154。
[141] 同註94，鄭文堂執導，《寒夜續曲》，第16集。

識。野澤無法否認自己的皇民身分，更確切地深信不已認同日本的族裔。然而，同是來自台灣的同伴思想與自己全然地格格不入，用可惜的口吻說：「我看你們真是永遠不會醒，當不了皇國國民。」透過對話我們可以觀看野澤的主觀意識強烈，「皇民」這身分賦予價值顯然比任何事物都來得重要。所以，以他的立場即使戰死，只要為皇民的身分或是認同大和民族族群，則可於「靖國神社」立碑，永垂不朽。安德森（Benedict Anderson）認為國家民族的組成是一種想像體實現[142]，日本殖民主義的帝國擴張，同樣使用國族認同意義驅使被殖民者甘願為異族國家參戰赴死。野澤三郎堅定的日本族群信念也就來自殖民一方有意形塑之想像共同體。

安德森認為十九世紀開始日本帝國主義的實質手段，以「馬考萊式」[143]的日本化當作國家政策推行至各個殖民國當中，使之「在兩次大戰之間的朝鮮人、台灣人、滿洲人、以及太平洋戰爭爆發之後的緬甸人、印尼人和菲律賓人，都成為以歐洲模式之實務運作方式為師的政策的施行對象。」[144]，擴張主義明顯例子就是台灣推行的皇民化運動，其殖民國與被殖民者之族群階級實際上還是存在的。

[142] 安德森於著作中說明：「民族被想像為一個共同體，因為儘管在每個民族內部都可能存在普遍的不平等與剝削，民族總是被設想為一種深刻的，平等的同志愛。最終，正是這種友愛關係在過去兩個世紀中，驅使數以百萬計的人們甘願為民族，這個有限的想像，去屠殺或從容赴死。」並且認為「因為即使是最小的民族的成員，也不可能認識他們大多數的同胞，和他們相遇，或者甚至聽說過他們，然而，他們相互連結的意象卻活在每一位成員的心中。」班納迪克・安德森（Benedict Anderson）著，吳叡人譯，《想像的共同體》，頁 10-12。

[143] 「馬考萊式」亦即「馬考萊主義（Macaulayism）」安德森援引威廉羅夫（William R. Roff）的《馬來民族主義的起源》一書，舉以夸拉康薩馬來學院為例，此書說明其為「它的學生是甄拔自『受到敬重之階級』，亦即順服的馬來貴族階級。」所以「馬考萊主義」為一縝密的階級結構，成員中無不服從於自己身處的社團位階，就如同安德森認為日治時代台灣人選擇當皇民的身分，無不等同於「馬考萊式」的階級結構，同註 142，班納迪克・安德森，《想像的共同體》，頁 117。

[144] 同註 142，班納迪克・安德森，《想像的共同體》，頁 106-107。

> 正如在大英帝國內部一樣,日本化的朝鮮人、台灣人、或是緬
> 甸人通往母國之路都被完全封閉起來。他們也許能完美地說或
> 讀日語,但他們永遠不會管轄「日本」本州的那個縣,或者甚
> 至被派駐到出生地以外之處。[145]

所以,台人身分是無法與日人對等,更別說亡魂入主「靖國神社」的美夢了,原著與電視劇對於戰死的台籍志願兵送回家鄉情景了作描摹,僅有一只木盒骨灰的死後結局。兩相比較,「靖國神社」顯然是作者彰顯的諷刺意符。不過,野澤他始終堅信自己的身分為皇民象徵,所以可知這群勞務團的台灣志願兵將野澤皇民歸屬視為「局外人」。然而,明基他們一行人認同是台灣鄉土,即使必須面臨戰死的命運,亡魂理當回到家族奉拜的祖先「神主牌」裡,世世代代皆為如此。

影片參照《孤燈》文本拍攝一幕極具精典畫面,亦即向北方遙望故鄉的場景,如下頁圖 4-6。此時,至南洋做軍伕的台灣人,就像東飄西盪、離鄉背井的遊子,滿腹思鄉心境。正如「在這個大遷徙的時代,許許多多的人東飄西盪,身體與文化都離鄉背井,歸屬感就成了他們隨身攜帶的方舟,是遠祖所奉持的神殿,是『傳統』,是『道統』,是某種形式的信條或信念。」[146],電視劇特別增加泰雅族勞務兵的角色,當大家都在思念故鄉台灣,達袞對著明基說「劉,你知道嗎?我們族裏有個傳說,在小米豐收的田裡,可以聽見祖靈的歌聲,聽到的話就能得到祖靈的庇佑」[147],而泰雅族人的信念是祖靈歌聲,富有濃厚「傳統」族群象徵。祇不過與移民不同是——志願兵無法決定自己未來,生命意義、價值視為異族的附庸而犧牲。

[145] 同註 142,班納迪克・安德森,《想像的共同體》,頁 107。
[146] 同註 101,哈羅德・伊薩克《族群》,頁 67。
[147] 同註 94,鄭文堂執導,《寒夜續曲》,第 15 集。

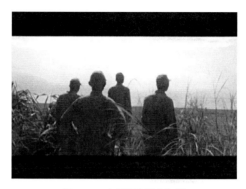

圖4-6　志願兵遙望故鄉

資料來源：鄭文堂執導，《寒夜續曲》（台北：公共電視文化事業基金會，2003），
　　　　　第 14 集。公共電視提供。

　　明基與來自台灣一起生活的同伴中，對日皇抱以效忠的認同態度，如人物黃火盛來說，他自稱日本姓氏「野澤」，行為上相當看不起同樣來自於台灣的同袍，原著描述到明基對這「屈服者」觀感敘述到「這個『三腳仔』的作威作福，卑劣言行，他都看到聽到。」進一步思考到「黃火盛身上的血液，和自己應該是同類的；不但同是台灣人，而且還是一樣說客家語的同鄉人哩。」[148]透過「本質主義」[149]角度，明基與任何來自於台灣的志願兵都屬同一族群，更甚有同一區域的客家同鄉人，然而以族群來劃分認同的成分，似乎無法合理解釋如此現象，思緒接著質疑為何有人甘願作欺負同族群的行徑，這些台灣人（屈服者）的心態就是原作藉由明基內心獨白，呈現其思想意識：

　　　台灣的環境，使人性中的惡德更容易暴露吧？植物的向光性，
　　　動物的求生本能，原是自然律支配下的必然；可是人，多了自

[148] 同註 77，李喬，《孤燈》，頁 121。

[149] 《文化理論詞彙》引述 Essentialism 的理論，他認為「人類、客體或文本擁有界定其『真實性質』的潛藏本質（essence）。『本質』是固定而不會改變的，但是具有雙重存在：既是個別客體或存有的固有或天生特質，也是支配了一切範例所源出之類型的抽象、外在本質。」彼得·布魯克（Prter Brooker）著，王志宏、李根芳譯，《文化理論詞彙》。（台北：巨流，2004）頁 134。

由意志的特質，人就憑這個特質，能作義理生死的抉擇；然而
也因為這個特質強化了生物性求生求本能的手段，於是，求生
本能又多了「活得更好」的慾望。[150]

以基本的生物特性來解釋認同異族殖民的志願兵，「這種超越一
般動物的能力和慾望，是人性特有成分，也正是人性悲劇的本源吧？
也是人性卑劣的根由吧？」[151]文本不時顯示李喬對於屈服者的看法，
不過，在電視劇情裡，導演在這部分的主題是採取掠過，並無特別作
影像聚焦。

另一個場景宿霧，永輝在面對屈服者——陳忠臣，永輝無意發現
昔日痛恨的屈服者，當陳忠臣將死在戰亂砲火之際，卻一反當初高高
在上的氣燄，哀嚎地求永輝能不計前嫌帶他離開。電視劇忠實反映出
屈服者在認同落空之際，做出回歸身分的舉動。

> 忠臣：永輝，拜託你帶我走，好嗎？
> 永輝：帶你走，陳忠臣，村川班長，你以前做過什麼事，你都
> 　　　不記得嗎？你還有臉叫我帶你走。
> 忠臣：看在我們同是蕃薯。
> 永輝：蕃薯，你還算蕃薯嗎？
> 忠臣：我還不是為了生存。
> 永輝：為了生存，你這個爛蕃薯。
> 忠臣：臭也好，爛也好，總還是一個蕃薯。我知道我也許回不
> 　　　到台灣，可使我想跟自己人在一起，比較不會害怕嘛！
> 　　　永輝就算死，我也想死在自己人旁邊。永輝，拜託你帶
> 　　　我走。[152]

劇情裡，陳忠臣最終發現長官竟因日軍撤退為由滅口宿霧島的軍
伕，當然還包含平日忠心耿耿的他，此時才體認到自己台灣人身分價

[150] 同註77，李喬，《孤燈》，頁122。
[151] 同註77，李喬，《孤燈》，頁122。
[152] 同註94，鄭文堂執導，《寒夜續曲》，第17集。

值，而厭棄過去賴以作皇民為尊之心態，他向着永康哀求的片段，也抒發了當面臨到死亡邊緣，族裔歸屬竟成為死前期盼的心願，如「我知道我也許回不到台灣，可使我想跟自己人在一起，比較不會害怕嘛！永輝就算死，我也想死在自己人旁邊。永輝，拜託你帶我走。」[153]。因此，我們可以看到影片這一幕，忠實呈現了原作書寫之情結，雖然永輝厭惡屈服者過去曾欺負台人軍伕行為，緊要關頭仍懷有善良、慈悲的心，解救他離開，這與明基之後帶離黃火盛一起逃難的場景是相同地[154]。

小說文本也有對「屈服者」進行諷刺，在明基眼裡看來，卑劣人種就是無法認同自己族群的台灣人，歷經逃難過程，多數同族勞務兵都傷殘累累，「屈服者」卻反而異常的精神百倍，如「現在最強壯的是野澤。不論是吃穿用品，他都是最齊全的一個；大家最多祇帶一把步槍刺刀之類防身利器，祇有他一直捨不得撿來的一把手槍和一挺不重也不輕的騎兵槍。」[155]，與後來生病的野澤是具鮮明對比。《寒夜續曲》則著重於野澤生病痛苦模樣，明基充滿諷刺口吻，訕笑着：「野澤先生，你也會發高燒，你終於倒下來了，我劉明基常常發誓，一定要活得比你長壽，今天我等到了！」[156]同袍們眼看平時氣餒高張的野澤，如今落得死於異鄉景況，紛紛落井下石搶去黃火盛身上財物，此時是非分明的明基感到不悅，之後與殘兵一同上路北行逃難，但憐憫之心還是讓他折返去照料這昔日痛恨的屈服者。當然黃火盛最後也與陳忠臣一樣選擇回歸台灣的族群認同。

[153] 同註94，鄭文堂執導，《寒夜續曲》，第20集。

[154] 盧翁美珍提問「《孤燈》中的三腳仔趨炎附勢、寡廉鮮恥，……為何您讓主角心中痛恨卻還悲憫他們」，李喬說到「明基親身經歷大時代的災難，親眼目睹百分之九十九點多無辜善良的同胞被牽扯捲入這廣大悲慘的命運裡。一般而言，人經歷過重大、不可抗拒的命運洪流淘洗，對人間許多糾葛、怨恨自然變得比較寬容。」所以，永康與明基為何會解救屈服者，此為李喬從時代環境之下所設想的。同註43，盧翁美珍，《神祕鱒魚的返鄉夢——李喬《寒夜三部曲》人物透析》，頁315。

[155] 同註77，李喬，《孤燈》，頁383。

[156] 同註94，鄭文堂執導，《寒夜續曲》，第20集。

> 火盛：不要走呀！（抓明基的衣服）拜託你，不要丟下我。
>
> 同伴：阿基，走吧！
>
> 明基：做什麼？
>
> 火盛：不要丟下我，看我們一樣是客家人，我怕我要死了……
>
> 明基：死了，你得英魂就可以進去靖國神社，不正合你的意思嗎？你怕什麼？
>
> 火盛：我怕啊！你喊我幾聲，我就不會散掉，死了你給我剪下頭髮、手指甲，帶回台灣去啊！[157]

　　電視劇表達出即使這些「屈服者」外表上多麼的忠心於殖民宗主國，當殖民國的保護傘發揮不了任何作用，日軍戰敗消息傳來，身處在人身地不熟的黃火盛，面臨到死亡的痛苦掙扎邊緣，開始對自己身分認同產生存疑，最後回歸至台灣人的家國認同。屈服者害怕死後無人收屍，也許是因傳統習俗的關係，「香火袋」放著亡者頭髮、指甲，象徵靈魂與族人一同返回故鄉安葬，不致淪為戰死異鄉的孤魂野鬼。因此，這就是為何野澤不斷苦苦哀求明基將他的香火袋帶回台灣之意。

　　對於故鄉認同與歸屬，小說以生物鱒魚的本性為譬喻主體，鱒魚日日夜夜思念無法歸去的遙遠故鄉，更何況身為有意識、思想的人類。李喬不但以二元對立方式區分「反抗者」、「屈服者」認同差異，還加以運用鱒魚意象貫穿大河小說的故事內容，用以襯托台灣人族群認同意識之堅持。如同《認同與差異》一文裡，說明認同如何成為族群的共同信仰：

> 我們的文化認同反映了你我共同的歷史經驗，以及共享的文化符碼（code），而這些經驗和符碼，也為身為「同一民族」的我們提供了在實存歷史的無常變化中，以及變幻莫測、分合興衰的時局影響下，某些穩定的、不變的，以及連續的參考框架與意義框架。[158]

[157] 同註 94，鄭文堂執導，《寒夜續曲》，第 20 集。

[158] 同註 134，Kathryn Woodward，《認同與差異》，頁 84。

　　過去理論學家常以嬰兒新生象徵一種新生命的開端，在他往後的成長過程無形地接收了對生活周邊的感官認知，形塑了族群至國族的意識思想，個人身分認同也在此時建構完成。在 Rousseau 文章中企圖解釋了人類的認同心理，以及國家歸屬之重要性，這無疑與李喬所謂鱒魚返鄉之寓意是相同地。

> 當嬰兒第一次睜開他的雙眼時，他應當可以見到自己的祖國，而直到死亡之日降臨之前，他應當從未看見祖國之外的其他任何事物。……他只為祖國而活；當他離開祖國獨處時，他什麼都不是；當他已經終止對祖國的擁有，他便不再存在；但此刻生命尚未終結，所以，失根的他比死了還要更加悲慘。[159]

　　認同對任何族群來說，等同於生命。更明確來說「新生兒的誕生之地，也就是他的故鄉（birthplace），從第一天開始，就在打造他的生活視野與方式，而且就大部分情況來說，一直會影響到他的未來。」[160]，我們可以在明基、永輝的身上尋找到相同的共鳴，此也是電視劇在反映原作創作的思想主軸展現其台灣歷史、文化之面向。

　　對於認同的定義而言，比照《孤燈》情節書寫，不單祇是志願兵心理的歸鄉之念，亦是把認同台灣成為生存之依靠。原著刻意將故鄉意識與母親意象作結合，認同的意義從志願兵的國族意識、歸鄉的生存想望到母親的思念至蕃仔林的孤燈象徵。層層疊附的錯綜故事情節，擴大了認同的抽象想像，以更為具體形式作抒發：

> 母親、故鄉和光已經結合為一了。光不會突然出現，香味也是，它們出現前，要一再埋設伏筆，如明基常常聞到體香，就是一種伏筆。我已經提過，大地是母親的代表，所以當他發現香氣飄過來，戒指也不見了，心裡認定母親已經死了，母親一定叫我回家，我心裡掛著母親，那力量叫我一定要回故鄉，可是現

[159] Woodward 援引 Rousseau "Considerrations on the government of Poland" 的內文著述。同註 134，Kathryn Woodward，《認同與差異》，頁 548。

[160] 同註 101，哈羅德‧伊薩克，《族群》，頁 62。

在母親死了，回不去了。我沒有那個力量了，我已經失去回鄉的意志力，因為母親的呼喚是我意志力的來源，現在母親已死，因此情節安排明基突然倒下去，變成一攤肉。然後此時出現一個意志外的力量，不是人的力量。這呼應了我的「鱒魚返鄉」。[161]

作者意圖在於突顯出「母親」角色地位，這個「母親」也就是李喬的母親塑像[162]。《寒夜三部曲》的「鱒魚返鄉」傳說，為內容情節發展之重要軌跡，受訪中李喬特別交代了當時的敘述動機：

鱒魚為什麼兩億年以後，它後代子孫還要回到原創的地方?這不是大鱒魚天天教小鱒魚，也不是學會或靠意志的力量，而是意志力以外的力量，是自然運行的力量，所以明基回去，最後不是靠意志力，而是超意志的東西，是自然的力量，所以這樣看來，我的序章隱約已交代結局了。[163]

所以，按照故事的情節發展，李喬所敘鱒魚擁有歸鄉「超意識」，在明基身上指的是依靠母親香氣，使他遵循無形力量返鄉，朝著台灣的故鄉前進，母親猶如一盞孤燈引導他正確方向。

[161] 見於李喬訪問稿，同註43，盧翁美珍，《神祕鱒魚的返鄉夢──李喬《寒夜三部曲》人物透析》，頁 311-312。對照於《孤燈》的原文中，可發現作者將土地、母親連結的主題敘述：「阿媽，就是台灣，就是故鄉，就是蕃仔林；……阿媽，不只是生此肉身的『女人』，而是大地，生長萬物的大地，是大地的化身，生命的發祥地；那是『錫盧紀』『泥盆紀』，江海暖寒流交滙處；是生命之源，是有無的始點。」同註77，李喬，《孤燈》，頁 513。

[162] 對李喬來說，母親對他一生的貢獻極大，《寒夜三部曲》是一部由母親為主角的家族故事，在《重逢──夢裡的人》說到：「葉燈妹重現母親的一生，幼時棄兒，少年養女，青春在貧苦無依中養兒育女，山中棄婦，耗盡心血至於子女成立，戰亂窮山絕地中，卻成為山村心靈託付的『赤腳菩薩』。帶村民出恐懼，重見天日時，悠然大去……是虛構?絕不是。是史實?不，比史實更真實。在葉燈妹大去前瞬間，我進入一種『自動寫作』情狀時『出現』這樣一句話：『百花叢裡過，片葉不沾身。』論者以宗教境界看待。我卻另有所懷，我的『感受』是一切悠然自然，她還是依然在『每一個蕃仔林裡』，在萬千人心目中。而我以人子的身分，卻偷偷有些許悵惘！因為『這個母親』固然是我母，卻也是『蕃仔林人』的母親，甚至是『每一個蕃仔林人』的母親。」同註5，李喬，《重逢──夢裡的人》，頁 299。

[163] 同註43，盧翁美珍，〈李喬訪問稿──有關《寒夜三部曲》寫作〉，頁 312。

　　《寒夜續曲》導演將鱒魚的形像拍攝出來，與《荒村》不斷圍繞在鱒魚返鄉的傳說與之結合,但忽略了對明基歸鄉的「超意識」刻畫。影劇文本結尾用大仰角拍攝美國軍人發現劉明基與黃火順,沒有明確交代之後,以明基跳入水中游泳的畫面,再將鏡頭轉為鱒魚游水的形象（如下圖4-7）,象徵著明基像鱒魚一般游向朝暮思念故鄉,如願歸回故鄉——台灣。背景旁白則是明基小時候聽著兄長明鼎訴說鱒魚思念故鄉的傳說作結。母親、土地、香氣的循環關係則沒有在電視劇中作明確交代。

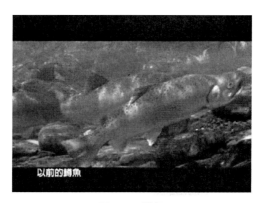

<p align="center">圖4-7　鱒魚</p>

資料來源：鄭文堂,《寒夜續曲》（台北：公共電視文化事業基金會,2003）,第20集。公共電視提供。

　　對於鱒魚傳說的論示,從《寒夜續曲》第十集片段,導演以事先埋下伏筆作為對照,透過明鼎與明基的對話,用說故事方式告訴年幼明基為何要認同台灣土地的緣由。電視劇參照了原著小說序章——「神秘的魚」,引用部分段落,敘說了鱒魚的故事。

> 台灣高山鱒魚的傳說,古老的鱒魚是一種很奇怪、很特別的生物,夏天時候,牠會上溯淡水河嬉戲、覓食、談戀愛。夏天快結束時,在清澈的急湍淺灘上生蛋、孵化。到秋末冬初時候帶

<p align="center">195</p>

> 著一大群妻小游回大海。然後，牠們又會一大群游回到祖先創
> 生的古老家鄉。年年這樣，歲歲如此，千萬年來不變，永遠都
> 不會忘記，也不會迷失。可是就有一次，牠們正在淡水河上努
> 力繁衍後代時，沒想到卻發生大地震和山崩，河流竟這樣被封
> 起來了，結果就這樣被關在海島的深山淵谷中，再也回不到故
> 鄉了。[164]

　　鱒魚遙想故鄉，正也是明鼎想透露出故鄉對人之重要性，與後來
遠赴南洋境遇期間，他為何會不斷地思念家鄉土地作了情節上的呼
應，此時故鄉認同等於家國認同，也是明基心理存在著無論如何都要
「歸鄉」的意志。

> 高山鱒魚就是這樣被隔開，孤單寂寞的鱒魚。可是每當到了秋
> 風起，冬寒來的時節，晚上就開始作著回鄉的夢，牠們的眼睛，
> 永遠留一幅故鄉的影子，可是牠永遠也不會忘記牠的故鄉，阿
> 明基，你也不要忘記了，你是生長在台灣的人，日本是外來的
> 統治者，這裏你腳踏的地方，才是你真正的故鄉。[165]

　　與原著相互比較，電視劇拍攝《孤燈》故事，祇將李喬寓意呈現
台灣人到南洋作軍伕痛苦際遇之主題，鱒魚傳說與人物思鄉內容透過
視覺的符碼來傳達。從《孤燈》的內容發展可分為兩條敘事線，一為
南洋志願兵的思念故土，一為台灣島人民的生活困境，《寒夜續曲》
選擇了以單方面的南洋菲律賓場域為聚焦，拍攝志願兵在一個歷史時
代潮流之下，作為殖民者的犧牲品。探究李喬為何選擇了南洋志願兵
的書寫對象，主要在於他回溯童年印象，提到「在第二次世界大戰時，
台灣許多青年被徵用為軍伕、開拓隊或志願兵。我長期以來做田野調
查發現，去的人最多八萬，最少有五萬；死在南洋最多有五萬，最
少有三萬。我童年時的印象也是去的很多，回來的很少，大多是骨

[164] 同註94，鄭文堂，《寒夜續曲》，第10集。
[165] 同註94，鄭文堂，《寒夜續曲》，第10集。

灰。」[166]。所以，小說文本對於志願兵在面對戰爭的心境有大篇幅敘述，其源自於現今的台灣人多半不重視這段歷史意義，並且有招冤死於南洋孤魂者之意，如同李喬所述：「日本政府對殉難的同胞，每年都會發起一次，由遺族自由參加，組隊到南洋，在海面上灑故鄉帶來的水和鮮花（黃菊花）弔祭招魂。」，但現今台灣對於這件歷史卻不重視，作者則說明其書寫意圖：「台灣政府和社會從來沒有為這些冤死異國的青年這麼做。我覺得應該在文學上有一些交代，我把它形諸文字，在心理上有替他們招魂的意思」[167]。

　　而蕃仔林的人、事、物的發展在電視劇裏則取決於重點式地帶過。李喬刻意將母親、香氣、土地三者作結合，母親「孤燈」意象領導身處南洋的明基回歸，也未補捉在影視中。所以，值得探討是：導演無對燈妹的死作描述，更無從而論原著刻意母親的「香氣」意象引領明基以「超意識」返鄉。在《寒夜續曲》第二十集的劇情，明基對着增田隊長敘說鱒魚與生賦予的歸鄉意識，與之後劇情發展，衹抓住鱒魚歸鄉的意象作單一化的展現，將原著完整情節作部分刪減，薄弱了大河小說故事豐富的要項。因此，總歸而論，電視劇簡化了《孤燈》故事情節之敘述呈現，主要原因還是在於受限電視劇集數考量。

[166] 同註43，盧翁美珍，〈李喬訪問稿──有關《寒夜三部曲》寫作〉，頁280。
[167] 同註43，盧翁美珍，〈李喬訪問稿──有關《寒夜三部曲》寫作〉，頁280。

伍、「寒夜」電視劇之歷史符號再現

　　進入研究電視劇的歷史主題之前，我們先來了解歷史如何成為人的記憶來源，筆者將以西方社會學家所提出「集體記憶」理論先初步理解記憶的產生模式，著重於人類建構自我的歷史是否具有其獨特性。然則，文學家的書寫創作與導演的影像改編之同時，他們端看歷史的角度，是否也深受集體記憶的影響呢？接下來，本文羅列文論家對「集體記憶」的闡釋意義。

　　「集體記憶（On Collective Memory）」，過去紀俊龍在研究李喬的短篇小說時曾引用此論點[1]，不過稍嫌不足，所以下文中先重新界定集體記憶的概念，以助研究李喬記憶書寫的這一部分。其實「集體記憶」不是單純的一個既定觀念，而是取決於社會框架的建構概念，「一個由人們構成的聚合體中存續著，並且從其基礎中汲取力量，

[1]　紀俊龍援引蕭阿勤〈民族主義與台灣一九七○年代的「鄉土文學」〉一文中的「集體記憶」理論說明：「指的是某一特定地區的某一群體所共同擁有的舊有記憶，『其主要的構成要素，除了被認定與某一群人有關的過去經驗之外，更重要的是將這些意義賦予這些經驗的『參考架構』，亦即一個有關於過去集體經驗的『敘述模式』』。透過這種對於過往經驗的『集體記憶』的再現，讓人們對於未曾身歷其境的或是渺遠的事蹟，產生某種特定的意義的聯繫，才能夠讓過去發生的成為記憶。所以，致使李喬書寫日治時期的臺灣，由一開始地重現台灣人民生活的無奈，演變為聚焦在台灣主體認同議題討論上的基礎。透過『集體記憶』的經驗，憑藉文學或其他方式（如影片或投影片等）的載體加以呈現，往往朝向著觀看者或接受者的心靈，產生對其對更深一層的感染力，進而獲得許多的思考反省與生命能量的激發。」紀俊龍，〈李喬短篇小說研究〉（碩士論文，逢甲大學中國文學所，2002），頁 264。筆者認為理論解釋稍顯不足，因此從哈布瓦赫（Maurice Halbwachs）的「集體記憶」深入了解西方理論學家如何運用在文化批評、社會學方面之研究。

但也只是作為群體成員的個體才進行記憶。」[2]。哈布瓦赫（Maurice Halbwachs）認為記憶絕不是一個對於過去全部經驗的儲藏庫，通常是保存於大腦或某一角落裏，然而卻得以自由進出大腦。經由時間的消逝，記憶變成廣義的「意像（imagos）」，這樣的意像透過社會環境具有象徵性事物來達到召喚的功能。所以，「意像」，如同一件產品，可利用公開和社會方式來存放和傳送記憶的個體財產。隨時受到外地與群體成員的召喚，如同散亂的零件般再次重建任何特定的記憶時刻[3]。

哈布瓦赫將集體記憶分為兩種：一者，歷史記憶；一者則為自傳記憶。「歷史記憶」主要經由書寫記錄或某種類型的紀錄（如：照片、碑墓、博物館等）可以觸及社會行動者的一種形式，它藉着紀念活動或是法定的節日而被存留於人民的心中，像是國慶日雙十節，台灣每年都有舉辦不同的慶典來紀念，如此周期性的儀式，經由國民加入達到強化國家記憶的功能，尚有國父紀念館為了紀念過去歷史上的偉人孫中山先生等，均是歷史記憶的範疇[4]。

「自傳記憶（Autobiographical memory）」，意思指過去親身經歷的事件記憶，這種記憶可以加強參加者之間關係紐帶的作用。主要是屬於特殊的群體在某個場合、地點，有著共同的經歷，當群體再度聚集即重建、強化過去的時間記憶，不過，隨著時間流逝，自傳記憶逐漸趨於淡化，除非通過與具有共同的過去經歷的人接觸，以周期性促使此段記憶的強化。重要的是：自傳記憶是根植在群體思想當中的，

[2] 劉易斯‧科瑟，〈導論莫里斯‧哈布瓦赫〉，收錄於莫里斯‧哈布瓦赫（Halbwachs）著，華然、郭金華合譯，《論集體記憶（On collective memory）》（上海：上海人民，2002.10），頁 39-40。

[3] Jeffrey K. Olick, "Collective Memory : The Two Cultures, " *Sociological Theory*, Vol. 17, No. 3. Nov. 1999, pp. 333-348.

[4] 比如說「在歷史記憶裡，個人並不是直接去回憶事件；只有通過閱讀或聽人講述，或者在紀念活動和節日場合中，人們聚在一塊兒，共同回憶長期分離族群成員的事蹟和成就時，這種記憶才能間接被激發出來。所以說，過去是由社會機制存儲和解釋的。」同註 2，劉易斯‧科瑟，〈導論莫里斯‧哈布瓦赫〉，頁 43。

透過人、地、事物達到記憶的召喚[5]。譬如說畢業後的同學會，原本分散工作於各地的昔日同班同學，再次的相聚，會將他們過去一起念書、交友等生活回憶，藉由根植於群體內的記憶被召喚出來。

本章圍繞於兩個主題作研究，一者，原作的記憶書寫著手。《荒村》的歷史史實一向備受研究者探討，這部以日治時代的歷史作為故事背景取向，其中的歷史事件多屬真實筆觸來著墨，此源於李喬閱歷史書、田野調查加上家族史經歷，沒有如《寒夜》、《孤燈》著重在小說人物情感的敘事主線，情節內容多聚焦在左翼運動潮流上，又以農民組合發展為書寫主題。特別強調李喬的家族背景，影響了他創作《寒夜》動機，雖是以母親的角色——燈妹一生作為鋪陳故事，筆者試圖以「集體記憶」的理論解讀李喬從家族史的記憶追尋，如何加入台灣年代歷時性的安排，成就這部不朽的大河小說[6]。

二者，電視劇反映現實社會文化取向。以《寒夜續曲》影視的視覺符碼出發，比較原著小說與改編影劇如何處理台灣日治時期的歷史，歸納出歷史的書寫乃透過不同的世紀有截然不同之再現方式，而作家與導演對於歷史的認知又為何？將對於兩者作比較以及歸類。這亦是本文從文化的角度剖析不同世代的作家與導演，透過單純的文本書寫，他們是如何詮釋歷史事件的觀點。

一、記憶書寫：抵抗殖民的年代

（一）史實與虛構：《荒村》的歷史書寫

俄國文學家托爾斯泰（Лев Никола́евич Толсто́й），認為一部好的作品，必須根植於現實的人生與社會，揚棄十九世紀知識份子崇尚的

[5] 同註2，劉易斯·科瑟，〈導論莫里斯·哈布瓦赫〉，頁41-43。

[6] 由於過去論者鮮少對作者自身記憶的議題作深入探究，論述電視劇時缺乏資料參照、引述，以一節篇幅概論分析李喬書寫時代背景，當然主要著重的焦點還是在於《寒夜續曲》的劇作上。

「為藝術而藝術」（L'art pour l'art）創作論調，那些創作祇流於抽象、膚淺的虛假文化。《戰爭與和平》、《復活》（1989）、《活屍》（1900）等作品，反映了托爾斯泰如何刻畫當時的俄國歷史與社會背景，如同高爾基所謂：「不認識托爾斯泰者，不可能認識俄羅斯。」[7]，並歸納其文學思想的創作理念：

> 他重視——「真實」，認為作家不能只寫取悅讀者的東西，或虛幻的想像和描繪，而應不斷思考生活意義，掌握生命的本質。所以，讀者不難在托爾斯泰的作品中，看到他對大自然及鄉間生活的偏愛，對勇敢「小人物」的同情，對事實「真相」的強調。[8]

其中《戰爭與和平》長篇故事從俄法戰爭的歷史背景著眼，描繪出三大貴族家族在戰爭的時代沒落變遷，體認到人生的無常，托爾斯泰運用擅長的寫實風格與人物心理性格的鋪陳敘述，成為經典的不朽巨作。筆者認為李喬的《寒夜三部曲》雖不像托爾斯泰作品描繪的敘事廣度，但創作風格可與之比擬，特別在書寫歷史的「真實」之考究方面，是相當成功的！何以這麼說呢？托爾斯泰於《戰爭與和平》附錄的自序文中〈略談《戰爭與和平》〉提出了歷史學者與藝術家的區別分野，簡單來說「史學家注意的是事件的結果，藝術家關心的是事件的本身。」[9]他強調藝術家關注於自身的經驗或書信等資料，透過所發生的歷史事件作出自己的思考結論，史學家則根據陳述史料而下理性的觀察結論[10]。他特別著重於：

[7] 歐茵西，〈托爾斯泰的寫實藝術〉，收錄於《戰爭與和平》（台北：木馬文化，2004.07），頁 5。

[8] 同上註，頁 6。

[9] 托爾斯泰，〈略談《戰爭與和平》〉，收錄於《戰爭與和平》（台北：木馬文化，2004.07），頁 12。

[10] 同上註，頁 12。

> 藝術家不應忘記，人民中形成的歷史人物和歷史事件的概念，
> 不是出於幻想，而是以歷史文獻為依據的，史學家盡可能把這
> 些資料作了分類處理；藝術家對這些人物和事件的理解雖然有
> 所不同，但他們像史學家一樣，也應受歷史資料的支配。[11]

　　如此，清楚得知兩者分別在歷史學與文學上扮演角色的差異，藝術家有責任讓歷史透過書寫而再現，但必須以「真實」為依歸，這是托爾斯泰認為寫實主義創作作品的一貫態度。此外，他還特別重視人物的真實性，還原歷史時空下的人物特徵，他曾論及「凡是在我的小說裡說話和行動的歷史人物都不是虛構的，而是利用我在寫作時收集的一系列圖書作為依據，我不想在這裡列舉書名，但我隨時都可以引用這些資料。」[12]，所以，注重事實的本真，一直都是托爾斯泰關注焦點，也認為作品價值、貢獻取決於作家是否真實反映出對歷史、年代及現實的敘述任務，與李喬的創作理論來說（請參考本論文第二章）是非常接近地。李喬認為文學家與歷史學家的任務性質不同，追求事物價值的差異面則就不盡相同，透過受訪稿的談話即可發現李氏如何運用文學角度處理歷史的書寫部分。

　　首先，在〈縱談《寒夜》的歷史與文學〉一文區分了歷史學家與文學家觀看歷史的方式：

> 我想文學所面對的真實、歷史所面對的事實。所謂事實，就是說
> 某個時間、地點、人物在這個世界上確實是存在，這叫做事實。
> 而所謂的真實，人類所有的有關社會科學、自然科學等各領域的
> 知識，再加上實踐跟經驗的累積，使某件事情發生的可能性非
> 常大、非常高的，我就叫真實。文學所要處理的是真實。[13]

[11] 同註 9，托爾斯泰，〈略談《戰爭與和平》〉，頁 14。
[12] 同註 9，托爾斯泰，〈略談《戰爭與和平》〉，頁 14。
[13] 李喬、周婉窈、三木直大、黃華昌訪談，阮文雅紀錄，〈縱談《寒夜》的歷史與文學〉，《文學台灣》61 期（2007.01），頁 245。

　　李喬將抽象化理論套用於小說創作上，當他歷經寫作二二八相關題材的經驗，間接促使其對歷史書寫有了全然不同的看法。

> 這件事相當困擾我。處理那篇二二八事件，我為了這個事情，一年下不了筆，我花了十年的時間去調查二二八的史料，抓到的事實太多了。但是我苦思要如何做一番文學的處理。我是這樣理解的，歷史家追求事實，但是歷史上的事實並不是他們的目的。歷史家是為了從歷史事實詮釋歷史現象的意義。那麼作家呢，作家追求真實，根據掌握到的真實當中，去找出人世間的真。那這些過程當中，面對歷史要寫文學的時候我從前會躲，不過現在發現我不用躲，我直接進入歷史裡面去，掌握歷史的真。[14]

　　他主張文學創作應於合乎情理的事物，即使是身為歷史小說的創作出發；並且認為歷史不會是小說創作的羈絆，反而透過歷史的背景讓文學能再現社會現實的形貌：「從文學的角度來講，歷史對我來說只是一個素材。除非有重大的偏頗，我經過這個素材，追求人類共同的東西，所以後來發現沒有衝突。既然沒有衝突，於是我能夠再寫下去。」；然而，從小說的另一方面虛構意義來解釋，「所謂 fiction 是將人間的真實串起來的那一條線。」[15]。我們可以發現李喬作為文學家的重任，除了以「真實」原則書寫外，最主要的「虛構」元素必須運用得當，讓讀者閱讀小說同時，真切地進入文本的歷史敘事感受作家創作的思想空間，才不致流於虛妄不實。

　　接著，從歷史學家的觀點出發，列舉日治時期著名的農民組合歷史運動來說。首次興起的彰化二林事件，主要是抗議日本的製糖會社不斷進行的詐取牟利。先前農民組合一直幫助農民與會社之間，議價收購甘蔗的原料金與修改不成文的借貸條款，在協商無法得到共識又被迫在收購價錢尚未談妥之時，會社人員率先從非農組的蔗農進行刈

[14] 同註13，李喬等人訪談，阮文雅紀錄，〈縱談《寒夜》的歷史與文學〉，頁245-246。
[15] 同註13，李喬等人訪談，阮文雅紀錄，〈縱談《寒夜》的歷史與文學〉，頁246。

收甘蔗（甘蔗越早採收，水分越多，重量也越重，蔗作採收的早晚，影響到原料與收購價格的差異，會社通常以抽籤決定採收順序），而遭到農民組合員的抗議，其事件經過如下敘述：

> 當天派出所的和智巡警帶著數名苦力到竹圍子陳琴的蔗畑，一再動手刈取，但均被組合員阻止而不果……下午一時由遠藤巡官率領警官大石等六人（另有北斗郡喜多特務參加及會社員二十人，苦力十六人），大隊人馬，來勢洶洶再到謝財蔗畑準備強力刈取……但懾於組合員的聲勢，觀望不前。原料主任矢軍治見情形不對，便抓起一把鐮刀親自動手刈蔗，一面喝令苦力跟他一起刈取，此時遠藤巡官偕六名警官一擁而上環繞矢島身邊以盡保護之責。蔗農見警察不作公正的處理反袒護會設而敵視農民，於是大聲叫喊：未發表價格不能採收甘蔗；此時有人拾起地上蔗節及土塊向矢島等投擲。遠藤巡官見狀立即拔出佩刀並說刈下去不要管他！……蔗農中兩三個氣銳力強的青年，直奔大石、德富兩人手中的佩搶下來。蔗農見此情形知道闖下大禍，一聲呼喊各自逃脫現場。[16]

最後日警出動大隊人馬，逮捕抗議分子，農民組合的重要幹部即使當天未出席抗議活動也遭逮捕，於「十月廿三日上午二時北斗郡召集警察百餘人，星夜馳赴二林、沙山兩庄檢舉事件涉嫌者數十人。並將事件外的李應章、詹奕侯、劉崧甫等蔗農組和幹部亦加檢舉，當天被拘押於北斗郡警察課的人數達八九十名之多。」[17]。可想而知，情勢之慘烈，此事件不只是單純的殖民帝國與被殖民者的反抗意識，後來到台灣幫此案辯護的律師布施辰治、麻生久，則暗中幫忙台灣農民組合與日本勞動農民黨牽線，對抗的是世界性資本勢力的潮流。

[16] 蔡培火、陳逢源、林柏壽、吳三連與葉榮鐘合著，〈第九章農民運動〉，《台灣民族運動史》（台北：自立晚報，1983.10），頁 510。

[17] 同註 16，蔡培火等人合著，〈第九章農民運動〉，頁 511。

　　另一方面，小說又如何再現呢？李喬描述這段抵抗殖民運動的歷史事件，在《荒村》故事中是藉劉明鼎觀看的視角，捕捉到蔗農們如何抗議日本帝國主義下殖民政策實行的過程，上述的歷史學家用了兩頁篇幅記述二林事件始末，但李氏故事本裡動則近三十頁詳細敘述了農民組合與會社從談判、破局至協助農民反抗的過程，除了還原當時的歷實外，特別將雙方兩派人馬的對話內容敘寫得淋漓盡致，日語、福佬話皆此起彼落，凸顯會社與蔗農之間充滿緊張氣氛與交戰混亂的場景。

> 「現在，把那些巴卡摸訥訥鐮刀拿在手上，跟俺來！」矢島手上，不知什麼時候多了一把蔗鐮。
>
> 「誰動手，誰就別想離開蔗園！」喊叫的是一個中年蔗農，全身晒得赤紅，又壯又高大。
>
> 「對！不談妥價格，就不要動一根蔗仔！」說話的正是蔗園主人陳財。
>
> 這些蔗農，是真正被逼到生死鬥上了，居然一反懦弱強忍的本性，成排的以沉穩的步子向矢島他們那邊逼近。
>
> 「部長桑，部長桑，苛累啦！拘捕悉得！」矢島向遠藤請求。
>
> 「停止唏咯！絕對禁止再進！」遠藤左手抓住佩劍，右手像一枝生鏽的伐刀，指向邁進的蔗農們。
>
> 「狗仔！狗仔！會社養的狗！」最前面的蔗農們勉強抵住後面往前湧的壓力，但憤怒的蔗農們的吼斥，火焰般往前噴射。[18]

　　雙方的衝突，一觸即發，讓讀者彷彿觀看一場日治時代的抗議場面。這是文學創作巧妙之處，時間倒轉至三十年代，人物真實性可與史料作比照，文學虛構部分則是人物對白、動作場景的安排，如何將歷史呈現近似人間的真實，文本時間不斷向前進行，我們繼續透過下文來窺探。

[18]　李喬，《荒村》（台北：遠景，1981），頁 244-245。

「狗！會社養的狗！呸！呸！」

蔗農們聲勢更壯，排成人牆向前推進。遠藤退後兩步，其他六個巡查立即後退六七步。

現在，祇剩下矢島完全暴露在怒火的噴射焦點上。他警覺到了；挺起腰肢，一邊揮袖拭汗，一邊惶然四顧；那張油膩污穢的大紅臉，掠過懼怕的神色。

——嗖——不知誰掄起一枝粗大的甘蔗朝他身上擲去，不偏不倚打在他高舉的鐮刀上；鐮刀脫手，和那枝甘蔗一起拋落在一丈之外的後邊。

「難嗒！苛——啊！」

矢島的怒斥未能全部出口。因為又是嗖一聲，另一支巨蔗揮掃過來了，「拍！」跌落在他腳邊。呵！是很狠掃中他的腿肚哩！

「赫伊死！」

「怕死伊啦!死狗仔！」[19]

寡不敵眾的的情況下，矢島狼狽、可笑的模樣也被刻劃成「起初，他拳揮腳踢，想向蔗農反撲，可是後腦挨了一下，接著鼻樑、嘴唇接連被擊中，臉上冒出鮮血了……『哇呀！』矢島慘叫一聲，身子一踉蹌，盲目地朝左斜方拔腿就跑。」[20]期間雙方相互爭戰，如丟擲亂石、刀械威脅均有詳細描敘。直到最後，情緒激昂的蔗農們才意識事態嚴重，紛紛準備逃離現場。

這些單純又粗魯的蔗農們，到此是真正完全清醒過來了；隨著清醒而來的，是墜落萬丈巨崖般的懼怖；懼怖再促使理智對於事況及後果作進一步的理解和認識；而理解與認識，更加重他們的驚駭，絕望。

「啊呀！」手上的「戰利品」、巡察官帽甩在地上了。

19 　同註 18，李喬，《荒村》，頁 247。
20 　同註 18，李喬，《荒村》，頁 247。

「唔……」把已經扭曲一團的油抽仔悄悄拋掉……

「……」把掛在腰上的劍鞘皮帶惶然放在地上……[21]

　　語意描摹是三部曲中深具特色的一部分,以華文諧音將日文、客語、福佬話作實景呈現,是當時七〇年創作「方言文學」的先鋒,不過,除了作者自己的母語(客語)外,其他如日文或福佬方言使用,都可以看到作者的用心之處[22]。所以,可以在文字中發現歷史「真實」的再現外,還捕捉到人物心理思緒的轉折情境,蔗農是從:高亢反動→低鳴害怕。作者適時運用全知視角的觀點,闡釋着農民陷入逆境的情緒,也企圖分析整個情勢的變化,如小說穿插了李喬對此事件的觀點,他以台灣人的立場,敘述日本會社代表矢島一開始的高傲姿態,後來又在蔗農的圍剿下,倉皇慘叫的離開。小說不時藉著一些細節對日人不公行為加以懲罰。

　　李氏怎麼實踐歷史文本創作呢?透過上述故事內容探知外,他於〈「歷史素材小說」的寫作〉一文,較清楚地說明了如何將小說的時序從「現在」追溯「過去」的方法:「寫在書本的歷史是直線的;過去、現在、未來呈現直線進行。然而人間的種種事件,事實後面的『真實』去思考,當會發現:人類活動是呈『迴旋的方式』進行的。例如:愚昧的行徑、悲劇的演出,錯誤的一再重複等等。」並且進一步闡釋:「只要我們是人生觀、生命、歷史觀很成熟的人能懂得觀察、思考、歸納、演繹,那麼,我們便能破解時間遞嬗的虛飾,掌握那歷史變易中之不變物事義理了。」[23]。李喬自認《結義西來庵》是一部將歷史

[21] 同註 18,李喬,《荒村》,頁 250。

[22] 彭瑞金歸納出台灣文學六〇年代以降,在小說與詩的文句,穿插自己的母語文言於作品中的特色,以吳濁流、鍾理和、鍾肇政及李喬為例,之後王禎和運用大量的俚俗語於文本,「方言文學」、「文學方言」的問題才備受重視。彭瑞金,《台灣新文學運動40年》(高雄:春輝,1997),頁235。

[23] 尚且還提及「史料的蒐集與判讀」、「田野調查」等方面著手歷史題材的基本工作。李喬,〈「歷史素材小說」的寫作〉,《小說入門》(台北:大安,2002),頁194-195。

轉變文學的實驗創作，那《荒村》無疑是作者游刃、熟稔於歷史史實事件與文學創作技巧展現的成熟作。相較於托爾斯泰，一位寫實主義宗師的代表，兩者創作理論來說，托爾斯泰要求歷史的「真實」與李喬注重歷史的「真」，其實是不謀而合，「真實」成為寫實文學家關注事物的焦點。

（二）記憶與召喚：蕃仔林人的記憶

　　彰化二林事件在《荒村》僅是農民組合運動抵抗日本帝國殖民的部分情節，故事主軸還是聚焦在苗栗大湖地區農民運動上，更貼切來說，此地——「蕃仔林」是作者的生長故鄉為背景的敘述，也是對於作者家族史為題材開展[24]。並且，文本提及絕大部分的人物均是「真實」存在於蕃仔林地區的居民，除了主角劉阿漢、彭燈妹是根據父母親的形象作刻劃，另外，劉明鼎、郭秋揚則為劉雙鼎與郭常的化名登場。李喬的《重逢——夢裡的人》以重逢小說的故事人物為基調之後設小說，真實與虛構間記錄作者創作過程的思想解構，其中描寫至再次探查蕃仔林故鄉的情景，隱含著他們——同住在蕃仔林聚落的居民，擁有相同的「集體記憶」，而記憶的時間點停留在日治殖民時代，就如作者所說的「苦難中的母子是最親密的，就像貧苦的人最要依賴土地一樣。」[25]，更深層的意義亦可解讀為苦難中的蕃仔林人，於殖民的統治之下的艱困生活，心靈是相互緊密地依靠。從此意義延伸至「集體記憶」來探討，人的記憶建構，具有非常深厚的社會文化之影響因素。

　　記憶從人的心理層面來探討，幼時經歷對於日後的記憶組成佔有巨大的影響力，李喬曾表示「我是窮山鄉野貧農之子。我從小體弱多病而敏感。」[26]，在作者成長的自傳記憶中，蕃仔林的生活經驗除了貧窮、困苦，恐怕已別無他物了！這是在一個特殊的歷史背景——日

[24] 關於李喬家族史部分，可參看此文第二章的「《寒夜三部曲》創作背景」。

[25] 許素蘭主編，《認識李喬》（苗栗：苗栗縣政府，1993），頁 11。

[26] 李喬，《重逢——夢裡的人》（台北：印刻，2005），頁 134。

治殖民的年代,基本上帝國主義的伸張,轉稼在台灣多數的耕作農人身上,生活是困苦而無奈,透過書寫,作者將自己敏銳的感受表現更加鮮明[27]。由於殖民體制的痛苦生活,又將空間縮小在苗栗一帶的深山背景中,可想而知邊陲地帶的蕃仔林,生活尤是疾苦,這是作者有意突顯童年記憶裡一段特別悲苦的歲月。

　　李喬過去談論到《寒夜三部曲》的創作動機時,曾針對歷史部分作了說明,台灣殖民史的發展正是他童年的記憶歷程。我們先從歷史觀點來說,作者自述:「我的歷史觀,或者說歷史認識,事實上分為兩部分。我一九三四年出生,一九四五年我十二歲。因此我童年有直接受到戰爭的實際經驗,也有後來閱讀而來的部分。」,也特別註明「戰爭初期,大概都是國民黨的觀點,但是我在寫《寒夜》這本書的時候,我本身已經有反省過了,已相當程度的把它洗掉了。而必要的歷史性的時間地點人物,則是根據書面閱讀。」[28]。所以,李氏在下筆之前,除了擁有特定的集體記憶外,還閱讀豐富的歷史史料。

> 我就體會到了這種人間真實的體驗,比小說的 fiction 還要神奇,還要恐怖,我絕對沒有能力創造出那個想像境界。在我寫二二八時也是一樣的情形,當時在小說結尾以前,我心裡絕對不曾將這件事想成是國民政府有計畫的屠殺,但是你寫到後來,種種線索的指向,那種結論就自然產生了。所以後來,我體會到所有的歷史都是現代史,從前認為歷史就是一個事實存在裡邊。其實並非如此,那是依狀況和體驗的解釋而得到的自

[27] 譬如在〈阿妹伯〉小說裡,李喬曾以第一人稱觀點,將兒時記憶敘寫出來:「我對於童年生活,印象最深的:一是媽媽的眼淚,二是杉樹林,三是阿妹伯。我們住在苗栗山地,一個叫做『蕃仔林』的地方,那是日本府給限定的住所;如果父親要離開指定的行動範圍,就得事先報告。」〈阿妹伯〉,收錄於莫渝、王幼華主編,《李喬短篇小說全集‧卷一》,(苗栗:苗栗縣立文化中心,1999),頁 68。

[28] 同註 13,李喬、三木直大、周婉窈、黃其昌,阮文雅紀錄,〈縱談《寒夜》的歷史與文學〉,頁 236。

己個人的理解。所以說《寒夜》這整本書裡面提到的台灣，都是在寫我自身的體驗。[29]

如同作者所述：「《寒夜》這整本書裡面提到的台灣，都是在寫我自身的體驗。」恰巧印證了筆者所認為記憶的重現這部分，「現在的一代人是通過把自己的現在與自己建構的過去對置起來而意識自身的。」[30]。盛鎧也曾以《荒村》的作者與讀者之間歷史對話來論述：「因為李喬力圖以客觀的方式，呈現歷史與社會大環境的動態發展，讓讀者能夠以反思的態度審視小說裡的歷史之外，更重要的是，《荒村》中所呈示的歷史不是一般與生活無關的歷史，而是仍存留人們記憶中（儘管是片段的、被刻意壓抑的）與現實仍保持著關聯的歷史。」[31]。所以我們不難發現前文裡記述農民組合運動的史料，都是作者一一對歷史作全面性的考究，同時藉由台灣歷史的閱讀，自傳記憶的召喚，更加深其家族在台灣歷史之意義與定位。

李喬成長過程歷歷在目的這些孤苦人物，亦是《寒夜三部曲》最主要人物的塑造原型來源，在《重逢》中，多篇短篇述及到童年記憶的過往，藉由作者這段探訪過程，與彭家後代的彭來鑫一同歸鄉的旅程[32]，同時也揭開了李喬與蕃仔林人的自傳記憶結構。第一，反動者，抵抗日治政府的不公平待遇，不過多數的反對者都必須付出相對的代價，如作者父親李木芳就是《荒村》的劉阿漢。李氏的短篇〈阿妹伯〉小說裡，以作者自述的第一人稱視角，追溯童年時代的父親記憶：「對於父親，在我十二歲以前，只是個模糊的影子。因為光復以前，他被關在監獄的時間，好像比在家裏多。」，這與《荒村》的小明基之眼，

[29] 同註 13，李喬等人訪問，阮文雅紀錄，〈縱談《寒夜》的歷史與文學〉，236-237。

[30] 同註 2，劉易斯・科瑟，〈導論莫里斯・哈布瓦赫〉，頁 43。

[31] 盛鎧，〈讓未來通過過去來到現在：李喬《荒村》中的歷史及其現實意義〉，收錄於黃惠禎、盛鎧主編，《故鄉與他鄉：第四屆苗栗縣文學研討會論文集》（苗栗：苗栗縣文化局，2006），頁 186。

[32] 這是作者與彭來鑫（《寒夜》彭家的後代）隨着拍攝電視劇《寒夜》來到蕃仔林踏查，李喬將兩人部分的談話、經歷記錄在《重逢——夢裡的人》一書。

看待長年不在家的父親是相互雷同。《重逢》中李喬對父親記憶也是「日據時間參加『農民組合』，不斷被捕坐『小牢』（三天兩天），不斷逃避被監視。」[33]。所以，可以說李氏眼看親人因反抗政府而遭受待遇，如此深刻的體認，以至於《寒夜》小說特別著墨於敘寫反抗者的塑像上。

第二，歸順者。由於蕃仔林地處偏僻，日本人為了治台便利，常常攏絡當地人事以方便治理，因此這種時代下出現了屈服者（也就是作者俗稱的「三腳仔」）的角色，幫助日警有效管理台灣人。並且在皇民運動時期，紛紛改姓名成為歸順的皇民，藉此獲得更多利益。尤其是小說出現過的人物──甲長陳乾，或是其子陳天生都是當地惡名昭彰的人物，不僅多次到李喬家裡「查訪」，還倚仗日人勢力在村裡為非作歹，如陳天生經常凌辱年輕婦女，《重逢》也有佔多篇幅是李喬描述他們父子惡行[34]。最令作者不滿的是終戰過後「日劇時著名的中部大台奸，依然任職警務機關」[35]（像化名為鍾亦紅的書中人物，即是其中獲利的一員），這就為何大河小說當中，從台灣被殖民開始屈服者的塑像會敘述地如此鮮明，主題不斷圍繞在他們身上，顯然，李喬有明確的批判立場。

三者，孤苦者。極窮的村落是作者筆下的原鄉，在年幼時代，蕃仔林存在著一群孤苦的山婦，以母親化身的燈妹即是一例。他形容母親是「青春在貧苦無依中養兒育女，山中棄婦，耗盡心血至於子女成

33 同註26，李喬，《重逢──夢裡的人》，頁198。
34 李喬描述到：「在蕃仔林，『那個畜生』所指的誰，大家心知肚明，《孤燈》一書出現的甲長陳乾是日本的狗腿子（三腳仔），被派到南洋的軍伕陳天生是陳乾的長子。實際上『陳天生』並未派赴南洋；我恨這個人，是我『派』他到南洋去送死的，這其中有一段緣由：我來自抗日家庭，父親經常不在家；一回到家，巡察大人就來查問半天，還東翻西敲一番。甲長陳乾一定陪同上門，有時候由陳天生帶路，這個二十多歲的傢伙更是惡行惡狀；記憶中，這個混帳還對可生養他年紀的我媽媽『言行輕浮』過。」同註26，李喬，《重逢──夢裡的人》，頁75。
35 同註26，李喬，《重逢──夢裡的人》，頁198。

立，戰亂窮山絕地中，卻成為山村心靈託依的『赤腳菩薩』。」[36]，小說當中特別記述無依智障山婦——阿春的故事，此情節相當引人注目，如阿春母女因窮苦共穿一條褲子[37]，可憐境遇實則令人不忍。而李喬先前所創作短篇〈山女〉小說，幾乎是原封不動納入了《孤燈》的故事內文，顯見他是多麼悲憫、同情這群弱勢的婦人，也因如此，他在與彭來鑫述起這段兒時記憶是感慨萬分：

> 阿春母女的形象是我童年舊夢構成之一。人的記憶真是驚人，六十多年後的今天，她們身形謦欬，現在還是清晰留存腦海裡。我在多篇描述「智障山婦」的小說裡出現的人物，很可能都是拿阿春作模特兒塑形的吧。……「阿春」是我心靈原鄉的構成之一。真的在我環境裡，無論往日或現在，那殘缺的生命體——好多「阿春」活存著；那茫然眼神，羞澀淒涼的笑容；腦海一閃現，我就會覺得受不了，想要「逃掉」。當然，誰也逃不了這「生之密網」啊！也許這也是形成我多淚好哭性格的因素之一！[38]

我們藉由上文可以清楚發現李喬的自傳記憶裡，阿春母女形象是深切地影響他創作，就如作者這樣描述：「我很早就體會生之痛苦；對於殘障智能不足的生命尤其感覺心痛不忍。我想歸根追柢跟童年的經驗有關。」[39]。因此，經驗與記憶逐步構成了李喬的創作靈感。

蘇永華——《孤燈》裡劉明基的戀人，這個人物在小說裡的篇幅並不是佔非常多，其實她是另一短篇〈桃花眼〉的主角化身。由於她

[36] 同註26，李喬，《重逢——夢裡的人》，頁299。
[37] 李喬憶及「〈山女〉中的阿春、女兒春枝，幾乎是『事實的白描』，加上少許『真實的捕捉』，使之完整成形而已。也就是說，『鹹菜婆』要去討回兩碗米，在草叢中瞥見光著屁股的十四歲『山女』春枝，進入屋裡其母『阿春』正脫下褲子在縫補。俗語有句：『兩人共穿一條褲子』，是真的。」同註26，李喬，《重逢——夢裡的人》，頁70。
[38] 同註26，李喬，《重逢——夢裡的人》，頁70-73。
[39] 同註26，李喬，《重逢——夢裡的人》，頁73。

身世可憐、命運多乖，在故事內容裡李喬不以真實境遇來安排小說情節，轉而採取虛構的愛情來描摩，也許是現實中不幸的婚姻，作者決定讓她重現小說與明基相戀，不過相同的是都以悲劇的方式來結束生命，她自殺身亡的始作俑者歸於上文曾述過甲長兒子陳天生[40]。我們可從下文端看李喬的內心思緒：

> 陳某這個畜生，是天生心性如此，加上那個縱容他為惡的時代兩者共同「創造」了他吧？時間在推移，歷史在不斷被扭曲書寫；對於活過那段歷史的人，它是永恆的，可是每個記憶單位——人會迅速退出時間之巨流，一個不懂得珍惜共同記憶的族類，心靈上，一代代都是空白白的。[41]

從阿靜姐的悲慘事件始末當中，突顯屈服者在日治時代擁有極大的權勢與地位，致使能加以欺負同樣身為台灣人的可憐弱者。上文李喬用認同的差異來區分自己與他者的分別，這樣不平等二元的對立關係，除了是小說分割屈服者與反抗者的結構觀，同樣也是現實中蕃仔林人的悲劇來源，作者以歷史對人的記憶之重要性來駁斥屈服者的心靈，表態出他們是毫無記憶的一群。

第四，漂流者。於二次大戰後期，日軍以戰爭需求為考量，徵援日、台籍志願兵至南洋作戰，在蕃仔林裡的年輕人，無法倖免排除加入增員志願兵的行列，李氏則從一個小孩子的印象回憶這段往事，口述着曾被派駐南洋的家鄉志願兵回來很少，大多是骨灰被運回。作者就是透過片段記憶，開始追溯台灣志願兵的歷史。

紀俊龍在探討李喬的短篇小說，就曾以台灣「集體記憶」立論為出發，同時提出了小說創作的反抗精神：「李喬在彰顯台灣人苦難的同時，也表達了台灣人不敢勇於反抗強權的哀嘆，只能苟延殘喘的生活其間，而這也是李喬對於日治時期台灣『集體記憶』再現的敘述中，

[40] 相關的內容可參考李喬的《重逢——夢裡的人》之〈山女〉一篇。
[41] 同註26，李喬，《重逢——夢裡的人》，頁79-80。

所賦予象徵化、意義化的重點中心所在。」[42]，並且從台灣歷史的角
度來闡釋李喬早期富含歷史性的短篇小說篇章。

> 藉由對日治時期台灣「集體記憶」的再現與表現，重演了台灣
> 在日治時期之下，承受飢餓貧窮、遭受殖民者的欺壓、自我認
> 同的迷失與無力抵抗強權的社會狀況，以寫實興味濃厚的文學
> 手法，呈現了台灣日治時期下人們的生活，並以此抒發傳遞著
> 對後代讀者的提點與反省，這除了是李喬重視歷史題材的原因
> 之外，更重要的是藉由這樣「集體記憶」的再現，讓後代讀者
> 思索著前人生活的艱辛與觀看前人的缺失，以作為自我生命的
> 鑒鏡與力量的激發，同時也是藉由文學作品來督促生命繼續往
> 前的視野與例證。[43]

如果說論者將早期的短篇小說視為對台灣歷史的記憶書寫，那麼
這部《寒夜三部曲》大河小說歷史時序更是跨足了清末到終戰年代，
成為作者上溯至祖父母、父母三代的家族史，透過「集體記憶」的重
述，無不將日治殖民史與李喬身處時空作一種記憶的召喚與再現。所
以，從《寒夜三部曲》書寫來看，處處可見李喬與其蕃仔林人的共同
自傳記憶，他們在日治時代背景下，猶如一個孤苦的群體，彼此相互
扶持地渡過殖民的歲月。

二、影像詮釋：噍吧哖、二林事件到農民組織運動

在《寒夜續曲》電視劇的網站，特別介紹了關於《寒夜續曲》拍
攝內容，從《荒村》、《孤燈》改編原著的文學大戲中，除了時序方面，
分別描述大正末年到昭和四年，文化協會分裂、農民組合抗日的情
節，與台灣光復前，十萬青年遠赴南洋參加戰事、冤死異國的故事外；
還展示了場景的變化性、角色的複雜性及故事線的豐富性。尚在「敘

[42] 同註1，紀俊龍，〈李喬短篇小說研究〉，頁270。
[43] 同註1，紀俊龍，〈李喬短篇小說研究〉，頁270-271。

事風格上,《寒夜續曲》則利用電影的影像語彙,嘗試道出被日本殖民的那段台灣歷史,以及建構出屬於那群台灣人的歷史觀。」[44]可以發現導演鄭文堂有意從歷史角度來詮釋日治殖民的年代,運用視覺影像的手法經由閱聽者來觀看,使之初步明瞭台灣歷史脈絡。

就如同前文所述:原著改編為影劇內容的呈現時,可以發現鄭文堂顛覆了李喬創作的意圖,原因在於第一部《寒夜》拍攝時,李喬有加入拍片執導的行列,而之後的續曲在開拍過程則是全由編劇透過小說內容自行改編與導演商議之下完成。第二,由於敘述者(導演)再現的方式有自我解讀的意識,影響到電視劇的故事發展走向,舉例來說,影視當中著重於歷史事件的敘事如噍吧哖事件,對照於《荒村》的內容書寫,李喬祇是輕描淡寫帶過,主因在於《結義西來庵》一書已交代了這段歷史,鄭導演則相當程度地聚焦於此歷史的敘事。筆者將透過導演的思想背景初探,從歷史敘事裡試論出敘述者世代的文化差距影響。本章分成:噍吧哖事件、二林事件及農組運動三大主題意象來探討。

(一)噍吧哖事件

噍吧哖在劇中藉由邱梅向年幼的明基說故事的情境中鋪陳出來,口傳故事的方式塑造烈士余清芳的英雄形象,「噍吧哖是台灣南部的一個福佬村……專門去搶奪四腳仔的大人的警察課,這個為首的土匪叫余清芳,他的別號叫做滄浪,這個人自稱擁有一支寶劍,劍一出手,即可斬斷敵人首級三千。」[45]但電視劇中沒有將這起慘案的始末交代清楚,以攝影機畫面捕捉的歷史片段,如日人大批進入噍吧哖此處取代事件經過,運用了大雨作為影像的背景,主要讓閱聽者透過視覺傳播感受日本人獵殺台灣人的景象。

[44] 公共電視台《寒夜續曲》官方網站,_http://www.pts.org.tw/~web02/night2/about.htm_,2008.12.20。

[45] 鄭文堂,《寒夜續曲》(台北:公共電視,2003),第 3 集。

> 大正四年，離現在差不多十多年前，初夏六月天，警察大隊進
> 攻噍吧哖……莊裡有上千居民，幾乎整個村子的壯丁都被殺光
> 光，噍吧哖經過這次事件之後，有八百多人被判死刑，有三百
> 多人被判徒刑，噍吧哖經過這次劫難之後，變成一個空城。[46]

　　邱梅以旁白的角色口述噍吧哖的歷史年代，接著跟著唯一從台南
玉井逃出的遺孤何玉之眼，讓觀眾重回當時 1915 年的時空。影片中
營造了雨勢磅礡的場景，躲在竹林叢間的何玉眼看著日軍將一個個村
民屠殺，並且將屍體疊成堆狀，之後以慢動作落在一群青、壯年村民
跪成一圈身上，每人手上銬鍊等待受刑，側旁一群老弱婦孺們哭泣圍
觀並且雨水交融，日軍再一一將這群人砍頭處決。攝影機最後跟在日
本人離開的步伐上，移動腳步的過程中，鏡頭兩側布滿了散處的屍體。

　　歷時幾十分鐘的影像，猶如播放紀錄片地深植人心，人物的聲
音、話語全然地沉默，僅留下背景音樂的律動音符，以及不斷哭泣的
淚臉，是相當令人震撼的印象畫面。敘事者以影片剪輯的完美技巧，
運用「觀看」者的視覺效果，使觀眾消抹了電視機與拍片的時空距離，
彷彿親身經歷這場屠殺的圍觀。

　　歷史如何被電視劇影像所詮釋是本文探討的問題之一，我們可以
比較李喬原著的故事內容沒有對噍吧哖事件作深入描述，主要著重在
於何玉在受盡日人凌辱後逃出玉井村，並且以遺孤的身分撫養孩子之
心情轉變，終至頓悟出家為尼。由於《結義西來庵》一書，李喬將噍
吧哖三烈士起義故事清楚交代，所以《荒村》內容則是取材部分情節
作延續與接軌。基本上，改編自《寒夜三部曲》的後半段小說，如果
按照原著搬演的劇情來說是沒有特別作拍攝動作，畢竟《荒村》裏僅
用一章的篇幅——〈多少恨昨夜夢魂中〉，簡單地將《寒夜》至《荒
村》作時間與人物之間的倒敘交代，所以，這就代表鄭文堂導演認為
噍吧哖事件對台灣歷史的重要性。不過，我們仍可參就李喬《結義西
來庵》書寫此件抗日事件與影像劇作之間的歷史敘事有何差異？

[46] 同上註。

　　我們直接跳過小說一開始對余清芳、江定、羅俊等抗日義勇英雄的認識、起義到反抗的鋪陳經過，進入到南庄三百多人被捕入獄的故事情景。在玉井派出所的廢墟是那時日軍駐守陣地，也是審判被日人政府貫稱為匪徒的這一羣人。當時大雨磅礴場景如書中所描述：

> 這幾天都下大雨；晌午時分開始下，午後轉大，到了傍晚就停歇，晚上，又是滿天星斗。可是今天不同；下午三時起，雨越下越大，而且雷電交加，地動天搖；一道閃電掠過，映出幾百位被囚的義勇義民全身濕漉，木然癡呆的臉上，也是雨水直流。沒有誰驚慌呼喊，祇偶而傳出一絲絲吞聲抽噎的餘音。[47]

　　比較電視劇的描摹敘事，同樣雨景出現在小說與影像的場域時空中，小說氛圍卻透露出一股蕭瑟、荒涼、哀戚之感，他們是正氣凜然的化身，此時等待着受審的臨死時刻，可明顯感受到沉穩、寂靜的心境，如「沒有誰驚慌呼喊，祇偶而傳出一絲絲吞聲抽噎的餘音。」，然而，他們還抱著一絲希望，醞釀逃脫活命的機會。

> 凌晨四點鐘，黃坤明一個暗號傳出去，大家同時動作，互相齧斷捕繩，八十名一齊吶喊大叫！「逃命呀！」……今井開了一槍，把黃坤明擊倒！分隊長遠藤對準跑得最快的黃水松背部扣板機。黃水松中彈。噠噠噠……，做夢也沒想到，今井分隊竟擁有一挺機槍！竹頭崎庄的八十多人，近半掙脫了捕繩，有幾個人已經衝出「禁區」；還有一半的人還齧咬捕繩，機槍怒吼，雷鳴閃電，血肉柱飛，屍體翻滾……[48]

　　這是獵殺異議青年份子使用的手段，殺戮戰場幾近橫屍遍野，但這祇是慘案的開端。其他脫逃的余清芳、江定等也被日人一一捕獲判刑，李氏介入小說的情節發展，客觀地說明調查此次台南懸案的事件結果：「可是『不起訴』的人，自被捕後卻沒有一人回家；他們下落

[47] 李喬，《結義西來庵──噍吧哖事件》（台南：台南文化局，2000），頁236。
[48] 同註47，李喬，《結義西來庵──噍吧哖事件》，頁238-239。

如何？祇有參與其事的日警人員和那二百二十一人自己知道。因此，這是一段永久的謎團」[49]，不僅如此日軍也以相同槍擊方式對待村裡無罪的老弱婦孺們，「噠噠噠……」槍聲又開始不斷響起，小說繼續描繪出 1915 年噍吧哖慘烈的屠殺場景：

> 鮮血，像瀑布的末端，四散飛濺，皮片碎肉，紛紛飄灑；朝陽
> 暈暗了，晨風凝滯了，四周一片濕濡濡的灰黃。這裡就是阿鼻
> 地獄、枉死城。數千老人婦女半成年的男孩就埋骨在這泥土
> 裡。含著冤恨，怨恨，仇恨。恨是無形無體的存在，它在槍聲
> 停歇後，在鮮血流盡，肌膚僵冷之際，並未被埋在土中；它緩
> 緩升起，凝結，變形移動……從此，繚繞在風裡，雨裡，水裡，
> 霧裡，永遠永遠，永遠，永遠……。[50]

李喬將無辜台灣婦孺被殺戮的悲慘過程，巨細靡遺地敘述出來，仇恨的抽象名詞被刻劃為：「繚繞在風裡，雨裡，水裡，霧裡，永遠永遠，永遠，永遠……。」的具象形容詞，這也是前文所敘作者到台南田野調查的感觸心情，小說不時穿插人物遭致槍殺的慘狀，如「我死不暝目呀！我要做魔鬼……」、「『我，我可以和阿憐相見了……』蕭氏粉還是眼睛睜得大大地，但淚水像泉水般洶湧而出，滾滾而下。」[51]。我們同時可以感受到玉里村民的內心是多麼憤恨不平。比較於影視文本，唯一相同的詮釋方式是他們將噍吧哖事件中，台灣人極為悲慘一幕給呈現出來，不管是文字書寫抑或影像聚焦，都試圖為迷霧般的台灣殖民史作建構。不過，李喬《結義西來庵——噍吧哖事件》筆觸與《荒村》一樣，援引真實史料作為敘寫基礎；而《寒夜續曲》則是再現了導演對於歷史事件的記憶認知。

我們回到視覺影劇來探討，在《寒夜續曲》劇情裡，可得知導演用了簡單的符號意象將歷史具象化，影像可以看到非常明顯對比，一

[49] 同註 47，李喬，《結義西來庵——噍吧哖事件》，頁 258。
[50] 同註 47，李喬，《結義西來庵——噍吧哖事件》，頁 268。
[51] 同註 47，李喬，《結義西來庵——噍吧哖事件》，頁 267-268。

者是擁有武力刀械的日本軍,一者為手無寸鐵的台灣村民,從中展現出不平等的二元分野,創作者站在台灣人的立場出發,將事件過錯指向日本政府的殘酷,用以清楚明瞭的視覺畫面,訴說出一段罕為人知慘案經過,來形構日本對台灣人殺戮的慘烈。在視覺表現當中,鄭導演對於歷史的敘事捨去了不必要的鋪陳,直接讓觀眾進入歷史長廊去感受,我們可以知道導演特別關照於弱勢一方,讓接下來劇情發展暗示性將日本殖民的統治過錯予以呈現,為《寒夜續曲》的人物悲苦作了歷史背景的線性時間來開展。

如果對照原著《荒村》觀點,李喬強調是台灣為利益而欺負台人的屈服者(亦即三腳仔)塑像,這是他透過親身經歷而抒發的感受,不恥於屈服者的行為,然而對於日本人或是殖民者在文本敘事當中並無顯著的情節鋪陳,最重要的是書寫主軸是建構在一個真實歷史資料的背景上。反觀,電視劇的導演沒有如作者有其特殊的「自傳記憶」,對於屈服者的描繪也不若於原作擁有深切的厭惡存在,唯一可以從社會中獲得關於那一年代的歷史,即是逐漸透過閱讀文獻形成之「歷史記憶」了。所以,《寒夜續曲》的噍吧哖事件再現,我們可藉由其「觀看」角度來歸論導演是擁有某種程度地批判日本的殖民行徑,這就是影視與小說兩部文本的差別所在。

(二)彰化二林事件

前文曾對李喬敘寫的《荒村》二林事件與歷史學家撰述的史料作了比較,接下來,電視劇又如何來詮釋這場歷史慘案呢?彰化二林事件以一場農民組合運動的領導人李醫師帶領受到壓榨的蔗農向會社要求談判的劇情揭開序幕,衝突場景以二元對立結構展現,如下圖,我們可以看到影像從會社人員的後方視角拍攝過去,李醫生與大批的農民要求合理的甘蔗價格,但組合運動人多勢眾,抵制了會社強行收割甘蔗的行動,會社人員最後不果而終。但此事件亦埋下蔗農與日警交惡的衝突伏筆。

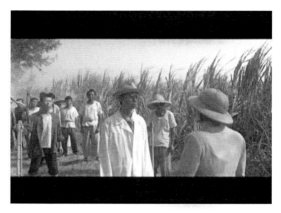

圖 5-1　會社與農民代表的對峙

資料來源：鄭文堂執導，《寒夜續曲》（台北：公共電視文化事業基金會，2003），
　　　第 6 集。公共電視提供。

> 會社人：我告訴你，我沒什麼權限，要談條件去找會社長，別
> 　　　　擋路，閃開！
> 李醫師：不行，原料價格決定以前，我們不答應採收。
> 會社人：告訴你，依契約採收的決定權是在我們這邊，你不
> 　　　　懂嗎？[52]

透過他們之間的對話，會社代表的強硬態度致使農民們不滿，不
過，也突顯資本會社與蔗農長期存在著不平等的關係，這場對立局面
很快因為雙方勢力的懸殊而分勝敗，最後會社人員憤怒地離去。但另
一波強硬抵制農民運動的日警緊接著上場。

鏡頭隨著劉明鼎的腳踏車搖晃前行，當他遇見提早採收蔗作的會
社工人們，心理伴隨不祥預感，車速也瞬間加快，透露出緊張與惶恐
的氛圍，到達現場後，日警強烈的氣勢威嚇，一旁則是蹲坐在地、手
靠頭頂的農民們，此時看到這種景象的明鼎，鏡頭以慢動作聚焦在他

[52]　同註 45，鄭文堂執導，《寒夜續曲》，第 6 集。

身上，跟著其他人一樣慢速地蹲下，一句：「李醫生怎麼沒來？」[53]，
此話將蔗農處於弱勢而無法與殖民政府對抗之窘境給表現出來。

圖 5-2　彰化二林事件的場景

資料來源：鄭文堂執導，《寒夜續曲》（台北：公共電視文化事業基金會，2003），
　　　　　第 6 集。公共電視提供。

　　如上圖 5-2 是明鼎到二林現場時，日警肅清反抗農民的場景。我
們可以看到日警列隊站成一排，農民群體蹲坐成一團，明鼎在景框下
方，站立且身著深色衣服，非常醒目。

　　之後緊接著帶入另一個高潮片段，其中一名蔗農心生不滿，不甘
示弱地向警察投擲石頭，擊傷了日警的頭部，接著特寫不斷冒出的鮮
血的額頭，二個警察挾著憤怒氣燄走向明鼎，明鼎欲意澄清非他所
為，不斷左右張望，無言辯駁的情況下，攝影機運用俯角（hight angle）
慢慢向明鼎聚焦，顯示出主角內心驚恐及身處困境而不知所措。下一
秒鏡頭則反拍日警迎面而來的大仰角（low angle）鎖定於手持棍棒身
形，以巨大威脅之姿地痛打明鼎。情節發展至此隨即畫下高潮的結束
句點。

[53]　同註 45，鄭文堂執導，《寒夜續曲》，第 6 集。

　　《寒夜續曲》刻劃彰化二林事件的歷史部分，明顯與《荒村》描述有相當大的出入，比較原著，李喬企圖再現 1925 年農民運動的反動情景，蔗農並非一開始就因日人武器勢力的威脅而害怕，他們擁有基本的法律觀念，所以為何日警拔出利刃，會因此被駁斥「佩劍哇，刺殺用訥嘎？」，然後巡查馬上把劍收起來。蔗農抗爭會社的不供平待遇，乃出自內心的吶喊如小說中所敘：

> 「狗！會社養的狗！呸！呸！」蔗農們聲勢更壯，排成人牆向前推進。遠藤退後兩步，其他六個巡查立即後退六七步。現在，祇剩下矢島完全暴露在怒火的噴射焦點上。他警覺到了；挺起腰肢，一邊揮袖拭汗，一邊惶然四顧；那張油膩污穢的大紅臉，掠過懼怕的神色。——噢——不知誰掄起一枝粗大的甘蔗朝他身上擲去，不偏不倚打在他高舉的鐮刀上；鐮刀脫手，和那枝甘蔗一起拋落在一丈之外的後邊。[54]

　　當然鎮壓的場面一波接著一波，此為剛開始的衝突序幕，後來因為農民未得到合理的收購價格，又在會社人員強行採收甘蔗的情況下，逐漸興起不滿皆以亂石投擲表達他們內心的憤怒。

　　電視劇影像人物的敘述方面，將許多情節忽略了，反而著重在明鼎的角色作發展，蔗農們像是不敢反抗的小人物，見到會社與日警的鎮壓，默默地承受甘蔗刈取的命運。影像化的符碼指向蔗農是懦弱地一群，只有農民運動組合的成員才勇於與資本剝削者抵抗，另外還將明鼎塑造成英雄的姿態，一般戲劇中英雄必須承擔錯誤與懲罰，而獲得崇高的地位，使人慕名與崇拜。日警只毆打看似讓他們因石擊而受傷的明鼎，其他農民不敢出聲地蹲在一旁。同時，導演還將觀眾的期待視野考量進去；電視劇不外乎是營造衝突、刺激的高潮情節，為何會只有讓明鼎遭受毒打，其實是想藉由影像張力，促使觀眾想要繼續觀看的想願與動機。

[54] 同註 18，李喬，《荒村》，頁 247。

　　首先，從影像基本的展現來論。在詮釋二林事件的歷史，鄭文堂運用大量聚焦、視角鏡頭的畫面處理，增加了許多電影技巧的手法，電視劇與電影最大的不同在於前者情節內容篇幅廣大，劇情高潮起伏的變化較多，擅於「長鏡頭剪輯」[55]；而後者篇幅短，大量的留白片段依靠觀眾聯想，多以鏡頭拍攝的效果來處理人物內心的起伏，透過剪輯的影像效果達到電影傳達之意境。以電視劇表現方式，鄭文堂確實展露了精緻的視覺面向，也創新視覺的特殊風格；因此文字到影像的跨越情境擁有了濃厚的藝術氣息是相當值得肯定。

　　次者，談論到改編劇情方面。我們藉由電視劇劇情可知道它省略了農民與日本政府的對抗經過，比較於原著，李喬運用相當多的篇幅來敘述這場彰化二林事件，影像取而代之是殖民政府擁有相當威權的勢力，日本警察壓制了先前農民運動的反抗訴求。台灣農民面對一種無力抵抗的情勢，個個蹲坐在地場景，與日警荷槍實彈站成一排，成極大對比。不難發現到先前會社原本無法順利採收甘蔗，雙方的二元對立關係為：農民／會社等同於強勢／弱勢，但經由日警介入後情況之改變，會社／農民回歸殖民統治底下不平等的關係：上／下、強勢／弱勢、資本者／剝削者的角色。

　　藉由觀看劇情的發展，導演對於殖民者的角色賦予相當大的威權，從如此權勢中再襯托出台灣人悲苦命運，將所有的歷史悲劇直接指向殖民體制的殘暴。從噍吧哖事件與二林爭戰的詮釋角度，明顯可以歸結出劇作有意將日本政府極為負面統治手段予以展現出來，台灣人民不管如何都處在相對低劣的位階。

　　Ｔ・Ｓ・艾略特過去有句經典名言：「歷史不過是編造的通道。如果你要寫一個歷史的電影劇本，對有關的人物不必追求準確無誤，只

[55] 「長鏡頭剪輯（long take）」就是長時間將鏡頭至焦於一畫面，或是以不剪接的手法，一鏡到底拍攝出人物的動作形態，電視劇多半採用時間久長的停格來製造此效果，有意致使觀眾在閱聽的時候留意劇情變化，可參考 *http://en.wikipedia.org/wiki/Long_take*。

求歷史事件及其結果準確就行了。」[56]。所以必須把握一個重點：有關歷史史實部分必須務求真實，歷史呈現的真實性顯然比文學的虛構性來的重要。然而，對照《寒夜續曲》來說，真實的歷史是無法從電視劇中所能窺探，如同陷入了一種傳播的局限，在「敘事者之創作源頭乃出自其知識與記憶，作品因之往往充斥著其就知識與記憶所能解釋的社會。即使故事為歷史傳說，敘事者的意識型態仍屬現代，因為他須依現實社會的文化符碼合理化敘事作品，完成傳播故事主旨。」[57]，此歸咎於創作背景的時間差異，李喬《荒村》於 1981 年完稿出版，鄭文堂拍攝的《寒夜續曲》約在 2003 年，中間差距二十年時間，當然是會有解讀方式之差異，社會文化的變遷也許改變著創作者的思維，導演運用何種視角來詮釋原著的作品值得令人關注，其中也間接影響了影劇表現的方式。

透過導演改編的手法來看，可追溯鄭文堂過去拍攝電影背景經歷，在《寒夜續曲》片段中也有電影效果的視覺仿照。如果從他過去的執導經驗，可得知過去曾拍攝過三部重要的紀錄片，有《在沒有政府的日子裡》、《用方向盤寫歷史》與《傷痕二二八》，其中的《傷痕二二八》是鄭導首次嘗試以影像企圖呈現獨特二二八歷史事件（如前文所述），他厭棄古典主義拍攝的紀錄片手法，描述二二八事件發生之過程，將以往呈現出受害者或受難家屬口述歷史的畫面予以刪減，戲劇性的表現手法填補人物獨白的自述，運用此種呈現方式在於導演鄭文堂認為較容易使觀眾進入電影影像的歷史時空，對於完全不了解二二八歷史的年輕人，也較容易接受[58]。

這就為何電視劇《寒夜續曲》會捨棄原著大量情結，用以簡單的結論式來拍攝台灣殖民史。導演認為觀眾不需要在劇作當中拘泥於歷

[56] 薩依德‧菲爾德，〈改編〉，收錄於陳犀禾主編，《電影改編理論問題》（台北：中國電影，1988），頁 364。

[57] 蔡琰，《電視劇：戲劇傳播的敘事理論》（台北：三民，2000），頁 72-73。

[58] 張倩瑋，〈當來的正義：鄭文堂戲說傷痕二二八〉，《新台灣週刊》484 期（2005.06.30），*http://www. newtaiwancom.tw/bulletinview.jsp?period=484&bulletinid=22239*，2008.12.20。

史事件的過程，只要藉由觀看進而把握住誰是好人、誰是壞人，台灣慘痛的始作俑者為何即可。

所以，《寒夜續曲》並非一部非常忠實於原著的文學電視劇，在改編的評價而論[59]，與其說背叛，倒不如說是鄭導演運用自己的觀點來詮釋了《荒村》與《孤燈》的歷史敘事。

就如同說「社會文化現象是其歷史決定的，歷史每一特定時期都具有自己的獨特性，這種特定的文化語境塑造了自身獨特的詩學話語。換言之，歷史並不可能重現，任何瞬間都是新的一刻。」[60]。所以，即使是文學或電視劇的歷史再現部分，均不可能為事件發生的原貌重現，多少附加個人的集體記憶或是意識形態的觀點，在下表的「二林事件的歷史敘事比較」企圖將這三種史書與文本進行比較分析，從中或許可以發現在詮釋的過程，李喬特別重於對農民反抗日人政府的過程，這可歸因於個人記憶使然。反觀，對於電視劇來說，導演本身對歷史觀點實屬閱讀經驗與原著情結內容的依據，我們發現歷史影像完全聚焦在事件的結局上面，以視覺符號作大量渲染，強烈突顯台灣人的弱勢處境，這當然是李喬在小說闡述得主題之一，不過，同時也得知沒有經歷過日治殖民時代的鄭導演，對於表達出農民運動的實質價值與意義是影視文本較缺乏的一面。

[59] 可參考本文第一章的「第二節研究進路」援引的改編理論。
[60] 朱立元主編，《當代西方文藝理論》（上海：華東師範大學出版社，1997），頁412。

表 5-1　二林事件的歷史敘事比較

敘事者	《台灣民族運動史》 歷史學家	李喬的《荒村》 文學家	電視劇《寒夜續曲》 導演
敘述 角度	主要記錄了二林事件的歷史發生、經過、結果與之後影響。完整敘述事件中時間、地點、人物，事件後被日人判刑條例均清楚記載。	除了援引歷史時、地外，特別關注於二林事件中農民如何反抗殖民政府的行動過程，多參照歷史的記載再進行小說的刻劃。	影像展現二林事件初始緣由，事件過程無詳細描繪，主要將視覺關注於事件後農民的受害結果。
敘事 觀點	第三人稱視角敘事整件事件的發生始末。	以明鼎第三者立場，旁觀二林事件的經過。	藉由明鼎涉入事件的經過，來突顯主角的悲劇性格。

資料來源：楊淇竹整理、製表。

（三）農民組合運動

　　電視劇對於特別的歷史事件作影像聚焦之外，小說裡著重描述之大湖地區農民組合運動的動向也有重點呈現，如文化協會各類型演講、以及因演講發言風波所致中壢事件等，甚至文化協會面臨分裂的時局，藉著人物的對談中輕描地交代過去。《寒夜續曲》在刻劃農民運動的經過，除了有劉阿漢抗爭日人政府無故被沒收土地，主要重心還是放在劉明鼎與文化協會、農民運動相關事務上，劇情內容描摹出知識份子面臨到殖民社會的苦悶心境，如明鼎與芳枝一幕在山林間的場景，明鼎說：「山谷的蔗部真的很漂亮，不過一想到蔗農艱苦的生活就不美了！」。從蔗園聯想到農民的生活困境，這是受過知識啟蒙的明鼎沒法無視於日人治台的政策；接著，他繼續將內心感慨抒發出來：「我記得我大嫂的家裡是種稻，收成的時候，看見滿滿的金黃一

樣的稻穗,不過,會社貪圖利益叫大家改種蔗,所有的思考都是金錢利益作標準,台灣就要被他們吸乾了!」[61]。

　　知識分子極力反抗殖民政府的作為當中,他們一方面積極向政府為農民請益,一方面帶領農民集結抗爭,主要目的還是在於抵制殖民者的資本剝削手段。但藉著郭秋揚一席話,明顯感受這群被日警視為惱人的反抗組織,也只不過希望台灣人有個合理的生活待遇,他對着連日不斷到家搜索的鍾亦紅說:「我也不是厭惡日本人,只是有些制度對待本島人,實在有點不公平;再說,日本人也不准我們自己辦學校。」,不過,鍾卻不以為然地回答:「什麼不公平,全都是你們說的……就是你們文化的人,在那帶壞榜樣。」[62]。我們在郭秋揚的口吻,感受得到身為反抗者不滿台灣人深受差別的待遇,如此要求卻無法獲得日本政府之重視,就連明鼎與父親的對話,亦表露出知識分子的內心渴望。

> 明鼎:我只不過要求合理一點而已,也不是有野心想把狗子怎樣。
> 阿漢:大部份的人也是這樣想,不過沒法解決根本的問題,一樣沒用。[63]

　　影視展現了阿漢父子對於日人政策的觀點認同,之後明鼎持續幫助農民運動的事務,但在話語中不時透露感於沒有成效之憾,殖民政府不僅沒有改善資本政策,反而更加快速稽查組織領導的重要人員,尤其在文化協會的中壢演講場合,直接將出言不遜的明鼎當場逮捕。

　　《寒夜續曲》電視劇在詮釋原著故事的觀音庄演講會場景,將原是由「侯朝宗」[64]講述「農民的貢獻」為主題內容換成一名女性演講

[61] 同註45,鄭文堂執導,《寒夜續曲》,第9集。
[62] 同註45,鄭文堂執導,《寒夜續曲》,第6集。
[63] 同註45,鄭文堂執導,《寒夜續曲》,第9集。
[64] 李喬在小說中還將侯朝宗的生平事蹟略以概敘,可想而知確有其人。同註18,李喬,《荒村》,頁331。

者上場。演講訴求依舊呈現出日治時代官方與人民存在之資本剝削的
問題。

> 講者：其中蔗糖和稻米，就是最有利潤的，所以，我們台灣農
> 　　　民，這些種甘蔗、種稻米的農民出的力最大，功勞最大，
> 　　　這麼大的貢獻全部是大家用血汗拼出來的，但是貢獻給
> 　　　誰？貢獻給台灣總督府，貢獻給有錢人，大家想看看，
> 　　　這樣有天理嗎？
>
> 農民們：（齊聲）沒道理。
>
> 講者：大家甘願嗎？
>
> 農民們：（齊聲）不甘願啦。
>
> 講者：我們台灣的農民，特別是這些沒有田產的佃農，就像在
> 　　　場各位叔伯鄉親，一輩子拿鋤頭，所受到的待遇，就是
> 　　　全世界最可憐最冤枉的奴才待遇。
>
> 日警：停止！你對大日本帝國不服嗎？想反抗嗎？你污辱天
> 　　　皇陛下嗎？
>
> 講者：為什麼不讓我講？
>
> 日警：趕快退下！
>
> 講者：大家團結。[65]

接著，明鼎以一則小猴故事達到了反抗日人政府的訴求，這是李
喬小說當中極為諷刺的寓言，原著裡或許無法感受明顯演講場合的情
緒起伏，不過經由演員以客語的咬字發音，將台下農民的鼓譟士氣與
台上日警的喝令禁止，此起彼落地突顯出這段情結的重要性。如此確
實營造出一場文化協會在日治時代如何推動反政府運動的重任。

> 明鼎：那些小猴嚇的屎尿流出來，就有一隻膽子很大，從頭到
> 　　　尾一直反抗……竟咬斷繩索逃脫了，其餘不敢反抗的小
> 　　　猴子，他們的命運多悲慘，各位隨便想也知道。

[65]　同註45，鄭文堂執導，《寒夜續曲》，第8集。

農民們：（齊聲）反抗才能逃命。

明鼎：像那些剝削者求情也沒用，作一個順民也沒用。……我
　　　們要向石頭秤砣這麼硬，這樣他們才咬不動吞不下去。
　　　所以，對這些剝削者，我們不用求情，不用彎腰低頭跪下，
　　　因為這樣沒有用，大家要站起來，爭取合理的權利。[66]

　　影像在詮釋鋪敘農民運動始末刪減了大量原著內容敘述的篇
幅，基本上雖有將農民運動的訴求本質表現出來，不過在人物配置上
可說是相當精簡；原著中羅列的一些要角如簡吉、黃石順等人，都不
在劇作演員行列中深切表現，只有突顯劉明鼎的主角地位，似有稍嫌
不足之處。

三、志願兵流亡史

　　《寒夜續曲》詮釋原著的志願兵歷史時也許因製作集數的考量，
短短不到八集的長度要拍出三十多萬字的《孤燈》文本，確實是有些
困難，所以傾向擷取重點情結作影像呈現，並且大幅度刪修小說內
容，我們可以發現影劇裡缺少將長篇小說敘事內容深度、故事場景廣
度表現出來，多半將描摹焦點設置於小說中如何刻劃志願兵軍旅生活
的苦悶，影像停留在荒漠、寂寥的地方，有如時間完全終止，這是導
演企圖用空間意象來反映當時呂宋島的台灣人離鄉背井之心情。

（一）出征

　　進入電視劇的主題分析時，先述及一篇〈縱談《寒夜》的歷史與
文學〉的訪問稿，學者們針對《寒夜》的歷史真實與小說虛構之間作
了對話，並論及到書寫志願兵歷史的意義。其中周婉窈提出日語「志
願」的意義和中文翻譯差異作了一番解釋，台籍志願兵應屬自願從

[66] 同註 45，鄭文堂執導，《寒夜續曲》，第 8 集。

軍，在檢查合格之後再進行徵調作業[67]，李喬則以兄長的經驗認為日治時期的志願兵多屬被迫之論。

> 被迫志願的不是只有士兵，我二哥小學畢業的時候十六歲，當時只要成績第一名、第二名的全部一定要志願。不是只有軍人，連海軍工員，陸軍工員都要強迫志願。最後我的二哥十六歲就成為海軍工員，被帶到神奈川，接受「人間爆彈」的訓練。我二哥預定八月二十二日上場，才逃過一死。[68]

電視劇裡面忠實地呈現原著書寫到台灣青年收到兵單的無奈，尤其是明基、永輝等多數台籍志願兵，都不是出於自願。影像詮釋他們在離走的感傷氣氛猶如一場生死永隔之別離，特別是拍照紀念過程，傳統舊式的鎂光燈一閃爍，聚焦於阿貞與永華受閃光而驚嚇表情，象徵了戰爭鋒火的現實殘酷，也意味著悲劇情節的開端。

關於李喬創作志願兵的這段歷史，絕大部份資料源自於田野調查的訪問所得，他提到從倖存者談話所產生的意象，是直接引發創作思想時的主要來源。

> 還有一個整體的 Image，是經由訪談而來。比如說，我舉個例子，我訪談到最震撼的一段，是呂宋島的死亡行軍，夜裡發現所有的人都面向北方，這段體驗，是一位從戰地回來的苗栗人

[67] 周婉窈認為「『普遍徵兵制』（universal conscription）一般而言，指男性國民達到一定的年齡（役齡），若身體檢查合格就必須當兵。志願兵制度是在徵兵制實施以前，為了讓台灣人和朝鮮人能成為正規軍人而在台灣和朝鮮所設的制度。志願兵制度實施之後，青年報名應徵，其後經過若干程序，合格成為志願兵；志願兵經過訓練，編入軍隊，才成為軍人。」並且「我們現在有一些誤解，原因在於我們很容易把日語的『志願』想成中文的『自願』。其實意思很大不同。志願兵的『志願』，只是指以『志願』的方式申請入伍（不是『徵調』或其他方式）。另外還有一個很容易弄錯的地方，也就是我們常以為加入軍隊的全都是志願兵，其實不是。大多數是軍屬。（按：所謂軍屬指軍人以外，依本人之意願到陸海軍從事工作者。軍屬分為文官、雇員、傭人。）」同註13，李喬等人訪談，阮文雅紀錄，〈縱談《寒夜》的歷史與文學〉，頁241。

[68] 同註13，李喬等人訪談，阮文雅紀錄，〈縱談《寒夜》的歷史與文學〉，頁241。

> 告訴我的。搭輸送船同行的有六百五十個人，回來只有四個。
> 他又繼續說了當時的詳細情形，我說等等，你不要講了，留一
> 點想像空間給我。[69]

電視劇透過原著小說的改編，將李喬的書寫意象與視覺影像作了交流。如何展現志願兵痛苦出征歷程，除了在離別時與親人、情人之間不捨情感，一幕幕台灣志願兵搭乘輸送船到戰場期間，景框置在漫無昏暗的船艙，與一盞幽暗搖晃的微燈儼然成對比，成群台籍士兵僅容身於如此狹小空間，形塑出志願兵們可憐的命運，甚至有人不敵暈船痛苦而身亡。但渡船過程只不過是短暫行旅，接著更漫長的軍旅戰役等待著他們去考驗。

（二）禍難與死亡

首先，禍難主題方面，包含了志願兵在南洋如何面臨生、死的挑戰。導演捨棄了第一部《寒夜》以旁白說明方式處理人物的心理情緒，他反其道而行運用了大量文字空白，使用特寫、靜置人物的影像，將菲律賓地景映像以荒漠島國來呈現，營造了荒蕪空間感與漫長時間序，缺少了軍人到紅燈綠酒的慰安婦住所之狂歡氣氛，讓視覺影像的時間彷彿在南洋地域的空間中無限前行，志願兵就在這樣時空背景裡不斷勞動苦役地生活。影劇還有述及到宿霧島永輝、仁和等台籍勞務團在隊長的長槍下必須過度勞作，卻常受限糧食供給，甚有軍伕因不滿飲水的配給而喪命，顯示志願兵不僅生活困苦，還需承受匱乏的食物及水。所以，藉由電視劇的播出，戰爭過程的現實面也讓閱聽者瞭解到台灣青年的痛苦。

志願兵多次面臨禍難，像是突如其來的空襲、轟炸危難等場景，李喬描述的相當真實且傳神，電視劇如何刻劃《孤燈》裡驚險內容或是人物歷劫過程的心理摹寫？我們從劇中一幕空襲的畫面來看（如下頁圖 5-3），正當美國空軍大舉侵襲，明基一行人為了躲避砲火紛紛倒

[69] 同註 13，李喬等人訪談，阮文雅紀錄，〈縱談《寒夜》的歷史與文學〉，頁 236。

地趴下，震天籲耳聲響充斥於影像的背景聲音，荒煙漫草隨著風沙飛舞，攝影機聚焦在主角明基跪在地上，不知所措的情景，《寒夜續曲》把戰爭極為殘酷一面表現出來，卻也反襯出人是多麼渺小、即如瞬間的生死存亡。

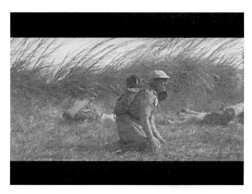

圖 5-3　志願兵遇襲

資料來源：鄭文堂執導，《寒夜續曲》（台北：公共電視文化事業基金會，2003），第 16 集。公共電視提供。

在菲律賓島志願兵不慎意外身亡是經常發生，空襲遇難之外，還有永輝的同鄉好友添丁被蛇咬傷致死的片段，四、五名同袍圍繞死者的身邊哭泣，畫面背景是黃昏西夕時分，於光影襯托下，這群勞務兵的跌宕、悲傷心情不言可喻，哀戚氛圍可說是為了枉死異鄉的士兵奏起了送葬進行曲，這無疑也反映原著李喬懷著對數以千計的傷亡志願兵之追悼心境。除了這些，永輝與同伴差點死於無辜的虐殺戰俘情事中，小說還特別註解此乃真實事件[70]。

當日軍將領決定撤退宿霧駐兵，竟有小隊長向他們宣佈為效忠天皇需就此槍殺在地駐守的勞務團軍伕，如此思想邏輯確實相當荒謬無

[70] 在《孤燈》的註釋中敘述道「戰後軍事法庭宣判絞刑人犯中，有『生本大佐』、『鶴山大尉』、『坂井准尉』三人，他們隸屬三十五軍，駐宿霧，罪名是虐殺戰俘。」李喬，《孤燈》（台北：遠景，1981），頁 182。

稽,影像聚焦在永輝一行人錯愕的面容,以哀求之姿向日軍乞求生路,台灣人為殖民地參戰的犧牲奉獻行為,卻換得悲慘的絕境死路,在人物永輝的錯縱複雜面容,把如此憂愁、怨恨交織心情給表露無遺。最後獲得日人的憐憫之心,首肯讓他們離開,永輝頭也不回地狂奔出景框的視野,不過生還的勞務兵團終至逃離不了死神的召喚,在另一起空襲間喪生。

基本上,《寒夜續曲》將原著著墨志願兵歷史的精隨透過影像再現,特別是戰爭負面的情景刻劃,從他們的困苦軍旅生活或是面臨生死境遇來說,鄭導演一步步帶領觀眾質疑著台人為日出戰的正當性,此亦是李喬創作的思想主軸,透過影像的詮釋,或許能從中觀看到殖民歷史下不合理的徵兵制度。

次者,自殺儀式的內容當中,主要著墨於日本的大和精神所在,有神風特攻隊死亡攻擊與切腹謝罪的場景出現。周婉窈認為「『歷史的真實』不等同於個別『歷史事實』。」所以,直接詢問了小說描寫到特攻隊出發時穿和服的景象,與事實不相符合的情況,對此作者說明:「這是一個記憶的錯誤。特攻隊穿著和服是個錯誤,造成作品瑕疵」[71]。然而在電視劇的部分,特攻隊的衣著倒是全都著日本軍服,這就沒有什麼爭議了。劇作尚且描摹一段明基與即要出發飛行官的對話,可以發現處在戰爭底下的日本人與台灣人之間面對離別,頗有相知相惜之感。影像場景在一個夜幕低垂的夜晚,軍營外升起的火苗映照著兩人身影。

> 飛行官:故鄉在哪裡?
>
> 明基:台灣。
>
> 飛行官:台灣人喔!
>
> 明基:是。
>
> 飛行官:台灣,好近喔!真羨慕。我是北海道人,想念故鄉嗎?

[71] 同註 13,李喬等人訪談,阮文雅紀錄,〈縱談《寒夜》的歷史與文學〉,頁 237-238。

明基：是。

飛行官：我也很想念故鄉，因為才剛結婚不久，明天此時，我
　　　　將已經變成一團火衝下去吧！從這個世界消失，你懂
　　　　嗎？堂堂的特攻隊勇士嘛！你也加油吧！

明基：是！我會為你禱告，請多保重。

飛行官：加油！[72]

　　從故鄉思念心情出發，這時候種族、階級差異早已經跨越了彼此
間的鴻溝，反而多一份哀傷的氣氛。小說描述特攻隊出發之時，大家
齊唱的「同期之櫻」歌曲，在電視劇也可聆聽得到。雖然拍攝影像規
模不如原著敘述四位飛官各駕駛一架飛機，卻顯得格外莊重，我們可
以透過影劇播放，觀看明基等一行人以 45 度成排敬禮，為即將犧牲
的飛官來送行，頗為壯觀。永輝置於宿霧島上的小說情節，明顯與劇
作有所差異，基本上，不致造成故事發展的矛盾行進，只是原著刻意
將坐落不同地域，如馬尼拉島明基與宿霧島永康兩地情節作小說平行
發展的用意，再進行對比[73]；電視劇中恐怕沒辦法達成李喬用心安排，
取而代之是把較多的戲分關注於主角明基一方。

　　值得關注的是特攻隊的訓練理應在日本小島，比較不可能出現在
菲律賓島上，因為那裡多半是陸軍與海軍的營區，這部分李喬在訪談
中有多作說明，當然可以理解作者特別寫入小說的用意，並且事後陳
清日本軍機應是為五架，影視文本方面就沒有多作考究，僅呈現飛行
官一人駕駛其自殺戰機出發。「神風特攻隊」為二次大戰中，日本人
效忠天皇的象徵代表，用一人犧牲換取敵軍死傷慘重，所以為何在小

[72] 同註45，鄭文堂執導，《寒夜續曲》，第 15 集。

[73] 盧翁美珍提到文本永輝的角色份量比重的問題，李喬則說明「彭永輝份量增
加是因為光寫明基一主角去南洋，情結上太單薄了，悲劇感也不夠。兩人去
找哭聲，兩人又相偕回鄉，美學上不能如此安排啊！」所以，照如此說來，
情節的取決無疑是讓志願兵在南洋軍旅生活，更增其內容的悲劇性。盧翁美
珍，〈李喬訪問稿——有關《寒夜三部曲》寫作〉，《神祕鱒魚的返鄉夢——李
喬《寒夜三部曲》人物透析》（台北：萬卷樓，2006），頁 314。

說與劇作裡多有描述；長期接受殖民的台灣志願兵也有近似此類行徑出現，如影片裡人物蘇秀志從容赴義的場景，看在明基眼裡唯能感慨。

另外一幕自殺場景，是在菲律賓島上發生的。由於日本敗退消息傳來，日軍為表示忠義而有切腹了結的情景。在電視劇第十七集裡，當增田上尉獲得前方戰線的命令，要以士兵的肉身作搏命攻擊，他在考量各方情勢後，決定「雪部隊已經犧牲大半了，應該留在這裡維持兵力」，卻引來日籍士兵小磯不滿，跪下哀求「請馬上下山參戰，會在這裡是懦夫的行為」，進而切腹自殺[74]。不過，引發的聯想是原著李喬故意安排日人切腹舉動是別具用意，看似神聖的自殺儀式，卻充滿對日本族性的嘲諷[75]。但劇中倒是沒有如此的諷刺之情節轉折，僅以增田持長刀輝在因切腹而痛苦的小磯身上。

對於自殺手段作為一種大和民族的象徵，於電視劇中確實可以看出一些端倪，但不如小說描述來得深入，代表說影劇的故事走向多關注於主角明基與永輝等台籍志願兵身上，相較於李喬善於揣摩日本族性問題是電視劇情有所忽略的。

（三）流亡

隨著日軍戰事一步步吃緊，馬尼拉島上駐紮軍隊決定撤退，勞務兵團成群結隊展開了流亡的旅程，這是志願兵正式面臨到生存危機時刻，過往可依賴的軍隊補給現今已不附存了。小說文本敘述到他們流

[74] 同註45，鄭文堂執導，《寒夜續曲》，第17集。

[75] 李喬自述：「我特別著墨在谷信成的切腹，我把他的切腹寫成一齣鬧劇，很好笑。其中有啥意義？谷信誠對主題的貢獻度在哪？最重要的意義在於日本是台灣殖民者，它給台灣很多崇高象徵的東西或一些意義，如天皇最崇高，要效忠天皇。其次是日本的大和精神——非常團結，隨時可以不要命。大和精神表現最明顯在神風特攻隊和切腹上。……小說中谷信成切腹前，裝模作樣，又唱和歌又喝酒，還請兩名士兵介錯善後，沒想到一切下去，很痛！一切就回復到人的本性，其實這才是真正的人性，他大喊救命。看過這幕之後，明基才發現，原來很神聖的東西是假的。為何是假的？因是反人性。後來還是由最有人性的增田開槍打死他，這樣安排絕對有它的意義。」同註73，盧翁美珍，〈李喬訪問稿——有關《寒夜三部曲》寫作〉，頁309。

亡際遇是相形痛苦，故鄉成為流浪異鄉的存在支柱，卻也反映了歷史時代的悲劇。

電視劇中，明基因增田眼看前線日軍死傷慘重，決定讓部隊停留洞穴裡觀察情勢而不作無畏的犧牲，認為切腹並無法改編現狀，雖然這是代表某種程度地效忠天皇；如此人性的做法，他心裡佩服增田的勇氣：「我認為隊長作有人性的決定是對的。」[76] 在後續的情節發展，日軍失利、戰敗消息陸續傳來，增田與這群台灣軍伕一同經歷險境逃亡，心理其實備感壓力，歉疚心態向為日本出戰的志願兵同袍。

> 增田：能跟你這樣的台灣青年結識，真好。
> 明基：我也是，隊長是真正的日本人。
> 增田：我是禽獸。
> 明基：不。貴國，大和民族並不全是像現在這些發瘋的人一樣，他們才是禽獸。大和民族應該擁有更高貴的特質，就像隊長你這種人。
> 增田：我是一個軟弱的男人，對殺人我已經厭煩了。
> 明基：隊長，好了吧！一切都過去了。

「增田」的角色顯然是代表日本向台灣道歉的象徵，這是視覺影像忠實地刻劃了原著從台灣人立場出發，意欲對這起事件所造成的悲劇作懺悔。他們兩人之間的對話，從流亡的禍難歷程中頗有惺惺相惜的情誼存在。

> 增田：我們的目標只有一個……
> 明基：就是回故鄉。你知道鱒魚嗎？鱒魚不管過了幾代，一定會用超越意志的力量回來故鄉。
> 增田：跟南飛北返的候鳥一樣嗎？
> 明基：很想念東京的親人吧！

[76] 同註45，鄭文堂執導，《寒夜續曲》，第17集。

> 增田：我夢見故鄉變成一片火海，每個人在路邊哭嚎着，這個
> 戰爭的意義在哪裡？這無止盡的痛苦，要何時結束？
> （哭……）劉君。
>
> 明基：是。
>
> 增田：明天的太陽也會升起吧！
>
> 明基：一定會升起，趁早休息吧！[77]

　　日出如往常地東升，但是，增田卻無望看到，他在夜半時分過世了。李喬以日本身分質疑這場戰爭的意義；我們卻在劇作裡透過增田的話語，確實也不時展現出日人的悔過。流浪在外的軍人們，無論是日本人或台灣人此時此刻同樣想起故鄉的美好，這是將主題迴繞在李喬刻意塑造的「鱒魚返鄉」之隱喻。

　　另一處，蘇永華在菲律賓醫院等待著明基的消息，她照顧着戰爭受難的傷患，傷兵卻無助地說着：「我阿媽住基隆，你若回去，一定要跟她說我不行了，一定要跟她說……」[78]，電視劇將戰爭殘酷景像生動地刻劃，台灣人在南洋作志願兵的可憐處境藉由傷兵的口中表達出來，面對枉死在異鄉者的心境，永華內心也是極為無奈、感傷。因此，在「志願兵的歷史」中，電視劇雖然是刪減了原著相當多的篇幅，但這部分顯然比之前詮釋二林事件等相關的殖民歷史要來得深切，主要把握了李喬所描摹志願兵於南洋從軍之極苦心境，不斷藉由人物來質疑為日出征的必要性，而無法歸鄉想願一直存在每個流亡的台灣青年。

　　《寒夜續曲》劇情中，偏重以《荒村》的人物情愛為表現主題，歷史敘述這部分與原著敘寫篇幅相互比較似乎薄弱了許多，但導演偏重從日治時期與台南噍吧哖、彰化二林事件之歷史聚焦再現，並且運用了相當大篇幅的影片作描摹。透過影像文本的視覺效果，呈現出1915 到 1925 之間的歷史情境，可發現鄭文堂是具有自我主觀意識強

[77] 同註45，鄭文堂執導，《寒夜續曲》，第20集。
[78] 同註45，鄭文堂執導，《寒夜續曲》，第15集。

烈，企圖以顛覆的手法，重新詮釋文字書寫的局限，特別將劇作的影像技巧使用電影拍攝技法來呈現，超脫於一般普遍連續劇之拍攝手法，此是非常值得肯定。不過，劇情卻忽略二林事件的歷史發展過程，轉以主角的英雄姿態成為敘事主軸重心，略有偏離主題，然而，李喬刻意書寫的歷史真實之創作精神無法在電視劇當中觀看得到，此為《寒夜續曲》歷史再現部分的缺漏之處。

陸、「寒夜」電視劇之台灣文化傳播

> 人因身為社會的成員所獲得的複合整體（complex whole），包括知識、信仰、藝術、道德、法律、風俗等等，以及其它能力和習慣。
>
> ——Tylor[1]

> 「一切」在歷史的進展中為生活而創造出的設計（design）；包含外顯的和潛隱的，也包括理性的（rational）、不理性的（irrational），和非理性的（nonrational）一切；在某特定時間內，為人類行為潛在的指針。
>
> ——Kluckholn and Kelly[2]

人類生活與社會息息相關，文化就在此時伴隨生成，它的意義在於人類生活習慣的特質，亦是行為的潛在指標，透過文化尋根建構起人類生活的認知。我們在閱讀《寒夜三部曲》，可發現其中描寫許多台灣不同的歷史時期之文化發展面向，然而，李喬對於台灣文化的重視，除了在近幾年著作多以探討台灣人文化的主體意識為內容題材外，其實小說已展現出他早年特別關注的傳統文化形態，並且進行深入考究與記實。透過改編成電視劇，也能企圖於影片裡追索傳統文化的各式風貌。在文化發展過程中，最重要影響要素乃環境的空間區域，如《文化人類學》一書所述：

[1] 基辛引述 Tylor 論點立論，引自基辛（R. Keesing）著，張恭啟、于嘉雲合譯，《文化人類學》（台北：巨流，2004），頁 36。

[2] 基辛引述 Kluckholn and Kelly 論點立論，同上註，頁 36-37。

> 我們曾將文化定義成某一民族或多或少所共享的一個有關生
> 活特質的理念圖則（design）。這些理念的圖則，只是塑造生態
> 系統中某一族群行為的一套元素；演化過程的運作就是以此行
> 為模式為對象。因此，我們並不問文化如何演化，而要問環境
> 中的社會文化體系如何演化。[3]

藉由《寒夜》小說的詮釋，我們同樣可以觀看到環境如何影響文
化根源，特別是農耕的產業文化部分，影視再現了大河小說聚焦於蕃
仔林之空間區位，依靠環境地勢，除了以農耕為發展主義，他們所從
事燒焿與樟腦成為家庭營收的副業。另外一方面，社會是形成一種人
與人之間的構聯關係，這種體系可以從下文中解釋獲得其概念：

> 社會也是一種特別的體系（social system）。一個社會體系是人
> 群的集合，這些人一再彼此互動。社會體系可以小至一個家
> 族，也可以是一個宿舍或工廠，甚至大至整個社會。一個社會
> 體系是這樣的，一種人群所構成的集合，若透過某種分系眼光
> 來看，它具有一個社會結構（social structure），包含一套地位
> （position）體系，藉著反覆的互動模式而關連起來。[4]

如此關聯及互動性，亦也用來解釋家族形成之關係，家族組成除
了直系血親成員，姻親是第二種擴大家族體系的一環，然而，婚姻的
制度與形成，以及衍生出媳婦、女婿的位階，是文化脈絡裡透露人對
婚姻親屬的重視，與相關禮俗所產生背景。在劇作當中，無不反映台灣
傳統與殖民社會的婚姻儀式與婚姻之下童養媳、招贅婿的階級文化。

影像傳播上，首部《寒夜》電視劇為了忠實展現原著所敘述傳統
文化的背景，特別考究了古老習俗，視覺方面無不充斥濃厚的台灣客
家文化，如婚姻習俗、喪禮埋葬、農村產業等，這些舊文化在現代社
會有些幾乎已是消失殆盡或逐漸走向一種沒落形態，不過，經由電視

3　同上註，頁 144-145。
4　同註 1，基辛，《文化人類學》，頁 45。

劇的詮釋，閱聽者仍可從中窺探一二。也有關於原住民獵首的文化，從現代觀點或許會認為是一種野蠻象徵，但李喬運用書寫內容事先解釋獵首代表之信仰意義，藉機引導讀者擁有正確觀念。影像裡再現了原住民的文化社會，當然現今的他們已經沒有這類儀式了，或許與人類學者所研究適者生存的文化觀：認為某些不合理的傳統理念勢必遭致淘汰命運[5]，有相當程度的吻合。不過，原住民文化的思想主軸還是根植於對祖靈的崇敬。

《寒夜續曲》跨越了日本殖民時代，在人物的生活、衣著、語言等方面，亦有適當反應出日治皇民文化的信仰。基本上，《寒夜三部曲》源自李喬的童年記憶而來，這深深影響作者如何觀看台灣文化的視角，正如「經由童年經驗，每個人對於自己生活的世界，如何及必須怎麼行動等問題，都建立了一套概念性系統或一套理論。這些關於人類生活的理論及人類行動方式的理論，多少與社會中的其他成員所共享，也多少融入了個人獨特的經驗及每個個人生活區位中的細節。」[6]。所以，此書敘述觀點隱含了作者對皇民思想所提出一些反思的質疑。在劇作方面，同樣依照故事主軸呈現台灣人崇慕大和精神的文化現象。

再回到文化的理論面來說，文化的意義對往後的族群到底有何相關？賦予的象徵性又為何呢？我們透過下文，俾能明確思索：

> 文化不再僅僅是自然力量的結果。華格納與麥可塞爾（Wagner and Mikesell）認為，文化地理學的核心主題是文化、文化區（cultural area）、文化地景、文化歷史和文化生態。他們主張，文化仰賴地理基礎，因為「那些佔有共同地區的人群間才可能產生慣常而共享的溝通」。[7]

[5] 如社會理論學家認為「人類是一種動物，和其他動物一樣，必須與環境維持適應的關係才能生存。雖然人類是以文化為媒介而達到這種適應，但其過程仍然跟生物性適應同樣受天擇律的支配。」同註1，基辛，《文化人類學》，頁144。

[6] 同註1，基辛，《文化人類學》，頁114。

[7] Tim Creswell 著，王志弘、徐苔玲合譯，《地方，記憶、想像與認同》（台北：群學，2006.02），頁31。

　　劇作想要表達的就是在小說文本內所涉及人群之間「產生慣常而共享的溝通」，從台灣的苗栗山林地理空間出發，經過長時間的歷史發展過程，傳統文化的形成與沒落、族群文化之差異與留存，這些均藉由影像反映了台灣過去的生活經歷，文字與影像的跨界也在導演欲意呈現的劇情內容，進一步加予探討。

一、農村與婚姻習俗文化

　　此一小節分為兩大主題，一者為「農村產業文化」，探討影像如何展現小說所描摹的農村發展產業，電視劇在處理原作大篇幅繕寫農村耕種之外的副業類型，不僅忠實地詮釋原著內容，從中亦可明瞭人與環境的生活文化；次者「婚姻習俗」方面，則著重於傳統婚姻發展出的「贅婿」與「童養媳」一角，台灣社會文化裡為何會形成如此的婚姻位階，這些角色在家族中又是具有何種地位。另外，婚姻儀式方面，電視劇在不同時期的婚姻嫁娶的形式會有怎樣的視覺呈現。兩部劇作關注的文化層面，都是本章節分析的內容。

（一）農村的產業

　　《寒夜三部曲》一部分對於客家農村傳統文化作了相當詳細的描述，故事內容使用大篇幅概述了文化產業的製作、發展，並保留了一些現今在日常生活無法接觸的事物。電視劇當中，農村產業如燒焿、製樟腦等，運用影像再現的方式具像化，除了從大河小說擷取資料加以重現，也將傳統文化產業在影劇裡讓現今台灣人有了初步的認識。

1.燒焿

　　「燒焿」一詞對現代人來說是相當陌生，它為客家文化裡特殊的農耕產業，主要是將無用的蕨類植物燒成強鹼來販售，這種農村副業的形成與地理環境因素息息相關，如珊普（Ellen Semple）與杭亭頓（Ellsworth Huntingdon）認為說「人類聚落（文化）的特色，多半是

對環境必然性的回應。換言之，環境決定了社會與文化。」[8]，所以
依靠山林墾植的農民們，可以說就地取材鄰近環境中無法食用的樹木
葉，加工製成原料出售成為家庭的收入。原著《寒夜》有一段運用了
很大篇幅詳細記述焿油的製作過程，此為相當繁複、耗時的工作。

> 這裏是簡單的爐灶設備：土臺下邊並排安裝兩口特大號銑鐵
> 鍋。一口鍋裏盛著半鍋灰褐汁液，已經不再冒熱氣了；這是煮
> 好的「焿油」，在這裡等候雜質沉澱。另一口鍋裡的火灰汁，
> 正煮得沸騰翻滾，鍋面上熱氣白雲似的翻騰而上；在一丈多高
> 處才四散飄開。於是，早晨的空氣，飄浮着澀澀刺鼻的焿油氣
> 味。……在高出爐灶六七尺的土臺上邊，還是兩口同樣的大
> 鍋；旁邊是注滿泉水的蓄水池。……其次是「換鍋」：把已經
> 煮好的焿油，用長柄竹勺舀起來，經過有濾網裝置的漏斗，倒
> 進凸肚的陶甕裏。沉澱鍋底的是雜渣。把它倒進山溝裡——附
> 近雜草苔蕨類全會給「燒」焦，枯死的。
> 下一步是，把土臺上面過濾了的火灰水，用桂水竹片做的導
> 管，送到臺下空下來的大鍋裏。[9]

圖 6-1　燒焿圖

資料來源：李英執導，《寒夜》（台北：公共電視文化事業基金會，2002），第 1
集。公共電視提供。

　　看完上述文字可以非常容易藉此想像其情景，但電視劇將整段燒
焿過程拍攝出來也提供了有別於文字的視覺具象感官，鏡頭聚焦在彭

[8]　同註7，Tim Creswell 著，《地方，記憶、想像與認同》，頁30。
[9]　李喬，《寒夜》（台北：遠景，1981），頁52-55。

家長子人傑與妻子正在燒製強鹼原料的工作上，如上頁圖 6-1，我們可以看到他不斷攪拌鍋內尚未煮沸的汁液，影片裡雖無法感受到文字所敘述的「澀澀刺鼻」氣味，但是藉由人物勞累辛苦的神情，確實可以發現製作流程是極為耗盡精力，像是李喬描述到「人傑就這樣在土臺上上下下，忙這個忙那個，⋯⋯他的眼睛，給焿油火灰燻得紅紅的。淚汁汗水齊流，一身泥漿灰漿，祇是嘴裏乾得快要冒出焰苗來啦。」[10]，影像不時伴隨人傑眼神疲累與頻頻拭汗的樣子。他還以玩笑話尋問妻子要不要嘗一口，良妹半生氣地回應食其油會穿腸破肚的後果，所以可想而知焿油其實是富有毒性，不可輕易嘗試。旁白此處對閱聽者交代何為燒焿的產業：「野芋、山蕉，山棕櫚、蕨類等幾種含鉛鹼的植物燒煮，提煉成植物鹼，當中有些家庭提煉焿油出售，成為農耕外的副業。」[11]；簡單地說明之後，影像幾乎以人物的行動來演出原著的文字敘述。

人華夫婦工作期間，正好是父親阿強伯與兄弟們同時在墾地耕作，《寒夜》小說穿插了種作時吟唱的山歌，將客族人耕田作物場景描繪地相當生動，如「田邊種蔗（ㄙㄨˇ），丈二長（ㄔㄤˊ）！倒頭唶（ㄉㄧˇ ㄜ），越唶（ㄚˇ）就越有糖（ㄋㄚˊ），呦！阿妹！」，「阿妹同俺（ㄙㄨˇ）過埤塘（ㄋㄚˊ）！⋯⋯呦！阿妹！⋯⋯」[12]，阿強伯也接著開唱「屋前屋背，草莽莽哪！一叢一叢，仔細拔哩，三頭五日，拔光光咧，阿妹同俺，備苦嘗哪！苦盡甘來時⋯⋯雙雙老福享⋯⋯⋯唷！」[13]，他們隨口即興唱和增添不少農作時的愉快氣氛，不過，唱山歌的內容情節沒有在影劇作品裡出現，可能囿於演員語言的局限，所以刪減這部分，但《寒夜續曲》倒是有幾幕加入阿漢與蕃仔林友人同唱山歌的情景。透過上述原著與劇作的比較，燒焿文化形

[10] 同上註，頁 56。
[11] 李英執導，《寒夜》（台北：公共電視文化事業基金會，2002），第 1 集。
[12] 同註9，李喬，《寒夜》，頁 50-51。
[13] 同註9，李喬，《寒夜》，頁 51。

貌在電視劇影片裡可說是寫實地再現了李喬的文本書寫，接下來我們
繼續來觀看《寒夜》劇作如何來詮釋製作樟腦的流程。

2.製樟腦

電視劇藉由阿漢來蕃仔林探訪好友黃阿陵之劇情，藉此聚焦在阿
陵正忙於製樟腦的工作，透過旁白詳盡描述與視覺搭配解釋其製作過
程，我們可先從下文有一初步瞭解：

> 樟腦是台灣島的特產，提煉的過程是在腦寮將劈下的樟樹匕，
> 放進炊桶內，由腦丁踏實，蓋密加熱，即可焗出樟腦油來，砍
> 樹匕焗腦者稱為腦丁，焗腦之處稱為腦寮。[14]

透過下圖 6-2 或許可端看一座腦寮的圖像，導演以遠景的方式先
將整個外觀基作圖呈現在觀眾眼前，炊煙裊裊情景，可推知他們正在
進行焗樟腦。從圖片背景看來，製作樟腦適宜於深山環境，所以，產
業文化的形成與環境因素是息息相關。當時移居在此的黃阿陵與妻子
順妹就是因為環境倚山林而居，才從事製樟腦、樟腦油的工作。但後
來黃阿陵夫婦也礙於工作危險，搬至岳父彭阿強家附近與阿漢一同開
墾新地。

圖 6-2　樟腦基作圖

資料來源：李英執導，《寒夜》（台北：公共電視文化事業基金會，2002），第 4
　　　　集。公共電視提供。

[14] 同註 11，李英執導，《寒夜》，第 4 集。

劇作文本重點交代了製作流程，我們可藉由劇作影像的觀看、視覺感官的刺激，身歷其境。這一部分的小說情節也是運用大篇幅的內容來敘述製作的過程。從黃琦君在研究《寒夜三部曲》台灣文化產業，特別就樟腦產業的發展背景作簡單概述：

> 深入內山的危險性高，樟腦的製造也是非常艱苦的，這也是一般人不肯輕易當腦丁的原因之一。製腦的辛苦在於為了每三個時辰一「炊」的大量樟腦片，腦丁必須日夜辛苦的「劗」片，通常由三四個人負責一座腦寮，辛苦異常。腦寮中一般只有一個腦灶，灶以「份」為計算單位，由土角砌成，灶上有十鍋，鍋以粒為計算單位。平均灶蒸十天，可以得到四斤的樟腦。[15]

前後文相互比較，樟腦在製作過程可說是相當艱辛，接著，《寒夜》劇作帶領閱聽者進一步觀看，慢鏡頭從上至下方，將樟腦由原料燒製到腦油流進甕中，影片將製樟腦程序一目了然地展現出來。

圖 6-3　樟腦製作近圖

資料來源：李英執導，《寒夜》（台北：公共電視文化事業基金會，2002），第 4 集。公共電視提供。

製樟腦為台灣山林間特有景象的之一，此為傳統社會發展出的文化類型，李喬刻意安排在情節內容當中，由蕃仔林的空間地域背景切

[15] 黃琦君，〈李喬文學作品中的客家文化研究〉（碩士論文，新竹師院台灣語言與語文教育研究所在職進修部，2003），頁 128。

入，將農村產業描述相當清楚、明瞭。我們從影像看到，《寒夜》電視劇在處理農村產業文化幕後道具、佈景的用心準備，為了忠實原著文字敘述的重現，並且加入旁白解說其產業型態。倘若從影視劇作故事進展過程出發，如此插入一段旁白註解或許是有些突兀，當然也阻礙觀眾入戲的情緒，不過，為了達到傳播台灣文化的用意，還是相當值得嘉許。

（二）婚姻與習俗

電視劇最常出現的禮俗場景就是結婚喜慶了，透過影像我們觀看到客家人如何來進行婚姻習俗等儀式。先從客族婚姻的社會背景作概述：「客家人的祖先來自中原，而且歷代保存不少中原文化，尤其婚姻禮俗裏也深受古代風尚習氣的影響，以『傳宗接代』為主要繁榮家族的目的。移民至台的客家人的婚禮習俗亦堅持古禮儀式。」[16]；六禮的風俗主要有納采、問名、納吉、納徵、請期、親迎等[17]。除了婚禮之外，尚有當時社會所形成入贅的嫁婆，如阿漢與燈妹婚姻即為一例，劇作對於婚禮嫁婆過程也多有聚焦，透過景框的詮釋，即可瞭解婚姻禮俗的面貌，下文則分為「婚姻儀式的類別」與「婚姻的角色位階」兩項主題來探討。

[16] 同註 15，李喬，《寒夜》，頁 149。

[17] 黃琦君曾對李喬小說的習俗加以解釋：「『問名』原意為請問女方姓氏，要求獲得女子年庚。一般男方得到女方允許聯姻後，接著舉行問名儀式。由男方先開據準新郎的生庚八字交與女方，女方也將準備好的準新娘生庚八字轉給男方。現多為雙方互拜送禮而已。『納吉』則是男方請算命先生合婚，若得吉兆則於問名時回報娘家。『納采』、『問名』、『納吉』三種為傳統議婚方式。議婚之後為定婚。今多將古禮的『納徵』、『請期』合併於『過聘』中，女方接受過聘的聘禮，表示婚約完全成立。女婿親自前往女家迎女而歸，是為『親迎』。」同註 15，黃琦君，〈李喬文學作品中的客家文化研究〉，頁 149-150。

1.婚姻儀式的類別

婚姻儀式隨著社會文化而有所變遷，傳統婚禮在首部《寒夜》的劇情裡可觀看得到，如阿漢與燈妹、人興與阿枝的婚禮，或是尾妹嫁娶儀式等，當中在人物的衣著和妝容或娶親的抬轎及拜堂形式，多方呈現了傳統禮俗的樣貌。以阿漢與燈妹婚宴來說，影視對兩位新人在梳妝打扮方面運用大量的片長時間來呈現，比如阿陵與順妹幫忙阿漢梳頭、穿衣的片段，以及燈妹臉上的濃豔妝點，穿上紅禮服等過程，無不忠實交代原著裡所描述的婚禮文化，也可看出一對傳統婚姻新郎、新娘的扮相。紅色為傳統喜氣象徵，阿漢新屋內外都可在見到貼著雙喜紅字。入贅儀式先開始進行，雙方的代表在主桌前打印完成象徵契約的招書，之後視線聚焦在阿強伯點燃燭火的舉動，宣示吉祥話，接著，阿漢與燈妹齊拜天地、父母、與相互交拜，如此的拜堂儀式完成代表婚禮已然告一段落。

影像持續進行宴請賓客的場景，劇中來到彭家拜訪的親友一一獻上禮金代表對新人的祝福，不過，阿強伯眼看微薄禮金而賓客們卻不想馬上離開，索性用簡單餐點來招呼，並且示意家人延後用餐的決定，如此反映了大家長的現實、吝嗇一面。

《寒夜續曲》順著時代潮流，展現新式婚禮場景，增加了《荒村》沒有敘述的內容情結，由於導演較重視電視劇的人物愛情發展，特別改編此幕情節。明鼎身著西裝扮像與芳枝白色小禮服，猶如現今西式婚禮形貌。影像捨去了喜宴的親友熱鬧場景，單以中景固定景框來詮釋兩人的美好愛情，可以顯見導演拍攝的過程中，比較重視於人物的情感為敘述主軸，而原著則取決於歷史的脈絡走向，如劉明鼎的角色定位為農民組合成員，他在故事中有其重任。

另外，彭家小女兒尾妹的婚姻是在陰錯陽差的巧合下所促成，由於誤以為被蘇永財偷看洗澡，蘇家為了平息風波，決定讓兒子娶尾妹為妻，但天性癡呆的她，婚後生活不如以往，逕自跑回娘家。電視劇為了誇大情結效果，捨去了《寒夜》小說的內容鋪敘，直接跳至尾妹

身著新娘禮服落跑的一幕，丈夫跟在後面追逐，形成了笑料百出的局面。順著劇情發展，彭家人出動，圍在尾妹面前聲援，永財則向大家表示妻子沒落紅的情事，在蕃仔林保守民風之下，此事攸關女子貞潔，又加上蘇家沒將媳婦入籍，也間接表示不承認永財娶妻的婚事，對此阿強伯極為生氣，兩家爭鬧不休，決定由許石輝出面來處理。最後，蘇家以「掛紅」方式道歉並賠償彭家金錢，這場鬧劇才落幕。

永財與尾妹的婚姻從訂結到離異收場的背後意義為何？其實，主要彰顯傳統文化的婚姻觀，男性如何觀看女性的身體成為了電視劇對於傳統社會的觀念形成，而聚焦於男女不平等的地位上，我們藉由影像的呈現得知這場事件中，男方家族沒法認同天生缺陷的癡傻媳婦，更別說增加人口勞動力，所以常施以毒打虐待，另一方面尾妹身上缺少了處女貞操，因而被認定為不貞潔的女子，在當時保守的社會民風，「不貞」一詞對女性的名譽影響很大，爾後才引發一連串波折。即使蘇家有「掛紅」的儀式代表道歉，但是彭家仍視為家族的羞恥，就如原作所述「這類事件，自古以來，吃虧的註定是女家。」[18]。

其他尚有「交換婚姻」的禮俗，如彭家與黃家採取交換彼此的女兒成為對方媳婦，來省去嫁娶婚配的大筆開銷[19]，黃琦君論述到如此婚姻形式的背景：「折衷的『交換婚姻』為何多發生於同階層的長工之間，原因在於此種形式的婚姻比較值得信賴，也同樣達成均衡勞動力的目的。從此種婚姻形式中，吾人可以明顯看出當時因移墾社會而形成的變相婚姻形態。」[20]。所以，在眾多的婚姻儀式，可以觀看到文化並非是一成不變，往往是順應社會變遷而產生改變。

[18] 同註9，李喬，《寒夜》，頁280。
[19] 黃琦君從社會發展來說明「交換婚姻」的背景：「多發生於家庭無力負擔龐大結婚費用的中下階層。我認為當時產生交換婚姻的原因，除了當時社會的高額聘金外，多因交通的不便與地區之間的隔閡所形成。交通未發達以前，人際互動的範疇是一定的，多以一天的路程為重要的界定，使人際往來也多以此為範圍，彼此清楚有哪一家男孩女孩尚未婚嫁，所以婚姻的發生也侷限於已認識的人或同職業互動較頻繁的兩戶人家，對於彼此的婚姻態度具有共識，因此產生「交換婚姻」的方式，「交換婚姻」的婚姻關係也因此建立形成。」，同註15，黃琦君，〈李喬文學作品中的客家文化研究〉，頁154。
[20] 同註15，黃琦君，〈李喬文學作品中的客家文化研究〉，頁154。

2.姻親的角色位階

清末移墾社會環境的發展,透過婚姻制度連結,出現所謂「童養媳」、「招贅婿」的位階,他們共同點在於增加家族內部的勞動人力,由於身分特殊通常在家族階級處於較卑微的成員之一,《寒夜三部曲》將這種婚姻制度產生的身分有相當程度的關照,電視劇亦如實反映了時代背景下,客家族群的婚姻文化。

(1) 童養媳

傳統社會通常以男性為主的權力核心,女性多半無法自主婚姻,處於較弱勢的一群,由於當時台灣的經濟環境使然,婦女也有金錢買賣的交易下之犧牲品,「童養媳」的婚姻角色才順應而生。透過下文概述,或許可從中瞭解清末的社會背景。

> 乾隆末年,移民社會已逐漸轉趨窮困,到了嘉慶、道光年間,西部平原大體已經開闢完成,移民們只好走向深山,謀生更為不易,移民的黃金歲月已告結束。……生活困頓加上業已形成的之婚姻論財風氣,使得中下社會階層無法依正式的婚娶方式完成婚姻……收養媳婦,除了可以減省婚娶花費、解決子弟婚娶困難的問題之外,養媳本身還兼具多方功能,平時幫忙家務、照顧嬰幼,農忙時期又可增添人手,曬穀、牧牛等等,效率幾乎等同女婢。[21]

女性除了因婚姻需求被收養為「童養媳」之外,還有衍生出另一種「養女」的意涵,這在傳統的家庭觀念裡又有些微差別,主要如曾秋美所述:

> 所謂的「媳婦仔」是台灣閩南民眾對「童養媳」的稱呼……「媳婦仔」既然是準備將來作媳婦,因此在條件上,所收養的女孩必須是異性,同時家裡也應有可與之匹配的男子才是;但是,台灣北部及澎湖的閩南地區,也有未又男兒而先收養媳婦仔的

[21] 曾秋美,《台灣媳婦仔的生活世界》(台北:玉山社,1998.06),頁33-35。

情況，如果將來有親生子，即以親子與養媳結婚，若未有親生兒子，則另養一子與之婚配，也有人收養女孩僅欲作為女兒，並不打算作媳婦，也一樣稱為「媳婦仔」。[22]

劇中人物——燈妹，就是彭家的童養媳，原本將為她與人秀辦婚事，卻發生了丈夫早夭的憾事，在彭家地位則轉趨為養女身分，後來種種因素，還為燈妹招贅夫婿。

燈妹在彭家地位微薄，除了是童養媳的關係外，主要還是在於剋父剋母的命，被彭家認定為不降之人。由於漢族的生活與命理常常息息相關，算命成為一般人在生活行事的指標，如劇作我們可以看到不管是婚配、搬遷等事宜都須經過命理師的鑑定。燈妹就在出生時被卜算為八敗命運，所以遭受親生父母的拋棄，直接影響她往後悲苦的童養媳生活。接著，我們透過《寒夜》電視劇如何來詮釋燈妹的前半生際遇。

視覺影劇一開始，彭家人揹負著大大小小家當來到蕃仔林，經過山路走至狹窄小徑，旁邊的懸涯深谷即是非常險巨的「盲仔潭」，如同小說敘述到「傳說是行人走進嵌入馬肚的一線小徑時，怪石怪嘯，加上十丈深潭下傳來嗚嗚沉響擾人心神，很多行人眼前一陣眩暈，身子就不由己地被『吸』下去了……」[23]，導演以俯角影像捕捉彭家人裝載衣物的拖車不慎落入潭谷的畫面，有意形塑出此深潭令人畏懼與害怕。燈妹在這群隊伍中，相形之下是相當渺小，屬被人遺忘的角色。原著敘述到彭家人在這段狹窄小道的搬運過程，「男人們先把蕃薯一回一袋，用肩頭扛過去，然後替婦人搬傢具。最後，剩下的是燈妹挑著盆鍋炊事用品。大家好像都忘了也該代她扛過去似的。燈妹睜大眼睛，惶然地，視線在大家身旁徘徊。」[24]，似乎弱小的女人都有男人幫忙，落單的燈妹祇能四處張望不前，她未來的丈夫——人秀，卻顯

[22] 同註21，曾秋美，《台灣媳婦仔的生活世界》，頁16。

[23] 同註9，李喬，《寒夜》，頁22-23。

[24] 同註9，李喬，《寒夜》，頁23。

得怕事、無能,站在一旁心想「媽媽經常提示他的:在女人面前,得擺一擺架勢,成親以前軟塌塌地,成親後女人可就爬到你頭上來啦!」[25]。影像著重於身型瘦小的燈妹卻載附着相當沉重扁擔,當她過這段小路時,刻意聚焦於眼神睜大的臉部表情,躊躇不前地表達內心不知該如何是好,此時阿漢適時地幫忙,也順勢將兩人的愛情埋下了伏筆。

《寒夜》小說描述到彭家人與燈妹搬遷到蕃仔林第一餐飯的情結,即可從中發現「童養媳」地位的卑賤,不僅無法與彭家同桌吃飯,還必須承受眾人眼光,食去掉地的飯糰。這一幕影視聚焦在燈妹楚楚可憐模樣,電視劇直接將故事置於德新把手中的飯糰丟擲在地的情結,蘭妹除了斥責孫子的行為,卻也冷不防地將眼神瞄向燈妹身上,鏡頭特寫了蘭妹犀利目光,之後圍桌吃飯的人成為鏡頭下的背景,視線往燈妹看去,畫面定格在燈妹行為舉止,她慢慢蹲坐於泥地,以箸夾起飯糰放入碗中,以慢速度吃著,燈妹的境遇刻劃得相當堪憐。

另外一幕於蕃仔林大年夜的夜半時分,當時由於原住民出草關係,彭家人結伴到許石輝家避難,影片的咻咻冷風音效呈現出寒冷氛圍,大家披蓋衣物或麻布袋相鄰沉睡,相較於燈妹只能瑟縮在尿桶旁,連禦寒衣物或遮避物都沒有。攝影機鏡頭掃過彭家熟睡景像,最後定格在燈妹身上,沒有闔眼的她,不斷顫抖身軀。透過鏡頭的凝視觀看,忠實將童養媳在小說形貌的處境描摹地相當微妙。阿漢曾對邱梅形容妻子說話非常小聲,這也是燈妹長期深受家族的位階影響,形成了不敢言說的個性,除此之外,多勞動做事成為她在彭家唯一的使命。之後人秀的死並未帶來任何的轉機,反而必須承受家族成員的種種指責,劇作運用相當多特寫在阿強婆惡狠狠瞪著燈妹或是芹妹與其他人穿鑿附會地揣測剋夫的命運。

一直到燈妹與阿漢結為夫妻,她的童養媳生活才有一些轉折,雖然與阿漢婚後搬到附近新居,由於丈夫是贅婚的關係,她仍舊非常認分地在彭家幫忙家務,可說是表現了客家女性吃苦耐勞、硬頸認分的

[25] 同註9,李喬,《寒夜》,頁24。

精神[26]。所以，燈妹自己深知童養媳的苦境，當她獨自扶養一群孩子時，即使生活困頓，也不允許女兒賣作親戚的童養媳。

（2）招贅婿

《寒夜》電視劇特別著墨於招贅婚姻的習俗，一方面顯示當時台灣社會的婚姻文化形態，一方面將兩位贅婿：許家的人興與彭家的阿漢之境遇作相互對比。我們藉黃琦君的論文分析瞭解這個文化背景的脈絡：

> 在客家婚俗中，「招贅」是變相的婚姻形式。台灣客家人由於遷移至台灣的時間較慢，以及當時不准攜眷規定下，造成只有唐山公沒有唐山婆的情況，先民來台墾植期間，單身移民未有家眷照顧，社會普遍形成男多女少，現實生活上普遍多以門當戶對、聘金談論婚嫁，造成嫁娶的困難，因而產生變相的婚姻──「招贅」。[27]

接著，論者繼續針對招贅的內容作詳細解說，並且對照《寒夜》小說的人物角色作評述。

> 招贅的權利義務是可以協商的，並且通常載明於契約上因招贅婚的目的不一，或為延續香火，或為增加女方勞動力。其權力義務的協商有兩種極端的型態：第一種極端的狀況是男子繼承其岳父的姓氏，因而附帶著所有兒子的權利義務。另一種極端，則是男子僅簽訂在妻子的家庭工作一段期間的契約，以抵償當初的聘金。在《寒夜》中，人興的入贅協商：就是以彭人興兩年的勞力抵償聘金。阿漢則是「招出」方式。阿漢以及人

[26] 張世賢以《寒夜》電視劇來論述燈妹的女性意識，特別將客家女性的性格提出來探討：「《寒夜》裡的客家女性大多十分硬頸，都表現了強韌的生命力，童養媳燈妹看似柔弱，但她的認命、堅毅、守份和理智，卻也是十足的硬頸。」張世賢，〈發揚寒夜人物的硬頸精神〉，《客家》，第 144 期（2002.06），頁 23。

[27] 同註 15，黃琦君，〈李喬文學作品中的客家文化研究〉，頁 150-151。

> 興的招贅方式屬於第二種極端方式，僅在女方家工作，入贅的
> 家庭只需其勞動力，但又因入贅家庭已有男丁，怕財產被入贅
> 女婿瓜分，因有此協商。[28]

　　所以，在傳統社會文化，家族內部是相當看不起招贅女婿，一般
只有沒錢、沒田地、娶不起老婆的男子，才會願意被招進門，顯示贅
婿卑微身份。這就為何小說或劇中黃阿陵一再告勸好友阿漢不要輕易
答應彭家提出的無理要求。

　　在招贅的儀式過程中，依傳統習俗，男子要入贅女方家之前，必
須在祖神主牌位前點上「斷頭香」，通常代表辭別自己家族的祖先，
象徵著斷絕血脈的意義。電視劇影片具體刻劃了這一幕，人興欲將手
中的三炷香倒插入土裡，不過在阿強婆反對之下，「斷頭香」沒有燒
成。導演事後表示要拍出斷頭香的儀式，煞費苦心，經由他們不斷考
究、尋訪耆老才呈現出來的[29]。如此忠實原著的演出，李喬不免反問
導演：「你們一定要這麼忠於原著嗎？可以改一些吧。」[30]；顯示李英
導演對於電視劇在處理客家文化的這一部分是非常慎重。

　　劇作透過人物的演出，突顯原著所敘述贅婿的位階問題，從下頁
表 6-1 的贅婿身分與地位比較，飾演彭人興角色在劇中是身形壯碩與
小說安排上不謀而合，由於人興平日勞作認真，在許家相當受到石輝
伯重用，加上妻子許阿枝又是父親獨生女，可說是疼愛有加，他招贅

28　同註 15，黃琦君，〈李喬文學作品中的客家文化研究〉，頁 152。
29　陳乃菁敘述導演與製作人在《寒夜》電視劇拍攝的過程，所遇到的難題就是
　　客家文化如何來搬演，導演認為「『台灣關於客家文化的資料相當少，有些客
　　家的習俗或工具，李喬老師自己寫了，卻也不確定它的樣子和真正的程序，政
　　府裡的資料也找不到……，這時候，當地的客家鄉親就是我們最得力的助手。』
　　有一次，為了演出書裡提到的斷頭香，陳秋燕等人到處找資料問人，都問不到
　　真正的答案，每個人都急得幾乎跳腳，也不敢妄下判斷……，直到戲開拍前的
　　幾天，一個當地的耆老才說：『斷頭香，我知道，就是燃香拜完後，倒插在土裡
　　啊！』」陳乃菁，〈李喬的《寒夜》公視鄭重推出〉，《新台灣新聞周刊》311 期
　　（2002.03.11），_http://www.newtaiwan.com.tw/bulletinview.jsp?bulletinid=8422_，
　　2008.12.20。
30　同上註。

的兩年生活基本上是自得、快樂。而反觀劉阿漢，他之前為南湖庄的
隘勇，招贅於彭家之因，是為了取代人興被招出的兩年時間彭家所缺
乏之勞動人力，但他不闍農家勞務，經常必須承受彭家人臉色，妻子
燈妹實質上是彭家養女，地位比不上其他家族成員，以致於不便替丈
夫說話，所以，阿漢在彭家的日子則是異常辛苦。

表 6-1　彭人興與劉阿漢贅婿身分的比較

	彭人興入贅許家	劉阿漢入贅彭家
妻子身分	許阿枝為許家疼愛的小女兒，得父親寵幸。	彭燈妹原為彭家的童養媳，身分卑微。
招書內容	招贅兩年，並且不要求他們的子女冠用許姓。	招贅三年的期間生下的子女，如為男孩從父姓，女兒第一、二胎姓彭，並且要留在彭家不得帶走。如此約定主要是怕男子往後長大爭產；女子，可以賣人家當花園女或者養大或是增加勞動力。
待遇	人興工作認真，許家與彭家關係良好，岳父非常禮遇他。	阿漢不善農事，工作效率不如預期，常被人華揶揄。
地位	高	低

資料來源：楊淇竹整理、製表。

　　傳統的婚姻文化形態與當時社會發展可說是相互影響，為了適應
移民初期的經濟貧困、勞動人力不足、性別人數不均等因素，婚姻結
構當中出現了「童養媳」與「招贅婚」的角色，如此位階形成產生不
少人生悲劇的來源，《寒夜》電視劇順應小說的筆觸反映出婚姻所帶
來的不平等關係，燈妹就是在婚姻體制下的受害者，在出生時無法選
擇，但她不怨恨、不憂愁，反而表現出客家女性任勞任怨的堅毅一面。
相較於招贅婚的身分，人興和阿漢同為招來的女婿，但贅婚生活卻相
當迴異不同，此乃源自於他們在家族的勞動力比例，這是農村裡非常

現實的問題，不論許家或彭家都是處在移墾剛開始的階段，也是最需要勞動人口時候，所以才會有如此的差別待遇。

電視劇忠實於原著描述的傳統婚姻各種儀式抑或不平等之婚姻位階身分，主要是為了達到從現代文化觀點來探索傳統文化的過往，如《媒體原理與塑造》一書所述：

> 透過傳播，人類創造了他們自己當時居住的實體。組成了我們共有文化的符碼意義，製造了它們所呈現的明確實體。傳播並不能與所溝通的世界分離，也不能與製造可溝通的符碼分離。基於這個理由，瞭解社會上以最公開（以及可見）之共享型式傳播的符碼及意義，是非常重要的事情：大眾媒體與流行文化的多樣文本。這些文本很明顯地扮演製造共享符碼以及意義地圖（定義我們所居住世界）的重要角色。[31]

因此，經由《寒夜》劇作的電視傳播，我們可以間接從人物角色的情節裡，對傳統婚姻文化有了初略地瞭解；原著李喬藉書寫保留許多客家生活文化的面向，而改編劇作同樣亦將這些文化轉變為台灣人共享的文化符碼。

二、宗教生命的信仰文化

此章節主要從兩大主題來探究，分別是「信仰文化」與「生命思想」，電視劇特別對客家族群的生活文化，如農村產業與婚姻習俗作全面刻劃之外，尚且還關注小說文本涉及到的宗教與生命的相關內容，我們可以觀看宗教信仰如何影響人對生活的作息及生命的思考等精神文化層面，然而，這些信仰文化又視具有什麼意義呢？下文當中將會深入分析其文化之背後意涵。

[31] Lawrence Grossberg, Ellen Watella, and D. Charles Whitney 著，楊意菁、陳芸芸合譯，《媒體原理與塑造》（台北：韋伯文化，2007），頁139。

（一）宗教信仰

蕃仔林人的信仰文化當中，尤以對「伯公（土地公）」神明特別虔誠，伯公被視為客家族群的內心信仰：

> 土地神，又稱福德正神，客家人稱為『伯公』。土地公在神靈系統中，是最基層的行政神，其地位雖低，卻與民間生活最為密切。土地伯公原是『地神』一種自然神。人們以為，有土地才能夠生長五穀，有五穀才能養活人類，所以對於土地產生感謝之意，視土地為神明。在農業社會中，土地公保佑土地平安、五穀豐收，與百姓生活息息相關，所以民間以虔誠的心供奉土地神。[32]

如在彭家人遷居至蕃仔林、阿漢與明鼎參加農民運動抑或永輝與明基遠赴南洋當志願兵等重大的事件，都可以看到他們特地前來伯公廟參拜，所以，電視劇場景空間便經常出現大樹下伯公廟場景。黃琦君在研究李喬小說的也提到：

> 在台灣客家地區典型的伯公廟仍保有濃厚的客家特色，此類伯公廟多由石塊鑿砌而成，在屋前另設小屋祭拜天公，甚至在右側不遠處加蓋小屋祭拜『好兄弟』，形成『天公、伯公、好兄弟』三層，代表天、地、人的三才思想，具有深遠的意義。此外，不少客家地區也有些地方甚至以伯公為名，如龍潭『上伯公』、三義的『伯公坑』等。伯公與客家人的關係一直是如同客語稱謂中『伯公』，那般親近的。[33]

客家人生活深受伯公信仰的影響，諸如「對伯公的祭拜上，不論初二、十六，人們隨時都會前往祭拜，至於逢年過節，家家戶戶更會準備牲品虔誠的祭拜伯公，可以說伯公是民間最直接、與生活息息相

[32] 同註15，黃琦君，〈李喬文學作品中的客家文化研究〉，頁166。
[33] 同註15，黃琦君，〈李喬文學作品中的客家文化研究〉，頁166-167。

關的神祇了。」[34];所以,小說內容對伯公的信仰多有描述,電視劇
為了呈現客族的信仰文化,好幾幕聚焦於人物參拜伯公之特寫鏡頭,
如彭家人移居到蕃仔林,最先敬拜就是當地的伯公廟了,而阿強伯誠
心跪拜土地的畫面,除了展現自己對地方認同外,尚有感恩天地眾神
之意涵。

　　伯公信仰同樣可在《寒夜續曲》得以窺見,伯公廟的場景最常出
現在阿漢、明鼎等人爭取土地權,他們一次次地面對日本殖民勢力所
進行反抗運動的啟程或是歸來,鏡頭都會特寫主角人物參拜伯公神
像,如《寒夜續曲》第八集當明鼎經中壢事件歷劫歸來,他與父親在
廟前的情景,阿漢落淚輕拍著兒子的肩背說着:「伯公還是很知道我
們的心啊!」[35];表現出李喬描摹農民與土地的情感,他們困於無土
地之苦,歷經世代交替依舊與大地主爭權。然而,劇作不斷透過影像
空間的「伯公廟」一景,將李氏「土地論」與神明「土地公」兩者間
的符號旨意相互連結,「土地公」不再只是一種宗教信仰的神祇,祂
還代表蕃仔林人對土地訴求的象徵,特別是在視覺處理上,他們參拜
伯公的時間點都與農民運動有所關連,這是導演拍攝《荒村》故事刻
意突顯的地方,與首部《寒夜》劇作相比則有不同詮釋方式。

　　另外,伯公廟成為大事發生之後的祈福地點,像是小明基與同伴
打傷日籍學童所引發的事端,父親阿漢從警局領回孩子,父子二人回
家前就先在伯公廟拜拜,此也象徵祈求平安、順遂之意。又如明基、
永輝收到兵單後,與其他被徵招的蕃仔林青年臨行前,就是在大樹底
下伯公廟前,舉行一場祝禱平安歸國的祈福會。然而,即使是歸順於
日人的鍾益紅路過伯公廟前,亦會雙手合十虔誠敬拜,顯而見得神明
伯公確實在民間信仰中佔有相當重要的地位。

　　除了伯公信仰之外,祖先神主牌、義民爺的祭拜亦是客家人信仰
之一。在劇中,彭家一行人遷居來蕃仔林時,阿強伯手捧祖先牌位走

[34] 同註15,黃琦君,〈李喬文學作品中的客家文化研究〉,頁168。
[35] 鄭文堂執導,《寒夜續曲》(台北:公共電視,2003),第8集。

於列隊的最前方，鮮明地將傳統的祭祖文化予以表現，這同時也象徵著人不能忘本之意，而阿強伯將與阿添舍最後談判前夕，一再告誡長子人傑要按時燒香，乃在於祭祀祖先成為每日生活要件。除此之外，影片特別在明基的離別時候，舉行燒香拜祭祖先的儀式，一方面祈禱軍旅平安、順利返家，一方面告知祖先未來動向，所以，祭拜祖先也代表庇佑整個家族人丁。李喬則對這段祈禱過程描述得比電視劇深刻，顯見燈妹是相當希望么子此趟南洋行能一路順遂，平安返台：

> 正中央那張桌上，已經放著一個小竹籃子，裏面是黑忽忽的祖宗神牌——平常日子，神牌掛在媽媽的屋角，用幾把艾草乾遮掩著，不讓別人看見。媽媽捧著三枝香站在最前面，兄弟三人排在媽背後，第三排以後才是孫兒女輩和媳婦們。他（明基）站在中間，媽媽的直後面。他真心誠意拜了三拜。媽示意他跪下，媽也跪在他身旁，媽双手合十，喃喃禱告。[36]

義民爺同樣也是保佑平安的神祇，主要為長年在外冒險患難隘勇的心靈寄託，我們可以看到電視劇情每當大禍來臨之際，向義民爺燒香祈福是隘勇們不變的儀式，小說還有特別描述到阿漢獨自害怕時，只要內心寄託於義民爺的神威，頓時獲得無比勇氣，而不必畏懼，如在一片漆黑的夜晚，阿漢內心想著：「香爐上點一枝香，心裏就穩貼多了。不是嗎？義民爺陪伴我守隘哩！義民爺，虎豹龍蛇都得敬畏祂，生番惡徒自然不敢摸上來的。還有那一縷香煙，也是莫大的安慰；盯住香的一點火紅，嗅著淡淡清香，心底身上就那樣充滿了勇氣。」[37]，所以義民爺神明對經常出生入死的隘勇們來說是心靈上的依歸。

[36] 李喬，《孤燈》（台北：遠景，1981），頁 27。

[37] 同註 9，李喬，《寒夜》，頁 131。

（二）生命思想

1.命運觀

電視劇詮釋原著的命運思想當中，比較值得關注的是首部《寒夜》忠實地演出了小說人物的思想架構，比如說我們可以在阿強婆對白裡清楚獲得：她將人生所有不順遂歸諸於命運之使然，爾後以此勸退丈夫和大地主反抗的抗爭行動；另外，《寒夜續曲》則不若首部那麼重視命運觀的描述，僅只有某幾句對白有涉及到，沒有刻意營造人與命運的關聯，對於人物的命運看法則較為不強烈。

進入劇作分析討論前，先來釐清大河小說如何書寫命運與人的關係，賴松輝的論文對於《寒夜三部曲》所隱含李喬的命運觀有相當深入的見解，他界定了何謂命運：「命是一種面對困惑的人生，很奇妙的解答方式。當我們在理性世界找不到答案；或者對於不合理的事件，無法做出合理的解釋，我們常是將它歸之於命。」[38]，之後將燈妹一生悲情的命運為例作了透徹之剖析，從小說裡描述的「八敗」命格來立論，如何影響她童養媳的生活，並且於故事其他人物對命運看法，區分為兩種類型：認命與抵抗（亦即不認命）觀點[39]，其均有完整的歸納與分析。

[38] 如他提到小說中隱含著「兩種不同層次命的涵意：1、是所謂「命格」，即人生下來，已經注定的人生造化，像燈妹注定三父三母，或者命帶八敗。而這是可以經由面相、八字預測。2、所謂命就是人生中遭遇到不可預料的事，就像燈妹說的：『什麼叫做命？命就是要你去面對沒道理沒來由的劫難，不疑不怕不變不停地——就照原先的樣子活下去。』」賴松輝，〈李喬《寒夜三部曲》研究〉（碩士論文，成功大學歷史語言所，1991），頁52。

[39] 對於命運抱持順命的態度，如：「蕃仔林的居民是採取認命而照原來的樣子活下去。不管土地被地主橫奪，他們最後仍然認命地簽訂租佃契約。燈妹每次聽到阿漢出了麻煩，就生悶氣然後破口大罵，罵累了，就默默流淚，之後為了兒女的肚子，她又努力工作。」反之，他以劉阿漢的一生作不認命的人格特質為例，他「是少數不認命態度的人物，可是劉阿漢的不認命卻是冥冥然命中注定。劉阿漢眼神深沉、高額、長眉、瘦長臉、鼻準略聳，嘴唇淺紅女性化，卻有些囂張。相命仙說他有將像氣度，卻缺乏福相。一生多災多難，

　　經過電視劇跨媒的傳播，原著命運觀點也同樣被鮮明地呈現出來，筆者參酌賴氏的「認命與抵抗」論點進行探討。前提之下，影像文本運用景框的聚焦，反映出來的人物對命運抉擇與原著小說想要訴說的多少具有差異，下文則簡單區分為「土地爭權」、「生死相別」兩大主題作說明。《寒夜》劇作在刻劃蕃仔林人遇到困境、危難時，如何點出他們面對命運的方式？影片中不時可觀看到人物在命運的分岔路上躊躇着是必須低頭地「順命」的生活；或是反抗地走出「立命」的道路。

　　第一，在土地爭權方面，就屬彭阿強一直不願地向命運低頭為例，在歷次與大地主的衝突之下，妻子央他不要執著於土地權的爭奪糾紛當中，對阿強伯訴說：「那你也看開點，什麼也別爭，就照著老天爺給你的路，認命的走下去吧！人啊！各有命嘛！」[40]；我們從阿強婆的對白，明顯感受到她是如何看待命運考驗，如下頁的 6-4 流程圖示，有「立命」的抗爭方式與「順命」的繳租方式的兩條路徑，她認為即使與大地主談判，土地所有權仍舊屬於阿添舍，還不如順從命運安排作佃農，定期繳納租金，即可安享晚年，像是蘭妹的這段對白：「好！就算你拼贏了，又怎麼樣，這塊土地還是別人的，不是你的，這就是我們的命哪！註定我們生下來就沒有田沒有地呀！阿強，好好的平靜的過日子就算了，答應我，不要再動什麼念頭了，好不好？」[41]。

　　然而，相對於阿強伯的角色，這兩條路徑同樣擺在他眼前，由於辛辛苦苦地開墾新地，不希望因地主一只墾照將心血白白奉獻出去，所以不肯輕易向命運妥協，力爭到底，他也向妻子感嘆：「也許吧！什麼都不該爭，不該跟天爭，不該跟人爭，爭到現在什麼也沒爭到，可是不爭我不甘心啊！」[42]，如此想法直接影響了他對命運的選擇，

代人受苦勞。這是從相貌就可判斷人一生的命運，而阿漢以後的遭遇也如同相命先生所預言，多災多難，替人受苦受勞。假如由相貌就可看出人的一生，人的任何試圖自我改變命運的努力，似乎也是徒然。」同上註，頁56。

[40] 同註11，李英執導，《寒夜》，第19集。
[41] 同註11，李英執導，《寒夜》，第19集。
[42] 同註11，李英執導，《寒夜》，第19集。

至始至終一貫抗爭態度，此時，電視劇以大遠景的鏡頭，將阿強伯夫妻與山林背景作對比，突顯人之渺小，透露人是始終不敵命運的安排。阿強伯的立命觀走得特別辛苦，即使眼看蕃仔林人屈服在阿添舍的勢力底下，抑或經歷日本官廳的威嚇毆打，他仍舊不放棄，這也間接促使他走上命運的絕路，關於阿強伯的死，在下文「生命觀」一子題中待有詳盡的分析。

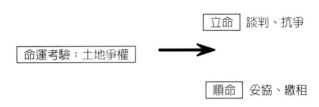

圖 6-4　命運觀流程圖之土地爭權

資料來源：楊淇竹整理、製圖。

　　世代交替，阿漢與燈妹也備受命運的考驗，當日本政府將土地收歸國有政策後，阿漢與岳父相同選擇了立命的路徑，開始反對、抗爭政府，爭取農民的一線生機。對於燈妹來說，丈夫的反抗行動無疑帶來相當多困擾，不但必須面對日警不斷地搜查，還時常擔心他的安危，所以，她寧願選擇向命運妥協的順命觀，即使土地被收去，只要再開墾新地，生活至少可以平平安安地渡過。在《寒夜續曲》第八集，燈妹一句「人生有多少年，忍耐忍耐就過去了。」的話語，惹惱了阿漢，以「客家人就是太會忍了。」來回應妻子[43]。這段話無疑代表李喬對客家人「忍」的性質提出了看法，由於過於忍耐性格就像懦夫一般不敢反抗殖民政府，此曾在《荒村》與《孤燈》中借阿漢之語來闡述：

> 我們台灣人，什麼都講究忍；忍多了，忍就變了質，真不像話！
> 尤其客家人，更是經常「忍」到可笑的地步。什麼都要忍；不

43　同註 38，鄭文堂執導，《寒夜續曲》，第 8 集。

能忍的，還是要忍下去；再忍下去就會骨到灰揚啦，還是得忍下去；面對強權，惡勢力，唯有一味地強忍下去，這叫做「明哲保身」？這樣一來，「忍」和懦弱差不多了；對於道德、理想，也失去堅持的勇氣。如果這樣，「忍」的做法，實際是懦夫的護身符，好藉口而已！[44]

不過，阿漢仍堅持以立命的觀點去爭取較公平的待遇，如此至少還有一絲希望，這與阿強伯在面對命運考驗做出的抉擇無疑是相同的。

次者，生死相別的主題中，以小阿銀生病、夭折的事件來說，父親阿漢認為命運不該如此，用盡各種方法想要救活生病的女兒，對於命運態度可說是相當立命，致使阿銀死了，他仍堅信生命不該這麼匆促、短暫。相較於其他人，顯得順命許多，像是阿強伯的勸告：「阿漢，生死有命，留的下來的就留下，留不住的，你強求也沒有用！」[45]，阿強婆也對着無法面對現實的阿漢說：「一切都得聽天由命，就算你們再怎麼不認命，也得認那！要說不認命，我當年比你們誰都不認命，可是這老天爺，還是把我的阿秀給收回去了。」並且提醒懷抱冰冷嬰孩的女婿：「阿漢，放下吧！你再怎麼不捨得，她也不會回來」[46]，蘭妹以過來人的角度告勸阿漢必須要正式命運的現實面，即使內心多麼不捨，死亡事實還是依舊必須接受。

圖 6-5　命運觀流程圖之生死相別主題

資料來源：楊淇竹整理、製圖。

[44]　同註39，李喬，《孤燈》，頁90。
[45]　同註11，李英執導，《寒夜》，第14集。
[46]　同註11，李英執導，《寒夜》，第14集。

　　最後，阿漢無法認同家族裡的順命想法，轉而出走，所以，阿漢的離家不僅代表對自我身分認同產生存疑，另一方面也無法承受命運考驗，出走猶如一切生活又重新開始。

　　反觀，妻子燈妹從頭到尾都默默接受事實，她哭泣悲傷地親自安葬女兒，再面對丈夫的離去，依舊一如往常工作，可說是非常順命的女性。圖 6-5 的「命運流程圖之生死相別主題」，從阿漢與燈妹看待命運的不同選擇態度，即可清楚得知箇中關係。

2.生命觀

（1）生之苦痛

> 看哪！正如一陣風般，凡人的生命亦復如是：一聲呻吟，一聲嘆息，一聲抽泣，一陣風暴、一場爭鬥。[47]

　　李喬在整部大河小說裡主要探討的主題即是人的生命所蘊含痛苦，其實這本源於佛學對生命觀之解釋，上述節錄的短文，或許可用來作為佛學對生命的宗教觀[48]。這些論點穿插於小說內容中，理論較為抽象，我們僅能從電視劇一些劇情嗅出端倪，畢竟改編是須要作取

[47] Huston Smith 著，劉安雲譯，《人的宗教》（台北：立緒，1998），頁 134。

[48] 佛教最重要的四聖諦是在解釋人生的痛苦之來源，從出生到死亡不斷地影響每個人生活之態度。它分為四種層面：苦、集、滅、道。「苦」（Duhkha）意指人生所面臨的痛苦與傷悲，從人生的一切種種來立論包含一般在生活中遇到不順遂的苦難，如：疾病、死亡、離別等，稱「苦苦」；另一種由喜轉悲的心情所產生，通常是在快樂境遇中突然發生無常的改變，這種巨變而生之苦痛作「壞苦」；而「行苦」 則在形成人的思維的動力來源，然後產生「我」的意念，有了意識與肉體就會為周圍的感官事物不斷地尋求苦果，即自尋煩惱，它是無常不停地變遷，也是苦的真意。簡單來說人的一生痛苦是自己對生活事物的慾望有所不滿而生成的，或是快樂順遂的日子之改變，才有了這些「苦」果才讓人煩惱、感傷亦或痛苦。佛家的哲理就是要透過這些世間種種痛苦成因，進而看透事物本質的真相，所以說任何事物之本質並非恆久不變，常常是物極必反，藉由這個觀點來認清人世苦難的因果面，達到超脫世俗的心靈。參考自釋審理，《佛學概論》（台北：普門文庫出版，1981.12），頁 27。

捨。痛苦論在小說敘事架構得出現曾有相關論述探討過,如劉杏純論及文本之痛苦說認為:「早期作品中現代派風格濃厚,發掘人本身存在的痛苦。以一種幾近宗教式的情懷,對人生的所有苦難相迎,李喬卻不自棄,試圖從人生的苦難象中,尋找積極的力量,正視困厄,尋找解決的方式。」[49]而紀俊龍在論文觀點則是以「存在」觀點說明生命是痛苦的依附,「看李喬對於生命的思索,無非是痛苦與悲劇的交錯與縮影。因此,以這樣的視角作為文學創作的出發點,產生於文學本身的,自然流洩出一股深沉濃烈痛苦韻味。」[50]因此,《寒夜》電視劇當然也深受生之苦痛的論調所影響,劇情傾向於人物在面對生命苦難而採取的方式。

最能展現痛苦論的情節,莫過於人興到玉米田裡祈求妻子生產順利的一幕。劇情是如此,入贅許家的人興,因不忍自己家族墾地人手不足的情況,半夜回家幫忙父親耕田種地,妻子阿枝顧慮擔心也隨跟在後,但一次意外,人興過勞昏倒在田裡,身懷六甲的她為了救丈夫卻造成早產,許石輝氣極敗壞地叫女婿到田裡反省。這時候景框聚焦在人興跪在叢叢的玉米田中央,他自語地:「做盧粟真好,做人哪!太苦了。」[51]人興一直想不透竟會有如此痛苦的事降臨在他身上,其

[49] 劉純杏,〈李喬長篇小說之研究〉(碩士論文,中山大學中國語文學系,2002),頁8。

[50] 紀俊龍以〈生命之歌〉節錄來對映生之苦「什麼是痛苦什麼是快樂?什麼是生的慾望,什麼是死的恐懼,這時候,都成了陌生的遙遠了。……我已失去一切依靠支柱,所以一切依靠都不必要了!我的痛苦已經超過飽和點,那麼還有什麼痛苦呢?我的恐懼已經越過了忍受的極限,我還恐懼什麼呢?我這就面對死亡,死亡又能怎樣呢?……然後沒有恐懼,沒有死亡!然後:春陽依舊,鳥語依舊,玫瑰花香正濃……」『個體的存在物』(individual being)而開始生活時,這戰鬥的痛苦就無法避免了。一出母體就發出呱呱的哭聲,豈非就是人類苦悶呼號的第一聲?這是廚川白村在討論創作的過程時,所提出的觀點……李喬自認深受佛學的影響,所以寫作的痛苦,亦是為了要消弭這內心的痛苦,然潛伏在他創作的背後,卻也正是對於這種苦難地抵抗與消解。」紀俊龍,〈李喬短篇小說研究〉(碩士論文,逢甲大學中國文學所,2002),頁52。

[51] 同註11,李英執導,《寒夜》,第11集。

實在許家日子過得非常順遂，然而對比今日內心窘境，更是悲從衷來，這就是所謂生命的痛苦之處了，如同李喬所闡述的理論：

> 生命的特徵是動，動就是一種痛苦，然則唯有「不動」痛苦可
> 解除。何時「不動」？就是死亡。生命沒有什麼意義。因為畢
> 竟歸結於死亡。而生命充滿了痛苦。痛苦而無意義的生命，人
> 硬要創造「一種意義」，那就是盡力去消解人間痛苦之網的
> 少許。[52]

之後，鏡頭持續置於人興身上，他說到：「我阿媽說生孩子要出大力，我知道妳很痛，我也很痛！」[53]；他身體不斷用力希望能分擔妻子生產的痛苦，就如同人生無疑是在痛苦悲劇中，找尋掙脫方式，此時影像不時穿插阿枝難產畫面，將兩人同時面臨之痛苦作一種對照，最後攝影機緩慢向後移動，人物在蘆粟叢裡逐漸渺小，導演有意藉此擴大人興的內心痛苦情境。人興深刻體悟人生痛苦，內心甘願成為蘆粟的這段畫面，與原著李喬欲意呈現痛苦主題的是相互符合。

《寒夜》電視劇在詮釋李喬對生命的悲劇性，描摹人如何來面對生活的苦痛確實有明確的解讀，比如說彭阿強與地主之間的紛爭過程，將阿強伯心理對土地情感、地方認同的強烈意識表現出來，但在現實無法順利達成時，內在的鬱抑藉由演員揣摩出阿強伯徘徊在命運岔路的無助感，然而，電視劇同時也展現了人間疾苦的氛圍，我們可以在影片中窺探他不斷向命運作抵抗與掙扎，最後祇能悲觀地感嘆。

這正是符合李喬所謂：「生命的過程，就是在『無』的二極間抵抗的過程，生命因抵抗『無』不斷吞噬而呈現的姿態，就是生命行程的多彩風貌。因為抵抗，所以天體未被『黑洞』吸噬……最後不抵抗了，那就是死亡，至於脆弱的人拿什麼去抵抗人間的諸多不義，我想祇有一個愛字是唯一法門……。」[54]，《寒夜續曲》營造生命痛苦主題

[52] 李喬，《重逢——夢裡的人》（台北：印刻，2005），頁 226。
[53] 同註 11，李英執導，《寒夜》，第 11 集。
[54] 廖偉竣，〈走出「寒夜」的作家——李喬訪問記〉，收錄於許素蘭主編，《認識李喬》（苗栗：苗栗縣立文化中心，1993），頁 16。

上，特別關注到音樂的催化效果，可以藉由影視觀看到阿漢與燈妹面臨殖民統治、土地紛擾等重重苦難，或是志願兵無法歸鄉的痛苦情懷，他們漫無未來地停駐在菲律賓島嶼，遙望著北方的故鄉。背景音樂適時地傳遞了哀淒、傷痛的旋律，沉重地再現日治時代台灣人的生活。

在《寒夜三部曲》通篇小說，人之生而痛苦的理論與土地、情愛、認同等多項主題伴隨而生，集聚一切苦難因素，突顯人物之間情感的凝聚。談到影像改編的美學，導演依舊企圖想要反映作者的思想主軸，不僅忠實地呈現故事的發展情境，對於視覺感官美學效果也雙重兼顧。

（2）死之寓意

《寒夜》與《寒夜續曲》劇作中，分別各有一幕非常驚心動魄的死亡場景，一者為彭阿強的自殺，二者是彭永輝的戰亡，並不是說人物有其特殊身分，而是著重於如何的「死」才能達到原著書寫目的或是劇情刻劃效果。導演運用了相當多攝影技巧聚焦在兩人身上，在改編之下呈現美學是值得關注，除了詮釋原作內容之外，還有背後載附的寓意。

首先，在自殺情節方面。我們先從原作的思想脈絡來瞭解，李喬除了對生命有所感悟，死亡的寓意同樣是小說在乎的課題之一，文本裡最明顯的死亡儀式就是彭阿強的死了，為何如此說，李氏自有一套反抗哲學理論[55]，這是他從小生命經驗與閱歷宗教經典所得，阿強伯的自殺情結基本上就是表現反抗哲學的最高美德，那電視劇如何反映原著的主題思想呢？

[55] 李喬在〈反抗是最高美德〉中表示：「人是偶然存在的，生非自願得到的，但是人可以自殺；從這個角度看，自殺正是對生之荒謬性的最猛的反抗。人藉著這種反抗方式，顯示環境之污穢、壓迫之邪惡，也是否定這一境界的生，而躍上更高層次的生。這種自殺是最強烈最偉大的反抗；世人從此得到啟示，並可能因而形成文化性的創造。」李喬，《台灣文化造型》（台北：前衛，1992），頁 315。

　　《寒夜》第二十集，阿強伯與阿添舍打鬥時意外雙雙落水，生還的他，不顧家人期盼眼神，頭也不回地游走了。結局跟著鏡頭由一顆大樹往下移動，我們看到阿強伯坐在吊頸樹之下死去，與小說描述；「阿強老人好端端坐在那裏，手上還捏著一條繩子。」[56]是相同的。從起初彭家人路過一棵前人曾因開山失敗而死於吊頸樹的傳聞，影像聚焦在阿強伯心生寒意的面容，到了尾聲導演將埋藏已久伏筆讓觀眾得知，如劇作旁白所述：「從他來到蕃仔林的哪一天，見到吊頸樹的那刻起，一切就已經安排好了，冥冥之中牽引他往這條路上走。」[57]；電視劇演出原著小說敘述他的死亡所象徵反抗英雄的形像。

　　次者，戰死劇情方面，電視劇主要著墨在彭永輝於宿霧島被戰機炸傷死亡的畫面片段，小說裡對於這幕的傷亡景像並沒有多作敘述，僅是簡短交代。但第十七集《寒夜續曲》則有相當程度的鋪敘，當他意外發現昔日痛恨的仇敵——陳忠臣，面對屈服者的回歸，永輝還是心軟地帶著他一路逃竄、躲避空襲危機，影像跟隨在永輝殘扶忠臣緩慢前進，轟炸聲此起彼落地響起，顯現情勢之危急，但是無法擺脫美軍戰機的轟炸，他們兩人之間對話，襯托出戰場殘酷的現實：

> 忠臣：你趕快走，不要管我。
> 永輝：別這樣。
> 忠臣：你不是還要回台灣，走啦！[58]

　　最後，獨自一人狂奔亂竄，攝影機從人物背後、前面捕捉這段逃亡片段，同時讓閱聽者感受緊張情勢的氛圍，但永輝還是被流彈擊中，景框轉換成永輝視線的觀看，透過鏡頭展現出他不斷望著海平面盡頭，象徵著遠眺北方的故鄉台灣，與先前一群志願兵朝向北邊的畫面來說，電視劇對歸鄉寓意做了完整交代，並且傳達李喬「回家」的書寫寓意：

[56] 同註9，李喬，《寒夜》，頁440。
[57] 同註11，李英執導，《寒夜》，第20集。
[58] 同註36，鄭文堂執導，《寒夜續曲》，第17集。

死亡與活存這兩個極端卻是一體的兩面；生是累積、增加，增加朝滿足推進，滿足是完成，完成就是結束，結束就是消失死亡，就根本看完成結束就是回歸，回歸大地，回歸自然，與自然合一，更確切說就是回家了。啊！自然，自然是渾然無生滅變易的存在；有形無形可知不可知的「家」就是自然……[59]

　　這篇引文來自於李喬從作者角度解讀他的短篇小說〈大蟒〉，其中的故事隱喻以「回家主題」一系列來說明內文死亡情節的安排，李氏認為「死」是一種回家的象徵，人歸於故土的循環結構之終點。但他在《寒夜三部曲》中，主要將回家焦點至於明基身上，永輝的死沒有所謂大篇幅的烘托。不過到了電視劇改編，鄭導演將永輝的身亡拍得別具意義，筆者認為一方面直接透過影片強化了志願兵歸鄉的主題，一方面間接將李喬對生命之死的思想結構作了視覺闡釋。

三、原住民與日治皇民文化

　　電視劇聚焦在客家文化之外，尚有對於原住民的生活，衣飾、獵首儀式等文化作影像之再現，由於蕃仔林鄰近泰雅族部落，漢人與原住民的相處模式也在影像裡略有描述，特別是日本治台初期，他們一同抵抗外族的情節，即可從中窺探至原住民的部落精神。到了日治時期推行皇民化運動，以劇中人物的服飾、語言、家屋來展現當時文化型態。

（一）原住民文化

　　談到影視如何呈現李喬書寫的原住民文化之前，我們先來了解清末時代台灣漢族與原住民的相處背景：

　　在篳路藍縷的開墾過程中，在篳路藍縷的開墾過程中，客家人也往往扮演著開路先鋒的角色，因此導致不少客家人與原住民

[59] 同註54，李喬，《重逢──夢裡的人》，頁183。

之間的互動、整合與矛盾衝突。以苗栗地區來說，境內泰雅族與客家和移民的武裝衝突不少，產生敵對意識，出草獵頭便成為經常行為，《寒夜》中亦深刻的描述出南湖地段出草獵頭行為。在《台灣踏查日記》中也說到，光緒年間，苗栗大湖客家先民吳新福之父與叔叔，以及兩百八十名佃農、隘丁因在番地從事製腦，被當地泰雅族人出草獵頭的情況。在方志中，雙方的衝突與互鬥形成清末的一大社會問題。[60]

由於族群之間常有衝突，所以，清政府多處設置隘寮聚所，如劇中劉阿漢與黃阿陵駐守的南湖莊隘勇寮，其目的主要為了保護漢族人住家、村落的安全。每當原住民舉行大規模的出草行動，往往都造成鄰里間不小的騷動，《寒夜》電視劇著重刻劃於人們驚恐的表情，像是彭家的二媳婦芹妹就因聽聞出草情事而驚嚇哭泣場景。在原著，李喬運用相當大的篇幅記述先住民的出草儀式由來以及其代表的象徵意義：

> 一般來說，有五種情形是出草的正當理由：一、青年男子，為了爭取武功和榮譽。二、辯白冤獄；被控犯罪而不服的人，可以用出草來決獄。三、復仇：血親中有被殺，族人就有替他復仇的義務。四、爭取婚姻對象，或失戀時，以出草來洩憤。五、在惡疫流行時，或荒歉之後，用敵首祭神禳祓不詳。[61]

基本上，這種文化儀式被視為當時原住民族裔的傳統信仰，並非是一種無目地的濫殺型態。

如果原住民的獵首儀式只鎖定於漢人為目標，那就是一種錯誤的觀念[62]。影片劇情演出了一段原著內容的出草過程，夜半時分「得磨

60　同註 15，黃琦君，〈李喬文學作品中的客家文化研究〉，頁 128-129。

61　同註 9，李喬，《寒夜》，頁 99。

62　如小說所述：「並非專以後住民為對象；不同族舍落間，經常都是呈現敵對狀態，甚至於同族羣的不同社落間，也會互相出草獵首。」同註 9，李喬，《寒夜》，頁 99。

波耐社」悄然動作埋伏向前，如同旁白說明：「出草為一種習性，以馘首為目的，先增加對方的心理壓力至最高點，然後出人不意驟然下手，再悄然撤離不留痕跡。」[63]；他們欲襲擊同族另一番社——「加社」，正不巧經過蘇陳兩家住所被發現，因而起了殺機，攝影機特寫了原住民獵首殺害的經過，兩戶家族幾乎全部遇害，僅存一名孩童脫逃求救。南湖隘的軍師為了反擊這次出草的行動，帶領隘勇們上山，進而掀起一波打鬥場景。

我們從電視劇當中，即可追索到傳統先住民的文化面向，用意當然不是傳播一種負面印象效果，而是文化歷程的再現，原著裡甚至將獵首處理過程描寫相當詳細，並且關於泰雅族的一些禁忌也略有交代。影像文本僅以點到為止，當然還是將重心置於詮釋小說的故事主軸，接著，繼續來觀看劇情的發展。

原住民與客家人之間並非祇存如此敵對關係。劇作時間進展到中日甲午戰爭戰敗將台灣割讓日本一事，簡單交代了台灣民主國的成立與潰敗，之後台灣人自組義勇軍對抗日軍，此時原住民族群一同加入抵抗的行列，劉阿漢與邱梅即在這時候與泰雅族人並肩作戰，昔日存在的緊張關係因外族入侵而消除了。影片拍攝到北都、阿漢、邱梅三人不敵日軍攻勢，在寡不敵眾情況之下，加社酋長北都示意阿漢與邱梅二人跳潭求生，留下他一人獨自對抗，景框以中景聚焦在不慎中槍的北都身上，再馬上把鏡頭拉至大遠景，將北都與整座山壁作對比，突顯壯烈犧牲的英雄形象。這場馬拉邦山戰役轟轟烈烈地劃下休止符了，原住民果敢善戰的精神一直為往後阿漢回蕃仔林不斷稱道。他們與漢人的相互抗敵，代表台灣族群合作的象徵，如同黃琦君所論述：

> 在客家人與先住民因土地而產生的對立，與兩者之間的共同抗敵及合作歷史中，李喬有意以此段歷史表明共同生活台灣這塊

[63] 同註11，李英執導，《寒夜》，第2集。

> 土地上的族群是沒有分野的，是生命共同體，唯有不記前嫌，
> 相互合作，在台灣生存的各族群才有更好的明天。[64]

族群間和平相處在接下來的劇情有直接地描述，負傷的阿漢與邱梅暫時躲到泰雅族部落裡靜養休憩，電視劇詮釋兩人待在深山林野的情景，與世無爭的休憩日子讓他們遠離平地爭戰紛擾，身上衣著、頭飾儼然像極了在地的先住民，他們的生活習慣，可從影片裡窺探原住民如何與自然和平相處的生活文化，或許從《寒夜》劇情中阿漢、邱梅與泰雅人生活模式，具體表現出人與自然的情感交流。而考究原住民的文化這部分，電視劇也用了相當多視覺畫面來處理，讓閱聽者藉由觀戲同時能體會不同族群的文化差異。

（二）皇民文化

> 用歐帝斯（Fernandi Ortiz）的話來說，他們讓剛果產生「文化
> 消逝」，以便讓他們自己和非洲人適應新的整體，也就是他們
> 所建立、稱為「剛果」的新整體。這種知識的流失，讓一個地
> 方轉化為空洞空白的空間，這樣一來，這個地點就適合進行殖
> 民主義文明化的任務。[65]

日本政府亦是使用同樣殖民政策來治理台灣，如推展皇民化運動，將台灣轉變為「空洞空白的空間」，最鮮明的例子如日式建築的屋舍林立，電視劇反映了原著敘述當時台灣人為了升格皇民所做的努力，呈現了身著和服或居住和式木屋的情景，我們可就文化這個區塊來討論，除了人物的外表改變，內在心理轉變也在新一世代的台灣人身上觀看得到。

[64] 同註 15，黃琦君，〈李喬文學作品中的客家文化研究〉，頁 130。
[65] Nicholas Mirzoeff 著，陳芸芸譯，《視覺文化導論》（台北：韋伯，2004）。頁 161。

　　首先，外在文化更迭方面，蘇永華一家即是皇民化家族的典型，小說以簡單幾句文字交代台灣人皇民化的細節，但卻充滿了諷刺口吻：

> 台灣人改日本姓名，於昭和十五年六月十三日批准七十一人開始。阿華的蘇姓，是去年八月改為「永田」的。爸爸的意思是：他名叫永寶，耕田是蘇家祖傳家業；改姓「永田」，多多少少還算沒有完全丟掉原有的東西。[66]

　　從蘇父對女兒解釋改姓氏的緣由，他似乎對歸化皇民舉動做了合情合理地辯白，自認「多多少少還算沒有完全丟掉原有的東西」，但在台灣人眼中，皇民的身分認同都屬相同之「屈服者」角色。就如同劇作忠實地演出明基與永華的一段對話情節：

> 明基：你永遠是蘇永華，不是什麼永田華子。
> 永華：一改姓配給的砂糖、豬肉、鹹魚都會多一些，我大哥、大嫂也同意。有一些事情，不一定要堅持怎樣。
> 明基：基本的原則如果不堅持，剩下的就都沒有了。反正在我心中，你家人是你家人，你是你。[67]

　　如同上述一句「基本的原則如果不堅持，剩下的就都沒有了。」，這是從台灣人的觀點來看待那些深受皇民文化洗禮的台灣人。另一方面卻可完全感到身為台灣人的明基，是多麼看重台灣名字意義背後的所指，即使眼前的戀人受限於家族因素而改變，他仍然叫喚女友為「蘇永華」。李喬的內文中，父親一角在小說沒有佔多少的比重，主要聚焦於永華身上，她的名字「永華」與「華子」賦予了不同意義的象徵，台灣名「永華」是明基的戀人，擁有一對桃花眼命運多乖，而「華子」則代表着日人婦女訓練團組織的中隊長職位身分，並且因為

[66] 同註37，李喬，《孤燈》，頁77。
[67] 同註36，鄭文堂執導，《寒夜續曲》，第13集。

改從日姓，擁有「無上的『榮譽』」[68]，但卻被田中上尉覬覦美色而受辱。

影視文本依據小說敘述主軸稍作改編，導演強化了皇民者在劇中的人物性質，尤其對蘇永華一家人在劇情中的發展，運用相當多情節來鋪敘。《寒夜續曲》為了真實演出台灣皇民化家庭，特別將家屋住宅、服飾衣著等視覺影像呈現出日本式家庭的樣貌。我可以看見下頁圖 6-6，蘇父一身和服與明基著漢服的衣裝，強烈對比來表明屈服者與反抗者的心理認同，景框右邊也可藉此觀察到日式建築的房屋，所以，我們可以得知鄭導演較重視日治皇民文化的這一部分，特別是人物外表上的差異，而李喬則較注重屈服者認同心理的描述。

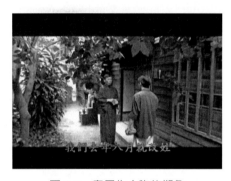

圖 6-6　皇民化人物的塑象

資料來源：鄭文堂執導，《寒夜續曲》（台北：公共電視文化事業基金會，2003），
　　　　　第 12 集。公共電視提供。

對於蘇父的戲分導演可說是相當注重，有多幕影像聚焦在他與明基或永華之間的互動上，永華父親堅持改姓的理由是「為了討生活，祇好改吧。」[69]，此改姓氏動作與原著出發點相當，不過，影劇則沒有像李喬有所刻意批判的意味，僅呈現皇民者的外表與行為，留給閱

[68] 同註 37，李喬，《孤燈》，頁 77。
[69] 同註 37，李喬，《孤燈》，頁 77。

聽者去定奪。蘇父於劇中是阻止永華與明基相戀德角色，原著小說倒是沒有此段情節。他極力撮合她與日人中尉約會，但卻間接發生了永華襲擊田中事件，由於不願受欺，女兒在警局手戴手銬模樣，也讓身為父親相當震驚，一進家門，父親大聲喝令，與日本嚴父的行為相當，影像特寫永華跪在母親面前，以日語說著我錯了，之後蘇父的思想則全然改觀。

在阿華與父親離別時，對著她說：「阿爸當時會選擇日本姓、日本名，那是不得已的，那時候，剛好你阿媽的身體非常不好，選擇皇民化的家庭會多出很多很多的配給，阿爸只不過要讓你瞭解，我不是一個隨便的人。」[70]通常衣著和服的蘇父轉而穿傳統的台灣衫，這樣改變象徵過去盲從皇民思想的改觀，藉此表明自己台灣人身分立場。此時，我們可就原著與改編的觀點立場作比較，李喬親身經歷日治時代的生活，他不恥於那些向日人討好、附會的台灣人，所以，很容易從書寫角度得知作者的立場，故事發展也都是聚焦在蕃仔林人身上，相較於「屈服者」的人物或內心層面的描寫；幾乎是輕描淡寫地帶過。

然而，電視劇的導演，他沒有經歷殖民統治的年代，任何的想法、觀感，除了參考《寒夜三部曲》的內容書寫，主要來自於社會的集體記憶或是個人閱讀經驗。所以，導演對於皇民文化的詮釋有其看法，我們不時在影片觀看到一些皇民文化的再現，這是劇作刻意營造出來地，如下圖 6-7，阿華與父親離別時，畫面特別定格在她和父親告別的鞠躬禮，此舉是非常典型的日式禮儀，同樣場景亦發生在蘇永志與劉明基的道別。

[70] 同註 36，鄭文堂執導，《寒夜續曲》，第 15 集。

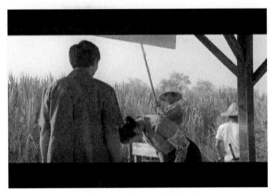

圖 6-7　蘇永華的鞠躬禮

資料來源：鄭文堂執導，《寒夜續曲》（台北：公共電視文化事業基金會，2003），
　　　　　第 15 集。公共電視提供。

　　次者，內在文化更迭上，《寒夜續曲》在搬演「屈服者」志願兵
的歸屬方面，導演則忠實表現了原著文本所刻劃「大和民族精神」。
他們認為擁有皇民血統是無上的光榮，並且相當自豪，無不反映自原
著的創作思想：「日本是台灣的殖民者，它給台灣很多崇高象徵的東
西或一些意義，如天皇最崇高，要效忠天皇」[71]，所以，這就為何屈
服者會極為崇慕日本皇民文化了，我們都可在影劇裡獲得原作思想理
論的印證（如黃火順或陳忠臣等人物行為）。然而，他們相信到南洋
參戰是為了至上天皇而來，外在環境下殖民政府有效地運用族裔的認
同歸屬，讓原是台灣人種升格為日本人，甘願為此國族來犧牲生命；
如此一昧追崇大和文化，像是崇慕神話一般地堅定遵從軍令，這種文
化行為牽扯到人類學研究的神話意涵，經典例子莫過於《金枝》一書
了，台灣人之中的屈服者還認為即使意外喪生也會進入象徵光榮的靖
國神社。

[71] 盧翁美珍，〈李喬訪問稿──有關《寒夜三部曲》寫作〉，《神祕鱒魚的返鄉夢
　　──李喬《寒夜三部曲》人物透析》（台北：萬卷樓，2006），頁 309。

　　所以，《寒夜續曲》在人物的言行、服飾、背景，為了呈現殖民時期的皇民文化風貌，可說是相當用心，不僅從劇場的背景道具讓觀眾感受殖民文化的台灣，人物對白大量使用日語來言說，當然有如李喬刻意提出一種對皇民的反思批判，最後將「屈服者」認錯行為作一種回歸台灣人的象徵。

柒、結論

一、忠實與背叛？《寒夜》、《寒夜續曲》電視劇的改編

我們先從原著創作與電視劇改編的背景比較來整理歸納，可分為兩點：第一，社會文化的差異。李喬創作文本的時間點在七〇年代末期，當時的社會背景處在戒嚴時期但風氣已逐漸開放，此時文壇發生重要的鄉土文學論戰，作家思想的中國結、台灣結部分也遭受評論家質疑、批評，有評論家認為對於《荒村》日治殖民的歷史書寫有影射當時的國民黨政府治台的手段，更有論者對李氏的文本內容，分析其中國與台灣意識的思想，不過，李喬反駁自己當時其實是處在一個迷渡的思想階段，來為自己的書寫自清。影像拍攝時間則過渡到了2000年以後，從社會發展背景看來，歷經解嚴、政黨輪替等大事件，人民言論自由，族群文化受到重視。文壇上，台灣文學的確立致使研究逐漸走向學院派，學者紛紛開始整理台灣文獻的相關工作；教育上，鄉土教學的制定，母語教育落實到中小學的課程；文化上，政府各縣市文化局開始大量推動舉辦台灣歷史、文化等活動，藉以讓民眾從生活中認識台灣多族群文化的特色。所以，公視首次製播客家文學的電視劇，在社會文化的背景下除了突顯客家族群意識抬頭，還有認識台灣先民拓荒史的重要性。

二者，敘事者內在的因素。李喬創作《寒夜三部曲》的動機有二個因素，一者，面臨寫作瓶頸的困境，李氏表明當時創作已高達150多篇的短篇小說作品，獲獎次數也相當地多，在文學史上已佔有重要地位，但書寫題材卻面臨到瓶頸，之後加入台灣先賢資料的彙編，藉著整理余清芳等人的歷史資料，作家的思想、視野因而有全新感受；二者，揭示台灣歷史的重任，由於當時的大環境，台灣歷史的考究是處於較陌生。自從創作了《結義西來庵》一書，使他有了田野調查的

經驗，如何驗正史實以及如何將歷史化為故事性濃厚的小說作品，已然具有獨特的思考模式。這二因素之下，加上李喬本身家族祖父一輩在苗栗拓墾的經歷與父親涉入農民運動的歷史，間接地促使他寫作《寒夜三部曲》的開端。另一方面，在影劇製播上，影響電視劇製作考量來自於電視收視率、經費、成本與演員人物；基本上，電視劇的編劇、製作取向有一個很大部分在於收視率的高低所致，也就是會考量到觀眾喜好哪種故事類型而作調整，但是公共電視台不像一般商業電視台的營運模式，乃由政府每年提撥預算來運作，所以電視劇製作方面，收視率考量的因素並非如此絕對。其次是經費與成本的來源，經費多寡左右了劇作拍攝品質，《寒夜》除了公視出資外，行政院客家委員會也大力贊助，所以，兩部改編劇作其實不受限於經費，因而如此，影像場景為求真實，均是仿照小說地域——「蕃仔林」當地取景拍攝完成，單就影像品質比一般通俗電視劇來得精致。最後，演員人物的選角，原著裡人物塑造、角色性格都有一定的安排，電視劇既然經費不成問題，演員選擇是否符合李喬的人物表列或是演員卡司陣容條件，就變成吸引觀眾欣賞劇作之地，《寒夜》的石雋、徐貴櫻、劉漢強，《寒夜續曲》的光良、尹馨、朱陸豪、徐樂眉等，都是演技豐富、知名明星所擔綱飾演。

在書寫到視覺感官的跨界方面，文字風格的營造是每位作家獨特之魅力，李喬當然也不例外，特殊的心理摹寫與史實寫作，使這部大河小說被視為重要的台灣文學之作。當它被改編為電視劇時，文字書寫魅力如何被視覺影效完整呈現是考驗導演的能力，首部《寒夜》播出之後備受文學界關注，鄭清文曾對此劇忠實原著的演出，表明相當地贊賞、推崇。影視方面，不僅是考量人物對白源自於小說文本，更重要在於視覺的地域場景、拍攝手法以及人物動作、表情營造有無合於內容情結起伏的效果，再加上電視劇聲音配樂，尤其音效後製、背景音樂的使用，都是影響劇作是否成功的關鍵要素。

《寒夜》，在劇情搬演上，是非常忠實於原著，但拍攝手法大多依照傳統電視劇的鏡頭方式處理，只有某些影像作了突破嘗試；音樂

製作頗受矚目，以全新客家風格曲調鋪陳出李喬小說的時空背景，導演力邀著名音樂大師范宗沛來編曲，片頭、尾曲由陳永淘主唱〈天問〉、〈頭搖擺的你（從前的你）〉，歌唱出《寒夜》人物底下無奈的心聲。《寒夜續曲》劇情的部分則較具顛覆性質，影視拍攝則全屬電影敘事風格呈現，音樂由長期製作電影配樂的陳柔錚來編曲，片頭曲也是陳永淘主唱，吟詠另一首客家山歌的改編曲——〈天光〉，配樂配合了《荒村》、《孤燈》文本加入嗩吶、古箏等音色，曲調多半呈現悲情、低迷的氣氛。

電視劇在處理內容改編的部分，就屬《寒夜續曲》刪減、更動、增加原著情結之比例最多，前文曾述《寒夜三部曲》是主旨意義明確、書寫結構穩固、主題思想完整的一部大河小說，如果按照原著敘事基調來拍攝，很難會出現解讀錯誤的情節出現，即像首部《寒夜》是忠實詮釋李喬書寫的內容劇作。但是續曲導演鄭文堂全然判離了小說的結構觀，特別在小人物的愛情與歷史的再現，富有其個人創作意識來提供閱聽者重新觀看《荒村》與《孤燈》之故事情結，可說是一部顛覆性質濃厚的改編作。他所顛覆原著之處，大致分述如下：

人物情愛拓展的部分。劇中，以日治左翼運動為拍攝背景，特別關注於小人物愛情的發展，如明鼎與芳枝、明基與永華之間的情愛描摹，小說的敘述篇幅並不算高，但影劇文本在詮釋上則作了大幅度增修，不僅將原著略述愛情部分作視覺影像的聚焦，再把戀人在時局動盪不安的社會中所發展情愛，作悲劇性的刻劃。影像使用符徵來相連愛情的指涉，如分隔兩地的明鼎及芳枝，常以傳遞信件為對方傾訴愛意，窗景則出現在兩人讀信的氛圍當中，營造了心靈相契的彼此。

歷史符號傳播的部分。《寒夜續曲》演出了台南噍吧哖與彰化二林的歷史懸案，電視劇除了對原著提到的二林事件予以聚焦，還著重於噍吧哖的歷史影像上。我們先前分析到原作李喬在歷史書寫的部分是根源於家族史的記憶書寫與參考史書及實地探查的紀錄，視為寫實主義的小說作品。然而，相對於電視劇，歷史影像轉以導演個人對歷史的記憶判讀與創作年代的價值觀作探討，歷史再現問題牽涉到敘述

者（導演）如何來觀看歷史事件的態度。採取電影風格取勝的續曲，將日治時代的歷史是作了完美呈現，從中也發現到原著與改編劇的時代差別，有了不同歷史解讀的觀點。但必須先釐清的《寒夜三部曲》最重要的地方在於日治時代的歷史敘事，電視劇沒有反應小說的精隨所在，特別是處理二林事件的劇情，走向了將閱聽者觀戲的情緒作為劇情發展考量因素，似乎略顯缺漏。

改編一直以來是備受爭議的問題，譬如說過去評論家多關注於劇作是否「忠實」或「背叛」原著思想而進行價值判斷，不可否認審美鑑賞的過程裡的主觀成份；然而，作品的好壞就因忠實原作獲得高度的評價，反之背叛作者思想即貶為劣等之作，但若是一味拘泥於好與壞分野，論點勢必備受挑戰。我們不仿從李安執導《色戒》來說，電影的敘事觀點與張愛玲小說內容情節作了大幅度更動，對小說具有某種程度的背叛，卻又獲得多數影評者的正面評價。因此，本文點出兩部電視劇與原著之間所呈現忠實、背叛的差異部分，企圖從中分析改編電視劇的外在、內部之各種影響因素作客觀評價。基本上，藝術沒有百分百的完美，首部忠實呈現出小說內容情結，但視覺效果、語言對白略遜於續曲；續曲部分顛覆了小說敘事主軸，影像美學融合電影的視覺氛圍當中，不過歷史再現還是欠缺考究功夫。李喬曾對於作品研究的觀點有些意見，他認為時代因素的差異而有不同解讀文本之空間，電視劇《寒夜》、《寒夜續曲》同樣適用：

> 作品完成後，所以會不一樣，不過是時代不同，詮釋者不同所以感覺不一樣。我不接受這個，我說作品本身的人物還在那兒活，我的思考基礎可能還是和佛教有關，佛教的最大奧妙，是它掌握著存在界變的觀念，存在的萬物都在那裡變，我的作品本身也在變，不因年代與詮釋者不同才變，作品是存在的。[1]

[1] 李季、李喬，施淑清紀錄，〈平原之女與山林之子──季季對談李喬〉，《印刻文學生活誌》1 卷 2 期（2004.10），頁 33。

筆者相信兩部電視劇的改編確有其優、劣之處，作品價值不會因為一時的收視高低而有好、壞之分，也不會因評論家的品評就將其價值從此肯定不移，重要是在背後的文學藝術意義是否值得時間考驗，接下來，我們再來歸納外界給予這兩部劇作的評價。

二、《寒夜》、《寒夜續曲》影像文本的劇作價值

對《寒夜》劇作的導演李英與製作人陳秋燕夫婦，嘗試以電影的取景與規模來改編李喬小說，拍攝過程是相當地辛苦，他們提及到由於《寒夜三部曲》文學地位之崇高，改編原著是像艱難的挑戰[2]；所以不斷與李喬商討故事內容，就是希望能忠實地呈現在閱聽者面前。

《寒夜》電視劇的開播前夕，李喬在公視電視劇的網站表明，這部絕非一般通俗電視劇的故事劇情，主要是關於台灣祖先開荒墾地之真實故事，內容充滿情愛的墾荒足跡，並且一再將土地創作主軸思想訴諸大眾。

> 「寒夜」也是「愛的故事」；男女的愛、父母子女的愛、手足朋友的愛，還有人間與大地之愛。「寒夜」呈現的是莊嚴的求生奮鬥；尊貴的反抗──反抗來自生活，為生活而反抗。「寒夜」描繪人類如何尊重自然，依循自然；謙卑地求生存、謀生活；必要時夷然面對死亡。「寒夜」提示一種生命哲學：人來自泥土，但不是泥土；最後又回歸泥土，所以畢竟還是泥土。這些內容，如此構成的情節，很好看，會感動您的。[3]

[2] 製作人說到「我們希望《寒夜》只是一個開始。因為改編大師的經典作品，永遠是一種冒險的實驗，是一件吃力不討好的工作。我們從來不認為自己做到滿分，我們只能說，以現有的條件，以及限制重重的工作環境中，《寒夜》堪稱一次極為成功的實驗。如果還有什麼欠缺的，就是各位觀眾的意見與參與。你們的建議與看法，將會成為下一次成功的基礎。」《寒夜》電視劇官方網站，*http://www.pts.org.tw/~web01/night/flash_3.htm*，2008.12.20。。

[3] 同上註。

　　所以，透過上述引文，可發現作者除了為這齣影劇來背書，也隱約感受出李喬相當滿意《寒夜》電視劇的製作，原因在於導演不僅參考其創作精神，並且一一地考究小說裡客家文化的習俗[4]，對於製作團隊忠實的態度，鄭清文為此也非常地讚揚。

> 本集電視劇製作重點之一，是忠實原作。這點，李喬親自確認過。電影或電視劇，和文學作品有許多不同。文學重視描述，電影和電視劇在表現。不過，文學作品可以提供完整的故事，生動的人物，以及作者的深廣想法，對電影或電視劇提供豐富和便捷的素材。世界各國的電影、電視劇，也樂於利用優良的文學作品，效果也相當良好。像「包法利夫人」「傲慢與偏見」「安娜、卡列尼那」都一拍再拍。[5]

　　再比較原作對《寒夜》與《寒夜續曲》的改編評價為何？筆者先引述白先勇曾在〈小說與電影〉[6]一文，將小說改編的成敗分成四點：第一種：忠於原著同時也是很好的電影，這是最好的結果，但這種結果不多；第二：忠於原著每個細節、人物都符合，不幸卻不是好電影；第三：不忠於原著，但拍出很好的電影；第四：又不忠於原著，拍出來又是爛電影。他則如此地回答：

> 我想《寒夜續曲》應該是第四類吧！《寒夜》大概是第一與第二之間，我也不能抹煞他，就拍得不好的電影，一般通俗的連

[4]　製作人陳秋燕在拍攝「台灣關於客家文化的資料相當少，有些客家的習俗或工具，李喬老師自己寫了，卻也不確定它的樣子和真正的程序，政府裡的資料也找不到……，這時候，當地的客家鄉親就是我們最得力的助手。……有一次，為了演出書裡提到的斷頭香，陳秋燕等人到處找資料問人，都問不到真正的答案，每個人都急得幾乎跳腳，也不敢妄下判斷……，直到戲開拍前的幾天，一個當地的耆老才說：『斷頭香，我知道，就是燃香拜完後，倒插在土裡啊！』」同上註。

[5]　鄭清文，〈《寒夜》貫穿台灣人的血淚紀錄〉，《新台灣新聞周刊》309 期（2002.02.25），*http://www.newtaiwan.com.tw/bulletinview.jsp?period=309&bulletinid=8303* ，2008.12.20。

[6]　白先勇，〈小說與電影〉，收錄於馮際罡，《小說改編與影視編劇》（台北：書林，1988），頁 637-638。

續劇而言，大家看得懂。實際上如果編劇編的好，導演規規矩矩的拍，story 故事交代清楚，就成功了一半。一般老百姓的哪有在乎背後的思想觀念，故事我看得懂，這看起來很感人喔！那就好了。《寒夜》忠於原著是沒問題，他全部做到。[7]

　　另一方面，外界又如何看待其價值呢？每年舉辦電視節目金鐘獎的儀式，《寒夜》、《寒夜續曲》分別在不同年度角逐獎項，不管是入圍或得獎都代表着榮耀的象徵，我們可以觀看兩部改編作（如下表），入圍的項目非常多，這代表製作品質已經獲得評審委員的初步好評，雖然得獎不如預期，可以肯定的是劇作藝術價值均遠勝於一般的通俗連續劇。

表 7-1　《寒夜》、《寒夜續曲》電視劇入圍與獲獎表

	《寒夜》電視劇	《寒夜續曲》電視劇
時間	2002 年金鐘獎	2004 年金鐘獎
入圍獎項	戲劇節目連續劇獎 連續劇男主角獎：石雋 連續劇導演：李英 燈光獎：曹俊靜	戲劇節目連續劇獎 男配角獎：朱陸豪 技術獎：巫知諭、史哲等 65 人
獲獎項目	燈光獎：曹俊靜	男配角獎：朱陸豪

資料來源：九十一年電視金鐘獎入圍名單，自由電子新聞網，*http: //www. libertytimes.com.tw/2002/new/aug/27/t○day-show5.htm*，91.8.27。九十三年廣播、電視金鐘獎入圍名單，*http: //www. Gio.gov.tw/fp.asp?xItem=19911&ctNode=3802&mp=807*，2008.12.20。楊淇竹整理、製作。

　　因此，「忠實」的成分多寡，一直都是編劇與導演在面臨改編小說時，最先被拿來作為評斷改編劇作的優劣與成敗之關鍵，由於《寒夜三部曲》文學價值與意義深受肯定，如果以自身觀點解讀不免讓人

[7]　本文「附錄一：李喬與『寒夜』電視劇之對話」。

無法從中了解作家的書寫立場、身分背景以及故事時代，所以《寒夜》電視劇在處理原著小說的部分可說是相當仔細小心，但過於「忠實」確實隱含一些侷限，正如黃英雄認為「編劇就必須以一種全新的視野重新去整理，然後將角色抽離或加強佈置。……改編的意義在於保留原著的主旨精神，但必須以全新的觀點來詮釋原著，改編最忌諱一成不變地將原著演出，這將失去改編的意義。」[8]，另外《寒夜續曲》則把握了運用攝影敘事的角度展現視覺張力與影像氛圍，如此非常容易吸引閱聽者的目光，但缺乏和原作溝通，故事劇情有些地方無法突顯李喬書寫的精神所在，這是相當可惜[9]。當然沒有一部作品是絕對完美，任何改編作品的價值都會經由年代的更迭有不同詮釋、評價，可以確定的是《寒夜三部曲》地位不會因劇作的優劣而動搖[10]。

所以，《寒夜》、《寒夜續曲》電視劇會因為時代不同而有新的詮釋，兩部劇作均曾在金鐘獎榮獲提名與得獎，基本上他們的藝術價值是值得肯定；並且，好的作品是可以歷經時代考驗而存在。

三、研究局限與展望

本文從《寒夜三部曲》的電視劇改編為研究對象出發，企圖由多元視角如「情愛敘事」、「認同形塑」、「歷史符號再現」及「台灣文化

[8]　黃英雄，〈原創劇本的誕生──電影、舞台劇、電視劇本的編寫實務〉，《美育》152 期（1996.07），頁 18。

[9]　黃英雄對於顛覆於原著的改編，點出了一個重點：「改編劇本的前題是編劇必須在改編之前得到原作者的同意之外；也必須要有一種絕對超越原著的信心，否則改編的成績必然會備受考驗的。」同上註。

[10]　黃英雄提到「有許多小說家非常在意自己的作品被『重新詮釋』而相當不以為然，但這樣的堅持是有待商榷的。原作者應該有一種認知，自己的作品被改編後成功或失敗，其實都必須由改編者負責；原著小說的價值與尊嚴是不受影響的。」所以，重點在於即使李喬不是相當滿意《寒夜續曲》的改編戲劇，但《荒村》、《孤燈》的小說價值是不受影響的。同註 8，黃英雄，〈原創劇本的誕生──電影、舞台劇、電視劇本的編寫實務〉，頁 18。。

傳播」四大主題，切入原著小說與影視作品的跨媒體視覺比較，還特別關注於兩部電視劇分別在詮釋李喬小說的差異分析，論文主要價值還是在於首次以電視劇《寒夜》、《寒夜續曲》的改編為研究範疇，當然也不乏有缺漏之地，譬如說劇作在語言展現上，續曲人物對白全部採用客語、日文來表現客家文學劇的特色之一，這部分筆者文中較少論及到，略有缺憾，未來也會對此繼續作深入研究。

參考書目

壹、中文部分

一、專書

（一）作家專書

李喬，《小說入門》（台北：大安，1996）。
李喬，《文化、台灣文化、新國家》（台北：春暉，2001）。
李喬，《文化心燈》（台北：望春風文化，2000）。
李喬，《台灣文化造型》（台北：前衛，1992）。
李喬，《台灣運動的文化困局與轉機》（台北：前衛，1989）。
李喬，《孤燈》（台北：遠景，1981）。
李喬，《重逢——夢裡的人》（台北：印刻，2005）。
李喬，《荒村》（台北：遠景，1981）。
李喬，《寒夜》（台北：遠景，1981）。
李喬，《結義西來庵——噍吧哖事件》（台北：遠景，1981）。
莫渝、王幼華主編，《李喬短篇小說全集》（苗栗：苗栗縣立文化中心，1999）。

（二）其他專書

Alan Swingewood 著，馮建三譯，《大眾文化的迷思》（台北：遠流，1993）。
Barry Smart 著，李衣雲、林文凱與郭玉群合譯，《後現代性》（台北：巨流，1997）。
Bart Moore-Gilbert 著，彭淮棟譯，《後殖民理論》（台北：聯經，2004）。
Blumer C. M.著，張功鈴譯，《視覺原理》（北京：北京大學，1987）。
Bordwell David and Thompson Kristin 著，曾偉禎譯，《電影藝術：形式與風格》（台北：遠流，2001）。

G. Betton 著，劉俐譯，《電影美學》（台北：遠流，1995）。

Gleitman H.著，洪蘭譯，《心理學》（台北：遠流，1995）。

Huston Smith 著，劉安雲譯，《人的宗教》（台北：立緒，1998）。

J. Culler 著，方謙譯，《羅蘭巴特》（台北：桂冠，1994）。

John Fisk and J. Hartley 著，鄭明椿譯，《解讀電視》（台北：遠流，1993）。

John Fiske 著，張錦華、劉容玫、孫嘉蕊與劉雅麗合譯，《傳播符號學理論》（台北：遠流，1995）。

John Tomlinson 著，鄭棨元、陳慧慈合譯，《文化全球化》（台北：韋伯，2003）。

Kathryn Woodward 著，林文琪譯，《認同與差異》（台北：韋伯，2006）。

Katz S. D.著，井迎兆譯，《電影分鏡概論：從意念到影像》（台北：五南，1992）。

L. D. Giannetti 著，焦雄屏譯，《認識電影》（台北：遠流，2005）。

Lawrence Grossberg, Ellen Wartella, and D. Charles Whitney 著，楊意菁、陳芸芸合譯，《媒體原理與塑造》（台北：韋伯文化，1999）。

Lawrence Grossberg, Ellen Watella, and D. Charles Whitney 著，楊意菁、陳芸芸合譯，《媒體原理與塑造》（台北：韋伯文化，2007）

Lisa Taylor and Andrew Willis 合著，簡妙如譯，《大眾傳播媒體新論》（台北：韋伯，1999）。

Louis Giannetti 著，焦雄屏譯，《認識電影》（台北：遠流，2002 年）。

Monaco James 著，周宴子譯，《如何欣賞電影》（台北：電影圖書館，1989）。

Neill D. Hicks 著，廖澺蒼譯，《影視編劇基礎》（台北：五南，2006.01）。

Nicholas Abercrombie 著，陳芸芸，《電視與社會》（台北：韋伯，2000）。

Nicholas Abercrombie 著，陳芸芸譯，《電視與社會》（台北：韋伯，2000）。

Nicholas Mirzoeff 著，陳芸芸譯，《視覺文化導論》（台北：韋伯，2004）。

Peter Brooker 著，王志弘、李根芳合譯，《文化理論詞彙》（台北：巨流，2003）。

Raman Selden, Peter Widdowson, and Peter Brooker 著，林志忠譯，《當代文學理論導讀》（台北：巨流，2005）

Raymond William 著，馮建三譯，《電視，科技與文化形式》（台北：遠流，1991）。

Rober Escarpit 著，葉淑燕譯，《文學社會學》（台北：遠流，1990）。

Robert C. Allen 主編，李天鐸譯，《電視與當代批評理論》（台北：遠流，1993）。

Robert L. Lee 著，葉子啟譯，《劇場概論與欣賞》（台北：揚智，2001）。

Robert Stam, Robert Burgoyne, and Sandy Fitterman-Lewis 著，張梨美譯，《電影符號學的新語彙》（台北：遠流，1997）。

Tim Bywater and Thomas Sobchack 著，李顯立譯，《電影批評面面觀》（台北：遠流，1997）。

Tim Creswell 著，王志弘、徐苔玲合譯，《地方，記憶、想像與認同》（台北：群學，2006.02）。

Toby Miller 等著，馮建三譯，《全球好萊塢》（台北：巨流，2003）。

Z. Herbert 著，廖祥雄譯，《映象藝術：電影電視的應用美學》（台北：志文，1994）。

王怡芳、許巧齡合著，《臺灣文化系列》（台北：行政院文化建設委員會，2005）。

王寧，《全球化與文化研究》（台北：揚智，2003）。

丘桓興，《客家人與客家文化》（台北：商務印書館，1998）。

史坦（Stam Robert）著，陳儒修、郭幼龍合譯，《電影理論解讀》（台北：遠流，2002）。

史蒂文生（Stevenson Nick）著，王文斌譯，《認識媒介文化：社會理論與大眾傳播》。（台北：商務印書館，2001）。

布赫迪厄（Pierre Bourdieu）著，林志明譯，《布赫迪厄論電視》（台北：麥田，2002）。

布羅凱特（o Brockett ），胡耀恆譯，《世界戲劇藝術欣賞》（台北：志文，1989）。

矢內原忠雄著，陳茂源譯，《日本帝國主義下之台灣》（台中：台灣省文獻委員會，1998）。

伊格敦（Eagleton Terry）著，吳新發譯，《文學理論導讀》（台北：書林，1993）。

伊能嘉矩、江慶林合著，《臺灣文化志（中譯本）》（台北：臺灣省文獻委員會，1991）。

安德森（Benedick Anderson）著，吳叡人譯，《想像的共同體，民族主義的起源與散布》（台北：時報文化，1999）。

朱立元主編，《當代西方文藝理論》（上海：華東師範大學出版社，1997）。

朱剛，《二十世紀西方文藝文化批評理論》（台北：揚智文化，2002）。

江文瑜，《山地門之女》（台北：聯合文學，2001）。

余秋雨，《戲劇理論史稿》（上海：上海文藝，1983）。

佛斯特著，李文彬譯，《小說面面觀》（台北：志文，2002）。

壯春雨，《電視劇學通論》（北京：中國廣播電視，1989）。

呂紹理，《水螺響起：日治時期台灣社會的生活作息》（台北：遠流，1998）。

宋家玲，《電視劇藝術論》（北京：北京廣播學院，1988）。

宋蜀華、白振聲主編，《民族學理論與方法》（北京：中央民族大學出版社，1999）。

李幼蒸譯，艾柯著，《結構主義和符號學，電影文學》（台北：桂冠，1990）。

李邦媛、李醒主編，《論電視劇》（北京：北京廣播學院，1987）。

史都瑞著，李根芳、周素鳳合譯，《文化理論與通俗文化導論》（台北：巨流，2005）。

汪琪，《文化與傳播》（台北：時英，1981）。

阮銘，《去恐懼，開創臺灣歷史新時代》（台北：玉山社 2002）。

周婉窈，《臺灣歷史圖說：史前至一九四五年》（台北：中央研究院臺灣史研究所籌備處，1997）。

岡田東寧，《臺灣歷史考》（台北：成文，1983）。

林文淇、沈曉茵與李振亞主編，《戲戀人生：侯孝賢電影研究》（台北：麥田，2000）。

林芳玫，《新聞工作者與消息來源》（台北：國立政治大學新聞系，1995）。

林柏維，《台灣文化協會滄桑》（台北：台原藝術，1998）。

林美容，《臺灣文化與歷史的重構》（台北：前衛，1996）。

林淇瀁，《書寫與拼圖：臺灣文學傳播現象研究》（台北：麥田，2001）。

林瑞明，《台灣文學的本土觀察》（台北：允晨，1996）。

哈布瓦赫（Maurice Halbwachs）著，畢然、郭金華合譯，《論集体記憶（on collective memory）》（上海：上海人民出版，新華書店經銷，2002）。

哈羅德‧伊薩克（Harold R. Isaacs）著，鄧伯宸譯，《族群（Idols of the Tribe）》（台北：立緒，2004）

姚一葦，《戲劇原理》（台北：書林，1992）。

姚瑞中，《台灣當代攝影新潮流》（台北：遠流，2003）。

施叔青、蔡秀女主編，《世紀女性‧台灣第一》（台北：麥田，1999）。

施淑，《兩岸文學論集》（台北：新地出版社，1997）。

柯瑞明，《台灣風月》（台北：自立，1991）。

洪泉湖、邵宗海、沈宗瑞、孫大川與劉阿榮合著，《族群教育與族群關係》（台北：時英，1997）。

約翰‧雷克斯（John Rex）著，顧駿譯，《種族與族類》（台北：三民，1991）。

夏鑄九、王志弘主編，《空間文化形式與社會理論讀本》（台北：明文書局，1999）。

孫惠柱，《戲劇的結構》（台北：書林，1994.01）。

徐慕雲，《中國戲劇史》（台北：河洛，1977）。

高鑫，《電視劇的探索》（北京：北京廣播學院，1988）。

基辛（R. Keesing）著，張恭啟、于嘉雲合譯，《文化人類學》（台北：巨流，2004）。

張子文、郭啟傳、林偉洲與盧錦堂合著，《臺灣歷史人物小傳：明清時期》（台北：國家圖書館，2001）。

張子文、郭啟傳合著，《臺灣歷史人物小傳：日據時期》（台北：國家圖書館，2002）。

張子文、郭啟傳與林偉洲合著，《臺灣歷史人物小傳：明清暨日據時期》（台北：國家圖書館，2003）。

張小虹，《在百貨公司遇見狼》（台北：聯合文學，2002）。

崔小萍，《表演藝術與方法》（台北：書林，1994）。

張健主編，《影視藝術欣賞》（台北：五南，2002）。

張學正、王傳斌合著，《當代電視劇名片賞析》（福建：海峽文藝，1987）。

莊萬壽，《臺灣文化論：主體性之建構》（台北：玉山社，2003）。

莊萬壽主編，《臺灣文化國際學術研討會論文集》（台北：萬卷樓，2005）。

莫渝、王幼華主編，《李喬短篇小說全集》（苗栗：苗栗縣立文化中心，1999）。

莫等卿，《給我換顆心》（台北：台灣先智，1998）。

許素蘭主編，《認識李喬》（苗栗：苗栗縣立文化中心，1993）。

許雪姬、薛化元與張淑雅合著，《臺灣歷史辭典》（台北：文建會，2004）。

陳孔立，《臺灣歷史綱要》（台北：人間出版，1996）。

陳芳明，《後殖民台灣：文學史論及其周邊》（台北：麥田，2007）。

陳芳明，《謝雪紅評傳》（台北：前衛，1996）。

陳昭瑛，《臺灣文學與本土化運動》（台北：正中書局，1998）。

陳秋坤、許雪姬合著，《臺灣歷史上的土地問題》（台北：中央研究院台史所，1992）。

陳犀禾主編，《電影改編理論問題》（台北：中國電影，1988）。

陳敬寶，《片刻濃妝：檳榔西施影像集》（台北：桂冠，2003）。

陸潤棠，《電影與文學》（台北：中國文化大學，1984）。

陳曉春，《電視劇理論與創作技巧》（台北：北京大學，2003）。

陳龍，《在媒體與大眾之間，電視文化論》（上海：學林，2001）。

陳默，《影視文化學》（台北：北京廣播學院，2001）。

麥可‧米德維著，黃葳威譯，《顛覆好萊塢：大眾文化與傳統之戰》（台北：正中書局，1995）。

勞倫斯‧哈瑞森著，黃葳威譯，《強國之路：文化因素對政治、經濟的影響》（台北：正中書局，1993）。

彭芸，《國際傳播與科技》（台北：三民書局，1986）。

斯圖爾特‧霍爾（Stuart Hall）主編，徐亮、陸興華譯，《表徵：文化表象與意指實踐》（北京：商務印書館，2003）。

曾喜城，《臺灣客家文化研究》（台北：臺灣分館，1999）。

游本寬，《真假之間：游本寬閱讀台灣影像系列之一》（新竹：國立交通大學，2001）。

黃美序，《戲劇欣賞：讀戲‧看戲‧談戲》（台北：三民，1995）。

黃葳威，《文化傳播》（台北：正中，1999）。

黃葳威，《走向電視觀眾：回饋理念與實證》（台北：時英，1997）。

馮際罡，《小說改編與影視編劇》（台北：書林，1988）。

楊千鶴，《人生的三稜鏡》（台北：前衛，1995）。

楊千鶴，《花開時節》（台北：南天，2001）。

楊生元，《情詩‧性與生命》（台北：專業文化，1989）。

楊生元，《情詩‧愛與生命》（台北：專業文化，1989）。

楊翠，《日據時期婦女解放運動》（台北：時報，1993）。

葉石濤，《台灣文學史綱》（台北：文學界出版社，2000）。

葉石濤，《台灣鄉土作家論集》（台北：遠景，1981）。

葉榮鐘，《日據下臺灣大事年表》（台北：晨星，2000）。

葉榮鐘，《日據下臺灣政治社會運動史》（台北：晨星，2000）。

葉榮鐘，《台灣民族運動史》（台北：自立晚報，1971）。

廖炳惠主編，《重建想像共同體/國家、族群、敘述國際學術研討會論文集》（台北：行政院文化建設委員會，2004）。

廖炳惠主編，《重建想像共同體》（台北：行政院文化建設委員會，2004）。

廖炳惠編著，《關鍵詞200──文學與批評研究的通用辭彙編》（台北：麥田，2003）。

遠流臺灣館主編，《臺灣歷史年表》（台北：遠流，2001）。

劉幼琍，《多頻道電視與觀眾》（台北：時英，1997）。

劉紀蕙，《文學與藝術八論──互文、對位、文化詮釋》（台北：三民，1994）。

劉紀蕙主編，《文化的視覺系統》（台北：麥田出版，2006）。

劉紀蕙主編，《框架內外，藝術、文類與符號疆界》（台北：立緒文化，1999）。

劉若愚著，杜國清譯，《中國文學理論》（台北：聯經，2001）。

劉峰松、李筱峰合著，《臺灣歷史閱覽》（台北：自立晚報，1994）。

劉書亮,《中國優秀電影電視劇賞析》(台北:北京廣播學院,2000)。
蔡琰,《電視劇:戲劇傳播的敘事理論》(台北:三民,2000)。
魯爾(Lull James)著,陳芸芸譯,《媒介、傳播與文化》(台北:韋伯,2002)。
盧修一,《日據時期台灣共產黨史(1928-1932)》(台北:自由時代,1989)。
盧翁美珍,《神祕鱒魚的返鄉夢——李喬《寒夜三部曲》人物透析》(台北:萬卷樓,2006)。
賴特(Edwand A. Wright)著,石光生譯,《現代劇場藝術》(台北:書林,1990)。
賴瓊琦,《設計的色彩心理》(台北:視傳文化,1999)。
邁可·葛柏(Michael Gelb)著,劉蘊芳譯,《7 Brains:怎樣擁有達文西的七種天才》(台北:大塊文化,1999)。
韓嘉玲,《播種集:日據時期台灣農民運動人物誌》(台北:簡吉陳何文教基金會,1997)。
藍博洲,《台灣好女人》(台北:聯合文學,2001)。
羅若蘋,《臉的歲月》(台北:允晨文化,1997)。
羅崗、顧錚主編,《視覺文化讀本》(桂林:廣西師範大學,2003)。
羅蘭巴特著,李幼蒸譯,《寫作的零度》(台北:桂冠,1991)。
羅蘭巴特著,許薔薔、許綺玲合譯,《神話學》(台北:桂冠,1998)。
羅蘭巴特著,董學文、王葵合譯,《符號學美學》(瀋陽:人民出版社,1987)。
蘇遠亮,舒坦著,《電影與文學》(台北:台揚,1992)。
釋睿理,《佛學概論》(台北:普門文庫出版,1981.12)。

二、期刊論文

David Bordwell 著,葉月瑜、劉慧嬋譯,〈跨文化空間?朝向中文電影的詩學〉,《電影欣賞》104 期(2000.06),頁 15-25。
Michael Renov 著,黃建宏、李亞梅譯,〈邁向記錄片的詩學〉,《電影欣賞》122 期(2005.03),頁 12-27。
何文敬,〈後現代美學析論《藍絲絨》的雙重敘事與互文性〉,《中外文學》22 卷 8 期(1994),頁 22-44。
何來美,〈寒夜引起客家鄉親的共鳴〉,《客家》144 期(2002.06),頁 20-21。
呂建忠,〈改編的劇場效果與美學價值〉,《表演藝術》78 期(1999.06),頁 56-59。

李天鐸，〈殖民體至下台灣電影的扭曲歷程〉，《當代》115 期（1995），頁 28-49。

李喬，〈台灣主體性的建構〉，《文學台灣》48 期（2003.10），頁 64-77。

李喬、三木直大、周婉窈、黃其昌，阮文雅紀錄，〈縱談《寒夜》的歷史與文學〉，《文學台灣》61 期（2007.01），頁 232-254。

李慧馨，〈電視劇製播與收視率——一個情境和結構取向的探討〉，《藝術學報》71 期（2002.12），頁 115-123。

季季、李喬，施淑清紀錄，〈平原之女與山林之子——季季對談李喬〉，《印刻文學生活誌》1 卷 2 期（2004.10），頁 28-43。

易木，〈看過「寒夜」〉，《六堆風雲》96 期（2002.08），頁 42-44。

邱子修，〈評析張藝謀《英雄》裏的地域政治美學（Public Secrets: Geopolitical Aesthetic in Zhang Yimou's Hero）〉，《e-太平洋亞洲研究》，（2004-5），頁 1-20。

邱麗文，〈李喬心中的「寒夜」，始終不曾過去？〉，《源雜誌》41 期（2002.09），頁 43-47。

柯孟潔，〈河洛歌仔戲劇本《臺灣，我的母親》之研究——以小說《寒夜三部曲之一寒夜》與黃英雄《臺灣，我的母親》及河洛歌仔戲舞臺演出本《臺灣，我的母親》之探討〉，《臺灣民俗藝術彙刊》3 卷（2006.08），頁 68-88。

洪英雪，〈用影像寫歷史——論老舍《我這一輩子》的電影改編〉，《東海中文學報》，期（2004.07），頁 325-344。

洪素香，〈論〈金大班的最後一夜〉之小說文本、劇本改編與電影詮釋〉，《高雄應用科技大學學報》32 期（2002.12），頁 477-503。

殷企平，〈談"互文性"〉，《外國文學評論》2 期（1994.02），頁 39-46。

涂雅惠，〈陳國富的電影改編——《我的美麗與哀愁》〉，《劇說‧戲言》（1999.09），頁 36-46。

張小虹，〈《歐蘭朵》：文本／影像互動與性別／文本政治〉，《中外文學》22 卷 8 期（1994），頁 74-93。

張世賢，〈發揚寒夜人物的硬頸精神〉，《客家》144 期（2002.06），頁 23。

莊宜文，〈從個人傷痕到集體記憶——《橘子紅了》小說改寫與影劇改編的衍義歷程〉，《台灣文學學報》7 期（2005.12），頁 67-98。

莊宜文，〈從歷史記憶到懷舊想像——論劉以鬯小說與王家衛電影的互文轉〉，《國立中央大學人文學報》33 期（2008.01），頁 23-58。

許綺玲，〈似曾相識，邊想邊畫——巴特與史坦貝克的 All except You〉，《中外文學》30 卷 11 期（2002.04），頁 83-107。

陳芳明，〈台灣新文學史第十八章——鄉土文學運動的覺醒與再出發〉，《聯合文學》，195 卷 221 期（2003.03），頁 138-159。

郭麗娟，〈滔滔奔騰的河流——寒夜裡點燈的李喬〉，《臺灣光華雜誌》32 卷 2 期（2007.02），頁 104-113。

曾鈺婷，〈我看公視的「寒夜」〉，《百世教育雜誌》139 期（2003.04），頁 26-31。

黃英雄，〈原創劇本的誕生——電影、舞台劇、電視劇本的編寫實務〉，《美育》152 期（1996.07），頁 4-25。

黃儀冠，〈台灣鄉土敘事與「文學電影」之再現（1970s-1980s）——以身分認同、國族想像為主〉，《台灣文學學報》6 期（2005.02），頁 159-192。

黃儀冠，〈男性擬視，影像戲仿——台灣「文學電影」的神女敘事與性別符碼（1980s）〉，《台灣文學學報》5 期（2004.06），頁 153-186。

葉雲蔚，〈從寒夜看早期臺灣的花岡女與招婿郎〉，《客家》146 期（2002.08），頁 74-75。

廖佳仁，〈寒夜已盡曙光乍現〉，《客家》143 期（2002.05），頁 36-37。

劉紀蕙，〈文化研究的視覺系統〉，《中文文學》30 卷 12 期（2002），頁 12-23。

劉森堯，〈從小說到電影〉，《中文文學》23 卷 6 期（1994.11），頁 27-40。

蔡秀枝，〈利法代〈詩的符號學〉中的潛藏符譜與文本的相互指涉性〉，《中外文學》33 卷 5 期（1994.06），頁 63-80。

鄭文明，〈寒夜後，客家人該何去何從〉，《客家》144 期（2002.06），頁 24。

羅秀菊，〈大河小說在台灣發展——兼談李喬的《寒夜三部曲》〉，《台灣文藝》163 期（1998.08），頁 49-57。

三、會議論文

李永得，〈從電視劇看客家語文傳播：以公視八點檔客語連續劇「寒夜」節目為例〉，「客家公共政策研討會」（行政院客家委員會主辦,新竹清華大學,（2002.6.21-22）。

李永熾，〈他者的文化、文化的自我——李喬的文化論述〉，收錄於《李喬的文學與文化論述：第五屆台灣文化國際學術研討會論文集・上冊》（台北：國立台灣師範大學台灣文化及語言文學研究所、長榮大學台灣研究所，2007），頁 45-62。

周慶塘，〈李喬作品所呈現的文化意義——以八〇年代短篇小說為例〉，收錄於《李喬的文學與文化論述：第五屆台灣文化國際學術研討會論文集・

上冊》（台北：國立台灣師範大學台灣文化及語言文學研究所、長榮大學台灣研究所，2007），頁 63-104。

林開忠、李舒中合著，〈李喬「反抗」論述的探索——兼論台灣的殖民性問題〉，收錄於《李喬的文學與文化論述：第五屆台灣文化國際學術研討會論文集·下冊》（台北：國立台灣師範大學台灣文化及語言文學研究所、長榮大學台灣研究所，2007），頁 501-534。

紀俊龍，〈李喬《重逢——夢裡的人》探析〉，收錄於《李喬的文學與文化論述：第五屆台灣文化國際學術研討會論文集·下冊》（台北：國立台灣師範大學台灣文化及語言文學研究所、長榮大學台灣研究所，2007），頁 343-390。

孫榮光，〈客家電影的土地意象、語言使用與身分認同：一個後殖民的觀點〉，黃惠禎、盛鎧主編，《故鄉與他鄉：第四屆苗栗縣文學研討會論文集》（苗栗：苗栗縣文化局，2006），頁 37-48。

張修慎，〈台灣知識份子李喬的文化論述——與戰前「台灣文化」論述的接軌〉，收錄於《李喬的文學與文化論述：第五屆台灣文化國際學術研討會論文集·上冊》（台北：國立台灣師範大學台灣文化及語言文學研究所、長榮大學台灣研究所，2007），頁 105-132。

盛鎧，〈讓未來通過過去來到現在：李喬《荒村》中的歷史及其現實意義〉，黃惠禎、盛鎧主編，《故鄉與他鄉：第四屆苗栗縣文學研討會論文集》（苗栗：苗栗縣文化局，2006），頁 183-202。

許素蘭，〈文學，做為一種自傳——《重逢——夢裡的人·李喬短篇小說後傳》的「後設」意圖〉，收錄於《李喬的文學與文化論述：第五屆台灣文化國際學術研討會論文集·下冊》（台北：國立台灣師範大學台灣文化及語言文學研究所、長榮大學台灣研究所，2007），頁 391-406。

陳陵，〈《荒村》抗日精神與運動之本質——試論李喬的「土地史觀」〉，「台灣文學研討會」（淡水學院主辦，台北，1995），頁 53-56。

陸敬思，〈台灣歷史上一個社因發展——分析李喬的《寒夜三部曲》〉，收錄於《李喬的文學與文化論述：第五屆台灣文化國際學術研討會論文集·上冊》（台北：國立台灣師範大學台灣文化及語言文學研究所、長榮大學台灣研究所，2007），頁 699-716。

陳龍廷，〈一座臺灣文學聖山的追尋——李喬〈泰姆山記〉的互文性解讀〉，收錄於《李喬的文學與文化論述：第五屆台灣文化國際學術研討會論文集·上冊》（台北：國立台灣師範大學台灣文化及語言文學研究所、長榮大學台灣研究所，2007），頁 191-222。

黃儀冠，〈記憶與創傷：以藍博洲的創作試探苗栗客家歷史書寫〉，黃惠禎、
　　盛鎧主編，《故鄉與他鄉：第四屆苗栗縣文學研討會論文集》（苗栗：苗
　　栗縣文化局，2006），頁 203-217。

楊翠，〈「大地母親」的多重性——論李喬《寒夜三部曲》、《情天無恨》、《藍
　　彩霞的春天》中女性塑像〉，收錄於《李喬的文學與文化論述：第五屆
　　台灣文化國際學術研討會論文集‧下冊》（台北：國立台灣師範大學台
　　灣文化及語言文學研究所、長榮大學台灣研究所，2007），頁 605-642。

劉慧真，〈文化論述的社會實踐——影音李喬初探〉，收錄於《李喬的文學與
　　文化論述：第五屆台灣文化國際學術研討會論文集‧下冊》（台北：國
　　立台灣師範大學台灣文化及語言文學研究所、長榮大學台灣研究所，
　　2007），頁 465-500。

蔡琰，〈鄉土劇性別及族群刻板意識分析〉，「『分級收視與分眾選擇』電視文
　　化研究委員會研究成果發表會」（台北：誠品敦南店視聽室，1998）。

賴松輝，〈現代主義小說與李喬早期小說〉，收錄於《李喬的文學與文化論述：
　　第五屆台灣文化國際學術研討會論文集‧下冊》（台北：國立台灣師範
　　大學台灣文化及語言文學研究所、長榮大學台灣研究所，2007），頁
　　557-604。

錢鴻鈞，〈從批評《插天山之歌》到創作〈泰姆山記〉——論李喬的傳承與
　　定位〉，收錄於《李喬的文學與文化論述：第五屆台灣文化國際學術研
　　討會論文集‧上冊》（台北：國立台灣師範大學台灣文化及語言文學研
　　究所、長榮大學台灣研究所，2007），頁 287-326。

四、學位論文

王淑雯，〈大河小說與族群認同以：《臺灣人三部曲》、《寒夜三部曲》、《浪淘
　　沙》為焦點的分析〉（碩士論文，臺灣大學社會學研究所，1993）。

王慧芬，〈台灣客籍作家長篇小說中人物的文化認同〉（碩士論文，東海大學
　　中國文學系，1998）。

李秀美，〈《寒夜三部曲》之地方性詮釋〉（碩士論文，臺灣師範大學地理學
　　系，2005）。

林致妤，〈現代小說與戲劇跨媒體互文性研究，以《橘子紅了》及其改編連
　　續劇為例〉（碩士論文，東華大學中國語文學系，2005）。

張令芸,〈土地與身分的追尋——李喬《寒夜三部曲》〉(碩士論文,銘傳大學應用中國文學系,2005)。

張佳玲,〈《桂花巷》及其改編電影研究〉(碩士論文,逢甲大學中國文學系,2004)。

黃琦君,〈李喬文學作品中的客家文化研究〉(碩士論文,新竹師院台灣語言與語文教育研究所在職進修部,2003)。

黃儀冠,〈台灣女性書寫與電影影像之互文研究——以八〇年代文化場域為主〉(博士論文,政治大學中國文學系,2005)。

楊明慧,〈台灣文學薪傳的一個案例——由吳濁流到鍾肇政、李喬〉(碩士論文,東海大學中國文學系,2003)。

楊嘉玲,〈台灣客籍作家文學作品改編電影研究〉(碩士論文,成功大學藝術研究所,2000)。

劉奕利,〈臺灣客籍作家長篇小說中女性人物研究——以吳濁流、鍾理和、鍾肇政、李喬所描寫日治時期女性為主〉(碩士論文,高雄師範大學國文學系,2005)。

劉純杏,〈李喬長篇小說之研究〉(碩士論文,中山大學中國語文學系,2002)。

盧翁美珍,〈李喬《寒夜三部曲》人物研究〉(碩士論文,彰化師範大學國文學系,2004)。

賴松輝,〈李喬《寒夜三部曲》研究歷史語言〉(碩士論文,成功大學歷史語言所,1991)。

五、網路資料

台灣客家文學館,*http://literature.ihakka.net/hakka/author/li_qiao/author main.htm*

《寒夜》電視劇官方網站,*http://www.pts.org.tw/~web01/night/p1.htm*

《寒夜續曲》電視劇官方網站,*http://www.pts.org.tw/~web02/night2/about.htm*

六、電視劇作品

李英執導,《寒夜》(台北:公共電視文化事業基金會,2002),富芽數位科技發行。

鄭文堂執導，《寒夜續曲》（台北：公共電視文化事業基金會，2003），富芽數位科技發行。

貳、西文部分

（Ｉ） Books

Erica Carter, James Donald and Judith Squires, *Space and place : theories of identity and location.* London : Lawrence & Wishart, 1993.

Maurice Halbwachs, translated by Francis J. Ditter, Jr., and Vida Yazdi Ditter, *The collective memory.* New York : Harper & Row, 1980.

Stuart Hall, *Representation : cultural representations and signifying practices.* London Thousand oaks, Calif : Sage in association with the open University, 1997.

Iwona Irwin-Zarecka, *Frames of remembrance : the dynamics of collective memory.* New Brunswick, N.J. : Transaction Publishers, c1994.

（ＩＩ） Periodicals

Alon Confino, "Collective Memory and Cultural History: Problems of Method," *The American Historical Review*, Vol. 102, No. 5, 1997, pp. 1386-1403.

George Lipsitz, "The Meaning of Memory: Family, Class, and Ethnicity in Early Network Television Programs," *Cultural Anthropology*, Vol. 1, No. 4, 1986, pp. 355-387.

Jay Winter,"Film and the Matrix of Memory," *The American Historical Review,* Vol. 106, No. 3, 2001, pp. 857-864.

Jeffrey Andrew Barash, "The Sources of Memory," *Journal of the History of Ideas*, Vol. 58, No. 4, 1997, pp. 707-717.

Jeffrey K. olick; Joyce Robbins, "Social Memory Studies: From "Collective Memory" to the Historical Sociology of Mnemonic Practices," *Annual Review of Sociology*, Vol. 24, 1998, pp. 105-140.

李喬與「寒夜」電視劇之對話

訪談時間：2007 年 8 月 31 日 AM10：00～11：30
訪談地點：台北火車站
訪談、紀錄：楊淇竹
（以下內容，「楊」為筆者姓名簡寫，「李」是李喬回答代稱）

楊：先請問您對於小說改編為電視劇的看法，從得知電視劇拍攝時
　　至 2002-2003 年觀看公視與客家電視播出時，一直到四年後的
　　今日？

李：這是個爭議性議題，我們說改編是平面文字影像成品，它應該是
　　獨立的，又加上改編，我的角度看；其實我也改編過，我的東西
　　也被改編不多，我的一個說法應該是所有既有的作品改編，一定
　　看中這作品某一個精神或是主題的傾向，是原著想要呈現的，至
　　於影像呈現的形式應該是非常自由不受限制，藝術作品與文學作
　　品的研究分為兩類，一個是主題內容，第二是表現形式，以這種
　　講法，不改編則已，應該保留原著主題傾向，或者加以詮釋，或
　　者甚至不同的詮釋也可以，但是這是一個主線。第二點是李安講
　　的，他說一個編劇者或導演來講，基本上不喜歡改編，幾乎都這
　　樣講，可是如果要改編就要尊重原著。我的角度來說，要呈現主
　　題，新的詮釋，因為影像畢竟不一樣，文字有文字的魅力，尤其
　　是內心世界的敘述，一旦成為影像，過去也做過影像非常瞭解，
　　訴求點不一樣，當然可以改編。

楊：有學者指出改編應強調原著的精隨，而忠於原著的藝術思想、形
　　象系統、風格神韻（許南明，《電影藝術辭典》，頁 138）。您認為

說《寒夜續曲》電視劇有抓住您所要呈現主題（土地與人的關係）
或藝術特色嗎？

李：這就是一個很大的差異點，一般人的說法（不是我的說法），《寒
夜》的部分好像技術上比較古老一點，《寒夜續曲》比較新鮮，
第二部分以主題的呈現，我曾經笑《寒夜》的李英，大概是有點
被作品的影子擋住了，他幾乎不敢動，所以說他是非常忠實原
著，如果是作為戲劇被接受的角度來講，《寒夜》顯然是成功，
讀過《寒夜》的人很多，影像化後幾乎似曾相似，效果而論是這
樣。《寒夜續曲》整個都不一樣，原先我參與拍攝的時候，講好
是小野製作，然後台大的齊邦媛教授她也很熱心參與討論，我們
一直都有一個默契，《荒村》的人物作為《寒夜續曲》的交代即
可，《荒村》的 story 故事不拍攝進去，主要是演《孤燈》的兩條
線，一條 1943 到 1945 年台灣第二次世界大戰末期最悲慘、最窮
困的歲月，第二線是台灣的年輕人流落在南洋的故事，這兩條線
都有生動的連續性，我們都主張這樣，到了鄭文堂手上整個都換
掉了，如何會變到他手上是個謎，最近才知道謎底這不談。為什
麼會這樣改編，原因他是一個很沉迷左派思想的，是一個左派的
觀念，農民組合是左派的，大湖的部長其實是我老爸，是真實的
故事，大湖第一個支部長是我爸爸，後來第二部是劉雙鼎，這裡
寫劉明鼎，前面那個我就把他模糊掉，因為是我爸爸，其實那裏
面本來是有左派，把它放在台灣文學來敘述，三十年代台灣左派
是非常了不起的，為什麼了不起？他參與是農民自救，指導者都
是留學的學生，都是留日的那些人，當然是有錢人，三十年代的
左派他們是行動者，跑到田裡，把西裝鞋脫掉，赤腳在田裡跟耕
田人一起跟日本警察對抗，「立毛禁入」，立毛是稻苗插進去還沒
成長，「立毛禁入」就是說你是耕田者，插了秧以後下田是要報
告，哪一天要割稻，種什麼稻，什麼植物，要跟他們說 ok 你才
行，所以那時候有錢的留學生跳進田裡跟他們抗爭被抓，了不起
吧，那時候是不得了的，對台灣今天的或者六、七十年代的言說

左派，坦白講我很瞧不起，享受美國的開立冷氣機，或者南山咖啡，在冷氣室談人間的正義，施明德的前妻艾琳達是為了救施才跟他結婚，她是真正的左派行動者，她也講今天台灣沒有左派的。今天台灣的左派是「左言右行」，講的是左派的理論，享受右派資本主義的物質。我以這個來說，《荒村》感人的地方，是很多藝術，真情的後面有理想、理論，都是要變成 story 影像才會感人，直接這麼敘述又不是寫論文，從這裏來說土地的關係，我現在有整套的思想上的東西，尤其是土地的概念，在寫《寒夜》的過程當中形成，四十八歲退休以後，寫小說比較少文化論述多，到今年十月我有九本，由文化人類學出發，了解土地和人類的關係，土地和生命，自然的關聯。現在最摩登的東西就是 identity「認同」，我把土地的認同、生態觀念和文化形成的理論銜接起來，文化有一定的土地、一定的生態、一定的環境、一定的氣候長年時間文化形成，所以文化形成和土地要有關係，所有存在的意義在生態學來說土地，神學的關係。基督教裏面講上帝的愛那是普羅的，就是說每一個地方和上帝的距離一樣，我自牧師演講，每一個地方上帝一定聽得懂北京話、河洛語、客語，聽不懂的是他有問題，我們台灣接受上帝比較慢，一定有祂的道理，但是我的距離和他一樣，和美國是一樣，每一個土地就很重要，我寫作《寒夜》所形成的，如果你覺得不夠的話，我有寫一個短篇〈泰姆山記〉，〈泰姆山記〉是我在《寒夜》的土地思想覺得還不透徹用來補救的。你講土地的關係，《寒夜續曲》的敘述是殘缺的，第一部（《寒夜》）滿完全，那是他創的，石雋他到了已經安定下來，跪在那邊捧起泥巴，很感人，不是我寫的，我講創是指這個。

楊：《寒夜續曲》中製作的需求，將您在《荒村》中涉及到歷史書寫將之淡化，而著重在於人物情感為發展主軸，您有何看法？

李：理論上應該是人物感情為主軸，讓人覺得感人，一定要有血有肉，但是如果抽離了背景的話，那是編劇家或者小說家空談的，就像

瓊瑤的小說一樣,所以實際上歷史的背景,放在現實或放在歷史,人物情感要能夠感人要深刻,一定要有背景襯托,沒有背景光想像是沒有用,歷史醞釀。我非常不滿兩個東西,劉阿漢的死交代模糊,另外我這本書最重要為燈妹而寫的,燈妹怎麼死的連我都不知道,實在是沒辦法看,我們講感情,《荒村》你一定看了,劉阿漢的感情對燈妹一直沒有表達,是他已經中了毒要死的時候面對萬千只缺情債的燈妹,最後一段沒有演出,演出保證你落淚,為什麼要影像化,這就是影像化,劉阿漢一直講說對不起她。什麼時候表達就是快死的時候,燈妹對他由愛變成疼,疼裏面有怨,怨裏面有恨,但在生死的時候全部都化成一起,那不感人嗎?他沒有處理,因為《荒村》全部都寫很硬的事,很硬的東西一定要激情的片段點綴,藝術才會活過來,這裏卻沒交代。

楊:《寒夜續曲》有一幕,片山對明鼎訴說過去和劉阿漢的情誼,是從馬拉邦事件開始,接著認識、佩服到幫助他求上進,但是小說裏的馬拉邦事件發生時間在他們兩人談話之後,時序上顯然有些錯誤,您認為這樣是否傳達一個錯誤的歷史?

李:這裏有全段的錯誤,錯誤在哪裏,要講錯誤以前先講一個笑話,客家有太平天國洪秀全背景的戲,洪秀全搞了半天是雍正的私生子,你翻開辭海的世界大事記,雍正的年代與洪秀全相差一百多年,所以那時候就有冷凍精子,這你不能說是歷史改編,不然你就不要講實際的人。為什麼錯,編劇的人,1895 年是割讓,繼1915 年是「噍吧哖事件」,農民組合是 1925 年以後,那裏面為何出現錯誤?寄愁埋憂第一章是現在進行有一點敘述從前,最重大是第二章,我用了宋詞裏面的「多少恨,昨夜夢魂中」,這段是倒敘 1895 年到 1925 年的事情,所以後面好多場景是那段時間弄到 1925 年以後演出,編劇跟導演這個都看不懂,「昨夜夢魂中」一看就知道這是回憶。就是 1895 年割讓成功《寒夜》結束,可是我是寫 1925 年的《荒村》,這三十年怎麼辦,完全不交代銜接不上,所以我用這個題目倒敘,重要事件累積下來,編劇的人看

不懂出現兩個笑話，一個笑話好像看不出來，很多應該在 1925 年演出的故事，像燈妹去挑木材被調戲，那是 1925 年以前的，最好笑的國際級笑話，在《荒村》裡有一個女孩二十幾歲突然出現，查了結果是「噍吧哖事件」的貴雛，差了十年，1915 年發生的悲劇的移除留下的小孩，他跑山路跑了十年跑到番仔林去。他看不懂小說裡面有倒敘，其實現在進行的也會出現倒敘，這個演出來，犯了不可原諒的錯。現在進行式農民組合 1925 年以後的，敘述有時候在這裡出現，為什麼出現，不然 1895 年結束的《寒夜》到《荒村》，三十年作者不交代不行，所以用一章二萬多字把它交代。他就把很感人的拿出來放到 1925 年以後，像你說日本警察的事，都是因為這而錯。我的倒敘清清楚楚，現在進行中倒敘，第二章全部是倒敘。

楊：《荒村》裡，秋梅一直扮演知識豐富的耆老角色，雖然電視劇對他著墨的地方很少，然而他對命運與佛學的哲理看法，是您過去在創作（1981）的時候，自己對生命的感悟嗎？雖然您現在已改信基督教了，對於命運的態度是否有些改變？

李：這分兩段來說，第一，在西方文學比較多，有一個叫原型的觀念，譬如說 Prometheus（普羅米修斯）他去天上拿火給人間，所以一直被 Zeus（宙斯）懲罰，這是西方文學裡面人類文明傳遞過程中有一個英雄 hero，也是有一個犧牲者，實際上這個概念在我的作品中出現，我有寫很多作品是一個封閉的空間和外面的世界是不相連、是隔絕，霧社事件可以這樣解釋，就是說新的文明要引進來，一定要有傳遞者，Prometheus 給人類帶來了火，山村的人他們要知道東西一定要有進來者，他的角色是為了這個而存在，如果沒有這個東西，劉阿漢怎麼可能突然間參加這些東西，一定要有知識傳遞者，所有人類文明的地方，可以用到每個區塊都有一個傳遞者，他的角色是等於 Prometheus 火種的帶領者，知識的傳遞者，這是很自然的，不然的話後面的故事難展開，一定要有新的知識進來，其實我也是一樣，沒有受過完整的教育，秋梅是我

童年的人，在小學以前他就跟我講三國演義、水滸傳，比我爸爸年紀還大，他是唐景崧的撫轅親兵，就是侍衛，他的妻子在台灣死掉了沒有回去，一個人流落到蕃仔林，這樣合理時間點就可以，不能把一個女孩子跑了十年。第二段可能沒時間講那麼多，今年我有兩場大型演講是談論我的宗教的，在東吳有兩場，一場是「藍彩霞的春天」談反抗哲學，另一場「白蛇傳的宗教探索」，這大概講兩個小時，從來沒公開，我六十歲才領洗，我和佛教的關係很深，這是一個機緣，我的老師是印順的學生，有一個這麼的因緣，現在是一個基督徒，有了文化理論以後就了解，佛教和基督教是不同對生命、存在的思考方式而已，我們人沒有能力說哪個好或是壞，我建議你性格接近這個就接近這個，在我來講兩個都有，現在我是基督徒，內心裡面至少有一半是非常佛教，基督徒不懂的我懂。主要就是說我是以佛教角度寫白蛇傳，重寫十六萬字的白蛇傳，傳統白蛇傳你看過了吧！太爛了，都是妖是妖，人是人，我最反對這個，我認為世界上最討厭、最惡劣的動物是人，所以就想新人，舊人就不要，新人哪怕是蛇變的都是乾乾淨淨，白素真是沒有汙染的人性，這樣改編，佛教裡面人的格位提的太高了，我主張雞犬直接升天，後來在基督教找到這個都東西。

楊：明鼎與芳枝二人在日軍包圍下殉情自殺，與您的小說結局相差很大，您會喜歡這樣的結局嗎？

李：劉明鼎就是劉雙鼎，劉雙鼎是農民組合最後一任的主任委員，台灣共產黨臨時中央和農民組合臨時中央的竹南永和山，他是被判八年徒刑而後被毒死，怎麼和芳枝死在一起，所以這叫做亂扯，不要亂碰歷史，碰歷史基本不要弄錯，不能把洪秀全寫成雍正的兒子，一樣道理，不然，自己創可以呀。

楊：看完《寒夜續曲》後，發現它將《孤燈》劇情濃縮成八集拍攝完成，許多小說裡刻意營造情景，在電視劇中好像只是重點式反應

而已，當拍攝菲律賓的宿霧或馬尼拉如沙漠一般，連日軍的飛機只有一架，感覺過於草率，您同意嗎？

李：剛才談過，原來那兩條線，一個極窮的鄉下人，山中裡怎樣維持人低層的尊嚴，他們要活下去，一個鄉下歷盡滄桑的老婦人變為一個孤燈，孤燈就是指她，另外，寫《孤燈》還有最重要的觀點，就是我們那年代台灣至少有三萬人或五萬人死在南洋，日本是台灣的殖民者，殖民原來是我們的敵人，台灣的青年替敵人那邊，和他們沒關係，死在那邊回不來，這是最可憐的，所以我寫是要替他們招魂、鎮魂的意思，那段的資料自己寫了很感動，這些東西完全沒交代，十二集在《荒村》，那有本事全部都演《荒村》，《荒村》裡有些東西非常好，就是說一個政府、政策、政治和人性有一樣不是一致，日本人也有一些好人，台灣人也有一些壞貨，河洛人、客家人基本人性相同，每一個族都有好人、壞人，我還開玩笑，台灣的壞人的比例和人口成正比，這是必然的。

楊：《孤燈》中，您刻意營造母親、香氣與土地的關聯，不過，在電視劇省略了這部分，我覺得相當可惜，您認為呢？

李：這是你的話也是我心裡的話。

楊：除了上述所舉出的一些改編上的問題，可否請您再幫我指出《寒夜續曲》內容上一些錯誤？

李：1895 年很多情節移到 1925 年，這不可以，噍吧哖的遺孤跑到 1925 年蕃仔林的深山，奇怪這語言怎麼會通？這女孩依年齡來講，應該和燈妹差不多，如果真的幸運跑來，也不可能這麼美麗的少女，像這個你說改寫我不承認，只有兩個字：亂搞。

楊：您對《寒夜》或《寒夜續曲》有沒有哪一幕戲劇的拍攝的畫面，是最能傳遞您筆下文字所敘述的情感？不論是土地對人或是母親的形象。

李：實際上《寒夜》的部分，我有提供八、九點，因為我的小說始終是影像感很強，我看很多小說兩個人在談戀愛，突然間在那裏接吻，沒有給時間地點，我時間地點觀念非常重要，你在這裡談話，

在那裏做愛，讀的人一定知道現在是什麼空間，以這個角度來講，有好幾點你拍出來一定落淚，結果他，現在很具體的講，其中《寒夜》一開始，劉阿漢幫助小養女要過隧道，如果拍出來保證感人，有一個最感人的沒拍，那是真實的，有一個經驗跟你說，「赤目」眼睛發炎長了分泌物，黏黏的很多，我媽媽用舌頭幫我舔，這是我的經驗，我寫阿漢是軟腳蝦，他不會做苦工，那我也有經驗，鋤頭的炳壓久了手掌皮會破，破了以後會流血，黏在那鋤頭上，結果大家都回來了，阿漢沒回來，燈妹就拿火把在山裡面找，他抓住鋤頭炳在那邊，脫不掉，她跑過去一句話都沒有講幫他舔，我媽媽舔我眼睛轉移到那裡，那個拍了保證落淚，（楊：有！有拍出來！）真的嗎？還有一個你一定會贊成，燈妹洗腳的這一段，那是非常哲學的，有一天阿漢來，彎腰幫燈妹洗，洗的時候一直給她磨汗垢，我們都有經驗，一直磨也磨不完，她說怎麼汗垢弄不掉，他講我們人本來是泥土做的，怎麼磨也磨不掉，可是人畢竟不是泥土，因為不是泥土所以很痛苦。生命來自土地，畢竟不是土地，所以有痛苦，但是最後還是要回到土地，有哲理，有演出來。還有一個我要他演的，人興大個子，他娶到一個很漂亮的女子，像這文字比影像還要好，像說她難產，他老丈人說，孩子生出來就回來，如果生不出來難產你就不要回來了，他一個人跑到玉黍黍園，跪在那邊，文字裡說：當玉黍黍真好，當人太痛苦了，這是一段，生命是自然 nature 的成長、開花、結果，人有一半自由意志很痛苦，很抽象，問題他說：「我怎麼幫我太太呢？我又不能在那邊。好！我在這邊幫助你，用力，加油，孩子生出來。」自己寫來都落淚，所以說文學的東西一定要有情，真情在裡面，這就是人間的真實。《寒夜》裡寫到新造的橋看對面的山，花了很多文字形容，六、七層的山顏色變化的綿延，現在來看，真美！還有花了兩萬字寫颱風來，還沒有來天氣的變化，到來的時候，當時寫的時候是有一點自我挑戰，不寫故事，全部形容山裡颱風，如何來、如何肆虐、如何走，我覺得及格。

楊：在《寒夜》的連續劇中有評論家（易木）認為運用客家話配音，看起來相當生硬，因此《寒夜續曲》在拍攝時特別用客語、日語原音重現小說的內容，如此有更貼近小說的歷史的時間與空間之呈現嗎？你認為與《寒夜》劇相比會較容易被大眾接受嗎？或是得到客家族群的認同？

李：《寒夜續曲》確實花了很多的時間，當然我們客家人覺得還不夠好，不過，一直有兩個老師當場訂正，每場都有兩個客家老師，如果要給《寒夜續曲》一個稱讚，是語言使用的用心。第一部比較差，《寒夜》的好是故事的完整，大家一看就懂。

楊：白先勇曾在〈小說與電影〉（中國時報，1983 年 9 月 15 日）將小說改編的成敗分成四點：第一種：忠於原著同時也是很好的電影，這是最好的結果，但這種結果不多；第二：忠於原著每個細節、人物都符合，不幸卻不是好電影；第三：不忠於原著，但拍出很好的電影；第四：又不忠於原著，拍出來又是爛電影。那您對《寒夜》與《寒夜續曲》的改編評價又是如何？

李：我想《寒夜續曲》應該是第四類吧！《寒夜》大概是第一與第二之間，我也不能抹煞他，就拍得不好的電影，一般通俗的連續劇而言，大家看得懂。實際上如果編劇編的好，導演規規矩矩的拍，story 故事交代清楚，就成功了一半。一般老百姓的哪有在乎背後的思想觀念，故事我看得懂，這看起來很感人喔！那就好了。《寒夜》忠於原著是沒問題，他全部做到。

楊：餘問：最後，想請問您在 2004 年時與盧翁美珍訪談，表達了您對《寒夜三部曲》創作思想，經過三年後您對這部小說的看法有沒有想要修正？另外，當初您在創作小說時，有考慮到文學思想遇到政治現實上的干預與傷害嗎？中國歷代或世界各國因現實的政治之統治而有讚揚、推廣而享得名聞利養，抑或批判、禁錮到影響人身自由，是否說說您的看法？然而歌頌與傷害其價值的存在是否也為一體？請老師指導。

李：我的想法是長篇小說非常強烈的觀念思想，甚至生命觀、存在觀、哲學觀，一定要有，不然百萬字怎麼寫下來，這些東西對我而言是寫作中慢慢形成的，也慢慢修正，《寒夜三部曲》可以講母親的故事，也可以說對土地的苦戀，土地觀是寫作當中形成的，所以到現在只有進一步，把 identity 認同感融合在一起，剛才說過我覺得《寒夜》還不夠，短篇的〈泰姆山記〉你要去讀，是我進一步的詮釋，土地不管人間的愛、恨、情、仇，好人、壞人都接受，兩個人，一個是被追的呂赫若，一個是警察，兩個人在山裡同時被毒蛇咬到，心情不一樣，自然大地不管人間的愛、恨、情、仇，如果大家都認同土地，人間有很多痛苦會減少，這就是我想要表達的。

所謂現實或政治，藝術和文學對現實裡面不義的，不管歷史的、現在的，當然是一個批判的角度。同時，政治你不能躲它，很多人不談政治，尤其是台灣的歷史與現實，把政治排除在文學作品以外會成立，我不相信。裡面有一個就是人性的尊嚴，對土地自然的尊重，從前是說人文主義，基督教說人文主義是人類的悲劇開始，人是還沒完成的動物，人還沒完美，所以，以人為中心，什麼都以人來看，當年提倡人文主義是因為宗教，譬如說基督，我是基督徒，是不是基督教徒不一定，現在有個「教」就有市場競爭，就有很多不一樣，這樣一個講法之下，一個文學作品在台灣，現實的東西，你去歌頌現實，那不成文學，成了當權的宣傳，我們對人性本身的醜陋面還是要譴責，我想這是沒有衝突，對現實是不義，一定要批評，也是寫作人的天職，如果只追求現實的政治正確就不成為文學，那就是宣傳品了。

夏，一個美麗的開始

<div align="right">楊洪竹</div>

夏天是一個美麗的開始，我必須如此地承認。

認識李喬老師在夏季的時節，那時我首次訪問老師。由於初步瞭解了原作的創作理念，使我更加有信心在論文的研究上，如果《寒夜三部曲》僅僅是一本小說，眾多作品的其中一部，可就錯了！訪問過後，再參加李老師的三場座談，才發現這部大河小說集結了作家長年的思想精髓。迄今不斷在學術思想上給我啟發，他無微不至的關心與照顧，銘記在心。

曾經旁聽過李魁賢教授的課程，課程的內容是指導學生學習如何寫詩與評詩，聽講過程，第一次嘗試寫了首〈淡水〉小詩卻意外得獎，老師用心指導是深感敬佩！爾後研究所畢業，才真正有時間與老師常談學問，那時已是春末要初夏了。最近被李教授一首〈樹子不會孤單（台語）〉所感動，敘寫到「每欉樹子統堅持／孤獨存在的姿勢／不會交際不會糾糾纏……」，樹是孤獨的，是為了要成就自身的存在，無時不引以為戒，努力向學。

大學的四年裏，印象最深有一年的暑假，我修了堂暑期學分，是陳凌主任特別開設的，是一門台灣文化概論。當時仲夏的淡水，天氣炎熱難耐，學生人數寥寥，陳教授往返學校與工作室間不得閒適，我專心聽講，偶時發表其觀點，逐步對文化理論感到興趣，也因如此造就了往後論文研究的方針。

記得暑假前、結束後的這段時間，邱子修教授往常與我的 Meeting 面談時間，多半相約在湖畔咖啡館，點一杯咖啡冰砂，開始為研究計畫提出自己的論點。老實說，撰寫論文的過程經常是辛苦，此時教授

任何一句的鼓勵，都令我備感溫馨。還有中正大學台灣文學研究所的江所長與教授們多年來之栽培，由衷謝意無法言喻。

另外，二位口考委員：崔末順教授、黃儀冠教授，他們睿智見解使得畢業論文的架構、內容更臻至完善，無限地感恩。

感謝，許多鼓勵我寫作的家人和朋友。除了庭語與潘驥同學，他們在研究所繁忙的課業中，不斷地支持及勉勵；還有星宇，遠在美國學習動畫的他，特別抽空為書封面設計，聽說是在熬夜趕報告與返校時差紛擾之下完成，堪稱厲害。

剛好夏天亦是本書出版的日子，今年較往常炙熱，陽光增加日曬，雲偶爾飄忽，熱風呼嘯而過，但遇見大師的智識始終不曾改變。夏，只是個開始……。感念李魁賢教授的推波助瀾，才有機會得以出書。

2010 年・夏

美學藝術類　PH0024

跨領域改編
——《寒夜三部曲》及其電視劇研究

作　　者 / 楊淇竹
責任編輯 / 邵亢虎
圖文排版 / 賴英珍
封面設計 / 高星宇

發 行 人 / 宋政坤
法律顧問 / 毛國樑　律師
印製出版 / 秀威資訊科技股份有限公司
　　　　　114 台北市內湖區瑞光路 76 巷 65 號 1 樓
　　　　　電話：+886-2-2796-3638　傳真：+886-2-2796-1377
　　　　　http://www.showwe.com.tw
劃撥帳號 / 19563868　戶名：秀威資訊科技股份有限公司
　　　　　讀者服務信箱：service@showwe.com.tw
展售門市 / 國家書店（松江門市）
　　　　　104 台北市中山區松江路 209 號 1 樓
　　　　　電話：+886-2-2518-0207　傳真：+886-2-2518-0778
網路訂購 / 秀威網路書店：http://www.bodbooks.tw
　　　　　國家網路書店：http://www.govbooks.com.tw
圖書經銷 / 紅螞蟻圖書有限公司
　　　　　114 台北市內湖區舊宗路二段 121 巷 28、32 號 4 樓
　　　　　電話：+886-2-2795-3656　傳真：+886-2-2795-4100

2010 年 11 月 BOD 一版
定價：390 元

國家圖書館出版品預行編目

跨領域改編：《寒夜三部曲》及其電視劇研究 /
楊淇竹著. -- 一版. -- 臺北市 ：秀威資訊科技,
　2010.11
　　　面 ；　　公分. -- （美學藝術類 ；PH0024）
　BOD 版
　參考書目：面
　ISBN 978-986-221-585-2（平裝）

　1. 電視劇　2. 臺灣小說　3. 影像文化
　4. 劇評　　5 文藝評論

　989.2　　　　　　　　　　　　99016319

讀 者 回 函 卡

感謝您購買本書，為提升服務品質，請填妥以下資料，將讀者回函卡直接寄回或傳真本公司，收到您的寶貴意見後，我們會收藏記錄及檢討，謝謝！
如您需要了解本公司最新出版書目、購書優惠或企劃活動，歡迎您上網查詢或下載相關資料：http:// www.showwe.com.tw

您購買的書名：＿＿＿＿＿＿＿＿＿＿＿＿＿＿＿＿＿＿＿＿＿＿＿＿＿＿＿

出生日期：＿＿＿＿＿年＿＿＿＿＿月＿＿＿＿＿日

學歷：□高中 (含) 以下　　□大專　　□研究所 (含) 以上

職業：□製造業　□金融業　□資訊業　□軍警　□傳播業　□自由業
　　　□服務業　□公務員　□教職　　□學生　□家管　　□其它＿＿＿＿

購書地點：□網路書店　□實體書店　□書展　□郵購　□贈閱　□其他

您從何得知本書的消息？

　□網路書店　□實體書店　□網路搜尋　□電子報　□書訊　□雜誌

　□傳播媒體　□親友推薦　□網站推薦　□部落格　□其他＿＿＿＿＿＿

您對本書的評價：（請填代號　1.非常滿意　2.滿意　3.尚可　4.再改進）

　封面設計＿＿＿　版面編排＿＿＿　內容＿＿＿　文／譯筆＿＿＿　價格＿＿＿

讀完書後您覺得：

　□很有收穫　□有收穫　□收穫不多　□沒收穫

對我們的建議：＿＿＿＿＿＿＿＿＿＿＿＿＿＿＿＿＿＿＿＿＿＿＿

＿＿＿＿＿＿＿＿＿＿＿＿＿＿＿＿＿＿＿＿＿＿＿＿＿＿＿＿＿＿＿

＿＿＿＿＿＿＿＿＿＿＿＿＿＿＿＿＿＿＿＿＿＿＿＿＿＿＿＿＿＿＿

＿＿＿＿＿＿＿＿＿＿＿＿＿＿＿＿＿＿＿＿＿＿＿＿＿＿＿＿＿＿＿

11466
台北市內湖區瑞光路 76 巷 65 號 1 樓

秀威資訊科技股份有限公司　　　收

BOD 數位出版事業部

..

（請沿線對折寄回，謝謝！）

姓　　名：_____　年齡：_____　性別：□女　□男

郵遞區號：□□□□□

地　　址：_____

聯絡電話：(日) _____　(夜) _____

E-mail：_____